MUSÉE

DE

PEINTURE ET DE SCULPTURE,

OU

RECUEIL

DES PRINCIPAUX TABLEAUX,

STATUES ET BAS-RELIEFS

DES COLLECTIONS PUBLIQUES ET PARTICULIÈRES DE L'EUROPE.

DESSINÉ ET GRAVÉ A L'EAU FORTE
PAR RÉVEIL;

AVEC DES NOTICES DESCRIPTIVES, CRITIQUES ET HISTORIQUES,
PAR DUCHESNE AINÉ.

VOLUME VIII.

PARIS.

AUDOT, ÉDITEUR,

RUE DES MAÇONS-SORBONNE, N° 11.

1830.

PARIS. — IMPRIMERIE DE RIGNOUX,
rue des Francs-Bourgeois-St-Michel, n° 8.

MUSEUM

OF

PAINTING AND SCULPTURE,

OR,

COLLECTION

OF THE PRINCIPAL PICTURES,

STATUES AND BAS-RELIEFS

IN THE PUBLIC AND PRIVATE GALLERIES OF EUROPE,

DRAWN AND ETCHED

BY RÉVEIL:

WITH DESCRIPTIVE, CRITICAL, AND HISTORICAL NOTICES,

BY DUCHESNE Senior.

VOLUME VIII.

LONDON:

TO BE HAD AT THE PRINCIPAL BOOKSELLERS
AND PRINTSHOPS.

1830.

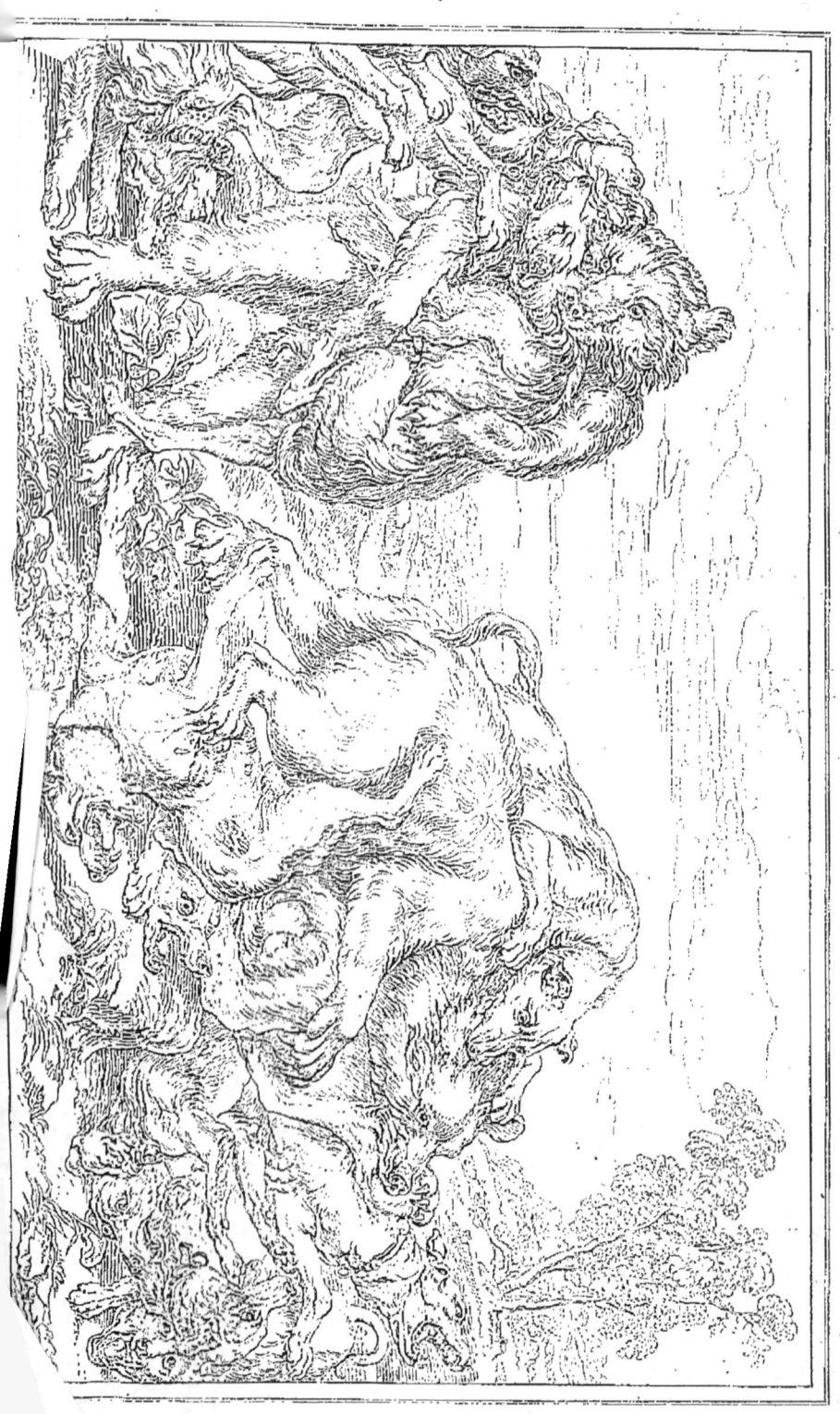

NOTICE

OF

FRANÇOIS SNYDERS.

François Snyders born at Antwerp in 1579, was a pupil of Henry Van Balen. He at first painted some pictures of flowers, and was very soon noticed for his able manner of painting animals. Having gone to Italy, he sojourned there a long while, and continued to study at Benedette Castiglione.

When Snyders got back to his country, Rubens caused him to be quickly known by using his pencil to paint animals in his own pictures. Phillip III, king of Spain having had an opportunity of seeing a stag-hunting match, painted by Snyders, was so highly pleased at it, that he bespoke many pictures of its author. The archduke Albert, governor of the Netherlands and the protector of arts, appointed him his first painter, and employed his talents.

Snyders has etched several compositions full of wit of a sprightly vigour which are greatly sought after by amateurs.

He died at Antwerp in 1637, aged 56.

ÉCOLE FLAMANDE. — SNYDERS. — CAB. PARTICULIER.

CHASSE A L'OURS.

Si les chasses offrent quelquefois du danger pour les chasseurs, elles sont souvent pour les chiens de véritables combats, où plusieurs d'entre eux périssent victimes de leur audace.

Snyders s'est distingué par la manière grande et vraie dont il a traité les animaux, la touche fière dont il les a caractérisés, suivant leur espèce différente. La variété de ses compositions, la facilité de son pinceau, la vigueur de son coloris, l'ont rendu digne d'associer quelquefois son talent à celui de Rubens. Ses tableaux n'ont cependant pas moins de mérite lorsqu'il y a travaillé seul, et l'on cite de ce maître un grand nombre de chasses qui sont véritablement des chefs-d'œuvre; celui-ci est du nombre. Le combat que se livrent les ours et les chiens est d'une étonnante vérité d'action. Le paysage est aussi d'une grande beauté.

Ce grand tableau fut acheté à Venise, par Jean Udney, qui l'envoya à Londres, où il fut payé très-cher par lord Grosvenor. Il est placé maintenant dans son hôtel, sur la cheminée de la salle à manger. Il a été gravé par J. Fittler.

Larg. 10 pieds 3 pouces; haut. 6 pieds 3 pouces.

FLEMISH SCHOOL. SNYDERS. PRIV. COLLECTION.

HUNTING THE BEAR.

The chace is sometimes attended with danger to the hunters, but to the dogs, it is often an occasion of serious battles, in which many of them are the victims of their courage.

Snyders is distinguished for truth and grandeur of manner in representing animals, and for the bold spirited touch with which he characterizes their different species. The richness of his invention, the facility of his pencil, and the viguour of his colouring, rendered him worthy of sometimes associating his talent, in the same compositions with Rubens. But those which he executed alone are not less deserving of praise, and many of his hunting-matches are considered as master-pieces. Of the number is the one under consideration, in which the combat of the dogs and bears is represented with surprising truth, and in which the landscape is of admirable beauty.

This picture was purchased at Venice, by John Udney, and sent to London, where it was sold for a considerable sum to Lord Grosvenor; over the chimney of whose dining room it now hangs. It has been engraved by J. Fittler.

Width, 10 feet 10 inches; height, 6 feet 4 inches.

NOTICE

sur

VAN HARP.

On ne connaît aucun détail sur la naissance et sur la vie de Van Harp, dont le nom paraît être hollandais, mais qui cependant fut élève de Rubens, ce qui pourrait le faire considérer comme Flamand. Il travaillait vers 1600.

Les tableaux de ce peintre ne se rencontrent pas souvent, et sont assez recherchés. Ils représentent ordinairement des repas de noces ou des fêtes de famille.

NOTICE
OF
VAN HARP.

The birth and life of this artist being unknown, no account can be given, his name appears to be dutch, he was however a pupil of Rubens which might have him be looked upon as a Flemishman. It was about the year 1800 when he painted.

This painter's pictures are greatly sought after, but are very seldom to be met with; they generally represent wedding banquets or family feasts.

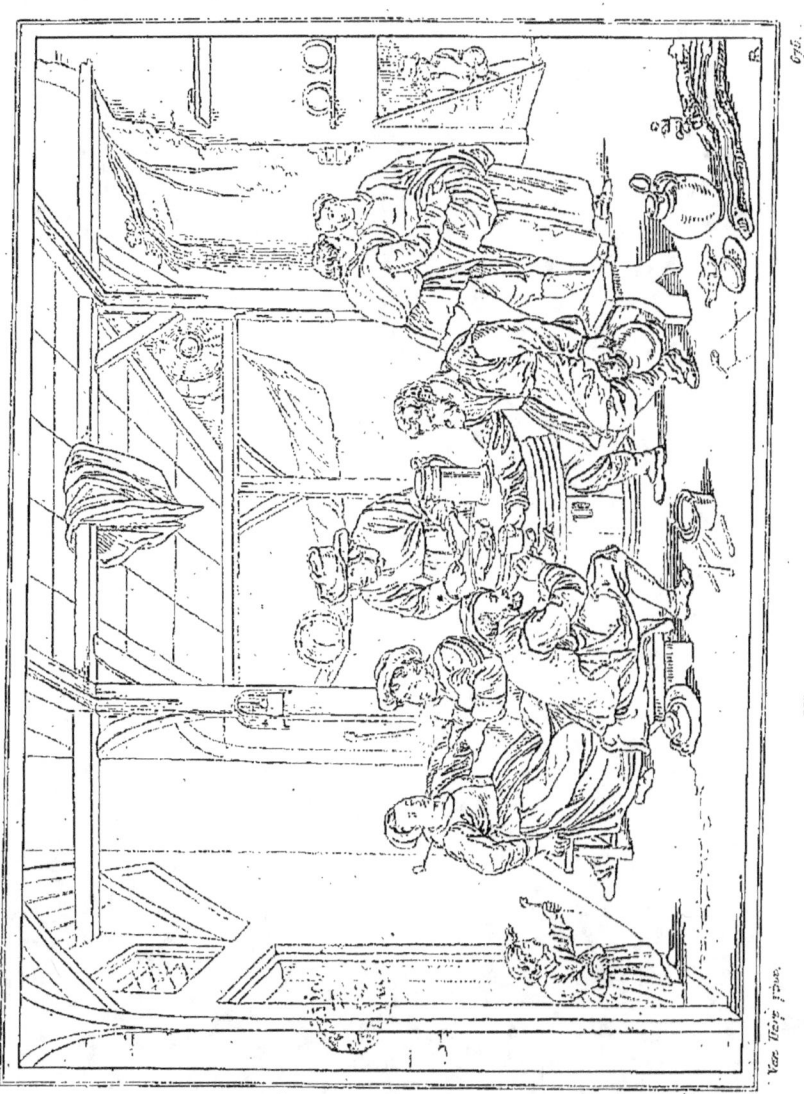

ÉCOLE FLAMANDE. — VAN HARP. — CAB. PARTICULIER.

PAYSANS EN GOGUETTE.

On croit Van Harp élève de Rubens, dont il imita le style lorsqu'il traita des sujets historiques. Dans celui-ci sa manière a du rapport avec celle de Téniers.

Ce petit tableau, peint sur bois, est fait avec finesse, et donne une excellente idée du talent de son auteur. Il fait depuis long-temps partie de la collection de lord Stafford, grand amateur des arts.

Larg., 2 pieds 4 pouces; haut., 1 pied 8 pouces.

FLEMISH SCHOOL. ∞ VAN HARP. ∞ PRIVATE COLLECTION.

REGALING IN A CABARET.

Van Harp is thought to have been a pupil of Rubens, whose style he imitated, when treating historical subjects. In the present one his manner has some reference with that of Teniers.

This small picture, which is on wood, is painted with delicacy, and gives an excellent idea of the author's talent. It forms, since a long time, part of the Gallery of the Marquis of Stafford, a great amateur of the Arts.

Width 2 feet 6 inches; height 1 foot 9 inches.

NOTICE

SUR

GASPARD DE CRAYER.

Gaspard de Crayer, né à Anvers en 1582, fut élève de Raphaël Coxcie, peintre de Bruxelles. Ayant eu occasion de faire pour le roi d'Espagne le portrait en pied du cardinal Ferdinand, Crayer en fut récompensé dignement, et ce qui lui fit plus d'honneur encore c'est d'avoir obtenu l'assentiment de Rubens.

Les témoignages honorables dont Crayer était accablé ne purent le retenir à la cour de Bruxelles. Il se retira à Gand, où en peu de temps il fit vingt-un tableaux pour cette ville. On en trouve aussi dans presque toutes les villes de Flandre.

D'une humeur enjouée et agréable, Gaspard de Crayer arriva sans peine à une longue vieillesse, et mourut en 1669, âgé de 86 ans passés, laissant imparfait un tableau représentant le martyr de saint Blaise.

Sa couleur est vraie et plus brillante que celle de Rubens, son dessin est aussi plus correct.

NOTICE

OF

GASPARD DE CRAYER.

Gaspard de Crayer, born at Anwerp in 1582, was pupil of Raphael Coxcie a painter of Brussels.

Having had the opportunity of executing a full length portrait of cardinal Ferdinand, Crayer was handsomely recompensed, and what was yet more flattering to his feellings, received the approbation of Rubens.

The honourable testimonials which Crayer received, could not prevail on him to remain at the Court of Brussels. He retired to Gand, where in a short time he painted 21 pictures for that city, many of them are also found in almost all the cities of Flanders.

Of a merry and agreeable disposition, Gaspard de Crayer reached without difficulty a very great age, and died in 1669 at upwards of 86 leaving in an unfinished state the Martyrdom of Saint-Blaise.

His colouring is correct, and more brilliant than that of Rubens; his design is also more correct.

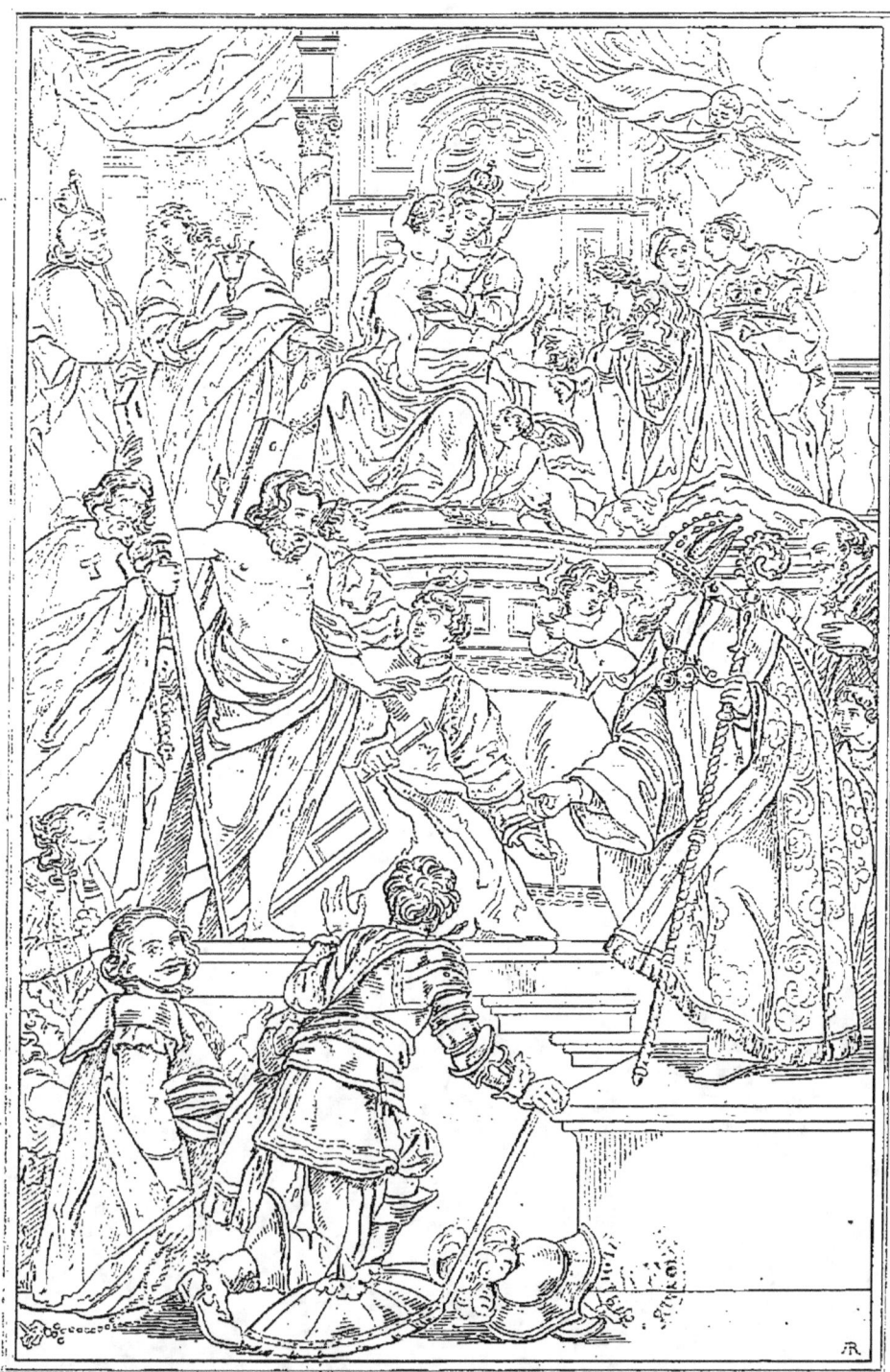

LA VIERGE ET L'ENFANT JÉSUS ADORÉS PAR PLUSIEURS SAINTS.

ÉCOLE FLAMANDE. ~~ G. DE CRAYER. ~~ GAL. DE MUNICH.

LA VIERGE ET L'ENFANT JÉSUS,
ADORÉS PAR PLUSIEURS SAINTS.

Ce magnifique tableau est un *ex-voto*, dans lequel le peintre a placé la Vierge et l'enfant Jésus, entourés des saints pour lesquels il avait une dévotion particulière. Dans le haut est la Vierge, assise sur un trône orné de draperies; elle tient l'enfant Jésus debout sur ses genoux. A droite est sainte Apolline à genoux, tenant à la main des tenailles, instrument de son supplice; derrière elle sont sainte Rose et une autre sainte. De l'autre côté on voit debout saint Jean tenant un calice, et saint Jacques le Majeur, tenant un bourdon.

Au pied du trône, à droite, est saint Augustin, accompagné d'un ange tenant un cœur enflammé, et derrière lui saint Niolas de Tolentin, une main placée sur la poitrine; à gauche on voit saint Laurent, à genoux, tenant un gril; saint Étienne, ayant une pierre dans la main; saint André, debout, en partie nu et appuyé sur sa croix; puis saint Antoine, couvert d'un grand manteau.

Tout-à-fait sur le devant, du même côté, le peintre Gaspard de Crayer s'est représenté à genoux, ayant à sa gauche sa sœur et son neveu. Le militaire que l'on voit au milieu, le dos tourné, est, dit-on, le frère du peintre, qui était mort sans que celui-ci l'eût connu.

Ce tableau, considéré comme un des chefs-d'œuvre de son auteur, porte dans le bas cette inscription: Iasper de Crayer fecit 1646. Il a fait autrefois partie de la galerie de Dusseldorff, et fut payé 80 mille francs par l'électeur. Il est aujourd'hui dans la galerie de Munich.

Haut., 18 pieds 9 pouces; larg., 12 pieds.

FLEMISH SCHOOL. G. DE CRAYER. MUNICH GALLERY.

THE VIRGIN AND INFANT JESUS,

ADORED BY SEVERAL SAINTS.

This magnificent picture is an *ex-voto*, in which the painter has introduced the Virgin and Infant Jesus surrounded by the Saints for whom he had a peculiar devotion. In the upper part is the Virgin sitting on a throne ornamented with drapery: the Infant Jesus is standing on her knees. On the right is St. Apollina kneeling and holding in her hands the pincers with which she was tortured: behind are St. Rosa and another female Saint. On the other side are seen St. John standing and holding a chalice, and St. James the Elder, with a pilgrim's staff.

At the foot of the throne is St. Augustin accompanied by an angel holding a flaming heart, and behind him St. Nicholas of Tolentino, with one hand placed on his breast: on the left are seen St. Lawrence kneeling and holding a gridiron; St. Andrew standing, partly naked and leaning on his cross; then St. Anthony covered with a large mantle.

Quite in the fore-ground, on the same side, the painter Gaspard de Crayer has represented himself kneeling, with his sister and his nephew on his left. The soldier seen in the middle, with his back turned, is said to be the painter's brother who died without the latter having known him.

This picture, which is looked upon as one of the author's masterpieces, bears on the lower part this inscription IASPER DE CRAYER, FECIT 1646. It formerly formed part of the Dusseldorf Gallery, and was paid 80,000 franks, L. 3,200, by the Elector. It is at present in the Gallery of Munich.

Height 19 feet 11 inches; width 12 feet 9 inches.

676.

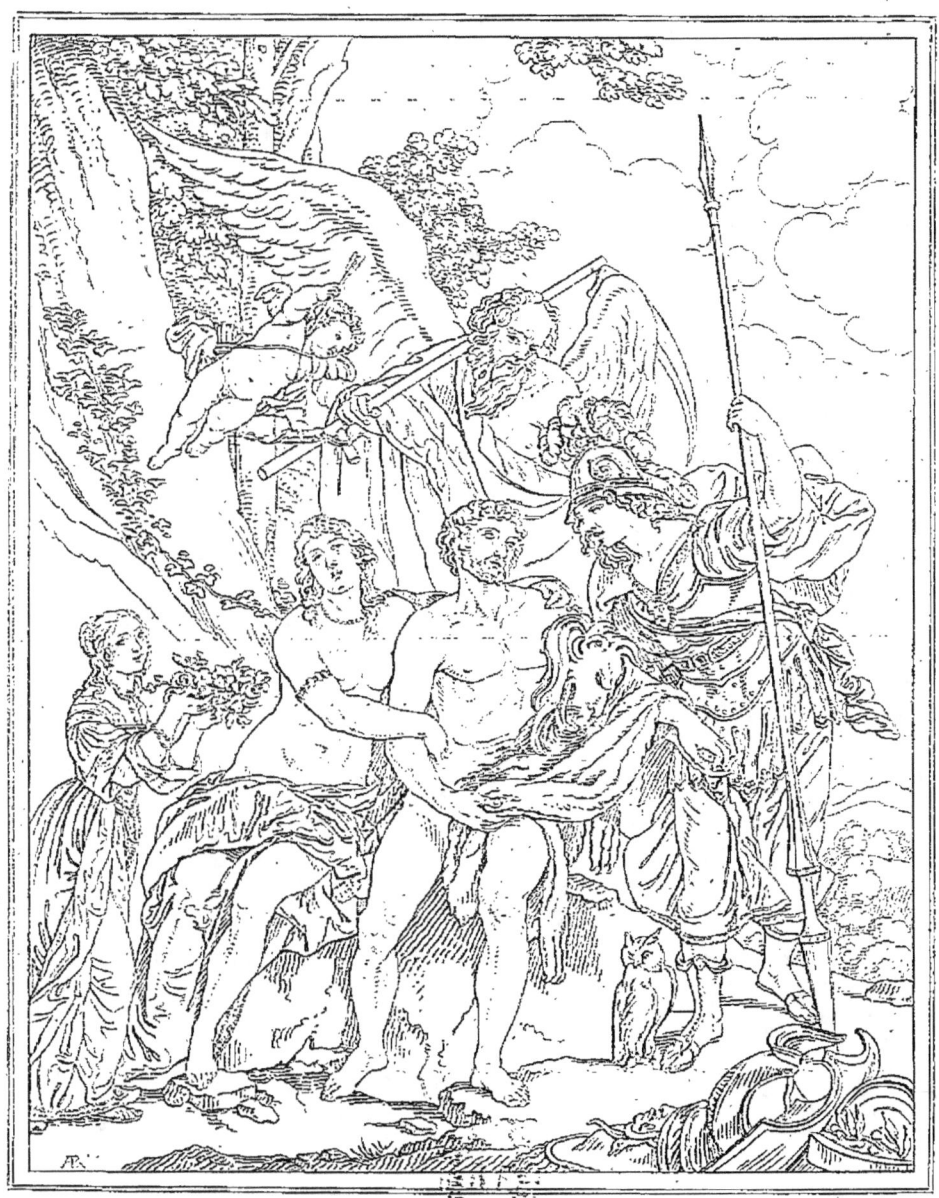

Gaspard de Crayer p.

HERCULE ENTRE LE VICE ET LA VERTU.

ÉCOLE FLAMANDE. G. DE CRAYER. MARSEILLES.

HERCULE
ENTRE LE VICE ET LA VERTU.

C'est dans Xénophon qu'on trouve le sujet de cette fable, où Hercule, jeune encore, était près de s'écarter du chemin de la vertu, pour se laisser entraîner par la volupté. Socrate la racontait à Aristippe pour l'encourager au travail.

Gaspard de Crayer s'est écarté du texte grec, et son Hercule n'est plus un adolescent; ses muscles annoncent un homme fait, et il est déjà couvert de la peau du lion de Némée. A la place de la Vertu, le peintre a mis Pallas, armée de la lance et du casque. Enfin, au lieu de peindre la Volupté, il a représenté une amante éplorée, qui, penchée vers le héros, cherche à le retenir et semble prête à mourir de douleur si Alcide l'abandonne. Cette image n'est pas dépourvue de beauté, mais elle représente plutôt un guerrier s'arrachant aux douceurs de l'amour, qu'Hercule sortant de l'enfance et fuyant les attraits du vice pour embrasser la vertu. Il est difficile d'expliquer pourquoi Crayer a fait offrir au héros une couronne de fleurs par une jeune fille vêtue dans le costume du règne de Louis XIII.

La composition offre un ensemble théâtral; il y a généralement de la mollesse dans le dessin et dans le faire. Cependant ce tableau n'est pas sans mérite, la pose d'Hercule indique bien l'incertitude dont il est tourmenté et la force des liens qui l'enchaînent. Toutes les têtes ont de la noblesse et de l'expression; la figure de la femme nue est belle, principalement la poitrine et les bras.

Ce tableau a été gravé par Trières; il est maintenant au Musée de Marseilles.

Haut., 7 pieds 9 pouces; larg., 7 pieds.

FLEMISH SCHOOL. — G. DE CRAYER. — MARSEILLES.

HERCULES
BETWEEN VICE AND VIRTUE.

The subject of this fable is found in Xenophon, where it is stated, that, Hercules, being yet a youth, and attracted by Pleasure, was on the point of wandering from the path of Virtue. Socrates used to relate it to Aristippus to encourage him to labour assiduously.

Gaspard de Crayer has stepped aside from the Greek text, and his Hercules is no longer a youth: his muscles are those of a full grown man, and he is already covered with the skin of the Nemæan lion. In the place of Virtue, the artist has introduced Pallas, armed with her lance and helmet: and, instead of painting Pleasure, he has represented the Hero's mistress, bathed in tears, who, leaning towards Alcides, seeks to detain him, and seems ready to die with grief, should he abandon her. This idea is not without beauty; but, it rather represents a warrior, tearing himself from the sweets of love, than Hercules, after his childhood, fleeing the attractions of Vice to attach himself wholly to Virtue. It is difficult to explain why De Crayer has introduced in his picture a young girl, dressed in the costume of the reign of Lewis XIII, and offering to the hero a garland of flowers.

The whole of the composition presents a theatrical effect: it is generally soft in the designing and in the execution. The picture is not however without merit: the attitude of Hercules shows clearly the indecision by which he is tormented, and the strength of the chains that bind him. All the heads have grandeur and expression: the naked figure of the woman is fine, but more particularly her bosom and arms.

This picture has been engraved by Trières: it is now in the museum at Marseilles.

Height, 8 feet 3 inches; width, 7 feet 5 inches.

NOTICE

SUR

CORNEILLE POELEMBURG.

Corneille Poelemburg naquit à Utrecht en 1586. Élève d'Abraham Bloemaert, il alla fort jeune à Rome, et prit alors du goût pour la manière d'Elsheimer. La plupart des peintres de cette époque portaient des sobriquets, Poelemburg reçut celui de *Brusco* ou satyre.

Poelemburg étudia Raphaël sans parvenir à imiter son dessin. Il prit l'habitude de représenter la nature en petit, et, lorsqu'il voulait la rendre dans une grande dimension, il ne réussissait plus; sa manière est agréable et légère. Il fit souvent des portraits, ceux de femmes surtout sont pleins de charme, quoique faits avec peu de travail; pourtant il les retouchait volontiers.

Dans ses compositions, il plaça presque toujours des figures nues. Ses lointains sont agréables; il les orna de maisons prises dans les environs de Rome.

Ses tableaux furent très-recherchés à Rome et à Florence, où des princes les ont payés généreusement. Cependant il voulut revoir sa patrie, et Rubens le mit en vogue, en plaçant dans son cabinet quelques-uns de ses ouvrages. Il alla ensuite passer quelques années en Angleterre, où le roi l'accueillit de la manière la plus agréable en 1637.

Dans le catalogue de Charles I, on voit trois portraits de ce roi, et des enfans du roi de Bohême. Dallaway parle d'un cabinet de bois d'ébène, peint par Poelembourg, acquis en 1720 par le comte d'Oxford à la vente de lord Arundel; et qui fut payé 310 livres sterlings.

Les nombreux tableaux de Poelemburg lui procurèrent une grande fortune, dont il jouit honorablement jusqu'à sa mort, arrivée à Utrecht en 1660.

NOTICE

OF

CORNEILLE POELEMBURG.

Corneille Poelemburg born at Utrecht in 1586, was the pupil of Abraham Bloeimaert, he was very young when he went to Rome, and took there a liking to the manner of Elsheimer. Most of the painters of that epoch bore nicknames, Poelemburg went by that of *Brusco* or satyr. Poelemburg studied Raphael without being able to imitate his design. He took the custom of representing nature little, and, when he would render it in a great dimension, he was unsuccessful; his manner is light and agreeable. He often penciled portraits, those of women above all are full of charms, although they were executed with little labour; yet he willingly mended them.

In his compositions he almost always placed his figures naked. His deepnings are pleasant; he adorned them with houses taken from the environs of Rome.

His pictures were much sought after at Rome and at Florence, where princes paid them very generously. However he would visit his country, and Rubens put him in vogue, by placing some of his works in his cabinet. Afterwards he went to England where he spent a few years, and the king welcomed him in the most gracious manner in 1637.

In the catalogue of Charles I, are to be seen three portraits of this king; and of the children of the king of Bohemia. Dallaway speaks of an ebony cabinet, painted by Poelemburg, bought by count Oxford at the sale of lord Arundel; it was then paid 310 pounds.

The numerous paintings of Poelemburg got him a large fortune, which he honourably enjoyed till his death which took place at Utrecht in 1660.

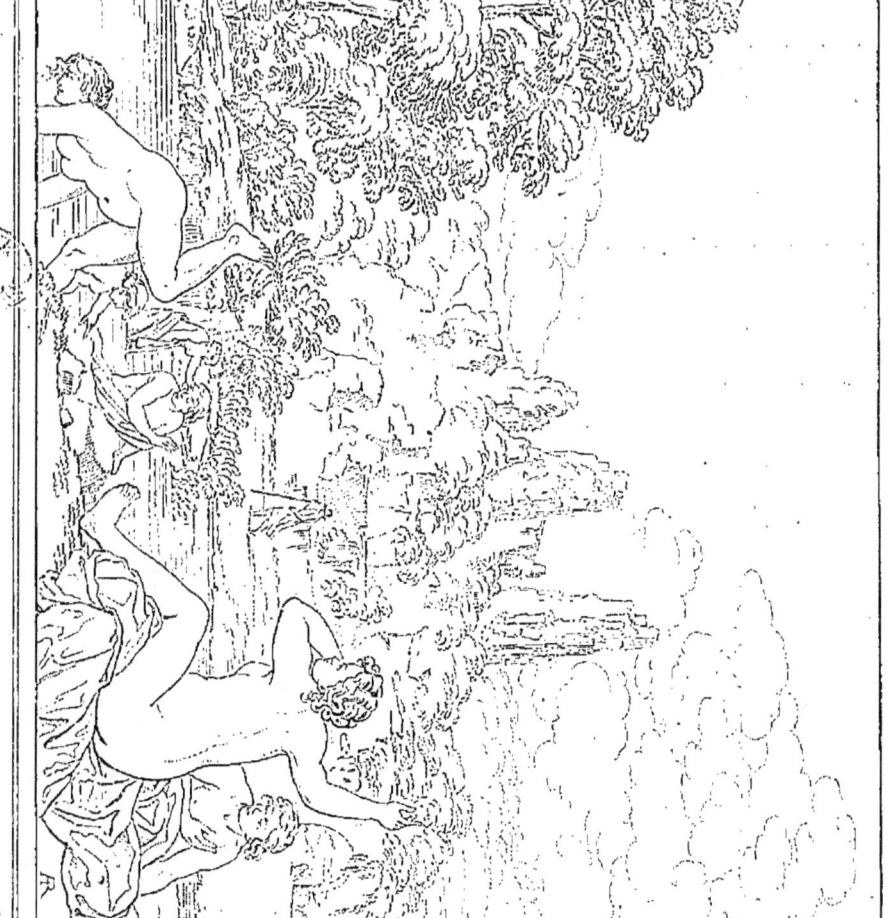

LES BAIGNEUSES.

ÉCOLE HOLLANDAISE. — POELEMBURG. — MUSÉE DE MILAN.

BAIGNEUSES.

Corneille Poëlemburg quitta la Hollande et l'école de Bloemaert pour aller en Italie; il voulut imiter, dans ses paysages, la manière d'Elzheimer, et tâcha de donner à ses figures la grâce qu'il voyait dans celles de Raphaël.

Ses paysages représentent ordinairement quelques ruines des environs de Rome; souvent il a placé sur le devant des figures de femmes, presque toujours dans l'action de se baigner, afin d'avoir l'occasion de les peindre nues.

Ce précieux tableau a été donné à la Pinacothèque de Milan, par le prince Eugène, alors vice-roi d'Italie. Les figures sont peintes avec beaucoup de finesse; leur coloris est des plus suaves; les chairs sont remplies de morbidesse; le paysage est d'une couleur vive et délicate, qui fait voir qu'il a été peint d'après nature. Il a été gravé par M. Bisé.

Larg., 8 pouces $\frac{2}{7}$; haut., 6 pouces $\frac{1}{2}$.

DUTCH SCHOOL. POELEMBURG. MILAN MUSEUM.

WOMEN BATHING.

Cornelius Poelemburg quitted Holland and Bloemaert's school to go to Italy: in his landscapes he wished to imitate the manner of Elshaimer, and endeavoured to impart to his figures the grace he observed in those of Raphael.

His landscapes usually represent ruins in the neigbourhood of Rome; and he often places, in the fore-ground, figures of women, generally in the act of bathing, thus having the opportunity of painting them naked.

This precious picture was presented to the Pinacotheca of Milan by Prince Eugene, when Viceroy of Italy. The figures are very delicately painted, the colouring is mellow, the carnations are soft; the landscape is of a bright delicate colour, which shows it to have been painted from nature. It has been engraved by Bisé.

Width 9 inches; height 6 $\frac{1}{4}$ inches.

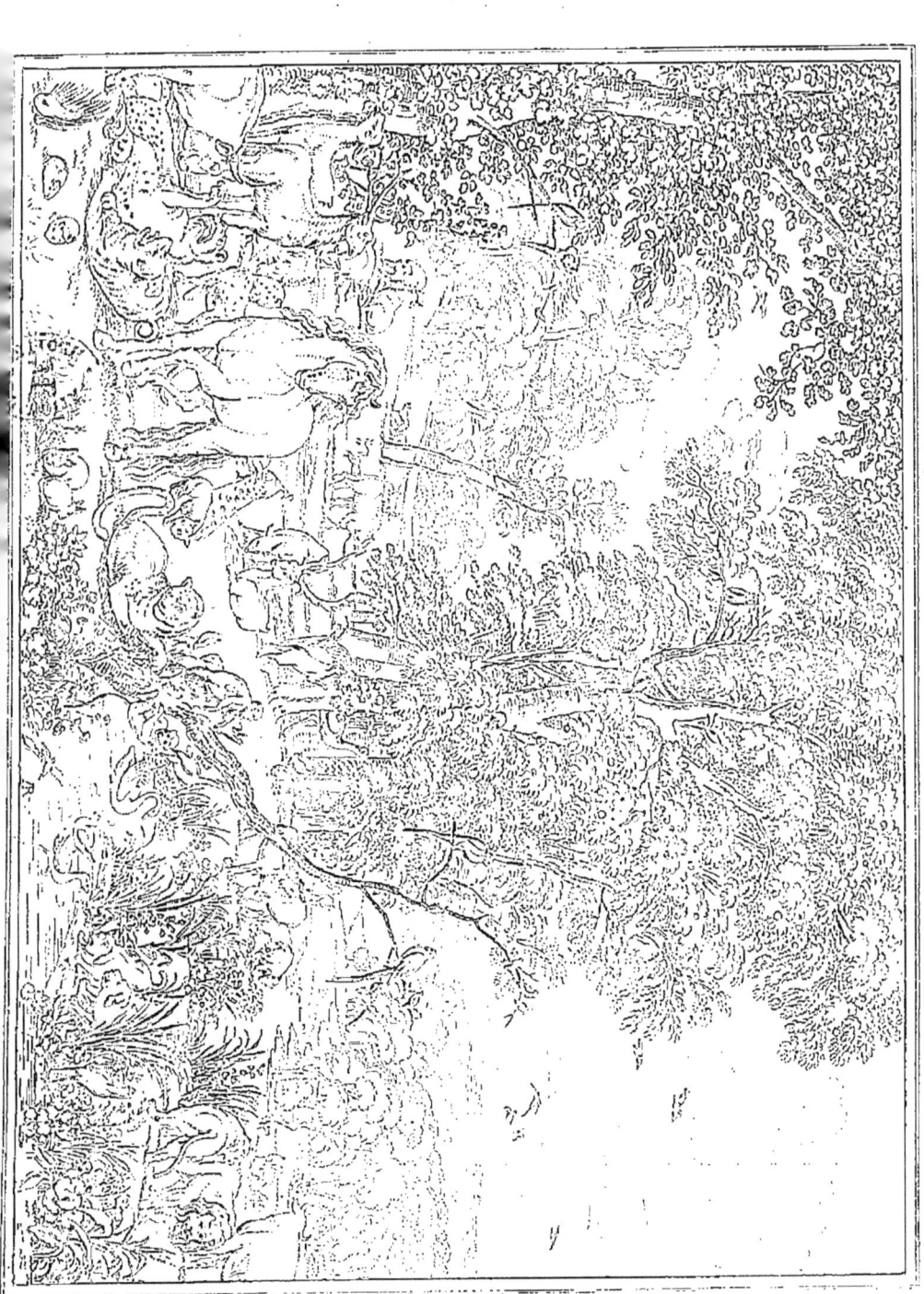

LE PARADIS TERRESTRE.

En représentant le Paradis terrestre, il était naturel de faire voir tout ce que la nature peut offrir de plus brillant et de plus varié. Aussi le peintre, Jean Breughel, désigné quelquefois sous le nom de Breughel de velours, a-t-il réuni, dans un paysage des plus frais, un nombre considérable de plantes en fleurs, ainsi que cela devait être dans le jardin d'Éden, où régnait un éternel printemps; il y a joint des quadrupèdes de toutes les espèces, et des oiseaux remarquables par leurs brillantes couleurs.

Ce tableau, chef-d'œuvre de Jean Breughel, donne une haute idée de son talent : il offre aussi un attrait des plus intéressans, puisque les figures d'Adam et d'Ève ont été faites par Rubens, ami du peintre de paysage, dont il employait quelquefois le talent, pour faire les fonds dans ses propres tableaux.

Ce précieux tableau appartint autrefois à de Bie, Mécène de Gérard-Dow; il passa depuis dans le cabinet de M. de la Court Vander Voort, à Leyde, et se voit maintenant à Windsor, dans le palais du roi d'Angleterre.

Il a été gravé par Heath et Midimann, en 1799.

DUTCH SCHOOL. ⚬⚬⚬⚬ J. BREUGHEL. ⚬⚬⚬ PRIV. COLLECTION.

THE TERRESTRIAL PARADISE.

In a representation of the Earthly Paradise, nature should be depicted in all her splendour and variety. Accordingly, in this piece, Jan Breughel, sometimes called Velvet Breughel, has assembled, in a landscape of the utmost freshness, a great number of blooming plants, which we should naturally look for in Eden, where reigned a perpetual spring; with quadrupeds every sort, and birds remarkable for their brilliant plumage.

This picture is Breughel's master-piece, and gives a high idea of his talent. It derives additional attraction from the fact that the figures of Adam et Eve were painted by Rubens, who was the author's friend, and who sometimes employed his talent to add the back-ground to his own pictures.

This work formerly belonged to de Bie, the Mecænas of Gerard-Dow, and afterwards to M. de la Court Vander Voort, of Leyden : it is now at Windsor Castle, one of the residences of the kings of England.

It was engraved by Heath and Midimann, in 1799.

NOTICE

SUR

GÉRARD HONDHORST.

Gérard Hondhorst naquit à Utrecht, en 1592. Élève de Abraham Bloemaert, il quitta sa patrie pour aller à Rome, où il peignit pour divers personnages de distinction. Après un séjour de plusieurs années en Italie, Hondhorst alla en Angleterre, où ses ouvrages furent estimés. Il fit aussi les portraits des enfans de la reine de Bohême, celui de l'électeur Palatin et du prince Robert son frère, ainsi que celui de la reine Marie de Médicis.

S'étant ensuite fixé à La Haye, il reçut le titre de peintre du prince d'Orange, et peignit plusieurs compositions dans le palais du Bois où il travaillait en 1662. Son dessin est assez correct et sa couleur vigoureuse.

NOTICE

OF

GERARD HONDHORST.

Gerard Hondhorst was born at Utrecht, in 1592, he was a pupil of Abraham Bloemaert, and left his country to visit Rome, where he painted for several persons of distinction. After a stay of several years in Italy, Hondhorst visited England, his productions were there held in great estimation. He also painted the portraits of the Queen of Bohemia, those of the Elector Falatine, and Prince Robert his brother, as also, that of Queen Mary de Medecis.

Having afterwards settled at the Hague, he was invested with the title of painter to the Prince of Orange, and performed several compositions for the palace Du-bois in which place he was employed in 1662. His style of drawing is correct and his colouring vigorous.

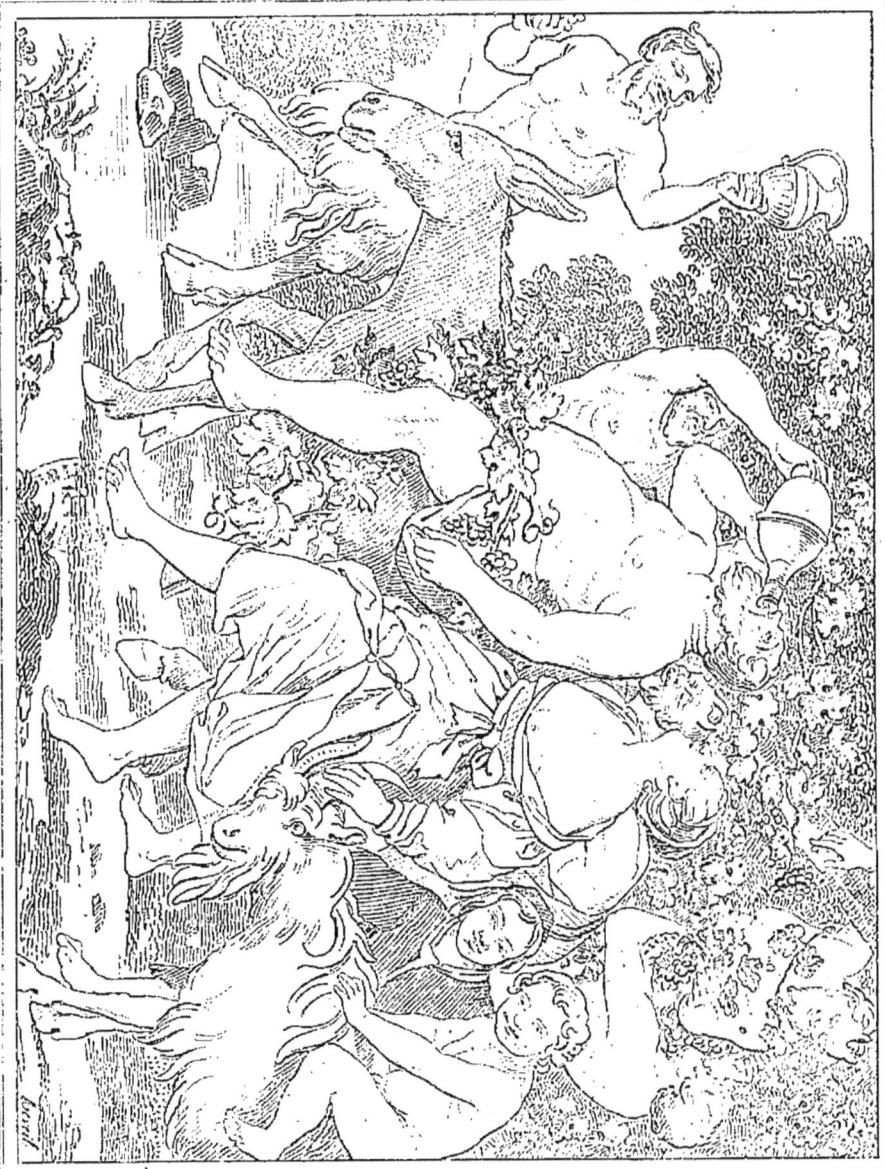

MARCHE DE SILÈNE.

ÉCOLE FLAMANDE. ⚬⚬⚬⚬⚬⚬ HONDHORST. ⚬⚬⚬⚬⚬⚬ MUSÉE FRANÇAIS.

MARCHE DE SILÈNE.

Dans un sujet de cette nature la couleur doit être naturellement le premier mérite du tableau : en effet, elle fait honneur à Gérard Hondhorst ; mais le tableau est également remarquable par la composition et le dessin. Tous les personnages partagent la gaîté la plus franche et la plus vraie, telle que l'inspirait habituellement le vieux Silène, nourricier de Bacchus. Tandis que, pour entretenir son ivresse, Silène boit à longs traits sa liqueur chérie, une bacchante, également ivre, l'accompagne, et se soutient elle-même sur un bouc qui sert de monture à un petit faune. Dans le fond, à droite, d'autres faunes sont occupés à faire vendange.

Ce tableau, qui a long-temps fait partie de la collection de M. le comte de Stadion, à Vienne, fut acheté par M. Lasalle, qui le vendit 800 ducats (environ 9000 fr.) à M. le duc de Caraman, alors ambassadeur de France près la cour d'Autriche. Cet illustre amateur, sachant que son tableau était digne de figurer dans une grande galerie, a cru devoir s'en priver, et l'a offert au roi pour la galerie du Musée, où il est placé maintenant.

Gérard Hondhorst, né à Utrecht en 1592, a long-temps travaillé en Italie, où il est connu sous le nom de Gérard *delle Notti*, parce que souvent il a fait des sujets de nuit.

Larg., 8 pieds 5 pouces; haut., 6 pieds 4 pouces.

FLEMISH SCHOOL. HONDHORST. FRENCH MUSEUM.

PROCESSION OF SILENUS.

In a subject of this nature the coloring may be naturally considered as the principal merit of the picture; but this picture (which does honor to Gerard Hondhorst), is equally remarkable for composition and drawing. All the persons presents share together the most open and hearty merriment, such as habitually inspires old Silenus, the guardian of Bacchus. While Silenus, to keep up his drunkenness is taking deep draughts of his favorite liquor, a Bacchante, equally tipsy is endeavouring to support herself upon an he-goat which is at the same time attempting to get upon a young fawn. In the back-ground, to the right, are other fawns occupied in the vintage.

This picture, for a long time belonged to the collection made by M. le comte de Stadion, at Vienna, it was at last bought by M. Lasalle, who sold it for 800 ducats (about 37 pounds) to M. le duc de Caraman, then ambassador of France near the court of Austria. This illustrious amateur, believing that his picture was worthy of figuring in a grand gallery, considered it his duty to deprive himself of it, he offered it to the king for the gallery of the Museum, where it is now placed.

Gerard Hondhorst, was born at Utrecht in 1592, he studied for a long time in Italy, he was known there by the name of Gerard *delle Notti*, because his subjects were very often night pieces.

Breadth, 8 feet 11 inches; height, 6 feet 9 inches.

NOTICE

sur

JACQUES JORDAENS.

Jacques Jordaens naquit à Anvers, en 1594. Placé d'abord dans l'atelier de Van Ort, il s'y trouva le condisciple de Rubens, dont il reçut des conseils par la suite, et à qui sans doute il dut cette couleur vigoureuse et brillante, qui distingue ses tableaux. Sentant le besoin d'étudier les grands maîtres, Jordaens avait le désir d'aller en Italie; mais l'amour le retint dans sa patrie, et son talent lui fit facilement obtenir la main de celle qu'il aimait, Catherine Van Ort, la fille de son maître.

Jordaens, voulant suppléer par l'étude au séjour qu'il avait espéré faire à Rome, se mit à étudier, souvent même à copier des tableaux de grands maîtres, tels que Titien, Paul-Véronèse et Bassan; mais, en perfectionnant ainsi sa couleur, son dessin resta toujours peu correct.

Doué d'une facilité extraordinaire, Jordaens a fait un grand nombre de tableaux; sa plus grande composition est le triomphe allégorique de Frédéric-Henri de Nassau, peint dans le grand salon du palais du Bois, près de La Haye. Il a gravé à l'eau-forte quelques-unes de ses compositions.

D'une humeur vive et enjouée, il prolongea sa carrière jusqu'à l'âge de quatre-vingt-quatre ans, et mourut à Anvers en 1678, le même jour que sa fille.

NOTICE

OF

JACQUES JORDAENS.

Jacques Jordaens was born at Antwerp in 1594. He first entered the work-shop of Van Ort, he there became a fellow student with Rubens, whose instructions he received, and to whom he owed the vigourous and brilliant colouring which caracterises his pictures. Aware of the necessity of studying the great masters, Jordaens was desirous of going to Italy, but love detained him in his country, and his talent obtained him the hand of her whom he loved, (the daughter of his master), and named Catherine Van Ort.

Jordaens wishing to supply by study the advantages of a stay in Rome, began to consider and often even to copy pictures of the great masters, such as, Titian, Paul Veronese, and Bassan, but in thus perfecting his colouring, his design always remained incorrect.

Endowed with an extraordinary degree of quickness, Jordaens painted a great number of pictures, his most celebrated performance is the allegorical triumph of Frederic Henry of Nassau, done in the grand drawing room of the palace du Bois near the Hague. He etched some of his compositions.

Of a lively and merry disposition, he prolonged his life to the age of 84 and died at Antwerp in 1678 on the same day as his daughter.

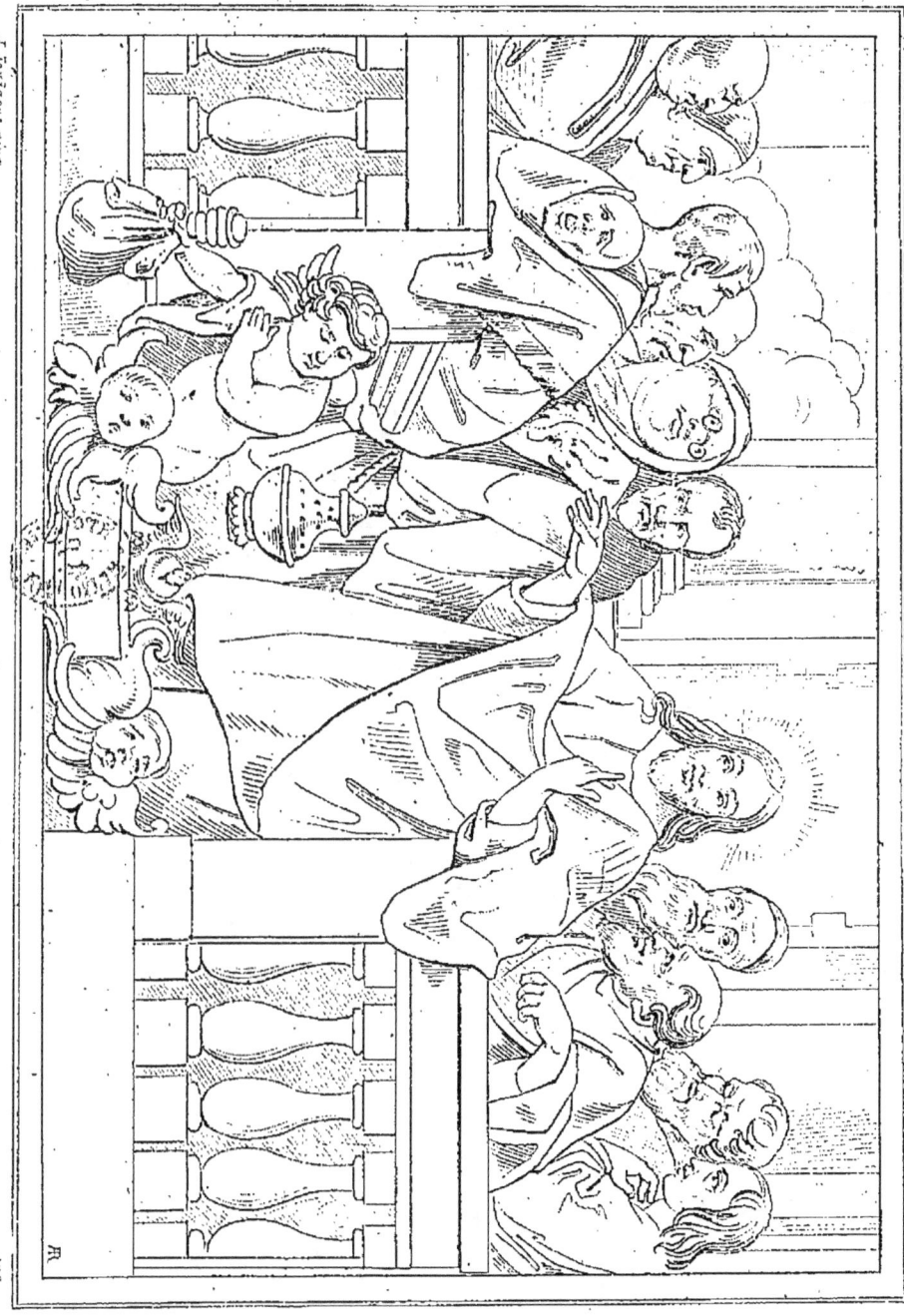

JÉSUS-CHRIST FAIT DES REPROCHES AUX PHARISIENS.

ECOLE FLAMANDE. J. JORDAENS. CABINET PARTICULIER.

JÉSUS-CHRIST
FAIT DES REPROCHES AUX PHARISIENS.

L'Évangile rapporte plusieurs circonstances où Jésus-Christ reproche aux Pharisiens la méchanceté de leur cœur, et il serait difficile de spécifier avec certitude quel est le moment que le peintre a représenté ici. Cependant nous pouvons assurer que la citation placée dans le cartouche au bas du tableau est tout-à-fait inexacte. Dans saint Matthieu, chap. v, vers. 20, il est question du sermon sur la montagne. Nous croyons que cette scène est plutôt tirée du même évangéliste, chap. xv, vers. 1, puisque dans cet endroit Jésus-Christ se trouvait avec ses Apôtres auprès des Pharisiens; le peintre n'a placé dans le tableau que quatre des Apôtres, mais saint Pierre est reconnaissable à sa tête chauve avec une longue barbe, et saint Jean par sa grande jeunesse.

Pour faire connaître que Jésus-Christ reproche aux Pharisiens leur hypocrisie, leur ambition et leur avarice, le peintre a tracé un masque, un encensoir et une bourse.

Ce tableau n'a jamais été gravé; il est d'une couleur très brillante, comme tout ce qu'a fait Jacques Jordaens, et mérite d'être considéré avec beaucoup d'attention. Toutes les têtes sont remarquables par la vérité d'expression, la franchise de la touche. La beauté de l'exécution, ainsi que la parfaite intelligence du clair-obscur, en font un morceau du premier mérite. Il fait partie du Cabinet de M. Tencé à Lille.

Larg., 7 pieds 1 pouce; haut., 4 pieds 11 pouces.

FLEMISH SCHOOL. J. JORDAENS. PRIVATE COLLECTION.

JESUS CHRIST
REPROVING THE PHARISEES.

The Gospel relates several occasions when Jesus Christ reproved the Pharisees for the wickedness of their hearts, and it would be difficult to specify positively the moment that the painter has represented here. Yet we can assert the quotation in the label, at the bottom of the picture, to be quite incorrect. In St. Matthew, ch. V, v. 20, the subject is Christ's Sermon on the Mount. We believe this scene to be taken from the same Evangelist, ch. XV, v. 1, as there, Jesus-Christ and the Apostles were with the Pharisees. The painter has introduced in the picture only four of the Apostles, but St. Peter is discernible by his bald head and his long beard, St. John by his youthfulness.

To impart that Jesus-Christ reproves the Pharisees for their hypocrisy, their ambition, and their avarice, the artist has delineated a mask, a censer, and a purse.

This picture has never been engraved: the colouring is very brilliant, like all James Jordaen's productions, and it deserves to be examined attentively. All the heads are remarkable for their fidelity of expression; the free penciling, and the beauty of execution, as also the nice conduct of the chiaro-scuro, constitute it a first rate performance. It forms part of the collection of M. Tencé, at Lille.

Width, 7 feet 6 $\frac{1}{3}$ inches; height, 5 feet 2 $\frac{2}{3}$ inches.

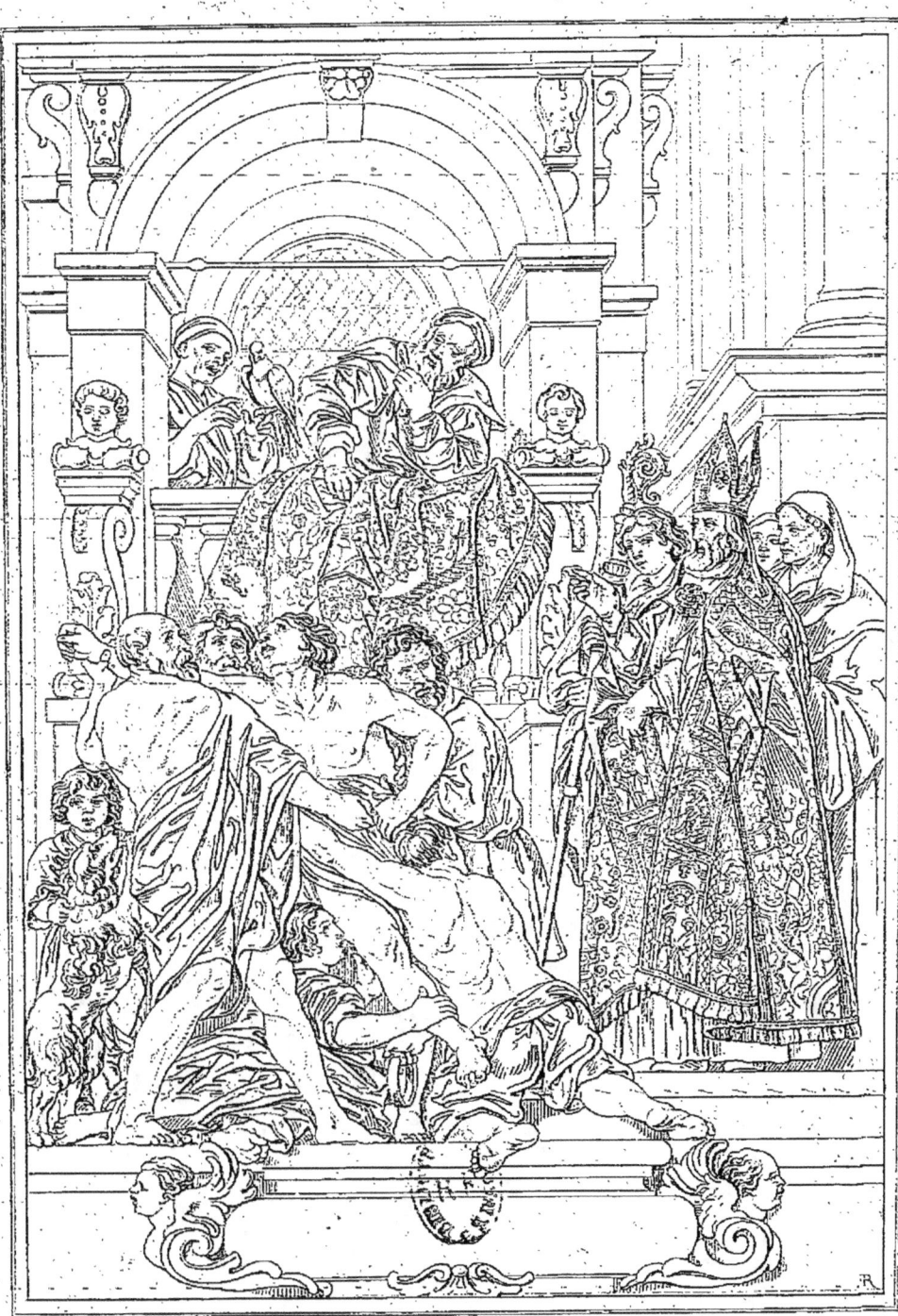

St MARTIN DÉLIVRE UN POSSÉDÉ.

ÉCOLE FLAMANDE. — JORDAENS. — MUS. DE BRUXELLES.

St. MARTIN DÉLIVRE UN POSSÉDÉ.

Né à Sabarie, sous le règne de Constantin, saint Martin fut élevé à Pavie. Fils d'un tribun militaire, il fut contraint d'entrer dans la milice romaine, et servit dans la cavalerie; mais, ayant peu de goût pour la profession des armes, il se retira du service après cinq années, et se fit remarquer par la régularité de sa vie. Ayant fondé un monastère, près de Tours, il fut appelé, en 371, à l'archevêché de Tours. La sainteté de sa vie se répandit partout, ainsi que le don qu'il avait d'opérer des miracles; mais comme il eut plusieurs fois l'occasion de guérir des possédés, on ne saurait préciser quelle est l'action de sa vie que le peintre a voulu représenter.

Jacques Jordaens fit ce tableau pour décorer le maître-autel de l'église de Saint-Martin de Tournay. Il fut ensuite placé à gauche du portail en entrant, et se voit maintenant au Musée de Bruxelles.

Ce tableau admirable est d'un effet vigoureux et d'un brillant coloris. Il a été gravé par P. de Jode.

Haut., 13 pieds; larg., 8 pieds.

FLEMISH SCHOOL. JORDAENS. BRUSSELS MUSEUM.

S*t*. MARTIN EXORCISING A DEMONIAC.

S*t* Martin was born at Sabaria, under the reign of Constantine, and educated at Pavia. Being the son of a military tribune, he was forced to enter the Roman Militia, and served in the cavalry; but having little taste for the military profession, he withdrew after five years service, and became distinguished for the regularity of his manners. Having founded a monastery, near Tours, he was named, in 371, Archbishop of Tours. The sanctity of his life was known every where, also the gift he possessed of working miracles. But as he frequently had the opportunity of curing demoniacs, it cannot be determined precisely which act of his life the painter has wished to delineate.

James Jordaens did this picture for the high-altar of the church of S*t* Martin at Tournay. It was subsequently placed on the left of the front, on entering, and is now in the Museum of Brussels.

This admirable picture produces a strong effect; the colouring is bright: It has been engraved by P. de Jode.

Height, 14 feet; width, 8 feet 6 inches.

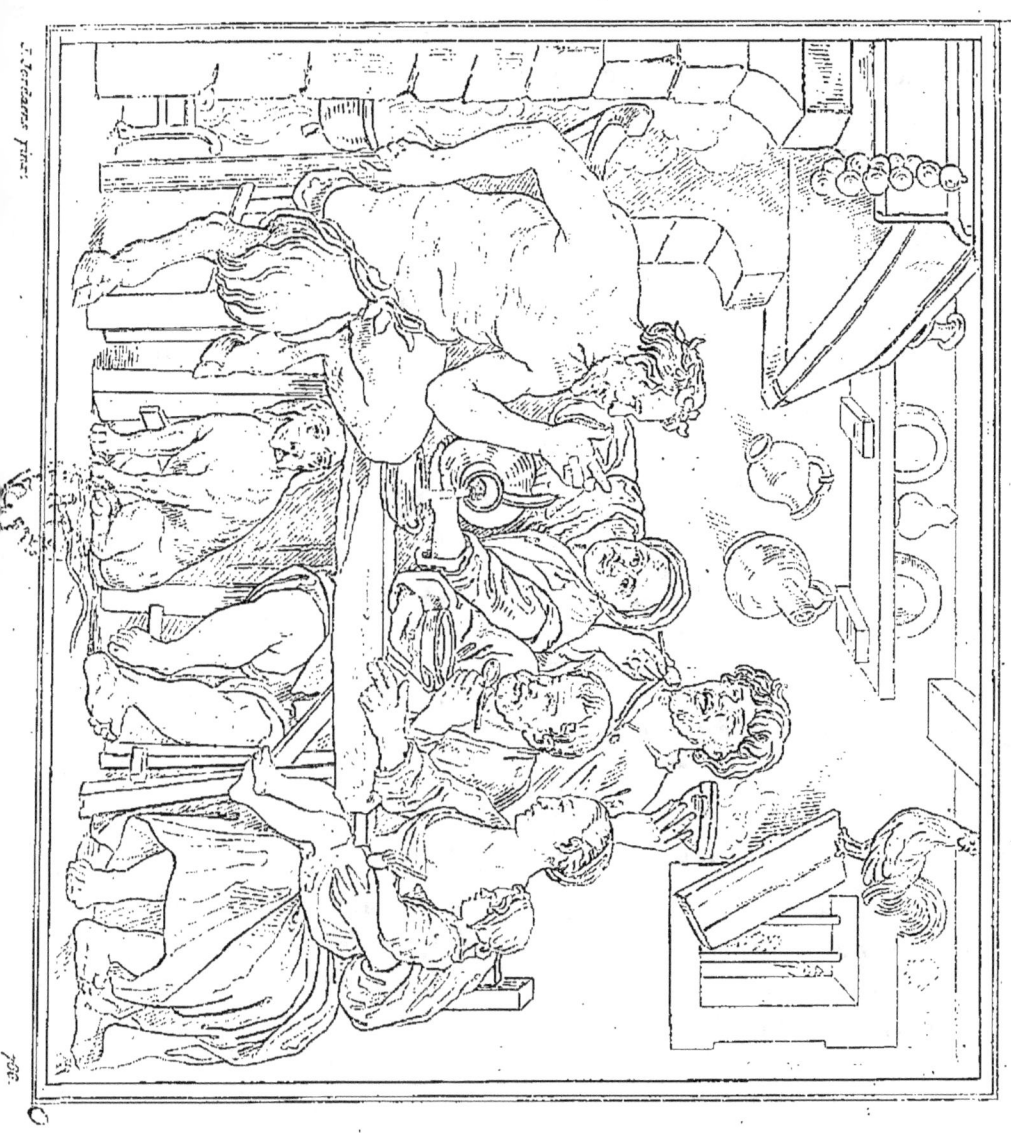

ÉCOLE FLAMANDE. — J. JORDAENS. — GAL. DE MUNICH.

PAYSAN

SOUFFLANT LE CHAUD ET LE FROID.

Le mérite de ce tableau consiste dans l'expression et la couleur, où le peintre a mis une vérité et une vigueur surprenante. Le jour vient d'une fenêtre élevée, qui produit des effets très-piquants par la manière dont les figures sont éclairées.

Quant au sujet, le peintre l'a puisé dans les fabulistes anciens, qui rapportent qu'un voyageur entra chez un satyre, à l'instant où lui et sa famille allaient prendre leur repas. Le passant, transi de froid, est invité à le partager, et, suivant l'expression de La Fontaine :

> D'abord avec son haleine
> Il se réchauffe les doigts;
> Puis sur les mets qu'on lui donne,
> Délicat, il souffle aussi.
> Le Satyre s'en étonne :
> Notre hôte, à quoi bon ceci ?
> L'un refroidit mon potage,
> L'autre réchauffe ma main.
> Vous pouvez, dit le sauvage,
> Reprendre votre chemin ;
> Ne plaise aux dieux que je couche,
> Avec vous sous même toit;
> Arrière ceux dont la bouche
> Souffle le chaud et le froid !

Ce tableau, peint sur bois, vient de la Galerie de Dusseldorf et fait maintenant partie de la galerie de Munich ; il a été très-bien gravé par Jacques Neef, et par Lucas Vorsterman.

Larg., 6 pieds 3 pouces ; haut., 6 pieds.

FLEMISH SCHOOL. ●●●● J. JORDAENS. ●●●●● MUNICH GALLERY.

THE PEASANT

BLOWING HOT AND COLD.

The merit of this picture consist in its expression and colouring, in which the painter has introduced a surprizing truth and vigour. The light proceeds from a high window producing a most striking effect from the manner with which the figures are illumined.

As to the subject, it is taken from the old fabulists, who relate that a traveller entered the dwelling of a satyr, at the moment the latter was going to sit down to his meal, with his family. The stranger, benumbed with cold, was invited to partake of it; when first he blew on his fingers to warm them, and afterwards on his porridge to cool it. The satyr, astonished, requested to know the meaning of this; and being informed, he waxed angry, and very unceremoniously turned his guest out of doors, saying he was unwilling to give hospitality to one whose mouth could at the same time blow both hot and cold.

This picture, which is painted on wood, comes from the Dusseldorf Gallery : it now forms part of the Gallery of Munich. It has been superiorly engraved by James Neef and by Lucas Vosterman.

Width, 6 feet 7 $\frac{1}{2}$ inches; height, 6 feet 4 $\frac{1}{2}$ inches..

LA FÊTE DES ROIS.

ÉCOLE FLAMANDE. J. JORDAENS. MUSÉE FRANÇAIS.

LA FÊTE DES ROIS.

Un sujet de cette nature convenait parfaitement au talent du peintre, qui est plus remarquable par sa couleur vraie et vigoureuse que par son dessin, souvent incorrect. Jordaens a répété trois fois le même sujet : dans celui qu'a gravé Paul Pontius, il a placé sur le devant une mère nettoyant son enfant, ce qui rend la scène un peu triviale.

La fête des Rois, qui se célèbre encore si souvent dans les familles, et dans laquelle un gâteau est partagé entre tous les habitans d'une maison, rappelle le temps où, dans cette fête, les esclaves même étaient admis à prendre leurs repas à la table du maître. Quoique cette fête ait lieu ordinairement la veille ou le jour de l'Épiphanie, elle n'a cependant rien de religieux, et son origine remonte bien plus haut que la *manifestation* de Jésus-Christ aux Mages; aussi l'Église s'est-elle souvent élevée contre cet usage, reste des Saturnales, qui, chez les Romains, se célébraient vers cette époque de l'année. L'égalité y régnait entre tous les convives, et le roi de la fête n'avait d'autre autorité que celle de régler ce qui avait rapport au service du repas et aux plaisirs qui l'accompagnaient.

Ce tableau a été gravé par Kruger.

Largeur, 6 pieds 3 pouces ; hauteur, 4 pieds 8 pouces.

FLEMISH SCHOOL. J. JORDAENS. FRENCH MUSEUM.

TWELFTHDAY.

A subject of this kind perfectly suited the talent of the artist, who is more remarkable for his faithful and vigorous colouring that for his drawing which is often inaccurate. Jordaens has painted the same subject three times: in the one, engraved by Paul Pontius, he has introduced, in the foreground, a mother wiping her infant, which causes the scene to become rather trivial.

Twelfthday called on the continent, the Festival of Kings, which is still often celebrated among families, and at which time a cake is divided amongst all the inmates of a household, recals the time when, during this holiday, slaves even were admitted to partake their meals at the master's table. Although this festival takes place on the eve, or the day of the Epiphany, it has nevertheless nothing religious, and its origin is anterior to the manifestation of Jesus Christ to the Wise Men. The Church has often opposed itself to this custom, a remains of the Saturnalia, which among the Romans were celebrated about this time of the year. Equality then reigned amongst the guests, and the King of the Feast had no other authority that that of directing what referred to the service of the repast and the pleasures accompanying it.

This picture has been engraved by Kruger.

Width 6 feet 7 inches; height 4 feet 11 inches.

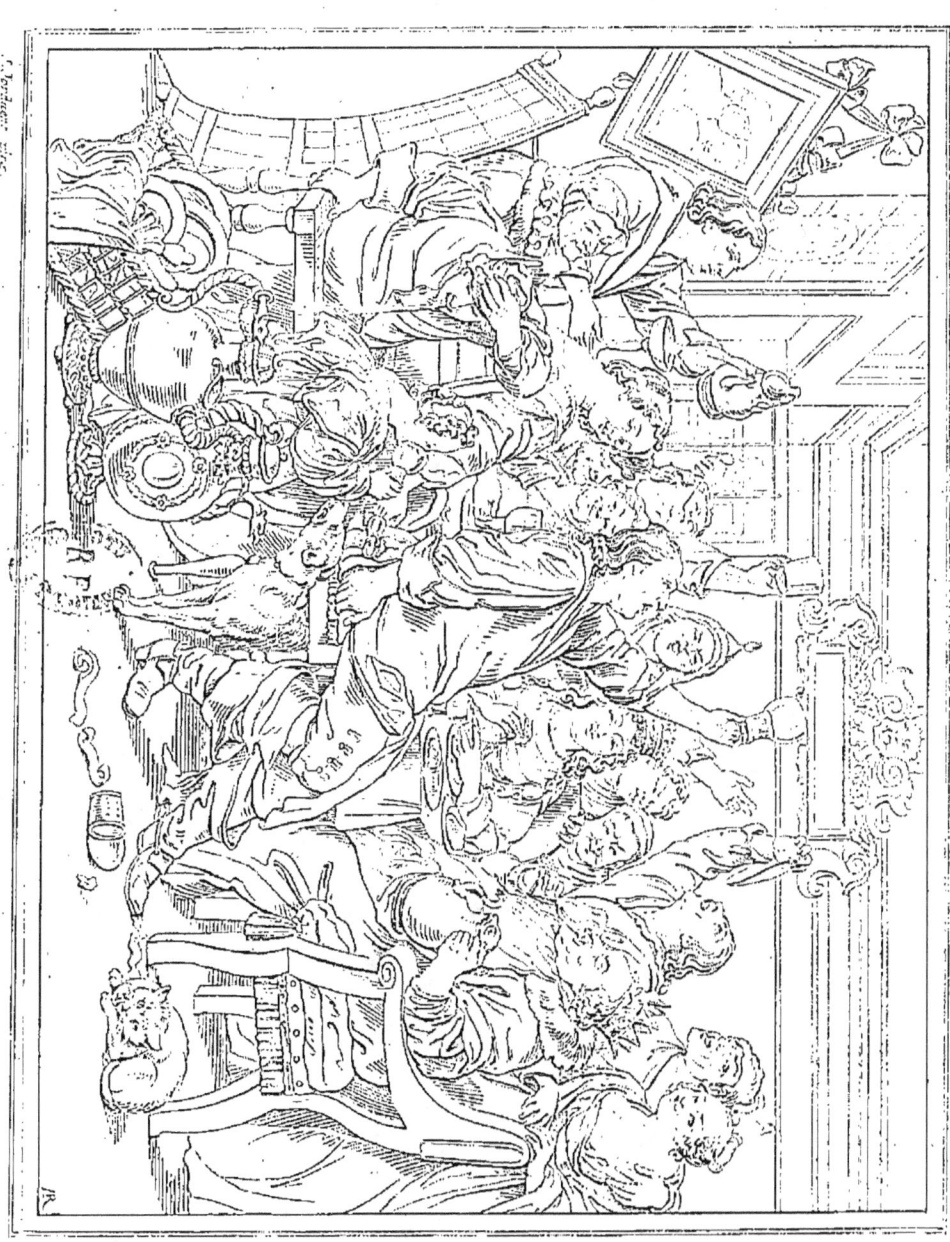

LE ROI BOIT.

ÉCOLE FLAMANDE. — J. JORDAENS. — GAL. DE VIENNE.

LE ROI BOIT.

Déjà, sous le n°. 574, nous avons donné une scène semblable à celle-ci, et nous avons dit alors que Jacques Jordaens avait peint trois fois ce sujet. L'autre, en demi-figures, orne la galerie du Louvre; celui-ci est composé de figures entières; il se voit dans la galerie du Belvédère, à Vienne.

A en juger par le désordre qui règne dans la salle, ainsi que par la pose de quelques-uns des personnages, le repas est déjà fort avancé; cependant on boit encore, et l'on crie *le Roi boit!* mais celui que la fève a pourvu de cette dignité ne semble pas ému par les cris, il tient son verre avec fermeté, et goûte avec une tranquillité parfaite la liqueur qu'il contient.

Ce grand et magnifique tableau, d'un effet admirable, d'une couleur vigoureuse et vraie, peut être regardé comme celui des ouvrages de Jordaens qui donne l'idée la plus haute et la plus vraie de son talent. Il a été gravé par

Larg., 9 pieds; haut., 7 pieds 7 pouces.

FLEMISH SCHOOL. J. JORDAENS. VIENNA GALLERY.

TWELFTH DAY.

In describing another picture on this subject, by Jacques Jordaens, n°. 575, we remarked that he had represented it three times; of the two remaining pieces, one, composed of half-length figures, is in the Louvre, and the other, here sketched, is in the Belvedere Gallery, at Vienna.

To judge by the disorder of the room, and by the attitude of some of the persons, the repast must be nearly ended; but the drinking still continues, and one of the guests is crying, *le roi boit* (the King drinks); but the person whom the possession of the bean has invested with this title, appears nowise moved by the salutation, but holds his glass with a firm hand, and tastes his liquor with perfect tranquillity.

This large, splendid picture, alike admirable for effect, and for the truth and vigour of the colouring, may be considered as the fairest specimen of its author's talent. It has been engraved by

Width, 9 feet 7 inches; height, 8 feet.

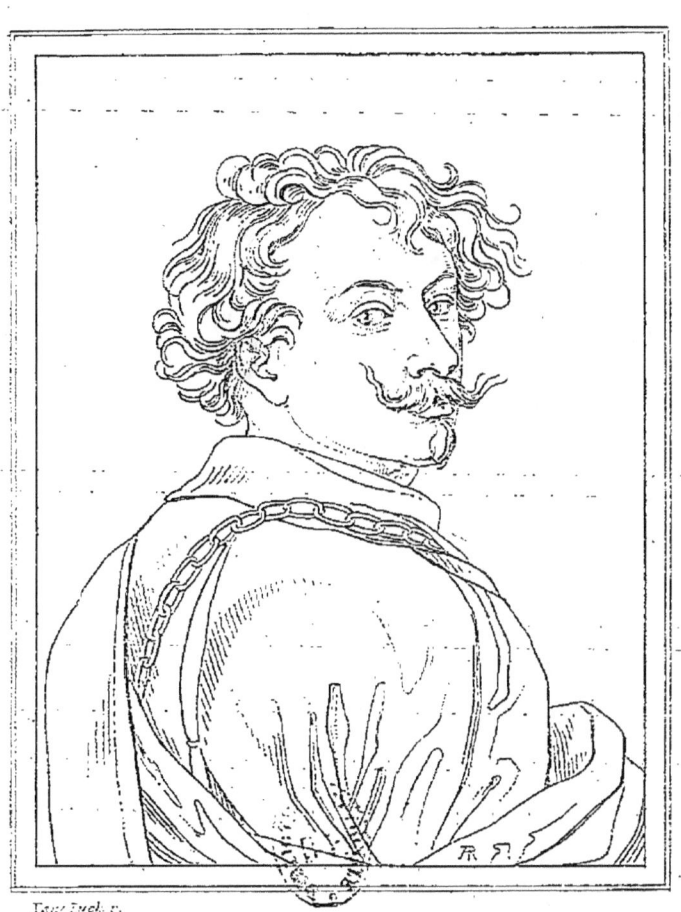
ANTOINE VAN DYCK.

NOTICE
HISTORIQUE ET CRITIQUE
SUR
ANTOINE VAN DYCK.

Habile peintre d'histoire, Van Dyck est bien plus connu comme peintre de portraits; c'est à ce genre, dans lequel il donna des preuves multipliées d'un talent extraordinaire, qu'il dut sa haute réputation et sa brillante fortune.

Antoine Van Dyck naquit à Anvers en 1599; son père était peintre sur verre, et sa mère exerçait également les beaux arts; c'est donc dans la maison paternelle qu'il apprit les premiers élémens du dessin; il reçut ensuite les conseils de Henri Van Balen, qui avait étudié en Italie; mais il ne tarda pas à surpasser ses camarades, et à rivaliser son maître. Une autre arène devenait nécessaire pour lui : c'était l'atelier de Rubens, où il devait trouver de dignes émules sous un maître d'un génie supérieur. Il y fut admis, et ce grand peintre ne tarda pas à découvrir le mérite de son nouveau disciple. Il lui confia bientôt des tableaux à faire d'après ses esquisses, et il avait à peine besoin d'y retoucher. On assure même qu'un jour plusieurs élèves étant entrés dans l'atelier de Rubens pendant son absence, ils s'approchèrent tellement du tableau auquel travaillait leur maître, que Diepembeke, l'un d'eux, poussé maladroitement par un autre, vint frotter la toile avec son habit,

et enleva le bras de la Madelaine, ainsi que la joue et le menton de la Vierge, qui venaient d'être peints dans la journée. Un accident de cette nature causa les plus vives alarmes à toute l'école; on pensait à fuir, lorsque Jean Van Hoeck s'écria : Chers amis, ne perdons pas courage; il reste trois heures de jour, que le plus habile prenne la palette, et tâche de réparer le malheur : je donne ma voix à Van Dyck, le seul d'entre nous capable de réussir. Chacun applaudit à cette idée, excepté Van Dyck, qui doutait du succès. Cependant, pressé par les prières de ses camarades, il mit la main à l'œuvre, et réussit à tel point que le lendemain Rubens dit, en examinant son travail : « Ce bras et cette tête ne sont pas ce que j'ai fait de moins bien hier. » Cet accident arriva, dit-on, lorsque Rubens travaillait au fameux tableau de la Descente de Croix de la cathédrale d'Anvers. Quelques personnes ont prétendu que Rubens ayant eu connaissance de cet événement conçut de la jalousie de son élève, et lui conseilla d'abandonner la peinture d'histoire, pour se livrer à l'étude des portraits. Descamps dément avec raison cette accusation, qui serait à peine excusable dans un peintre ordinaire, mais ne pouvait naître dans une ame élevée comme celle de Rubens, et avec un génie supérieur comme le sien. On sait au contraire que Rubens, parlant à ses élèves, leur faisait sentir l'avantage qu'ils trouveraient à aller en Italie étudier les tableaux des grands maîtres. C'est surtout Van Dyck qu'il pressait de faire ce voyage, comme le plus capable d'en profiter: de semblables conseils ne pouvaient être dictés par l'envie. On trouvera encore une preuve de la fausseté de cette accusation en voyant que Van Dyck, qui déjà avait fait pour son maître le portrait de Hélène Forman, sa seconde femme, lui donna, en le quittant, deux autres tableaux que Rubens plaça dans son appartement, et qu'il vantait avec plaisir. C'était un Christ au jardin des Oliviers, et un *Ecce homo*. Rubens donna en échange à son élève un de ses plus beaux che-

vaux, et le jeune Van Dyck partit avec l'intention de se rendre en Italie; mais à peine avait-il quitté Bruxelles, qu'il se trouva retenu au village de Savelthem par les charmes d'une jeune paysane dont il plaça le portrait dans une sainte famille qu'il peignit pour la paroisse de ce village. Il fit aussi, pour la même église, un saint Martin, et s'y représenta lui-même, avec le cheval que lui avait donné son maître. Rubens, apprenant l'obstacle qui avait arrêté Van Dyck, employa tous les moyens pour ranimer dans son élève le désir de la gloire; il le décida à quitter celle qu'il aimait, pour ne plus s'occuper que de la peinture. Après avoir parcouru l'Italie, Van-Dyck s'arrêta à Venise, et y étudia les belles peintures de Titien et de Paul Caliari. Il vint ensuite à Gênes, et il eut à faire dans cette ville un grand nombre de portraits. La naïveté de ses poses, la grace qu'il donnait à ses figures, sans s'écarter de la ressemblance, la vigueur de son coloris, et la beauté de ses étoffes, lui occasionnèrent une telle renommée, que les plus grands personnages voulurent avoir leurs portraits de la main de Van Dyck. A peine arrivé à Rome, il fut chargé de faire le portrait du cardinal Bentivoglio. Étant ensuite allé à Palerme, il fit celui du prince Philibert de Savoie, qui était vice-roi en Sicile.

Revenu dans sa patrie, Van Dyck fit, à son arrivée, un tableau de saint Augustin en extase : cet ouvrage fut justement admiré, et on y remarqua combien le peintre avait embelli sa manière de peindre en étudiant les beaux tableaux de l'école vénitienne. Il fit encore à Anvers, pour le grand autel du couvent des Augustins, un tableau représentant la mort de saint Augustin : c'est une magnifique composition. Chargé aussi de peindre un Christ élevé en croix, pour le grand autel de la collégiale de Courtray, il eut le chagrin de voir son tableau déprécié par les chanoines, qui le traitèrent de misérable barbouilleur. Un tel jugement fut bientôt improuvé par la foule des amateurs qui vinrent admirer le tableau, et forcèrent ainsi

le chapitre à changer sa manière d'agir vis-à-vis du peintre, qu'ils avaient traité avec dédain.

Houbraken prétend que Rubens offrit à Van Dyck sa fille aînée en mariage; mais le jeune peintre s'excusa sur le désir qu'il avait de voyager encore. En effet, après avoir éprouvé quelques dégoûts suggérés par des camarades d'étude, parce que sa manière de peindre n'avait aucun rapport avec la leur, il se rendit à l'invitation de Henri-Frédéric de Nassau, prince d'Orange, et peignit en pied ce prince et toute sa famille. Ces portraits furent trouvés si beaux, que tous les seigneurs de la cour, les ambassadeurs et des personnages riches, voulurent aussi faire faire les leurs par ce peintre flamand. Accablé de travaux, il augmenta le prix de ses portraits sans ôter à personne le désir de se faire peindre par lui; et pourtant il existait en Hollande un autre peintre de portraits fort célèbre, François Hals. Van Dyck étant allé le trouver sans se faire connaître, lui demanda de vouloir bien faire son portrait. Puis pour faire avec ce peintre un échange de travail, il lui proposa de le laisser faire aussi son portrait; mais à la manière habile dont Hals vit que travaillait le prétendu amateur, il ne tarda pas à reconnaître Van Dyck.

Le faste, la dépense, les voyages, étaient les goûts favoris de notre peintre; il crut trouver de nouvelles occasions de satisfaire à ses plaisirs en allant en Angleterre, mais son talent n'y fut pas goûté lors de ce premier voyage: il revint donc dans sa patrie, et fit pour les capucins de Dendermonde un Christ regardé comme un de ses plus beaux tableaux. Il fit aussi, pour l'infante Claire-Eugénie, un saint Antoine de Padoue, qui fut alors placé sur l'autel de la chapelle du palais de Bruxelles, et fut acquis plus tard par Louis XIV.

Charles Ier, amateur et protecteur des beaux arts, ayant eu occasion de voir des portraits de Van Dyck, eut quelques regrets que ce peintre eût quitté l'Angleterre, et lui fit proposer

d'y revenir ; mais le chevalier Digby, chargé de cette négociation, eut quelque peine à engager notre peintre : cependant les promesses qui lui furent faites le déterminèrent, et il revint à Londres, où il fut présenté au roi, qui le fit chevalier de l'ordre du Bain, lui donna son portrait enrichi de diamans avec une chaîne d'or, et une pension considérable. L'amitié que le monarque portait au peintre l'engagea même à taxer ses portraits, qui lui furent payés 50 et 100 livres sterling, suivant qu'ils étaient à mi-corps ou en pied.

Indépendamment du talent de Van Dyck pour bien peindre un portrait, il eut encore le mérite de les faire avec une prestesse rare : il commençait, le matin, à ébaucher la tête, gardait à dîner la personne, reprenait ensuite le travail, et ne demandait pas d'autre séance, terminant les mains d'après des modèles qu'il tenait à ses gages, et faisant faire, d'après ses dessins aux crayons noir et blanc, les étoffes et les draperies qu'il retouchait ensuite. On pense bien que cette manière expéditive plut à tout le monde; aussi Van Dyck peignit-il toute la cour. Le roi, qui l'aimait beaucoup, voulut même avoir plusieurs fois son portrait et ceux de sa famille.

Van Dyck trouva dans son talent les moyens de satisfaire à une dépense énorme : il avait des équipages brillans, tenait table ouverte, recevait à dîner les plus grands personnages, et malgré cela il aurait amassé une grande fortune, s'il n'avait eu la faiblesse de croire l'augmenter encore en adoptant les prestiges de l'alchimie, dans l'espérance de faire de l'or.

D'une petite taille, mais bien fait, d'une figure agréable et d'une grande recherche dans sa parure, ayant de l'esprit, et, ce qui est rare avec tant d'avantages, une grande modestie et beaucoup de politesse, Van Dyck eut de nombreuses occasions de satisfaire ses goûts dans la société des femmes; sa santé même paraissait en souffrir, lorsque le duc de Buckingham, voulant le rendre plus sage, obtint l'agrément du roi

pour lui faire épouser Marie Ruthven, fille d'un lord écossais : une haute naissance et une grande beauté furent sa seule dot. Van Dyck marié revint visiter sa famille, puis il fit un voyage à Paris avec le désir, dit-on, de peindre la galerie du Louvre, comme Rubens avait peint précédemment celle du Luxembourg. On ajoute qu'il ne put obtenir ce travail parce que Poussin venait d'en être chargé; ce qui est difficile à croire, car le peintre français ne vint à Paris qu'à la fin de 1640; et peut-on croire que Van Dick, si près de mourir d'une maladie de langueur, pouvait concevoir de tels projets.

Van Dyck, après un séjour de deux mois à Paris, retourna à Londres, où sa femme donna naissance à une fille qui mourut peu de temps après sa naissance. Van Dyck ne lui survécut pas long-temps : épuisé de fatigue et de remèdes, il tomba dans un état de phtisie, et mourut en 1641. Enterré à Saint-Paul de Londres, sa femme lui fit élever un tombeau, et le poète Cowley lui consacra une épitaphe en vers.

On peut voir, par ce qui vient d'être dit, que si Van Dyck ne fut pas peintre d'histoire, c'est que les circonstances s'y opposèrent, et ne lui présentèrent pas, comme à son maître, la facilité de faire connaître son génie, en créant de grandes œuvres allégoriques et historiques; tandis que les portraits lui étaient demandées en foule; ce qui le mit dans le cas de gagner beaucoup d'argent, puisque, malgré ses prodigalités, sa veuve trouva le moyen de réunir une somme de plus de 400 mille francs.

Ne peut-on pas s'étonner aussi qu'avec un talent si extraordinaire et une telle réputation pendant sa vie, on se soit persuadé que Van Dyck n'était qu'un peintre de portraits, et que de beaux tableaux de dix à douze pieds se soient trouvés en quelque sorte égarés et oubliés pendant des années? Un *Ecce homo*, une Descente de Croix, et les deux saints Jean, tableaux faits pour une abbaye de l'Artois, furent roulés, abandonnés

dans la poussière d'un grenier, jusqu'à ce que le procureur de l'abbaye aux Dames, à Bruges, les voyant par hasard, les obtint tout trois en échange d'une pièce de vin de Bourgogne. Ces tableaux restaurés avec soin furent alors placés honorablement dans l'appartement de l'abbé.

Si Van Dyck ne peut être regardé comme un des plus grands peintres d'histoire, il doit être mis au premier rang comme peintre de portraits, Titien étant le seul qui peut-être puisse lui disputer la palme, sans l'emporter positivement sur lui. On ne peut se dispenser d'admirer les portraits de Van Dyck, qui tous se font remarquer par une belle expression, une finesse extrême, une touche surprenante. Le clair-obscur y est d'une grande perfection, les ajustemens sont grands, les plis simples, et sa manière large et facile.

Van Dyck a fait aussi un grand nombre de portraits dessinés : on remarque surtout ceux de plusieurs artistes ses compatriotes, qui ont été gravés avec beaucoup de talent par Schelti et Boëce de Bolsvert, Paul Pontius, Pierre de Jode, Vorsterman. On cite aussi sa suite des Comtesses, gravée par Lombart, celle de plusieurs seigneurs anglais, gravée par Gunst. Lui-même a gravé à l'eau forte quelques portraits fort recherchés, et d'une pointe très remarquable. On admire aussi un *Ecce homo*, ainsi que le portrait du Titien avec sa maîtresse, magnifiques eaux-fortes qui donnent une idée très avantageuse des talens de Van Dyck.

HISTORICAL AND CRITICAL NOTICE

OF

ANTHONY VAN DYCK.

Although a historical painter, Van Dyck is better known as a portrait painter. It is to this latter branch of the Arts, and in which he gave numerous proofs of an extraordinary talent, that he owed his great fame and his brilliant fortune.

Anthony Van Dyck was born at Antwerp, in 1599. His father was a glass painter, and his mother was also employed in the Fine Arts. It was therefore in his father's house that he acquired the principles of drawing. He afterwards received instructions from Henry Van Balen, who had studied in Italy; but he soon surpassed his fellow students, and rivaled with his master. He longed for another field, Rubens' *Atelier,* where he was to find competitors worthy of him, under a master of a superior genius. He was admitted into it, and this famous master, in a short time, discerned the merits of his new pupil, to whom he soon entrusted the painting of pictures from his sketches, which he scarcely had need to retouch. It is even asserted that, one day, several of the pupils going into Rubens' Atelier, during his absence, they got so close to the picture at which their master had been working, that one of them, Diepembeke, being pushed by another, his coat rubbed the canvass, and effaced the Magdalen's arm, besides the cheek and

chin of the Virgin, which had been painted the same day. Such an accident threw the whole academy into the utmost alarm: the greater part were for running away; when John Van Hoeck exclaimed: My dear friends, let us not lose courage: we have yet three hours' light, let the most skilful take up the palette, and endeavour to repair this accident: I vote for Van Dyck, the only one amongst us, whom I think capable of succeeding. They all applauded at this proposition, excepting Van Dyck, who doubted of his own success. Yet, urged by the entreaties of his comrades, he set to work, and succeeded so well that, the next day, Rubens glancing over his work said: « This arm and this head are not the worst parts I did yesterday. » This happened, it is said, whilst Rubens was working at the famous picture of the Descent of the Cross, in the Cathedral of Antwerp. Some persons have pretended, that Rubens being informed of this circumstance became jealous of his pupil, and advised to him throw aside historical painting, and to give himself up wholly to the study of portraits. Descamps denies this strongly: it would scarcely be excusable in an ordinary painter, and could never have existed in so noble a mind as that of Rubens, and with so superior a genius as his. It is known, on the contrary, that Rubens, when speaking to his pupils, always showed them the advantage they would derive by going into Italy to study the pictures of the great masters. It was particularly Van Dyck, whom he urged to undertake this journey, as being the most capable of profiting by it: such advice could not be dictated by envy. Another proof of the falsehood of this accusation will be found in seeing Van Dyck, who had already painted for his master the portrait of Helen Forman, his second wife, give him, at his departure, two other pictures, which Rubens placed in his own room, and which he praised with delight. These were a Christ in the Garden of Olives, and an *Ecce Homo*. Rubens, in exchange, gave his pupil

one of his finest horses. Young Van Dyck set off with the intention of going to Italy; but scarcely had he left Brussels than he found himself detained in the village of Savelthem by the charms of a young peasant girl, whose portrait he introduced in a Holy Family that he was painting for the parish church of that village. He painted also, for the same Church, a St. Martin, in which he drew himself, with the horse given to him by his master. Rubens, being informed of the motive that detained Van Dyck, used all his influence to awaken in his pupil the desire of glory, and at last determined him to leave the object of his love, and to occupy himself, henceforth, only with painting. After having gone over Italy, Van Dyck stopt at Venice, where he studied the beautiful works of Titian and of Paul Cagliari. He afterwards went to Genoa, and had a great number of portraits to do in that town. The simplicity of his attitudes, the grace which he imparted to his figures, without deviating from the resemblance, the vigour of his colouring, and the beauty of his stuffs, brought him into such repute, that the highest personages wished to have their portraits drawn by Van Dyck. Scarcely was he arrived in Rome, than he was commissioned to paint the portrait of the Cardinal Bentivoglio: and afterwards, being at Palermo, he did that of prince Philibert of Savoy, who was then vice-roy of Sicily.

Returned to his native country, Van Dyck, on his arrival, did a painting of St Augustin in Ecstasy. This work was very justly admired, and it was remarked, how much the artist had improved his manner of painting, by studying the fine pictures of the Venetian School. He did also at Antwerp, for the grand altar of the convent of the Augustins, a picture, representing the death of St Augustin, a magnificent composition. Having done also a Christ elevated on the Cross, for the grand altar of the Collegiate Church of Courtray, he had the vexation to see his picture depreciated by the Canons, who called him

a wretched dauber. But such an opinion was soon set aside by the numerous amateurs who came to admire the picture, thus obliging the Chapter to change their manner of acting towards the artist, whom they had treated with disdain.

Houbraken pretends that Rubens offered his eldest daughter in marriage to Van Dyck, but that the young artist declined the match, adducing the desire he still had of travelling. In fact, having experienced a little annoyance from some of his fellow students, because his manner of painting was dissimilar to theirs, he accepted the invitation of Henry Frederic of Nassau, prince of Orange, and went to paint the full length portraits of this sovereign and of all his family: they were so much admired, that all the noblemen of the court, the ambassadors and rich personages wished to have theirs also, done by the Flemish artist. Loaded with work, he increased the prices of his portraits, without however that circumstance abating in any one the desire of being painted by him; and yet, at the same period, there existed in Holland another very famous portrait painter, Francis Hals. Van Dyck went to this artist, without declaring himself, and asked him to paint his portrait; and wishing to exchange work with that painter, he proposed to let him do Hals' picture; but the skilful manner with which the latter saw the pretended amateur working, soon made him discover Van Dyck.

Ostentatious profusion and travelling were our artist's favourite pleasures: he sought new opportunities of satisfying his tastes by going to England, but his talent did not have any vogue there, in this first visit. He consequently returned, and painted, for the Capuchins of Dendermond, a Christ, which is considered as one of his finest performances. He did also for the infanta Clara Eugenia, a St Anthony of Padua, which, at the time, was placed over the altar of the chapel of the Palace in Brussels, but was subsequently purchased by Lewis XIV.

Charles I, king of England, both an amateur and a patron of the Fine Arts, having seen some of Van Dyck's portraits, regretted that this artist had left England, and caused proposals to be made to him to return thither: but sir Kenelm Digby, who was entrusted with the negociation, did not succeed in it, without some difficulty. However, the promises that were made to Van Dyck, at last induced him to yield, and he returned to London. He was presented to the King, who made him a Knight of the order of the Bath, gave him his picture set in diamonds, with a gold chain, and a very considerable pension. Such was the friendship that monarch bore to the artist, that he himself fixed the price of Van Dyck's portraits, which he set at L. 50, and at L. 100 each, according as they were half or full lengths.

Independently of Van Dyck's superior talent in painting portraits, he also had the merit of finishing them with extraordinary rapidity. He used to begin in the morning to sketch the head, would keep the person to dinner with him, then continued his work, and required no other sitting, finishing the hands from models he kept in his pay, and afterwards retouching the stuffs and draperies that he had had painted from his black and white chalk drawings. It may be easily imagined that this expeditious method pleased every body: indeed Van Dyck drew the whole court. The King, who was very partial to him, even had his portrait and those of the Royal family done several times.

Van Dyck found in his talents the means of meeting his enormous expenses. He had a brillant equipage, kept open table, gave dinners to the highest personages, and yet he could have amassed a large fortune, if he had not had the weakness to yield to the illusions of alchymy, in the hopes of making gold.

He was a small but well made man, his countenance was agreeable, and he was very affected in his dress: he was witty

and, what is extraordinary, with so many advantages, he was unassuming and very polite. Van Dyck had many opportunities of gratifying his taste for the society of women : his health even seemed to suffer from it. The duke of Buckingham, wishing to render him more prudent, obtained the King's consent to make him marry Mary Ruthven, the daughter of a Scotch Lord. A high birth joined to a great beauty was her only portion. After his marriage, Van Dyck returned to visit his family, then he made a journey to Paris, with the desire, it is said, of painting the gallery of the Louvre, as Rubens had previously painted that of the Luxembourg. It is added, that he did not obtain this work, because it had been entrusted to Poussin. It is difficult to believe this, as the French painter came to Paris only towards the end of 1640, and it is not probable that Van Dyck, so near his end, through a lingering disorder, should conceive such projects.

After residing two months in Paris, Van Dyck returned to London, where his wife gave birth to a daughter who died shortly afterwards. Van Dyck did not long survive her : exhausted by fatigue and by the remedies he had employed, he fell into a consumptive state, and died in 1641. He was buried in St. Paul's Cathedral where his wife raised a monument to him, and Cowley wrote the verses of his epitaph. From what has been said, it may be seen, that if Van Dyck was not a historical painter, it was because circumstances opposed themselves to it, and did not present to him, as to his master, the means of displaying his manner, by creating great allegorical and historical works; whilst portraits were requested from him in immense numbers which enabled him to earn a great deal of money, since, notwithstanding his prodigality, his widow collected upwards of L. 16,000 from the proceeds of his estate.

It is astonishing that with so extraordinary a talent, and

with such a reputation, during his life, Van Dyck was thought to be only a portrait painter, and that fine paintings of 10 or 12 feet were mislaid, or forgotten, for several years. An *Ecce Homo*, a Descent of the Cross, and the two St Johns, pictures painted for an Abbey in Artois were rolled up, and lay in the dust of a loft, until the Procurator of the Abbey aux Dames, at Bruges, seeing them by chance, got them, all three, in exchange for a butt of Burgundy wine. These pictures being carefully restored, were then honourably placed in the Abbot's apartments.

If Van Dyck cannot be considered as one of the greatest historical painters, he must be placed in the first rank as a portrait painter, Titian being perhaps the only artist who can dispute the palm without however positively bearing it over him. It is impossible not to admire Van Dyck's portraits : they all are remarkable for the fine expression, the extreme delicacy, and a wonderful penciling. The chiar-oscuro is in great perfection, the draperies are noble, his folds simple, and his manner broad and easy.

Van Dyck has also done a great number of drawn portraits : those of several artists, his fellow countrymen, are particularly remarked; they have been engraved, with great talent, by Scheldt and Boethus of Bolswert, Paul Pontius, Peter de Jode, and Vosterman. His series of the Countesses, engraved by Lombart, and that of several English Noblemen, engraved by Gunst, are often mentioned. He has etched a few portraits, of a very remarkable point and much sought after. An *Ecce Homo*, and the portrait of Titian with his mistress, beautiful etchings, are admired, and give a very advantageous idea of the talents of Van Dyck.

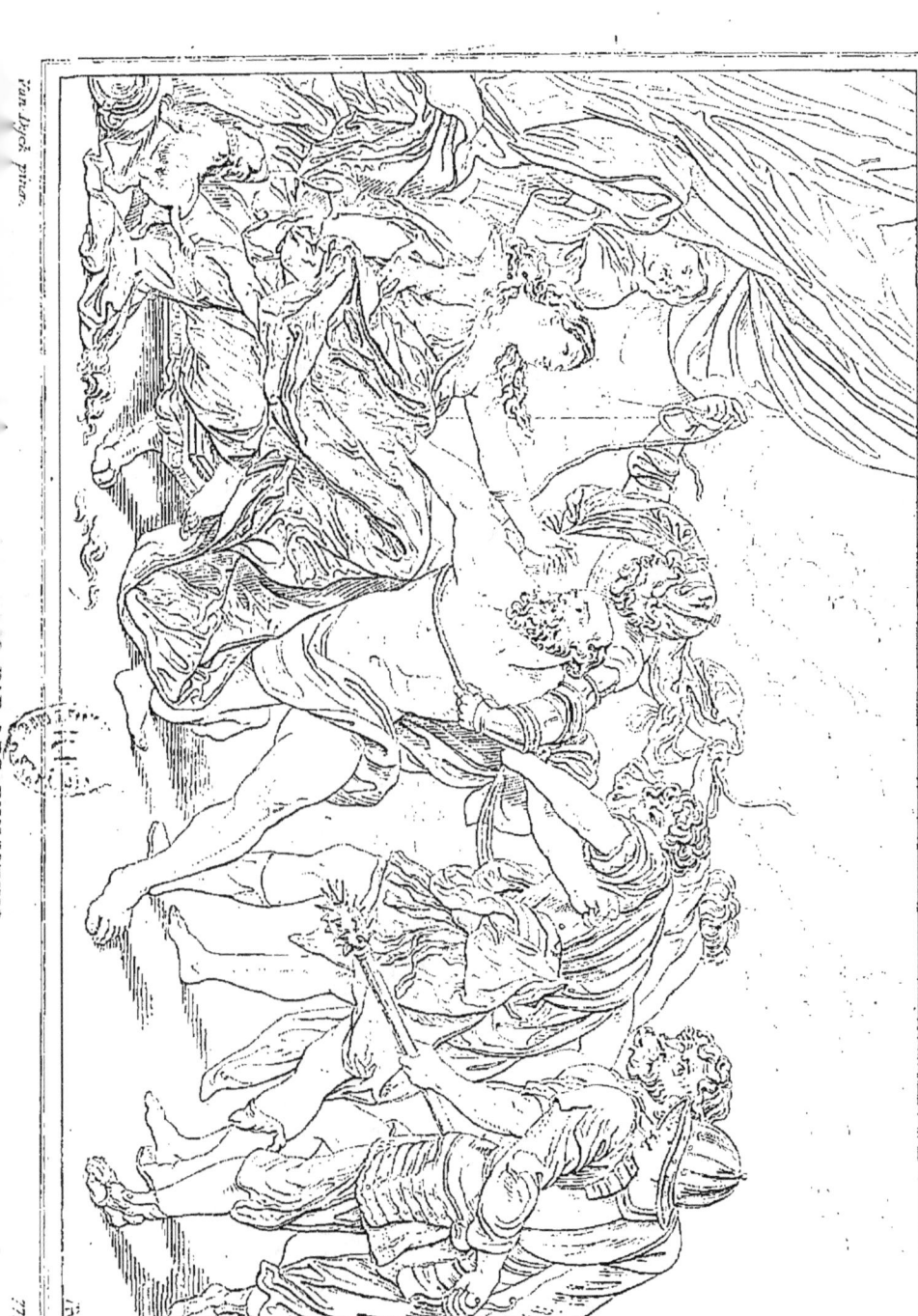

ÉCOLE FLAMANDE. VAN DYCK. GAL. DE VIENNE.

SAMSON PRIS PAR LES PHILISTINS.

La Bible rapporte que Samson, après avoir fait à Dalila plusieurs fausses confidences sur la cause de sa force, vaincu enfin par ses importunités, eut l'imprudence de lui confier qu'elle venait de ce que jamais sa tête n'avait été rasée. Alors, « Dalila fit dormir Samson sur ses genoux, et, ayant appelé un homme, elle lui fit raser les sept touffes de ses cheveux, après quoi elle commença à le repousser d'auprès d'elle, car sa force l'abandonna au même instant. Elle lui dit, Samson voici les Philistins qui viennent fondre sur vous; Samson s'éveillant, dit en lui-même, je sortirai de leurs mains comme je l'ai fait auparavant et je me dégagerai d'eux, mais il ne savait pas que le Seigneur s'était retiré de lui. Les Philistins l'ayant donc pris, lui crevèrent les yeux et l'emmenèrent à Gaza. »

Tel est le sujet que nous avons déjà vu sous le n°. 242, peint par Rembrandt et qui se trouve ici représenté par Antoine Van Dyck. La composition, l'expression et la couleur de ce tableau le rendent un des chefs-d'œuvre du maître.

Il fait maintenant partie de la galerie du Belvédère à Vienne. Il a été gravé anciennement par Henry Sniers; Maennel en a donné une gravure en mezzotinte et J. Axmann l'a gravé pour la galerie de Vienne publiée par M. Charles Haas.

Larg., 8 pieds 1 pouce; haut., 5 pieds 8 pouces.

FLEMISH SCHOOL. — VAN DYCK. — VIENNA GALLERY.

SAMSON TAKEN BY THE PHILISTINES.

It is related in the Bible, that Samson after having several times deceived Dalilah, respecting the real cause of his strength, was at length overcome by her importunities and imprudently confided to her that it arose from his head having never been shaven. « And she made him sleep upon her knees; and she called for a man, and she caused him to shave off the seven locks of his head; and she began to afflict him, and his strength went from him. And she said, The Philistines be upon thee, Samson. And he awoke out of his sleep, and said I will go out as at other times before, and shake myself. And he wist not that the Lord was departed from him. But the Philistines took him, and put out his eyes, and brought him to Gaza. »

Such is the subject which we have already given, under n°. 242, painted by Rembrandt; and is here represented by Anthony Van Dyck. The composition, expression, and colouring of this picture, constitute it one of that master's choicest pieces.

It now forms part of the Belvedere Gallery at Vienna. It had been early engraved by Henry Sniers; Maennel has given a print of it in mezzo-tinto, and J. Axmann has engraved it for the Gallery of Vienna published by Charles Haas.

Width, 8 feet 7 inches; height 6 feet.

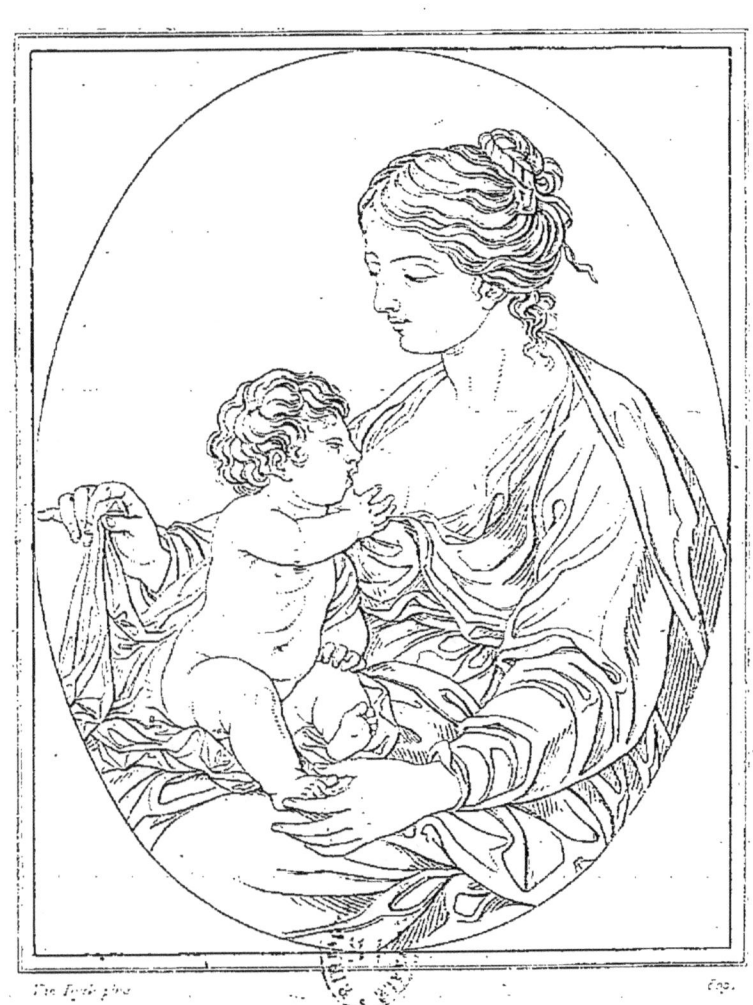

LA FEMME DE VAN DYCK ET SON ENFANT.

ÉCOLE FLAMANDE. — VAN DYCK. — CAB. PARTICULIER.

LA FEMME DE VAN DYCK

ET

SON ENFANT.

L'expression de cette figure pourrait bien faire regarder ce tableau comme une Vierge avec l'enfant Jésus, mais on sait que c'est le portrait de Marie Ruthven, fille de lord comte de Gowry, qui donna sa fille en mariage au peintre Antoine Van Dyck. Elle tient son fils sur ses genoux en lui donnant à téter. Il serait difficile de trouver rien de plus gracieux que ce tableau, dans lequel Van Dyck a mis tout son talent comme compositeur, comme coloriste et comme dessinateur.

Le tableau original fait partie du cabinet de sir Robert Lyttelton, chevalier de l'ordre du Bain et gouverneur de Guernesey.

François Bartolozzi a fait, en 1770, une jolie gravure au burin d'après ce tableau qui est ovale.

Haut., 4 pieds 2 pouces; larg., 2 pieds 10 pouces.

FLEMISH SCHOOL. — VAN DYCK. — PRIVATE COLLECTION.

VAN DYCK'S WIFE AND CHILD.

The expression of this figure might cause the present picture to be considered as a Virgin with the Infant Jesus, but it is known to be the portrait of Mary Ruthven, daughter to the Earl of Gowry, and who married the painter Anthony Van Dyck. She has her child on her knees and is offering it the breast. It would be difficult to find any thing more graceful than this picture in the composition, the colouring, and drawing of which, Van Dyck has put out all his talent.

The original picture forms part of the Collection of Sir Robert Lyttleton, Knight of the Bath, and Governor of Guernsey.

Francis Bartolozzi, in 1770, did a pretty plate in the Line Manner after this picture which is oval.

Height 4 feet 5 inches; width 3 feet.

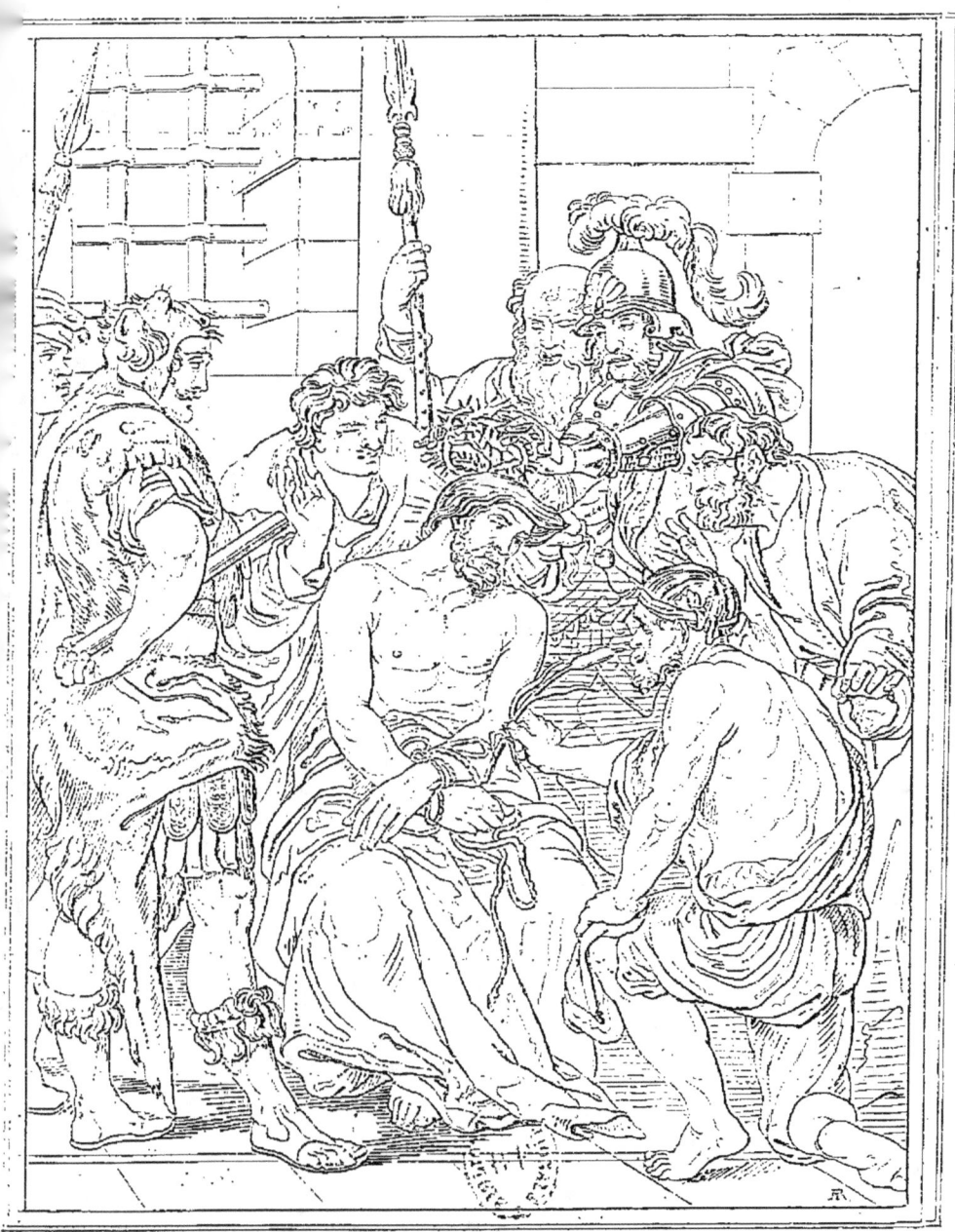

COURONNEMENT D'ÉPINES.

ÉCOLE FLAMANDE. ~~~ VAN DYCK. ~~~ SANS-SOUCI.

COURONNEMENT D'ÉPINES.

Très-remarquable sous le rapport de la composition et de l'expression, ce tableau serait le chef-d'œuvre de Van Dyck, si le clair-obscur et la couleur répondaient à ses autres qualités.

Ce tableau se voit maintenant dans la galerie de Sans-Souci. Après la bataille d'Iéna il avait été apporté à Paris, et fit partie de l'exposition qui eut lieu en 1807 dans le grand salon.

Il fut alors facile de voir que le temps avait dû influer sur ce tableau, car la gravure, donnée par Schelte de Bolswert, est un chef-d'œuvre, qui ne laisse pas soupçonner d'imperfection dans l'original, tandis que le tableau est généralement trop rouge et manque d'effet.

C'est une idée singulière d'avoir affublé d'une peau de lion le guerrier que l'on voit debout à gauche. La jambe de l'homme qui est à genoux de l'autre côté présente un raccourci qui n'est pas heureux; le pied de ce personnage se voit en entier dans le tableau, qui est plus carré, et présente, de ce côté, quelque chose de plus en largeur que l'estampe gravée par Schelte.

Haut., 8 pieds 6 pouces; larg., 6 pieds 7 pouces.

ITALIAN SCHOOL. ○○○○○ VAN DYCK. ○○○○○○○○○○○○ SANS SOUCI.

THE CROWNING WITH THORNS.

This picture which is highly remarkable with respect to the composition and expression would be Van Dyck's masterpiece, if the light and shade corresponded to its other qualities. It now is in the Gallery of Sans-Souci : after the battle of Iena it was brought to Paris, and then formed part of the Exhibition which took place, in 1807, in the Grand Saloon. It was very evident that time had exercised its destructive influence over this picture, for, the engraving given by Scheld of Bolswert is a masterpiece which cannot allow to suspect any imperfection in the original, whilst the painting is too red in general and wanting in effect.

It was a strange idea to dress with a lion's skin the warrior, seen on the left hand. The leg of the man who is kneeling on the other side presents a foreshortening which is defective : the whole of this personage's foot is seen in the picture which is squarer and appears, on that side, something wider than in the print engraved by Scheld.

Height, 9 feet; hidth, 7 feet.

A. Van Dyck pinx.

LE CHRIST MORT.

Ce sujet entièrement idéal a été traité par un grand nombre de peintres, et il est désigné en Italie sous le nom de *Pietà*.

On suppose que le corps de Jésus-Christ, déposé au pied de la croix, est en partie soutenu par la Vierge, qui offre à Dieu ses douleurs; elle est accompagnée quelquefois par d'autres personnages. Ici des anges en adoration témoignent leurs regrets par les larmes les plus sincères.

Van Dyck, en représentant ce sujet, a donné à la tête de la Vierge et à celle de son fils des expressions pleines de noblesse et de sentiment; le corps du Christ est d'une grande beauté. Les figures d'anges ne méritent pas autant d'éloges : elles sont drapées d'une manière un peu lourde, et leur expression a quelque chose de trivial.

Le tableau original était autrefois dans la galerie de Dusseldorff, il est maintenant dans celle de Munich. Il en existe au Musée de Paris une esquisse terminée, qui a été gravée de la même grandeur, par Lucas Vorsterman le vieux. Cette estampe est très belle; les épreuves avec remarque se vendent fort cher.

Larg., 4 pied 7 pouces; haut., 3 pied 5 pouces.

FLEMISH SCHOOL. ~~~~~~ VAN DYCK. ~~~~~~ MUNICH GALLERY.

A DEAD CHRIST.

This ideal subject has been treated by a great number of artists, and is known in Italy under the name of Pietà. The body of Jesus Christ, lying at the foot of the cross, is supposed to be partly supported by the Virgin who is offering her affliction to God: she is sometimes accompanied by other personages. Here, adoring angels testify their regrets by the sincerest tears.

In representing this subject, Van Dyck has given to the Virgin's head and to her son's, expressions full of grandeur and feeling: the body of Christ is very beautiful. The angels' figures do not, however, deserve as much praise: their draperies are thrown in rather a heavy manner, and their expression is somewhat trivial.

The original picture was formerly in the Dusseldorf Gallery; now, it is in that of Munich. There is, in the Paris Museum, a finished sketch of it, of which a very fine print, in the same size, has been engraved by Lucas Vorsterman the elder: the proofs with remarks are sold exceedingly high.

Width, 10 feet 4 $\frac{1}{2}$ inches; height, 3 feet 7 $\frac{1}{2}$ inches.

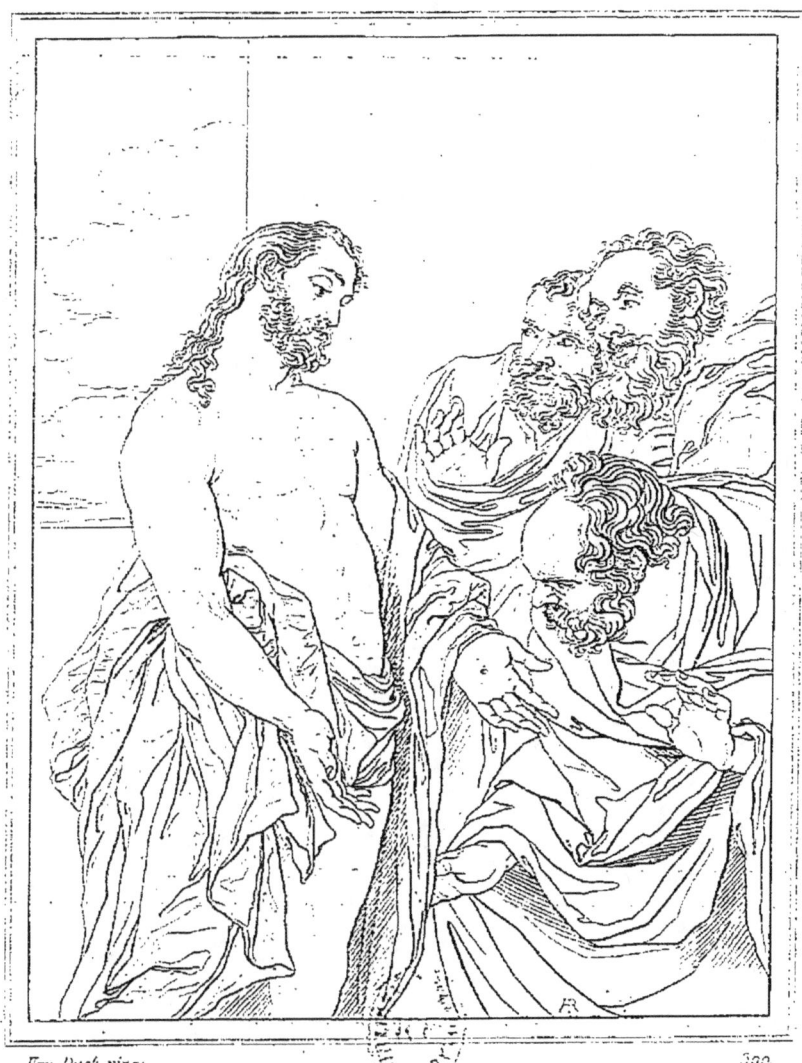

J. C. APPARAISSANT A ST THOMAS.

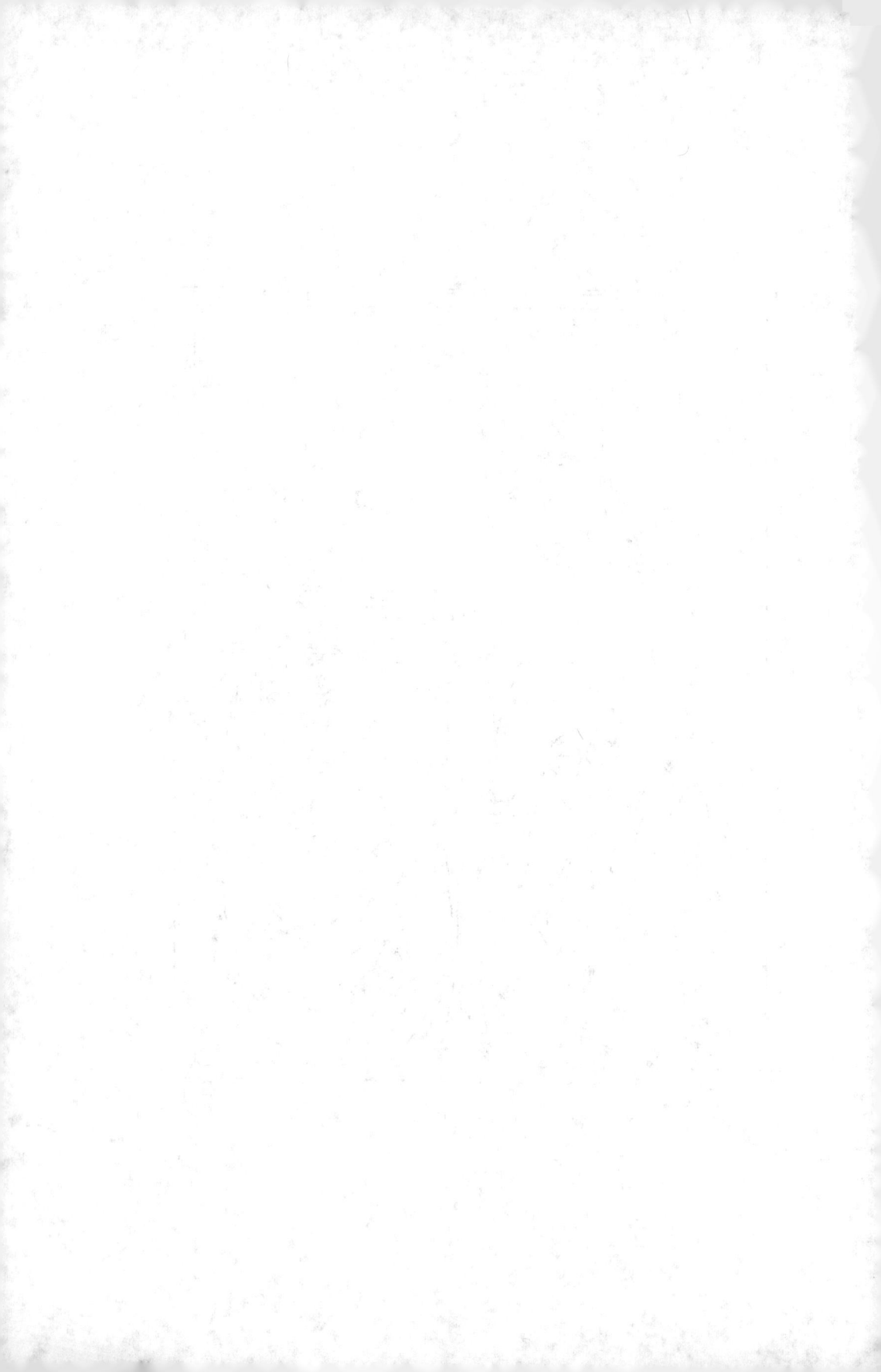

ÉCOLE FLAMANDE. VAN DYCK. GAL. DE L'ERMITAGE.

JÉSUS-CHRIST
APPARAISSANT A SAINT THOMAS.

Saint Thomas ne se trouvant pas avec les autres Apôtres lorsque Jésus-Christ leur apparut après sa résurrection, il refusait d'y croire; mais quelques jours après, étant encore tous ensemble dans une maison dont les portes étaient fermées, Jésus se trouva au milieu d'eux, et leur dit : « La paix soit avec vous. Ensuite il dit à Thomas : mettez ici votre doigt, et regardez mes mains; portez aussi votre main et la mettez dans mon côté, puis ne soyez pas incrédule, mais soyez fidèle. Thomas répondit : Vous êtes mon seigneur et mon Dieu. Jésus lui dit : Vous avez cru, Thomas, parce que vous avez vu : heureux ceux qui n'ont point vu et qui ont cru. »

Van Dyck, dans ce tableau, a bien montré l'expression d'incrédulité de saint Thomas se rendant, quoique avec peine, à l'évidence, et son divin maître lui reprochant avec douceur d'avoir refusé de croire ce que lui avaient affirmé les autres disciples. L'attitude du Sauveur est d'un abandon plein de grace, mais on désirerait plus de correction dans le dessin, afin qu'il répondit davantage à l'extrême beauté du coloris.

Ce tableau est à Saint-Pétersbourg, dans la galerie de l'Ermitage.

Haut., 4 pieds 6 pouces; larg., 3 pieds 5 pouces.

FLEMISH SCHOOL. — VAN DYCK. — HERMITAGE GALLERY.

JESUS CHRIST
APPEARING TO S^t. THOMAS.

St. Thomas not being with the other Apostles when Jesus Christ appeared to them, after his resurrection, refused to give belief to it; but a few days after, as they were together in a house, the doors of which were shut, Jesus stood among them, and said: « Peace be unto you. Then saith he to Thomas, reach hither thy finger, and behold my hands; and reach hither thy hand, and thrust it into my side: and be not faithless, but believing. And Thomas answered and said unto him, my Lord and my God. Jesus saith unto him, Thomas, because thou hast seen me, thou hast believed: blessed are they that have not seen, and yet have believed. »

In this picture, Van Dyck has well delineated the expression of St. Thomas's incredulity yielding, though with difficulty, to evidence, and his divine master mildly reproaching him for having refused to believe what had been affirmed by the other disciples. The attitude of our Saviour is most gracefully easy, but more correctness in the drawing would have been desired, in order that it might the better correspond with the extreme beauty of the colouring.

This picture is now in the Hermitage Gallery, at St. Petersburg.

Height, 4 feet 9 $\frac{1}{3}$ inches; width, 3 feet 7 $\frac{1}{2}$ inches.

Van Dyck.

ST SÉBASTIEN.

ÉCOLE FLAMANDE. —— VAN DYCK. —— GALERIE DE L'ERMITAGE.

SAINT SÉBASTIEN.

L'histoire de saint Sébastien a déja été rapportée sous le n° 133, et on a vu que par ordre de Dioclétien ce saint martyr fut percé de flèches.

Van Dyck en retraçant ce sujet a représenté saint Sébastien encore attaché à l'arbre, et abandonné par ses bourreaux; la cuirasse que l'on voit près de lui rappelle la profession du martyre; mais en place de sainte Irène, dont les soins rendirent la vie à saint Sébastien, le peintre a introduit près de lui deux anges, dont l'un délie l'une de ses jambes, tandis que l'autre ange retire une des flèches de son côté. Il a voulu par là faire sentir que le ciel n'abandonne pas la vertu persécutée.

Ce beau tableau est d'un coloris brillant, d'un dessin plein de finesse et d'une expression des plus touchantes. La draperie rouge dont l'un des anges est enveloppé est d'une telle ampleur qu'elle paraît un peu lourde.

Ce tableau peint sur bois est dans la galerie de l'Ermitage à Pétersbourg.

Haut., 4 pieds 5 pouces; larg., 3 pieds 4 pouces.

FLEMISH SCHOOL. ~~~~~~ VAN DYCK. ~~~~~~ HERMITAGE GALLERY.

SAINT SEBASTIAN.

The history of saint Sebastian has been already noticed under n° 133, in which, as we have seen, this holy martyr was by order of Dioclesian pierced with arrows.

Van Dyck, in treating this subject, represents saint Sebastian still bound to the tree, and abandoned by his tormentors; the cuirass lying near him, denotes the profession of a martyr; but instead of saint Irène, whose care restored saint Sebastian to life, the painter has introduced two angels, one of whom unbinds his limbs, whilst the other takes one of the arrows out of his side. He meant thereby to shew that heaven never abandons persecuted virtue.

The colouring of this picture is most brilliant; the drawing is beautiful, and of exquisite expression. The red drapery in which one of the angels is clothed is so ample, that it appears some what heavy.

This picture, painted on wood, is in the Hermitage gallery at Saint-Peterbourg.

Height, 4 feet 9 inches; breadth, 3 feet 7 inches.

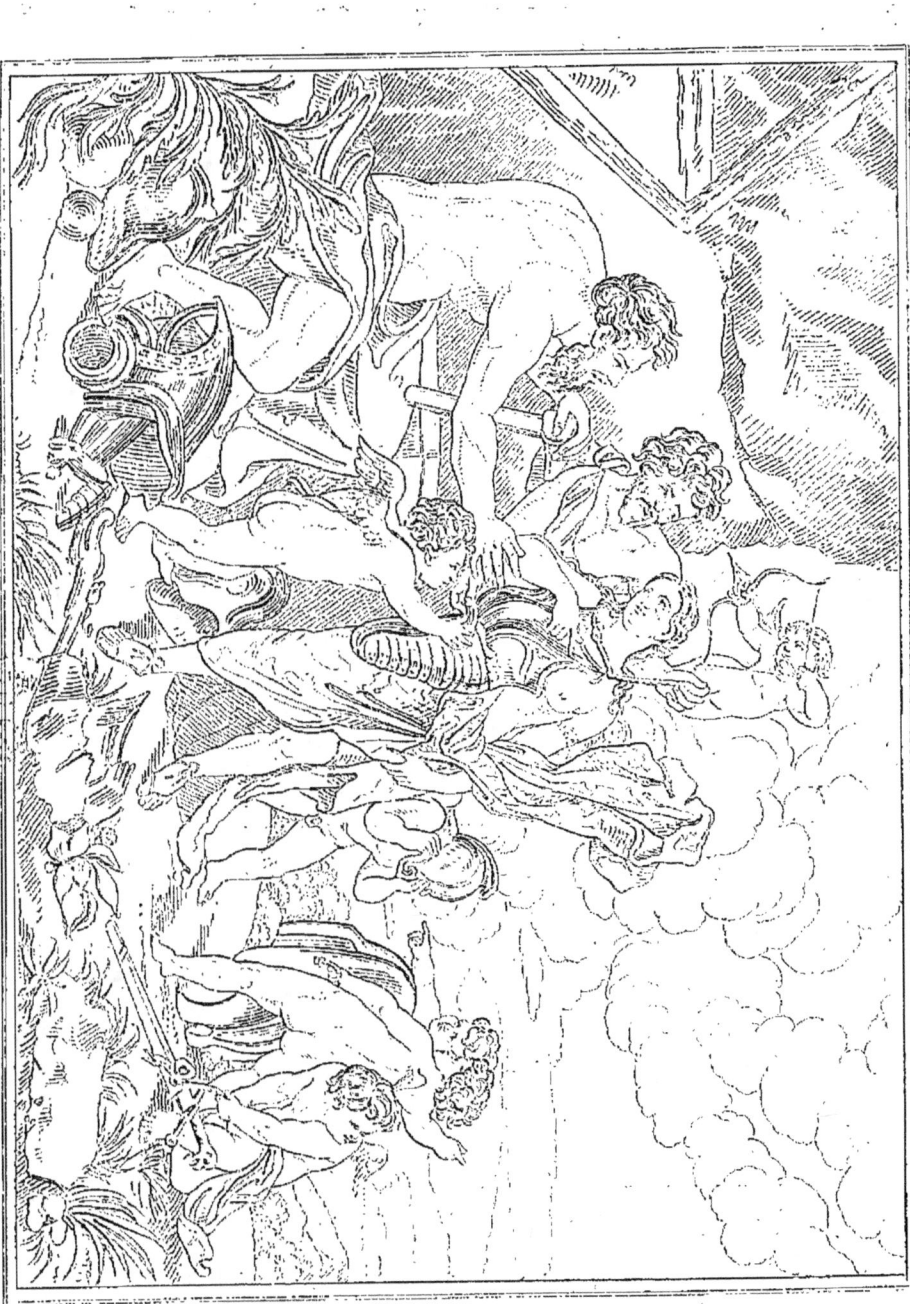

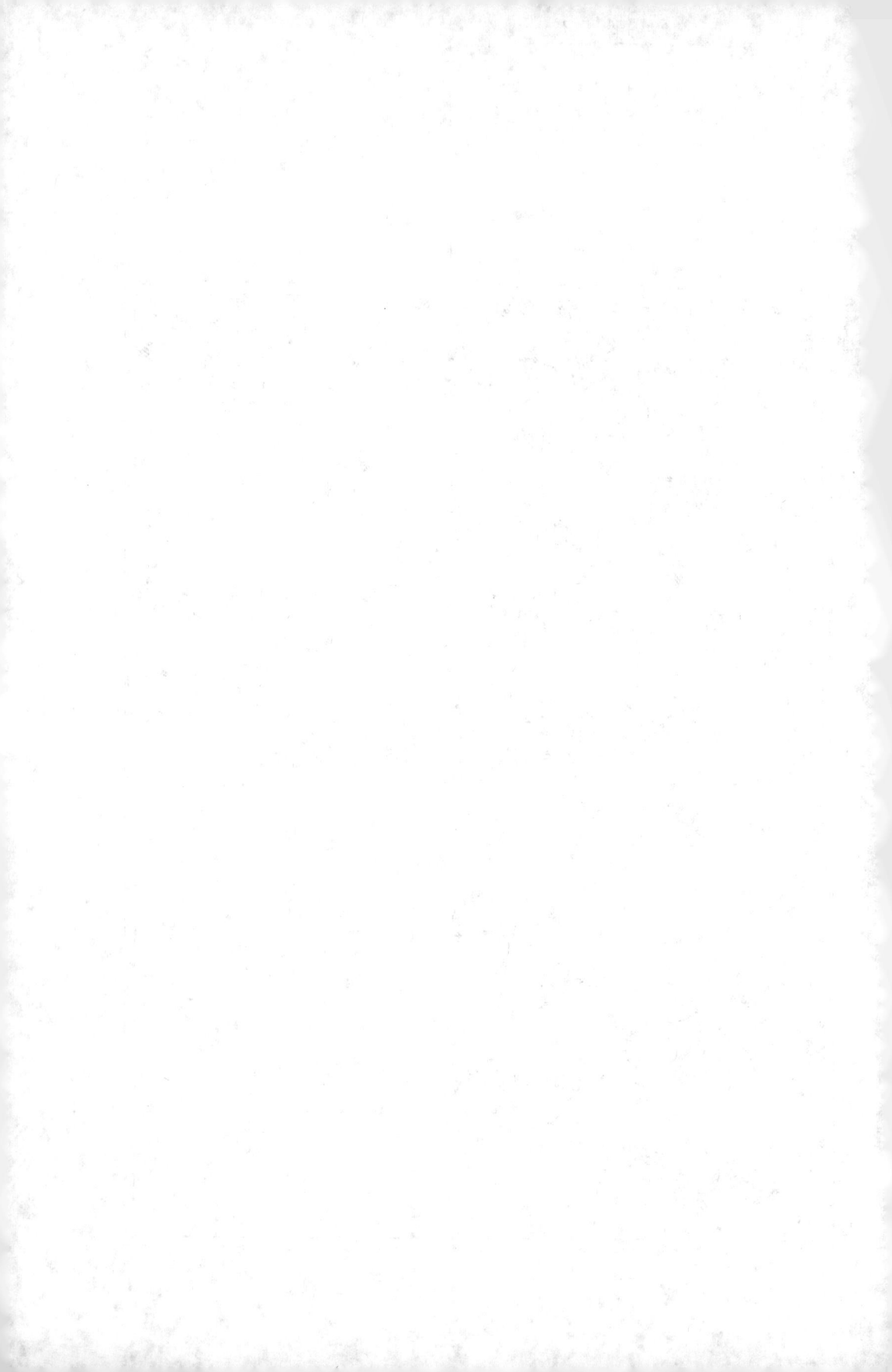

VÉNUS CHEZ VULCAIN.

C'est une erreur sans doute, d'avoir désigné ce tableau sous le titre de *Minerve dans l'atelier de Vulcain*. La déesse de la sagesse ne peut assurément se présenter nue devant le dieu du feu, et souffrir qu'un Cyclope lui essaye une cuirasse.

On doit voir ici la déesse de la beauté, accompagnée de plusieurs amours; probablement c'est après le combat dans lequel elle fut blessée par Diomède. Voulant encore paraître dans le combat, et craignant de voir de nouveau son sang couler, la mère des Grâces vient essayer une armure qui puisse la garantir des flèches et des javelots qui volent dans la mêlée.

Ce tableau est peint avec une grande légèreté, le coloris en est très-agréable, mais on peut s'étonner que Van Dyck, au lieu de peindre des armures grecques, ait imité celles du XV^e. siècle, et surtout qu'il ait placé deux boulets de canon près de Vulcain.

Il existe plusieurs répétitions de ce tableau, celle qui est dans la galerie de Vienne est considérée comme l'original.

Il a été gravé par J. Axman.

Larg., 5 pieds; haut., 3 pieds 8 pouces.

FLEMISH SCHOOL. — VAN DYCK. — VIENNA GALLERY.

VENUS AT VULCAN'S.

It is doubtless a mistake to have designated this picture under the title of *Minerva in the workshop of Vulcan*. The Goddess of Wisdom assuredly could never present herself naked before the God of Fire, and permit a Cyclops to try a cuirass on her.

It is the Goddess of Beauty we should see here accompanied by several Cupids, probably after the combat in which she was wounded by Diomedes. Wishing again to enter the battle, and fearing to see her blood flow a second time, the mother of the Graces has just tried on an armour, to defend her from the arrows and javelins discharged in the fight.

This picture is painted with great lightness, the colouring is very agreeable, but it is surprising that Van Dyck instead of painting greek armour, should have imitated that of the fifteenth century, and especially that he placed two cannon balls near Vulcan.

There are several copies of this picture, that which is in the Gallery of Vienna is considered as the original, and has been engraved by J. Axman.

Breadth 5 feet 4 inches; height 3 feet 10 inches ½.

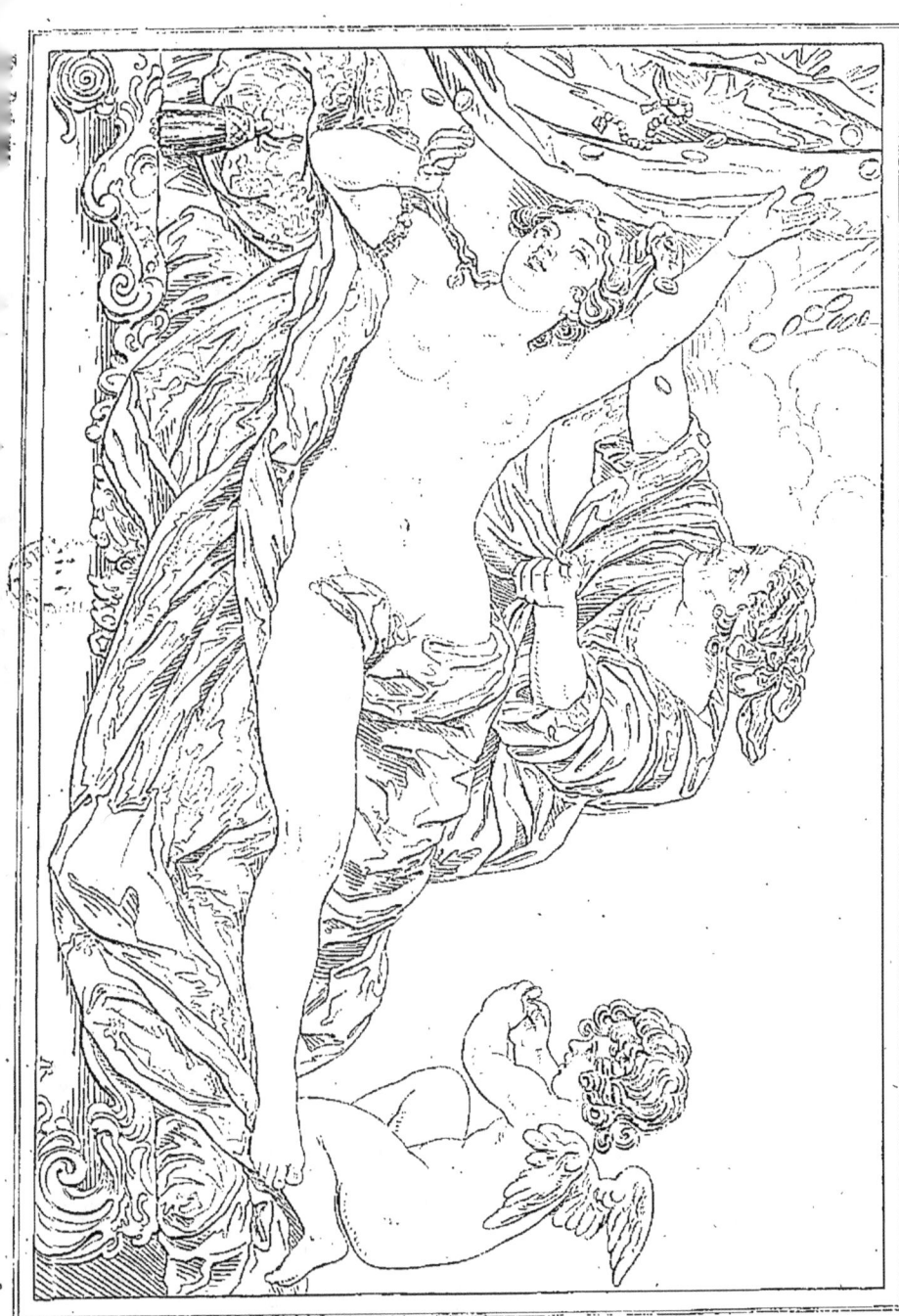

DANAÉ.

Couchée sur un lit, et n'ayant d'autre parure qu'un bracelet, la princesse étend les mains pour recevoir un collier de perles, ou bien quelques-unes des pièces d'or qui tombent si abondamment autour d'elle. Sa nourrice, confidente de ses amours, s'empresse aussi de ramasser quelques parcelles de cette précieuse rosée. L'amour est au pied du lit de Danaé, il examine attentivement une pièce d'or et semblerait croire que leur nombre va bientôt faire cesser toute résistance, de la part de la mortelle aimée par le souverain des dieux.

Le lit sur lequel est couchée Danaé est fort riche, la couleur des figures est brillante et vraie. Ce beau tableau fait partie de la galerie de Dresde.

Déjà nous avons eu l'occasion de donner dans cet ouvrage le même sujet, peint par Girodet, n°. 143; par Vander Werf, n°. 291; par Titien, n°. 679; par Annibal Carrache, n°. 836, et par Corrège, n°. 911.

Larg., 6 pieds 6 pouces; haut., 4 pieds 8 pouces.

FLEMISH SCHOOL. VAN DYCK. DRESDEN GALLERY.

DANAE.

Extended on a bed, and having nothing but a bracelet on, the princess extends her hands to receive a necklace of pearls, or perhaps some of the golden pieces which are falling about her in great profusion. Her nurse, the confidant of her amour, eagerly endeavours to pick up a portion of the precious shower.

Cupid is seen at the foot of Danae's bed, he is examining attentively a piece of gold, and would seem to believe that their quantity will quickly overcome all reluctance on the part of the mortal who is beloved by the sovereign of the Gods.

The bed on which Danae reposes, is very rich, the colour of the figures brilliant and correct.

This fine picture forms part of the gallery of Dresden, and we have already presented in this work the same subject painted by Girodet, n°. 143, by Vander Werf, n°. 291, by Titian, n°. 679, by Annibal Carrachi, n°. 836, and by Corregio, n°. 911.

Breadth, 6 feet 10 inches; height 4 feet 11 inches.

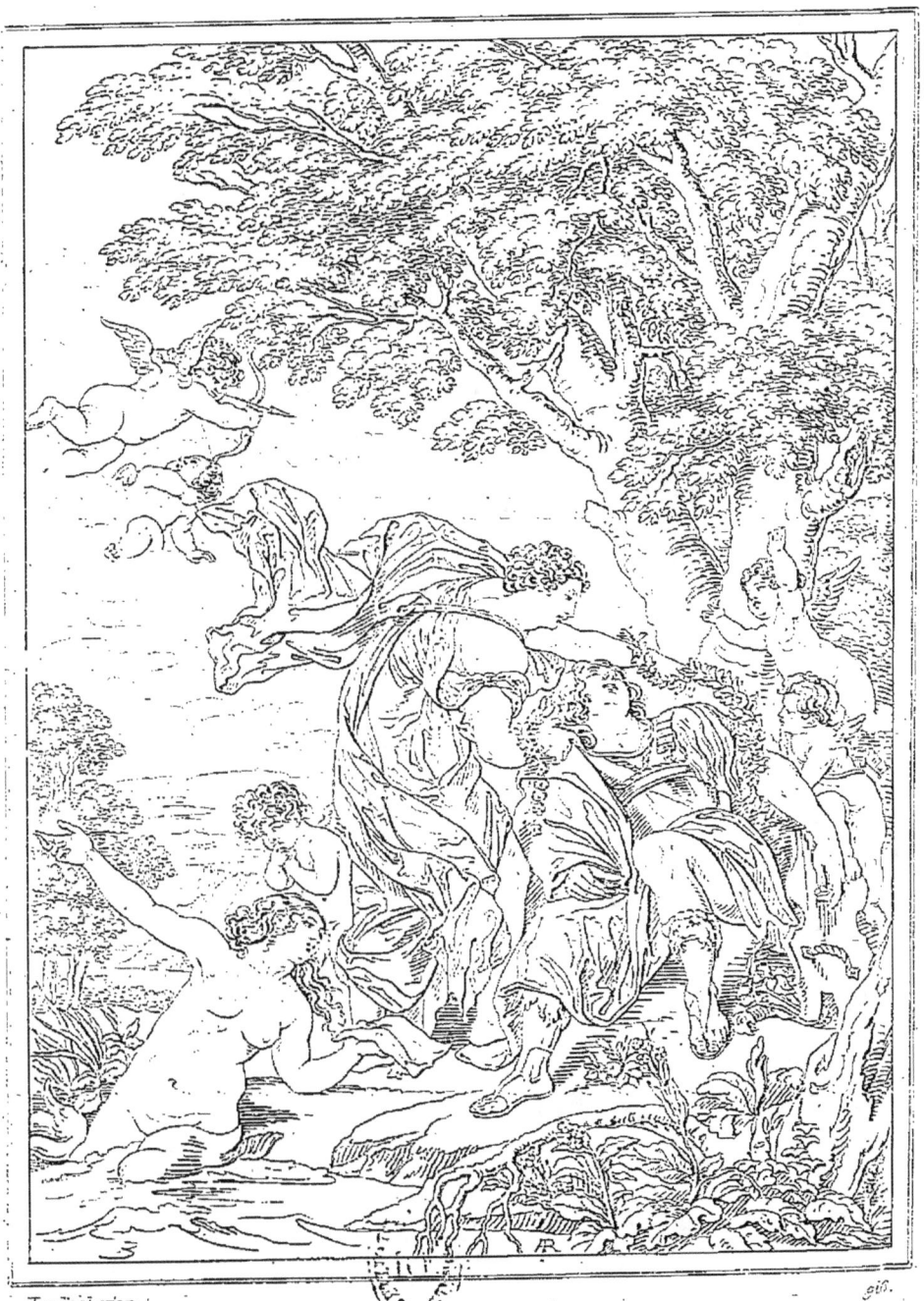
RENAUD ET ARMIDE.

ÉCOLE FLAMANDE. ◦◦◦ VAN DYCK. ◦◦◦ CAB. PARTICULIER.

RENAUD ET ARMIDE.

Le Tasse, dans son poëme de la Jérusalem délivrée, rapporte au long les ruses de l'enchanteresse Armide, pour se venger de ce que le vaillant Renaud avait réussi à enlever les guerriers qu'elle avait chargés de chaînes et qu'elle envoyait à Gaza.

Il rapporte que, le héros ayant eu la curiosité de visiter l'île enchantée, « un doux sommeil enchaîne et maîtrise ses sens ; le tonnerre le plus affreux ne saurait l'arracher à ce profond repos, image de la mort. Armide sort du lieu où elle s'était cachée, et court à lui pour se venger. Mais quand elle a fixé sur lui ses regards, quand elle a vu ce front calme et tranquille, ces lèvres où repose le sourire, ces yeux dont le sommeil ne peut lui dérober l'éclat, elle s'arrête, elle sent expirer sa colère. Immobile, près de lui, elle admire ses grâces et demeure penchée sur son front, comme Narcisse sur la fontaine qui réfléchit son image..... Des fleurs qui croissent dans ces beaux lieux, elle forme de tendres, mais d'indissolubles liens, elle en serre les bras et les pieds de Renaud. »

Tel est l'instant qu'a représenté le peintre Van Dyck dans son précieux tableau, dont il existe une belle gravure de la main de Pierre de Baillu.

FLEMISH SCHOOL. VAN DYCK. PRIV. COLLECTION.

RENAUD AND ARMIDA.

Tasso in his poem of Jerusalem delivered gives a long account of the stratagems used by the enchantress Armida, to revenge herself on the valiant Renaud, who had succeeded in delivering the warriors whom she had loaded with chains, and sent to Gaza.

He relates, that the hero having had the curiosity to visit the enchanted island, a delicious slumber enchains and overpowers his senses, the loudest thunder even, is not able to awaken him from the profound sleep (resembling death itself) into which he has fallen. Armida issuing from the place in which she lay concealed, runs towards him to revenge herself.

But when she beholds him, when she contemplates that forehead calm and tranquil, those lips on which a smile dwells, those eyes which sleep itself scarce conceals the lustre of, she stops; and finds her anger vanish. Immoveable, and close to him, she admires his beauties, bending over him as Narcissus did over the fountain, which reflected his likeness. She forms soft, but indissoluble bands of the flowers which grow on the lovely spot, and confines the arms and feet of Renaud.

This is the moment chosen by Van Dyck in this delightful picture, of which there is a beautiful engraving by Peter de Baillu.

Van Dick. p. 140.
CHARLES Ier

ÉCOLE FLAMANDE. — VAN DYCK. — MUSÉE FRANÇAIS.

CHARLES I^{ER}.

Roi d'Angleterre en 1625 : ce prince, remarquable par la pureté de ses mœurs et par son extrême bonté, eut un règne orageux, qui fut terminé par une terrible et sanglante catastrophe.

Son goût pour les beaux arts l'ayant engagé à former des collections de tableaux, de dessins et d'estampes, il voulut aussi récompenser les artistes, et dans le nombre Van Dyck fut celui dont il chercha à rendre la vie plus heureuse en s'occupant du soin de sa fortune. Il voulut que les portraits de ce peintre fussent bien payés, et il les taxa à 100 livres sterling pour les portraits en pied et à la moitié pour les autres.

Dans ce portrait, le prince est en habit de chasse, accompagné d'un page qui tient son cheval; il décorait une des pièces de l'appartement de ce souverain, et fut vendu à l'encan par ordre de Cromwell. Apporté alors en France, il passa dans la collection du marquis de Lassay, et fut acheté 24,000 francs à sa vente par ordre de M^{me} du Barry, qui en fit cadeau à Louis XV. Il est resté dans les appartemens de Versailles jusqu'en 1794; alors il fut placé dans la galerie du Louvre, où il est depuis cette époque.

Il a été très bien gravé par Robert Strange.

Haut., 8 pieds 4 pouces; larg., 6 pieds 6 pouces.

FLEMISH SCHOOL. ⸻ VAN DYCK. ⸻ FRENCH MUSEUM.

CHARLES I,
KING OF ENGLAND.

This monarch, who was distinguished by his domestic virtues, experienced a most turbulent reign, which was terminated by a most terrible and sanguinary catastrophe. His taste for the fine arts having induced him to form collections of paintings, drawings, and engravings, he did not forget to recompense artists; amongst whom he particulary patronised Van Dyck, and took upon himself the care of his fortune. He resolved that this great artist's portraits should be handsomely paid, and fixed the full-length at L. 100 each, and half that sum for others.

In this picture, the prince is in a hunting-dress, accompanied by a page, holding his horse; it decorated one of the king's apartments, and was sold at a public auction by order of Cromwell. It was then brought to France, and came into the marquis de Lassay's collection, at whose sale it was purchased for 24,000 fr. or L. 1000 by order of Mme du Barry, who presented it to Louis XV. It remained in the palace of Versailles till 1794, when it was placed in the Louvre, and has since remained there.

It has been well engraved by Robert Strange.

Height, 8 feet 10 inches; width, 6 feet 11 inches.

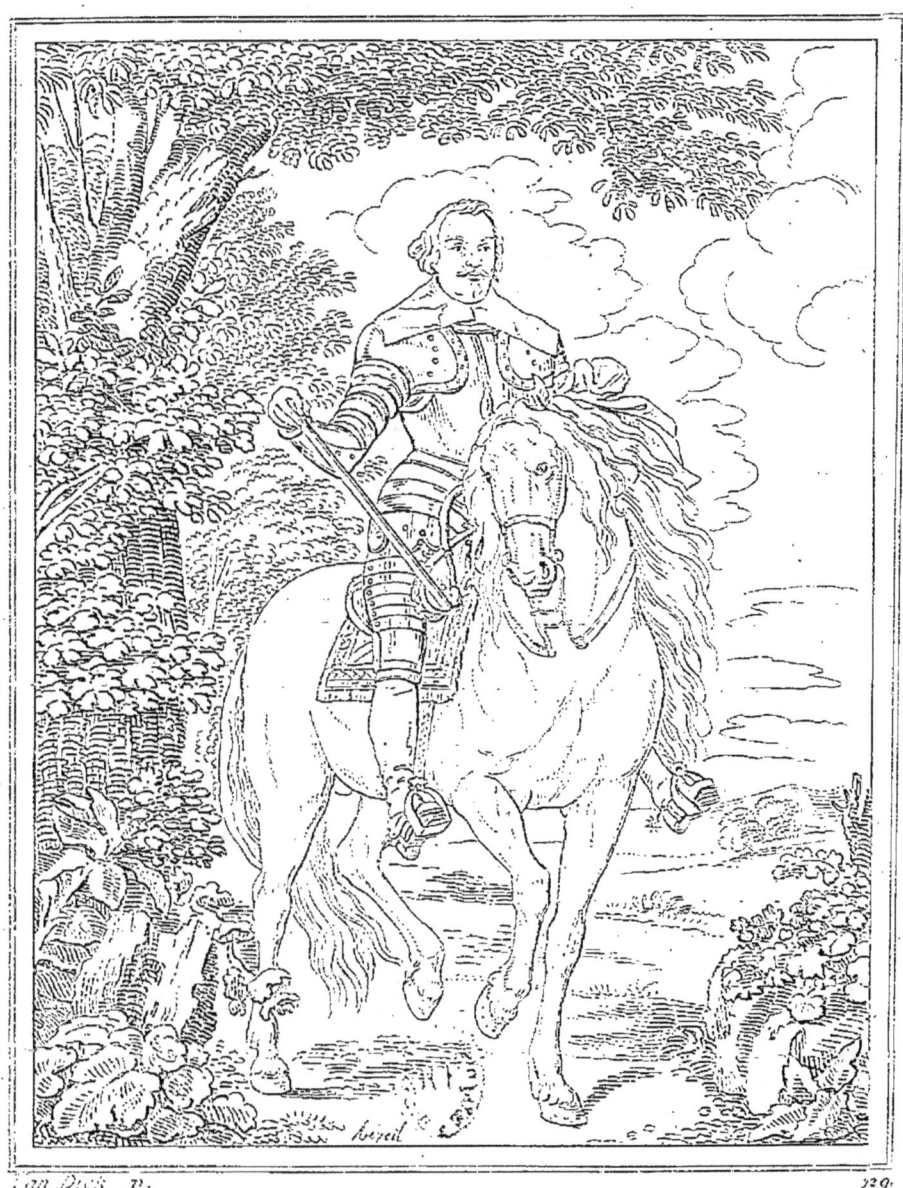

PORTRAIT DE MONCADE.

ÉCOLE FLAMANDE. ○○○○○○ VAN DYCK. ○○○○○○ MUSÉE FRANÇAIS.

PORTRAIT DE MONCADE.

Van Dyck, si célèbre par un grand nombre de portraits, s'est particulièrement distingué dans celui-ci, par la simplicité et la noblesse de la pose, ainsi que par la couleur la plus brillante et la plus vraie; la tête du guerrier est calme et majestueuse; ses armures ont un éclat d'autant plus grand qu'elles semblent faire opposition avec le cheval blanc, dont on peut admirer les formes et le mouvement.

François de Moncade, comte d'Ossone et marquis d'Aytone, naquit à Valence à la fin de 1586, d'une famille noble qui prétend descendre de la maison de Bavière. Il fit de très bonnes études, et se distingua dans la carrière militaire : au talent d'un général il joignait beaucoup d'esprit, et une connaissance parfaite de l'histoire des différens états de l'Europe. Ambassadeur de Philippe IV près de l'empereur Ferdinand II, il y obtint facilement la confiance des diplomates les plus éclairés, et aplanit les difficultés qui s'opposaient au rétablissement de la paix en Allemagne.

En 1632 il fut nommé généralissime des troupes espagnoles dans les Pays-Bas, et mourut deux ans après, emportant les regrets du peuple et des soldats.

Il composa une Histoire de l'expédition des Catalans et des Aragonais contre les Turcs et les Grecs, sous le règne de l'empereur Andronic Paléologue; une Vie de Manlius Torquatus, en latin; et une Histoire du célèbre monastère de Montferrat, également en latin.

Ce magnifique portrait vient du palais Braschi à Rome; il a été gravé par Raphaël Morghen.

Haut., 9 pieds 3 pouces; larg., 6 pieds.

FLEMISH SCHOOL. —— VAN DYCK. —— FRENCH MUSEUM.

PORTRAIT OF MONCADA.

Van Dyck, so celebrated for his many portraits, has particularly distinguished himself in this, by the simplicity and grandeur of the attitude, and also by the extreme truth and brillancy of the colouring; the head of the warrior is serene and majestic: his armour produces the greater effect by its contrast with the white horse, whose form and motion cannot but be admired.

Francis de Moncada, count d'Ossuna and marquis d'Aytone, was born towards the end of 1586, in Valencia, of a noble family, which claims descent from the house of Bavaria. He made great progress in his studies and distinguished himself during his military career: to the talents of a general he joined considerable sagacity, and a perfect historical knowledge of the different states of Europe. Being ambassador from Philip IV to the emperor Ferdinand II, he easily obtained the confidence of the most enlightened diplomatists, and overcame the difficulties which opposed the re-establishment of peace in Germany.

In 1632, he was named generalissimo of the spanish troops in the Netherlands, and died two years after, regretted by the people and the army.

He composed a history of the expedition of the Catalonians and Arragonese against the Turks and Greeks, under the reign of the emperor Andronicus Paleologus; a Life of Manlius Torquatus in latin; and a History of the celebrated monastery of Montferrat, also in latin.

This magnificent portrait came from the palazzo Braschi at Rome; it has been engraved by Raphael Morghen.

Height, 9 feet 10 inches; breadth, 6 feet $4\frac{1}{2}$ inches.

NOTICE

SUR

JEAN MIEL.

Jean Miel naquit, en 1599, dans un village à dix lieues d'Anvers. Son premier maître fut Gérard Seghers; mais, ayant été de bonne heure à Rome, il entra dans l'école d'André Sacchi, et perdit en partie la manière de l'école flamande.

Les travaux que Jean Miel exécuta pour diverses églises de Rome lui méritèrent d'entrer à l'académie de cette ville, en 1648. Il fit aussi quelques petits tableaux représentant des scènes familières, désignés sous le nom de *bambochades*. Tous ces travaux lui acquirent une telle réputation en Italie, que le duc de Savoie, Charles Emmanuel, l'appela à Turin pour peindre la galerie du château de plaisance, connu sous le nom de Vénerie royale.

Jean Miel resta cinq ans à Turin. La variété qu'il sut mettre dans les sujets mythologiques, où il plaça naturellement des scènes de chasse, lui acquirent la plus grande considération à la cour. Le duc, pour lui témoigner sa satisfaction, le décora de l'ordre de Saint-Maurice, et lui donna la croix de l'ordre en diamans d'un grand prix.

Miel a gravé à l'eau-forte un petit nombre de pièces, remarquables par l'esprit et la légèreté de la pointe. Il mourut à Turin, en 1664.

NOTICE

OF

JOHN MIEL.

John Miel was born in 1599 at a village 10 leagues from Antwerp. Gerard Seghers was his first master, but being sent to Rome at an early age, he entered the school of Andrea Sacchi and lost to a certain degree the style of the Flemish school.

The works that John Miel executed for different churches in Rome, procured him entrance into the Academy of that city in 1648, and he also painted some small pictures representing familiar scenes, which were called *bambochades*.

All these labours acquired him so great a reputation in Italy, that Charles Emmanuel Duke of Savoy sent for him from Turin to paint the gallery of his country seat, known by the name of the Royal Hunt.

John Miel remained 5 years at Turin, at which court he acquired great celebrity, by the variety he introduced in his mythological subjects, placing naturally hunting scenes in them.

The Duke testified his satisfaction by decorating him with the order of Saint Maurice, and presented him with the cross of the order set in diamonds of great valuse.

Miel etched a few pieces remarkable for their wit, and light touch, he died at Turin in 1664.

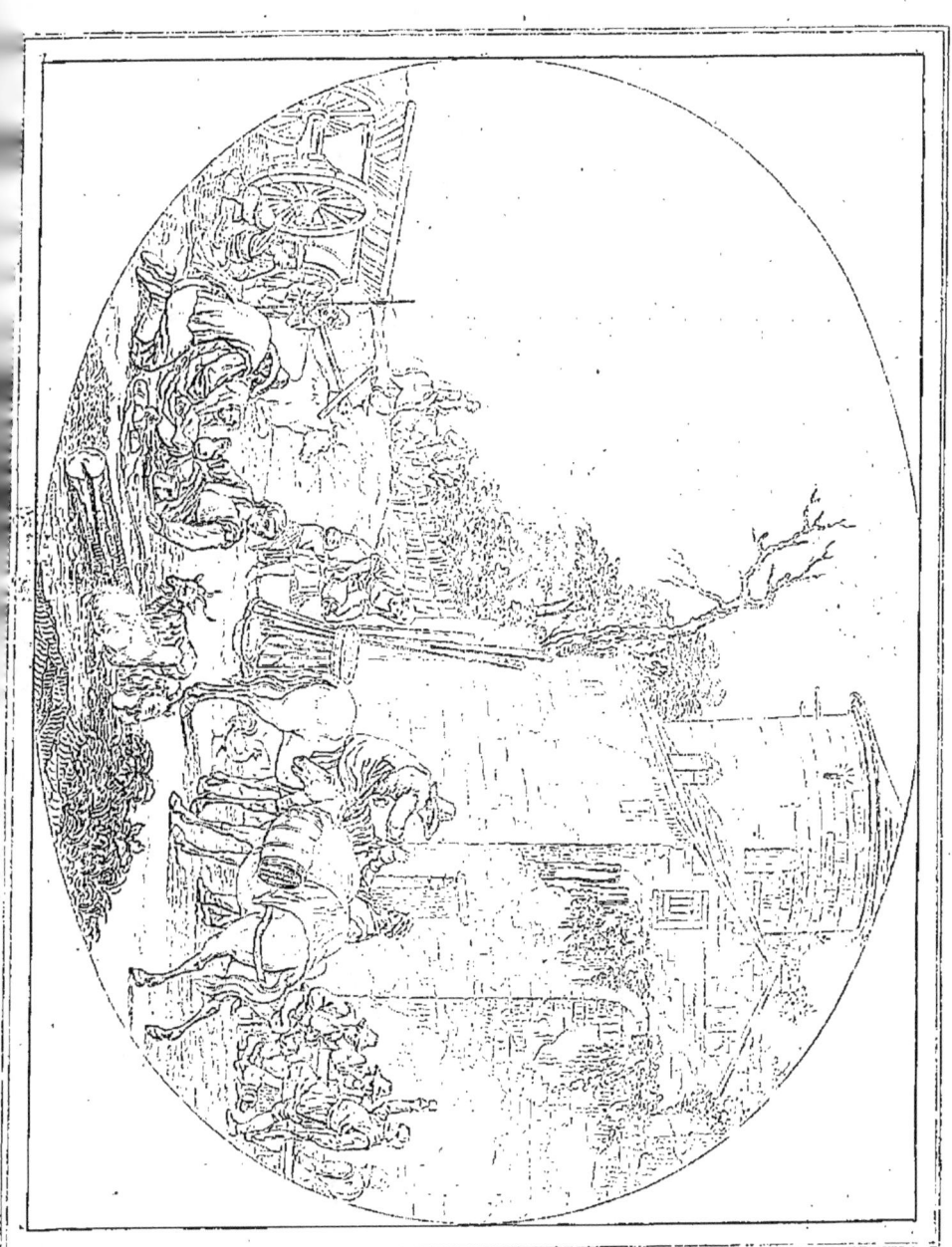

ÉCOLE FLAMANDE. ∞∞ J. MIEL. ∞∞ MUSÉE FRANÇAIS.

LA DINÉE DES VOYAGEURS.

Flamand d'origine, Jean Miel reçut d'abord des leçons de Gérard Seghers, mais il alla de bonheur en Italie et y passa le reste de sa vie. Ses compositions sont toujours bien ordonnées, sa couleur est vigoureuse et sa touche spirituelle. On voit dans ce tableau une halte de voyageurs aux environs d'une hôtellerie; les masses y sont grandes, les plans bien marqués, les groupes habilement disposés, les figures animées, dans des attitudes vives et bien contrastées. La femme qu'on voit debout, tenant un vase, est placée avec beaucoup d'intelligence au centre de la composition; elle unit les deux groupes qui occupent les deux côtés du tableau. L'effet de la lumière est une des choses les plus remarquables de ce tableau; le soleil frappe de ses rayons les montagnes, le terrain, les murs de l'hôtellerie et tous les personnages. Le ton est plein de chaleur et parfaitement harmonieux. Le groupe des buveurs placé à droite et celui des voyageurs assis à terre du côté gauche offrent des teintes vives et beaucoup de relief.

Ce tableau est peint sur cuivre, il a été gravé par Dupreel; il fait maintenant partie du Musée Français.

Larg., 1 pied 7 pouces; haut., 1 pied 3 pouces.

FLEMISH SCHOOL. —— J. MIEL. —— FRENCH MUSEUM.

TRAVELLERS HALTING.

John Miel, who was of Flemish origin, at first received lessons from Gerard Seghers, but he went early into Italy and spent there the remainder of his life. His compositions are well disposed, his colouring is vigorous, and his handling spirited. This picture represents travellers halting near a country inn: the masses are grand; the distances well defined, the groups skilfully displayed, the figures animated and in spirited and well contrasted attitudes. The woman who is standing and holding a cup, is very adroitly placed in the centre of the composition; she connects the two groups occupying both sides of the picture. The effect of the light is one of the most remarkable things in this painting: the sun's rays strike upon the hills, the ground, the walls of the inn, and on all the personages. The tones are warm and harmonious. The group drinking, on the right, and that of the travellers, sitting on the ground, on the left side, present bright tints, and are well brought out.

This picture is painted on copper, and has been engraved by Dupreel: it now forms part of the French Museum.

Width 20 inches; height 16 inches.

NOTICE

SUR

JACQUES VAN OOST, L'ANCIEN.

Jacques Van Oost naquit à Bruges vers 1600. Issu d'une famille aisée, il reçut une bonne éducation; ses parens favorisèrent son penchant pour la peinture; mais on ne sait pas quel fut son maître. A peine âgé de 21 ans, il fut regardé comme un des meilleurs artistes de sa patrie : il voyagea ensuite, revint d'Italie en 1630, et épousa Marie Tollenaere, d'une famille distinguée.

Il a travaillé assidûment jusqu'à sa mort; ses derniers ouvrages furent les meilleurs; on met au nombre de ses chefs-d'œuvre la Descente de Croix dans l'église des jésuites de Bruges, et les neuf tableaux de l'abbaye de Saint-Thron, où sa fille était religieuse; on en remarque un surtout, la Descente du Saint-Esprit, qui est parfait à l'égard de la perspective et de l'architecture, et dans lequel Van Oost s'est représenté lui-même sous la figure d'un des apôtres, et son fils sous celle d'un jeune homme qui entr'ouvre un rideau à l'entrée du temple.

Van Oost mourut à Bruges en 1671, laissant un fils qui s'exerça aussi dans la peinture; il avait eu un frère également peintre, et qui se fit recevoir parmi les jacobins.

NOTICE

OF

JACQUES VAN OOST, THE ANCIENT.

Jacques Van Oost born at Bruges about 1600, descended from a family in easy circumstances, and therefore received a genteel education; his parents favoured his propension for painting; but it is not said who was his master. He was hardly 21 years old, when he was looked upon as one of the best artists of his country. He then travelled, and returned from Italy in 1630, and married Mary Tollenaere, of a distinguished family.

He worked assiduously until his last day; his last works were the best; among his master-pieces are put: the descent of the cross in the church of the Jesuits of Bruges; and the nine pictures of Saint-Thron's abbey, where his daughter was a nun, one of which is especially remarked, the descent of the Holy-Ghost which is perfect as to its visio and architecture, wherein Van Oost has represented himself under the figure of one of the apostles, and his son in that of a young man who opens a little the curtain at the entrance of the temple.

Van Oost died at Bruges in 1671. He left a son who also exercised painting; he had had a brother who was likewise a painter and who caused himself to be received amond the Jacobins.

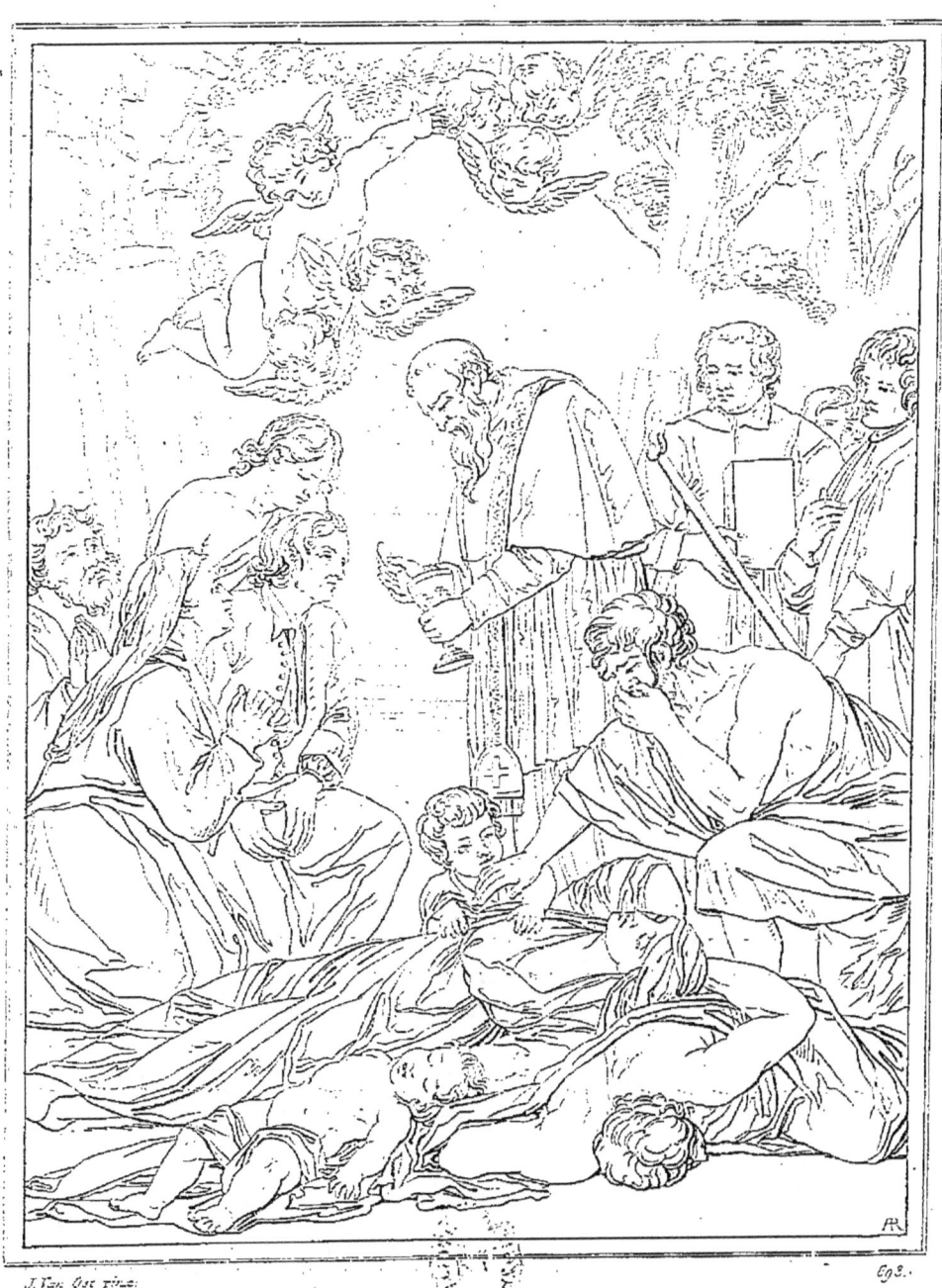

St CHARLES BOROMÉE COMMUNIANT LES PESTIFÉRÉS.

ECOLE FLAMANDE. J. VAN OOST. MUSÉE FRANÇAIS.

St. CHARLES BORROMÉE
COMMUNIANT LES PESTIFÉRÉS.

La ville de Milan étant ravagée par une peste cruelle en 1576, l'archevêque saint Charles Borromée s'empressa de donner aux habitans tous les secours imaginables, tant spirituels que corporels.

Le peintre Jacques van Oost le père a représenté ici le saint prélat, donnant la communion aux fidèles attaqués de cette terrible maladie.

L'ordonnance du tableau a beaucoup de simplicité. On aperçoit, dans l'attitude et dans l'expression des malades, ce mélange de souffrances physiques et de piété que prescrivait le sujet, et qu'il était difficile de bien rendre. Rien n'est plus naturel que cet homme qui, d'une main, cherche à se garantir des vapeurs pestilentielles, tandis que, de l'autre, il veut écarter un jeune enfant, du sein de sa mère expirante.

Le coloris de ce tableau est plein de vigueur, sans avoir pourtant trop d'éclat.

Haut., 10 pieds 9 pouces; larg., 8 pieds.

FLEMISH SCHOOL. J. VAN OOST. FRENCH MUSEUM.

St. CHARLES BORROMEO

ADMINISTERING PERSONS INFECTED WITH THE PLAGUE.

The city of Milan being, in 1587, visited by a dreadful plague, the Archbishop, St. Charles Borromeo, eagerly hastened to give to the inhabitants every possible assistance, both spiritual and corporeal.

The painter James Van Oost Senr., has here represented the holy prelate administering the communion to the faithful suffering under this horrible disorder.

There is much simplicity in the composition of this picture: in the attitudes and expressions of the sick, that mixture of bodily and mental sufferings, required by the subject, and which it was difficult to give correctly, has been adhered to. Nothing can be more natural than the man, who, with one hand, is endeavouring to keep off the pestilential vapours, whilst with the other, he tries to remove an infant from the breast of its mother, who has just expired.

The colouring of this picture is highly vigorous withou however its being too glaring.

Height 11 feet 7 inches; width 3 feet 6 inches.

NOTICE
sur
JEAN WYNANTS.

Jean Wynants naquit à Harlem, en 1600. On ignore de qui il fut élève, mais il eut la gloire d'être le maître de Wouvermans et d'Adrien Van de Velde, dont les tableaux sont si recherchés.

Wynants se distingua dans le genre du paysage par une touche ferme, une couleur vigoureuse, et une imitation parfaite de la nature, dans les plus petits détails.

Le jeu et la débauche employèrent une grande partie de son temps; aussi ses tableaux sont-ils peu communs, quoiqu'il ait vécu âgé, puisqu'il existait encore en 1677.

NOTICE

of

JOHN WYNANTS.

John Wynants was born at Harlem, in 1600. It is not said of whom he was a pupil; but he had the glory of being the master of of Wouvermans and Adrien Van de Velde, whose pictures are so highly famed.

Wynants distinguished himself in the landscape kind by a firm stroke, a vigorous colouring, and a perfect imitation of nature in all its most exact details.

Gaming and debauchery took up the greatest part of his time; so that his pictures are not frequently to be met with, though he lived very old, as he was still existing in 1677.

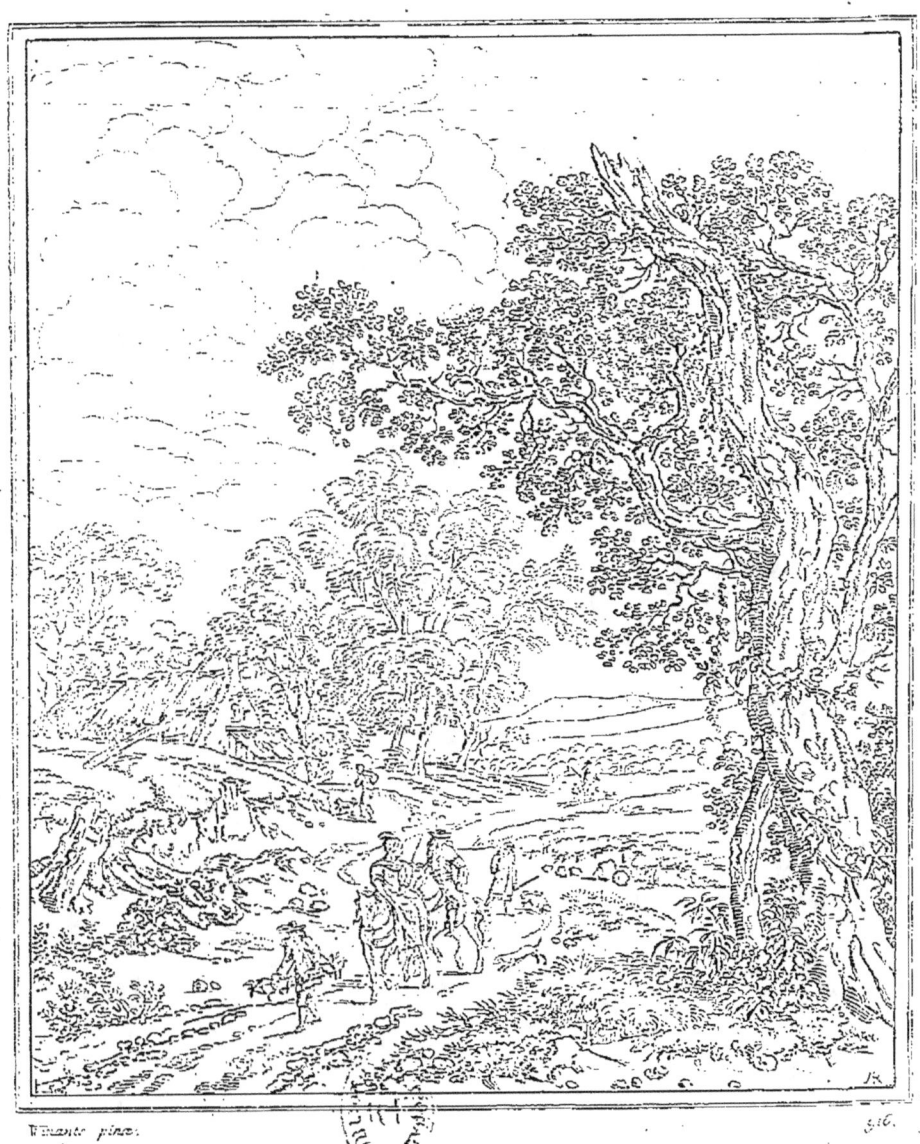

PAYSAGE.
UN CHASSEUR ET UNE DAME A CHEVAL.

ÉCOLE HOLLANDAISE. — J. WYNANTS. — GAL. DE MUNICH.

PAYSAGE,

AVEC UN CHASSEUR ET UNE DAME A CHEVAL.

Nous n'avons pu résister au désir de donner ce charmant tableau de Jean Wynants, quoique nous sachions bien que la gravure au simple trait ne puisse bien faire connaître la valeur d'un si précieux morceau. Ce peintre habile, qui eut la gloire d'avoir pour élève Philippe Wouwermans et Adrien Vande Velde, s'est distingué particulièrement par le talent avec lequel il a su distribuer la lumière dans ses tableaux. Souvent même il est parvenu à la répandre sur diverses parties sans nuire à l'ensemble. D'heureux sites ordinairement sablonneux, et d'une bonne couleur, des arbres bien feuillés, et de beaux ciels, concourent à la perfection de ses ouvrages, qui sont fort recherchés.

Le devant de la scène est agréablement décoré par un cavalier et sa dame allant à la chasse. Ils sont précédés d'un valet tenant un brancard, sur lequel sont placés plusieurs Faucons. A leur suite on voit un autre valet et trois chiens de chasse. Ces figures ne sont pas de la main de Wynants, elles pourraient bien être de Wouwermans son élève.

Ce tableau vient de l'ancienne galerie de Deux-Ponts, il est maintenant dans celle de Munich. M. Sedlemayr der en a donné une lithographie faite avec beaucoup de talent.

Haut., 2 pieds ; larg., 1 pied 7 pouces.

DUTCH SCHOOL. WYNANTS. MUNICH GALLERY.

LANDSCAPE,

A HUNTSMAN WITH A LADY ON HORSEBACK.

We cannot resist the desire to sketch this charming production of Wynants, though we are aware that an etching can give no adequate idea of its beauty. This artist, who was the master of Wowermans and Vande Velde, is particularly distinguished for the skilful distribution of light, which he often diffuses over different parts of his pictures, without destroying the unity of the effect. Happily chosen and well coloured sites, in general, sandy; with brilliant skies and trees with fine foliage; give a beauty to his works, that makes them eagerly sought.

The foreground of this piece is animated by a cavalier and a lady, on their way to the chace. They are preceded by a valet carrying a frame with a number of falcons; and followed by another valet, with three dogs. The figures, are not by Wynants: probably they were executed by his pupil Wowermans.

This picture belonged to the Bipontine Gallery, and is now in that of Munich. There is a superior lithographic print of it by Sedlemayrder.

Height, 2 feet 1 inch; width, 1 feet 8 inches.

NOTICE

SUR

PHILIPPE CHAMPAIGNE.

Philippe Champaigne, que l'on écrit souvent CHAMPAGNE, naquit à Bruxelles en 1602. C'est dans sa patrie qu'il apprit les premiers élémens de la peinture; il voulut à 19 ans faire le voyage d'Italie, mais il s'arrêta à Paris, où il reçut des leçons de Fouquiers et de Lallemand; il se lia ensuite d'amitié avec Poussin qui n'avait pu aller jusqu'à Rome. Tous deux furent occupés au Luxembourg sous la conduite d'un peintre du nom de Duchesne, dont par la suite il épousa la fille : le respect que l'on doit à ses aïeux m'empêche de parler ni de son talent ni de son caractère.

La douceur du pinceau de Champaigne lui acquit une grande réputation, et l'estime que l'on eut pour son talent le mit dans le cas de faire beaucoup de portraits, bien peints, d'une bonne couleur, et loués généralement pour leur ressemblance. Il fit aussi un grand nombre de tableaux tant pour des maisons royales que pour diverses églises de Paris et d'autres villes de France. Il travaillait avec une étonnante promptitude, et l'on assure que les marguilliers d'une église de Paris ayant demandé à plusieurs artistes des dessins pour une figure de saint Nicolas, Champaigne au lieu d'un dessin apporta le tableau même, qu'il plaça dans la chapelle, au grand étonnement de tous ses concurrens.

Quelques personnes placent Champaigne dans l'école Flamande, sans doute parce qu'il naquit à Bruxelles; mais il est plus rationnel de le placer dans l'école française puisque c'est à Paris qu'il étudia véritablement la peinture.

Philippe Champaigne mourut en 1674.

NOTICE

OF

PHILIPPE CHAMPEIGNE.

Philippe Champaigne, which is now written Champagne, was born at Brussels in 1602. He acquired the first elements of painting in his native country; at 19 years of age he wished to travel into Italy, but stopt short at Paris, where he received some lessons of Fouquiers, and of Lallemand, he afterwards became intimate with Poussin, who had not been able to go as far as Rome. These two were employed at the Luxembourg, under the direction of a painter of the name of Duchesne, whose daughter he afterwards married. Respect for his ancestors prevents our speaking either of his talent or disposition.

The softness of Champaigne's touch, acquired him great reputation, and the estimation, in which his talents were held, procured him several portraits to paint, which were well done, of an excellent colour, and generally praised for their resemblance. He also performed a great number of pictures as well for royal persons, as for several churches of Paris, and other cities of France. He worked with astonishing rapidity; they say, that the Churchwardens of a church in Paris, having once asked of several artists designs for a Saint Nicholas; Champaigne instead of a drawing, brought the picture itself, which he placed in the chapel, to the great astonishment of all his rivals.

Some persons consider this artist as belonging to the Flemish school, no doubt because he was born at Brussels, but it seems more correct to place him in that of the French, since it was at Paris that in point of fact, he studied painting: he died in 1674.

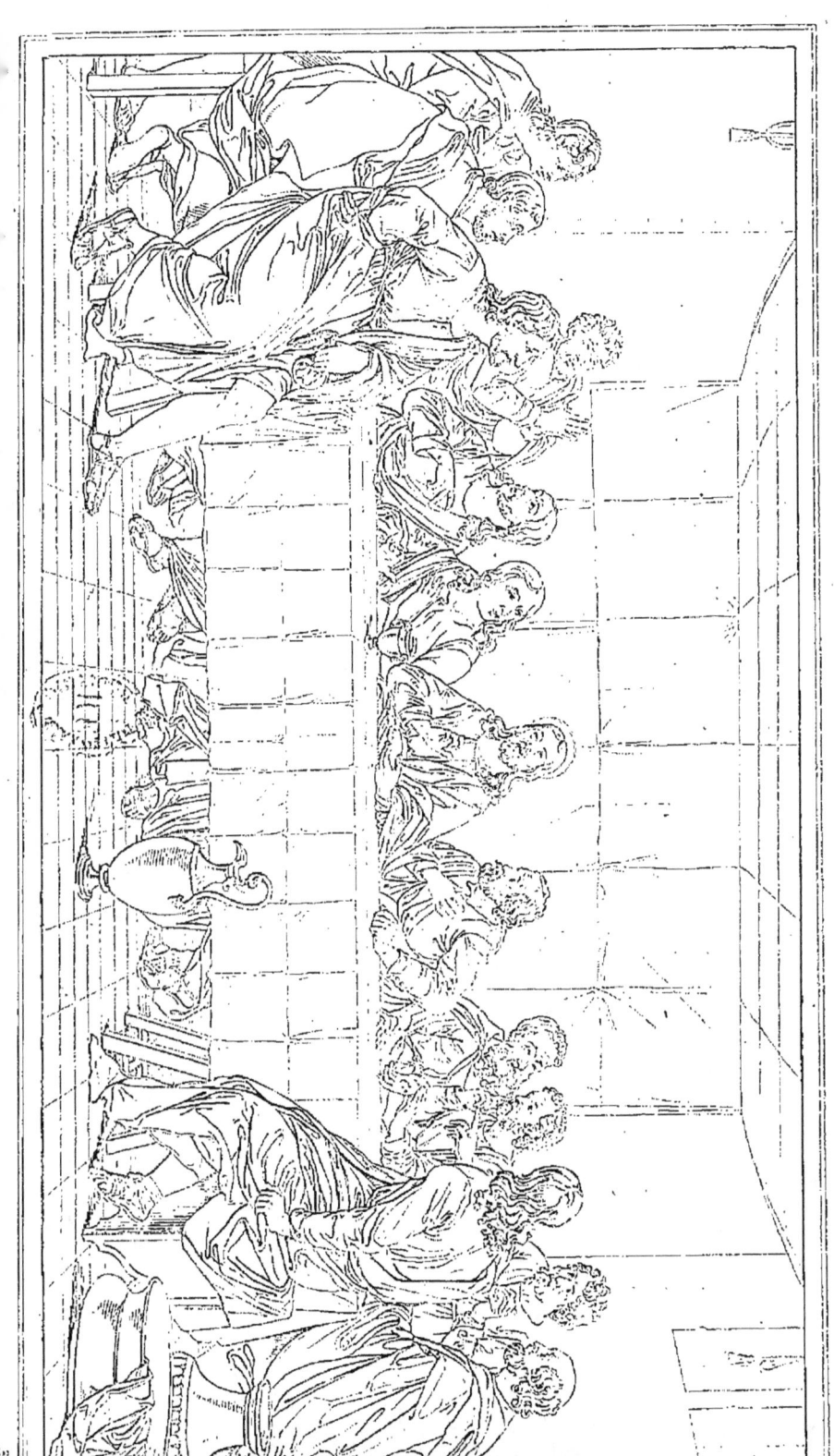

LA CÈNE.

Ce tableau fut peint en 1648 pour les religieuses de Port-Royal, où l'on sait que s'étaient retirées plusieurs personnes distinguées par leurs connaissances profondes, leur éminente vertu et leur piété sincère. Ces motifs ont fait croire que, sous les traits du Christ et des apôtres, l'artiste avait peint les portraits de ces illustres solitaires. Mais cette tradition paraît tout-à-fait erronée, et rien ne peut en établir la vérité.

On ne trouve pas dans ce tableau la vigueur de coloris que l'on remarque dans les autres ouvrages de Champagne, mais on y admire une grande vérité dans les chairs et dans les draperies. Il a joui d'une telle célébrité du vivant même de l'auteur, qu'il en a fait trois répétitions qui sont également pleines de mérite.

Il existe de ce tableau une très belle gravure par Alexandre Girardet.

Larg., 7 pieds; haut., 5 pieds.

FRENCH SCHOOL. PH. DE CHAMPAGNE. FRENCH MUSEUM.

THE LAST SUPPER.

This picture was painted in 1648 for the Nuns of Port Royal, where, at it is known, several persons, eminent for their deep knowledge, their great virtue, and their sincere piety, had withdrawn. This has induced the belief that under the features of Christ and the Apostles, the painter had given the portraits of the illustrious recluses. But this tradition appears wholly erroneous, and there is nothing to warrant its truth.

The vigorous colouring remarked in Champagne's other performances is not found in this picture, but its great fidelity in the carnations and draperies is admired. It enjoyed so much celebrity even during the author's life, that he made three duplicates of it, which are equally full of merit.

There exists a very fine engraving of this picture, by Alexander Girardet.

Width, 7 feet 3 $\frac{1}{4}$ inches; height, 5 feet 3 $\frac{3}{5}$ inches.

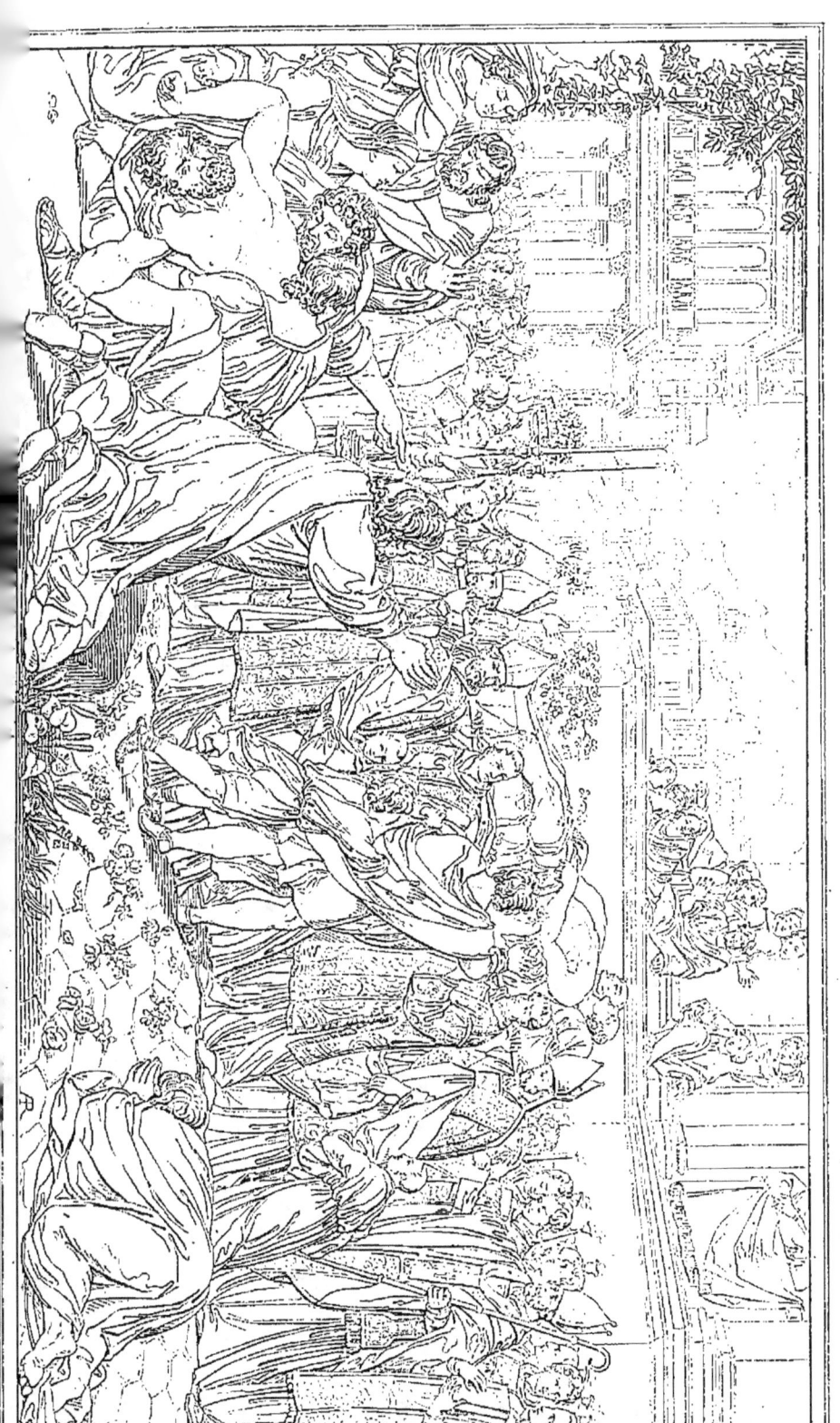

ÉCOLE FLAMANDE. ~ PH. DE CHAMPAIGNE ~ MUS. FRANÇAIS.

TRANSLATION

DES SAINTS GERVAIS ET PROTAIS.

L'empereur Dioclétien ayant fait mourir les deux frères Gervais et Protais, leurs corps furent enterrés dans une église de Milan, puis on perdit bientôt le souvenir de ces martyrs, et celui de l'endroit où ils avaient été placés. Mais, en l'an 386, saint Ambroise ayant eu en songe la révélation que les corps de ces martyrs étaient déposés dans la Basilique de Saint-Félix et de Saint-Nabor, il fit ouvrir la terre et des marques certaines les firent bientôt reconnaître.

Lors de la translation de ces précieuses reliques, un homme saisi de l'esprit du démon fut tout à coup renversé et se mit à crier, que ceux-là seraient tourmentés comme lui, qui chercheraient à nier la réalité des martyrs, ou bien qui ne croiraient pas à l'unité de la Trinité, qu'enseignait saint Ambroise, contrairement aux dogmes des Ariens, qui dans ce siècle étaient tout-puissans.

Cette composition est la plus considérable qu'ait exécutée Philippe de Champaigne, et l'une des trois qu'il ait faites, vers 1665, pour servir de patron à des tapisseries que fit exécuter alors la paroisse de Saint-Gervais, pour en décorer l'église dans les jours de grandes fêtes. Ce tableau est très-remarquable par la richesse de son ordonnance, la vérité du coloris et l'expression aussi vraie que variée des différents personnages. Les draperies sont peintes d'une manière très-moelleuse, et le tableau serait parfait s'il avait un peu plus de verve et de chaleur.

Larg., 20 pieds 6 pouces ; haut., 11 pieds.

FRENCH SCHOOL. — PH. DE CHAMPAGNE. — FRENCH MUSEUM.

TRANSLATION

OF S⁺. GERVAS AND S⁺. PROTAS.

Dioclesian having put to death the two brothers Gervas and Protas, they were buried in one of the churches of Milan, and soon forgotten, as well as the place of their interment; but about the year 386, it being revealed to St. Ambrose in a dream, that their bodies were deposited in the church of St. Felix and St. Nabor, he had the earth opened, and soon discovered them by infallible signs.

At the translation of these precious relicks, a man possessed by a devil was suddenly thrown to the ground, and cried aloud, that whoever doubted respecting these martyrs, or denied the doctrine of the trinity, taught by St. Ambrose in opposition to the opinions of Arius, which prevailed in that age, should be tormented like him.

This composition is the most considerable of Philip de Champagne's works, and is one of three which he executed about the year 1665, as patterns for the tapestry ordered by the parish of St. Gervas, to decorate their church at the great festivals. It is remarkable for its rich ordonnance, for the truth of the colouring, and for the natural and varied expression of the different figures. The drapery is painted with uncommon mellowness; and with a little more warmth and inspiration the picture would be perfect.

Width, 21 feet 10 inches; height, 11 feet 8 inches.

Ph. Chauveaux p[inx]. TÊTES DE S[AIN]TE ARNAUD ET DE LA MÈRE CATH. AGNÈS.

ÉCOLE FRANÇAISE. ∞∞ PH. DE CHAMPAGNE. ∞∞ MUSÉE FRANÇAIS.

PORTRAITS
DE LA MÈRE ANGÉLIQUE ARNAUD
ET DE LA MÈRE CATHERINE AGNÈS.

Champagne, né à Bruxelles, quitta sa patrie dès l'âge de vingt ans. Il vint à Paris où il fut fort employé, et devint peintre de la reine Marie de Médicis. S'il se fût contenté de faire des portraits, il aurait sans doute obtenu une réputation plus durable; mais il fit des tableaux d'histoire, dans lesquels il ne sut qu'imiter la nature sans savoir la choisir. Il savait rendre son modèle avec une exactitude parfaite, mais il n'est pas parvenu à lui donner le sentiment et l'action nécessaires pour caractériser un grand peintre.

Ce tableau est le cachet du talent de Champagne. Il y a représenté sa fille malade depuis long-temps, et recouvrant la santé.

Cette composition des plus simples est aussi des plus vraies : l'immobilité des personnages paraît être l'effet du recueillement de pieuses personnes qui adressent à Dieu des actions de graces pour le rétablissement presque inespéré de l'une d'elles. On y trouve l'expression d'ame d'une piété sincère et d'une confiance parfaite.

Haut., 5 pieds 4 pouces; larg., 6 pieds 8 pouces.

FRENCH SCHOOL. CHAMPAGNE. FRENCH MUSEUM.

PORTRAITS

OF THE NUNS ANGELICA ARNAUD

AND CATHERINA AGNES.

Champagne, born at Brussels, left his country at the age of twenty. He came to Paris where he was much employed, and became painter to the queen Mary de Médicis. Had he confined himself to portrait painting, he would doubtless have acquired a more durable reputation; but he took to historical pieces in which he was a close but not a select imitator of nature; he rendered his model with perfect exactitude, but was deficient in giving it that soul and action characteristic of a great painter.

This picture, which is Champagne's master-piece, represents his daughter recovering from a long illness.

Nothing can be more simple and natural than this composition: the immobility of the figures seems as if produced by the grateful reminiscence of pious persons, who are offering up thanks to God for the almost unhoped for recovery of one of them. The silent and soul-felt fervour of a sincere piety is there most forcibly expressed.

Height, 5 feet 8 inches; breadth, 7 feet.

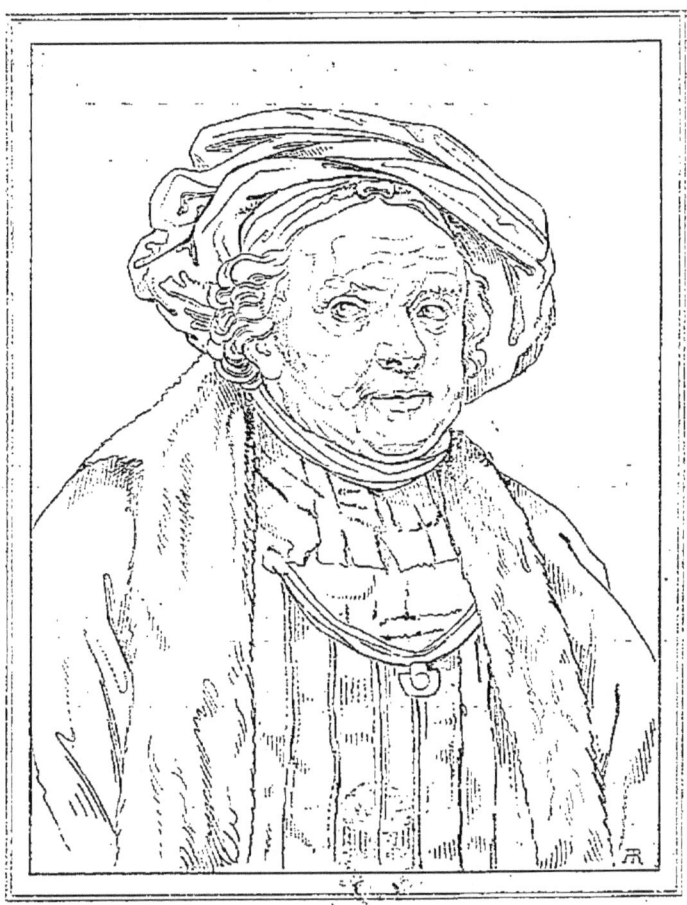

REMBRANDT.

NOTICE
HISTORIQUE ET CRITIQUE

sur

REMBRANDT.

Il est difficile de présenter à la fois autant de parties dignes d'admiration et tant de motifs de critique que les tableaux de Rembrandt, qui n'imita personne, et que personne ne parvint à égaler parmi ceux qui cherchèrent à faire comme lui.

Cet habile peintre naquit le 15 juin 1606, dans un moulin, auprès de Leyde. Son père se nommait Herman Gerritzen, et lui donna au baptême le nom de Rembrandt. Ceux qui oublient qu'à cette époque les noms de famille n'étaient pas généralement adoptés, veulent que son nom soit van Rhin, mais c'était le sobriquet que portait son père, dont le moulin était près d'un canal où coulaient les eaux du Rhin.

Rembrandt fut d'abord envoyé au collége de Leyde, mais il n'y fit aucun progrès, et bientôt il quitta l'étude des langues pour ne s'occuper que de la peinture. Ses premiers maîtres sont peu connus, et il paraît qu'il en changea souvent; l'un des derniers fut Pierre Lastman, peintre d'Amsterdam, chez qui il ne resta que six mois. Rentré dans le moulin de son père, Rembrandt y établit son atelier, et ne prit d'autres modèles que les personnes qui par leurs relations se présentaient à ses yeux. Éloigné du monde, Rembrandt ne pensait pas à la gloire, il ne travaillait que pour suivre son goût; mais un tableau qu'il venait d'achever le fit bientôt connaître. On lui

conseilla de le faire voir à un amateur de La Haye; il l'y porta lui-même; le morceau plut et fut payé cent florins. Cette somme pensa faire tourner la tête au jeune artiste, qui, au lieu de revenir à pied, prit un chariot de poste pour apporter plus promptement à son père la nouvelle d'un si heureux début.

L'appât du gain fit travailler Rembrandt avec plus de zèle et d'activité. Lorsqu'il voulut graver, vers 1628, il fut dans cet art aussi singulier que dans la peinture, il y employa l'eau-forte et la pointe sèche, sans s'astreindre à aucune des règles suivies par les autres artistes.

Ayant eu l'occasion de faire avec succès quelques portraits, Rembrandt pensa que cette occupation deviendrait plus lucrative dans une grande ville; il alla donc s'établir à Amsterdam en 1630. Les travaux lui arrivèrent abondamment, et, confiant dans son talent, malgré son amour pour les richesses, il épousa par inclination une jolie paysanne du Waterland, dont il a plusieurs fois fait le portrait.

C'est à tort qu'on a cru que Rembrandt avait été à Venise en 1634; il ne quitta jamais la Hollande, et travailla toujours avec une assiduité extrême. Bizarre dans son habillement, malpropre sur sa personne, et d'une physionomie grossière, il ne se plaisait qu'avec le bas peuple, et disait: *Je me garde bien de chercher les grandeurs qui me gênent, mais je veux la liberté.* Aussi le bourgmestre Six, son admirateur et son ami, ne put-il jamais réussir à le mener dans le monde.

Les premiers tableaux de Rembrandt étaient finis avec un soin égal à celui de Mieris; on cite dans cette manière, la Barque de saint Pierre, Aman et Assuérus, et la Femme adultère; mais plus d'acquis d'une part, et la soif insatiable de l'or, le déterminèrent à travailler avec plus de prestesse. C'est à ce qu'on croit, un motif semblable qui le détermina souvent à tirer des épreuves de ses gravures avant qu'elles fussent termi-

nées, puis à y faire ensuite des changemens peu importans, dans le but seulement de forcer les amateurs à lui acheter plusieurs fois les mêmes estampes, car on en connaît dont il a tiré jusqu'à sept épreuves, avec des différences.

N'ayant d'autres règles que son caprice, Rembrandt voulut souvent astreindre les autres à s'y conformer. On raconte qu'un jour ayant peint toute une famille dans le même tableau, il y joignit le portrait de son singe, dont on vint lui apprendre la mort tandis qu'il était à travailler, et il aima mieux garder son tableau que de consentir à effacer cette tête étrangère à la famille, avec laquelle il trouvait apparemment qu'elle avait quelque rapport. Également bizarre dans sa manière de peindre, Rembrandt chargeait ses lumières d'une épaisseur si considérable, qu'on aurait pu croire qu'il cherchait à modeler. On va même jusqu'à citer un portrait où le nez était presque aussi saillant sur la toile que l'était dans la nature celui de son modèle. Il est inutile de dire que cette plaisanterie est exagérée, mais on pense bien que cette manière de peindre n'était pas du goût de tout le monde, et Rembrandt s'en embarrassait peu. Voulant faire entendre à quelqu'un que ses ouvrages n'étaient pas destinés à être vus de près, il lui dit qu'un tableau n'était pas fait pour être flairé, que l'odeur de la couleur n'était pas saine.

On a dit quelquefois que si Rembrandt eût été en Italie, il aurait acquis plus de perfection; cela est fort douteux, car il aurait fallu changer sa façon de penser. S'il a souvent donné à ses figures des expressions triviales, c'est qu'il le voulait, car ses portraits sont ordinairement d'un beau caractère; et lorsque dans un tableau il représente Jésus-Christ, St. Pierre ou St. Jérôme, la tête principale est remplie de noblesse. Son dessin est souvent incorrect, mais c'est encore parce qu'il n'a pas voulu prendre la peine de faire mieux. Les bons exemples ne lui auraient pas manqué : d'amples recueils de gravures des

grands maîtres italiens se trouvaient en Hollande; mais Rembrandt faisait peu de cas de ces objets d'étude. Il ne connaissait de l'antique que le nom, et ne le prononçait que pour s'en moquer. Ayant rassemblé dans son atelier quelques vieilles armures et des vêtemens étrangers ou bizarres, dont il se plaisait à affubler plutôt qu'à draper ses modèles, il nommait cela ses antiques. Il ne sentait aucun besoin d'étudier les tableaux du Titien, parce qu'il avait à sa disposition quelques velours ou d'autres étoffes qu'il répétait dans ses tableaux. Du reste, il perdait un temps considérable à draper ses figures, n'étant dirigé dans ce travail ni par un goût sûr, ni par des études réfléchies.

La touche hardie des ouvrages de ce peintre pourrait faire croire qu'il travaillait promptement; mais sans cesse incertain sur la pose de ses figures et sur le jet de leurs draperies, il se trouvait souvent obligé de changer ce qu'il avait fait : son opiniâtreté au travail remédia souvent à ces inconvéniens. Rembrandt aimait les vives oppositions de la lumière et des ombres; il posséda l'intelligence du clair-obscur à un point étonnant, et on pense que pour obtenir des effets aussi brillans que ceux qu'on trouve dans quelques uns de ses tableaux, il avait disposé son atelier, d'ailleurs assez sombre, de manière à ne recevoir la lumière que par un trou, et qu'il profitait de ce rayon de lumière pour le faire frapper à son gré sur la partie de son modèle qu'il voulait éclairer. Quand au contraire il voulait des fonds clairs, il passait derrière l'objet qu'il voulait peindre une toile d'une couleur convenable, et sur laquelle se détachait son modèle avec la dégradation qu'il désirait.

Rembrandt ébauchait ses portraits avec précision et une force de couleur qui lui était particulière. Ils étaient d'une ressemblance frappante, la nature n'y était point embellie; mais rendue avec une simplicité et une fidélité merveilleuses. On peut admirer sous ce rapport le célèbre tableau que l'on

voit au théâtre anatomique d'Amsterdam, dans lequel se trouve le professeur Nicolas Tulp, faisant en 1632 une démonstration en présence de plusieurs personnes célèbres, parmi lesquelles on doit citer Jacques de Witt. La manière de faire de Rembrandt est une espèce de magie; tout est chaud dans ses ouvrages; personne n'a connu plus que lui les effets des différentes couleurs entre elles, et n'a mieux distingué celles qui sont amies d'avec celles qui ne se conviennent pas.

Ce n'est pas seulement comme peintre que Rembrandt s'est distingué; il a été aussi remarquable lorsqu'il s'est occupé de graver. De même que ses tableaux, ses gravures sont pleines d'intérêt et de défectuosités : une liberté vagabonde, un désordre facile et un effet vigoureux, sont les caractères distinctifs des estampes de Rembrandt. L'exécution de ses planches est tantôt brute, tantôt finie ; mais toujours les tailles s'y croisent en sens si différens, qu'on ne saurait en suivre la marche ni se rendre compte de leur conduite, comme on peut le faire dans les estampes des autres graveurs. Cependant, en examinant avec soin quelques unes de ses estampes, on aperçoit qu'il a souvent retouché ses planches à l'eau-forte; d'autres font voir qu'il était très exercé dans la pratique de la pointe-sèche. Enfin, comme il faisait lui-même ses épreuves, il a encore employé des moyens extraordinaires lors de l'impression, en essuyant plus ou moins ses planches, de manière à ce que quelques unes de ses estampes offrent l'apparence d'un lavis au pinceau.

Rembrandt fut toute sa vie fort occupé ; il fit des portraits qui sont aujourd'hui aussi recherchés que ses tableaux d'histoire; on en connaît plus de cent. Quant à ses gravures, elles sont au nombre de trois cent quatre-vingt, dont quelques unes sont si rares, que des épreuves ont été payées de 1200 francs à 2000 francs. Son OEuvre à la Bibliothèque du roi, y compris les épreuves avec des différences, monte à sept cent cinquante-

deux pièces. Rembrandt a fait aussi un grand nombre de dessins, ordinairement croqués à la plume avec un peu de lavis au bistre, d'une manière très heurtée et très franche, ce qui les fait reconnaître des copies toujours froides et guindées.

Ce peintre, qui cherchait tous les moyens de tirer parti de son talent, eut un grand nombre d'élèves, et Sandrart assure que cela lui valait 2500 florins par an. Parmi eux on remarque Vanden Eeckout, Flinck, Ferdinand Bol, Lievens, van Vliet, Gérard Dow, Léonard Bramer, Nicolas Maas, Koning, Godefroy Kneller, si célèbre en Angleterre par ses beaux et nombreux portraits, et enfin son fils Titus, qui a vécu dans l'obscurité.

Rembrandt, malgré ses nombreux travaux, vivait misérablement; on assure que son repas n'était quelquefois composé que d'un seul hareng avec un morceau de fromage. C'est dans cet état de privation, et pour ainsi dire d'abjection, que vécut cet habile peintre jusqu'à l'âge de soixante-huit ans qu'il mourut à Amsterdam en 1674.

HISTORICAL AND CRITICAL
NOTICE
OF REMBRANDT.

It would be difficult to offer any subjects more entitled to admiration, or more liable to the just severity of criticism than Rembrandt's pictures, a painter who, disdaining all imitation, has not himself been equalled by a host of copiers who have chosen him for their model.

This great painter was born, June 15, 1606, in a mill near Leyden. His father whose name was Herman Gerritzen, had him baptised under the name of Rembrandt. Some will have it that his name was Van Rhyn, but it is proper to remark that at that period, surnames were not in general use. Van Rhyn was a nickname given to his father, whose mill was situated on a canal supplied by the waters of the Rhine.

When a youth, Rembrandt was sent to the college of Leyden, but made no progress. He soon renounced the study of languages, and devoted himself entirely to painting. His first masters, whom it appears, he frequently changed, are little known: one of the last was Peter Lastman, a painter of Amsterdam, with whom he remained but six months. Returning to his father's mill, he there established his work-room, employing no other models than such persons, as business brought to the mill. Retired from the world, Rembrandt never dreamt of fame, and painted for the gratification of his own taste only. But he was soon made known by one of his pictures. As soon as he had finished this picture, he was advised to show it to an

amateur at the Hague: he carried it thither himself; it was highly approved of, and purchased for one hundred florins. So considerable a sum almost turned the young artist's brain, who, instead of returning on foot, took a post-chaise, in order, the sooner, to announce to his father, his happy *debut*.

The allurement of gain set Rembrandt to work with greater zeal and activity; and in 1528, he undertook engraving, he was as singular in this art, as he had been before, in painting: he employed aqua-fortis, and adhered to none of the rules observed by other artists.

Having been engaged successfully in painting some portraits, Rembrandt thought that this occupation would be more lucrative in a large city; and he therefore went to reside at Amsterdam in 1630. Work now poured in upon him: and, relying on his talents, notwithstanding his avidity after riches; he married, for love, a beautiful peasant of Waterland, whose portrait he has painted several times.

It has been said that Rembrandt made a journey to Venice, in 1634; but this is an error: he never quitted Holland, and he applied himself to his art, with extreme assiduity. He was singular in his dress, negligent in his person; his physiognomy was clownish; he associated only with persons of the lowest class: and his favorite saying was: *I should be sorry to seek for grandeurs which would inconvenience me: I like my liberty too well.* And so strictly did he adhere to his principles, that the burgomaster Six, his admirer and friend, could never succeed in inducing him to frequent good society.

Rembrandt's first pictures were as highly finished as those of Mieris. Among the pictures done in this style, are noticed the Bark of St. Peter; Aman and Assuerus; and the Adulteress. But, whether, from having attained a higher degree of perfection in his art, or from an insatiable thirst after gold; he soon got into a way of hurrying off his work. It is supposed that the

latter motive often induced him to strike off proofs of his engravings, before he had finished them: and, afterwards, to make in them, some unimportant changes, with the sole view of obliging amateurs to purchase from him, several times over, the same prints. He has been known to draw seven proofs of the same print, each differing only slightly from the other.

Entirely governed by his own caprice, Rembrandt often sought to force others to conform to it. It is related of him that having once painted a whole family in one picture, he took the liberty of adding the portrait of his monkey, whose death had been announced to him whilst he was painting: and he chose rather to keep the picture, than consent to efface a head which, though foreign to the family, he, nevertheless thought, had some resemblance to it. Equally singular in his manner of painting, Rembrandt charged his lights so thickly that they might be mistaken for an attempt at modelling. Nay some say that the nose of one of his portraits projected nearly as much from the canvass as did the natural nose from the face of his model. It is unnecessary to say that this is an exaggeration; but this manner of painting, as we may well suppose, did not flatter every taste. Rembrandt, however, remained indifferent to criticism. Intimating to a person that his works were not destined to be inspected closely, he observed, that it was not proper to smell a picture, the smell of colours being unwholesome.

It has been said, that had Rembrandt been in Italy, he would have attained greater perfection in his art: this however is doubtful: unles his manner of thinking could have been changed. If we find in many of his figures a certain triviality of expression, it is because he originally intended they should be so; for the character of his portraits is generally fine; and when he represents Jesus-Christ, St. Peter or St. Jerome, the principal head is a model of grace and nobleness of expression. His dra-

wing is often incorrect, but it is because, he would not take the pains of doing better. He was as no loss for good examples. Holland possessed numerous collections of the engravings of the great Italian masters; but Rembrandt set little value, on such means of study. He was acquainted with the antique, but by name; and never mentioned it, but to make it the subject of jesting. On this subject, there is an anecdote of him worth relating. Having collected in his work-room, a quantity of old armour and foreign or whimsical costumes, with which he often amused himself in forming drapery for his models: these he called his antiques. He felt no desire to study Titian's pictures, because he had by him, pieces of velvet and other stuffs which he repeated in his pictures. He lost a great deal of time in clothing his figures, having neither the advantage of study, nor good taste, to direct his choice.

The bold touch, which characterizes the works of this painter, might induce the belief that he worked with great dispatch; but from his perpetual indecision as to the pose of his figures and the cast of the drapery, he was often obliged to change what he had done; his great perseverance remedied this defect. Rembrandt was fond of the striking contrasts of light and shade. He understood *chiaro oscuro* to an astonishing degree; it is supposed that in order to obtain such a brilliant effect, as some of his pictures realize; he used to dispose his work-room, which was generally dark, in such a manner as to admit the light but by a small hole; the rays of light thus contrasted were directed at pleasure on the part of the model, which he wished light. When on the contrary, he wanted an illumined back-ground, he placed behind his model, a piece of linen of a suitable colour, from which his model was thrown off, with the degree of shade required.

Rembrandt, began his portraits with a precision and force of colouring peculiar to himself. His resemblances were strik-

ing. He never embellished, but rendered nature, with a simplicity and truth, truly wonderful. An admirable specimen in this way, is the celebrated picture in the theatre of anatomy at Amsterdam, in which professor Tulp is represented giving an anatomical demonstration, in the year 1632, before many celebrated men, among whom we notice James de Witt. Rembrandt's manner is a species of magic; his works are life itself; he has no rival in his skill of contrasting the effects of different colours, and no one has better distinguished the colours which agree, from those that are incompatible, with each other.

It is not alone as a painter, that Rembrandt has distinguished himself. His fame is equally great as an engraver. Like his pictures, his engravings are full of beauties and defects : an unrestrained liberty, a happy disorder and a vigorous effect, are the distinctive characters of his prints. The execution of his plates is sometimes rough, sometimes finished : but the lines are always crossed in such a variety of ways, that it is altogether impossible, either to trace them, or to account for the manner in which they have been drawn, as may be done in the plates of other engravers. In examining however, with care, some of his prints, we discover that he frequently retouched his plates with aqua-fortis; and some other prove that he was very expert at dry etching. Moreover as he drew the proofs himself, he employed other extraordinary means, at the time of striking them off, by wiping the plates more or less, in such a manner that some of the prints present the appearance of having been washed with a hair-brush.

Rembrandt worked assiduously all his life; his portraits at the present day are as much sought after, as his historical paintings : the number of them extant exceeds one hundred. His engravings amount to three hundred and eighty, some of which are so rare, that proofs have brought prices as high as 1200 or 2000 franks (from 50 to 80 L.). His works in the King's

Library, including the proofs with slight differences, contain seven hundred and fifty two plates. Rembrandt has left a great number of drawings, taken with the pen, and lightly washed with bistre; the execution is bold and rough, which distinguishes them from the copies taken of them which are cold and affected.

This painter was continually employed in turning his talents to the best account. He had a great number of pupils, and Sandrart assures us that his annual income from this source amounted to 2500 florins (200 L.). Among his pupils were Vanden Eeckout, Flinck, Ferdinand Bol, Lievens, van Vliet, Gerard Dow, Leonard Bramer, Nicholas Maas, Koning, Godfrey Kneller, so celebrated in England for his beautiful and numerous portraits, and also his own son Titus, who lived in obcurity.

Notwithstanding his incessant labour, Rembrandt lived miserably, and it is assured that frequently his dinner consisted of a herring and a piece of cheese. In this abject state of privation, did this great painter live to the age of sixty eight years. He died at Amsterdam in 1674.

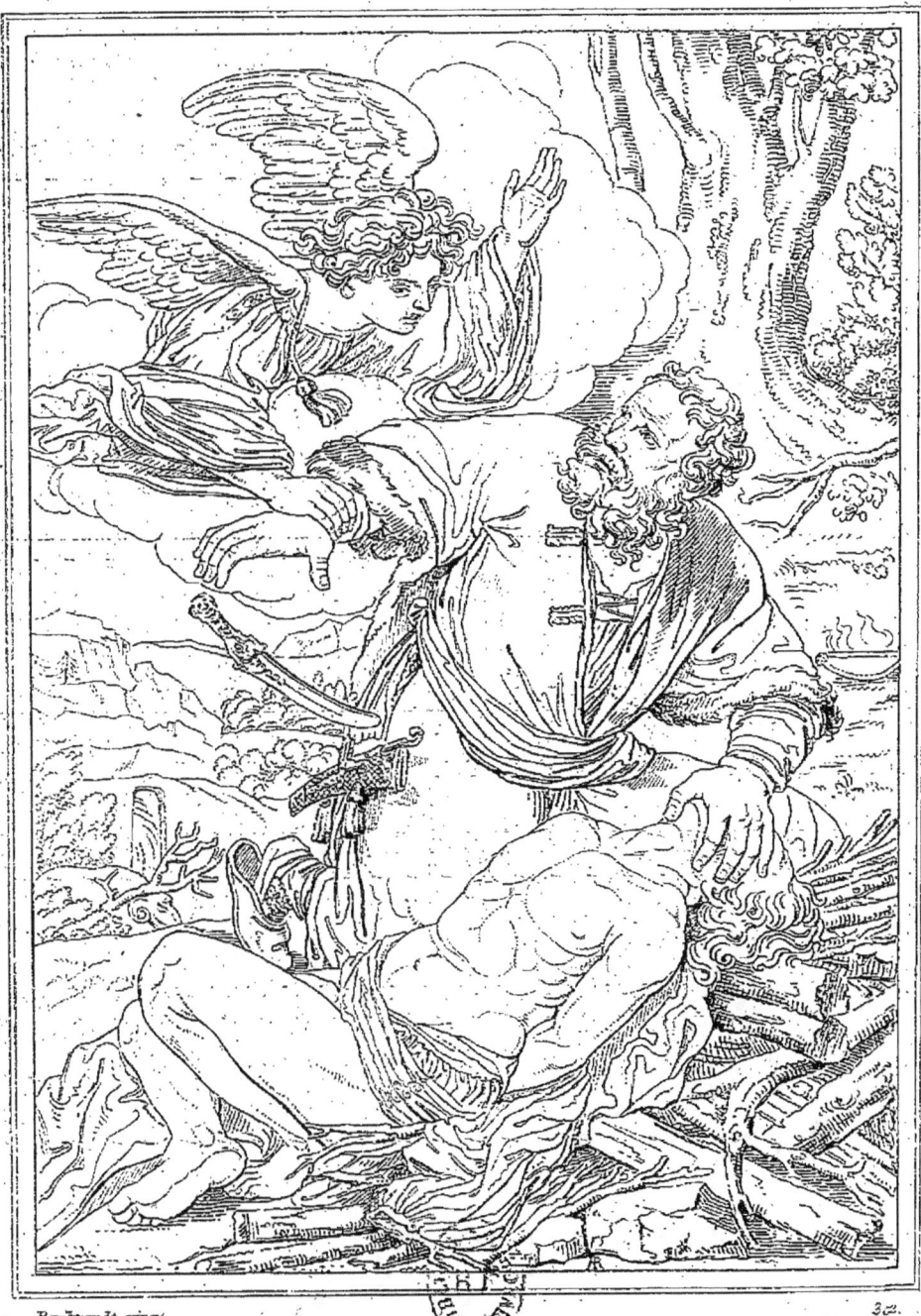

Rembrandt pinx.

SACRIFICE D'ABRAHAM.

ÉCOLE HOLLANDAISE. — REMBRANDT. — GALERIE DE L'ERMITAGE.

SACRIFICE D'ABRAHAM.

L'exemple le plus étonnant d'une parfaite soumission aux volontés célestes est sans contredit le sacrifice d'Abraham. Dieu lui ayant dit : « Prenez votre fils, votre fils unique, celui qui vous est si cher; prenez Isaac, et allez en la terre de Moria : là, vous me l'offrirez en holocauste, sur une des montagnes que je vous dirai. » Le patriarche ne balança pas à obéir, et il partit avec son fils, ses serviteurs et le bois nécessaire. Puis, arrivé au lieu que Dieu lui avait indiqué, il dressa un autel, disposa le bois dessus, lia ensuite son fils Isaac, le mit sur le bois qu'il avait arrangé; puis il étendit la main, et prit le couteau pour immoler son fils. Mais une voix céleste l'arrêta en disant : « Je connais maintenant que vous craignez Dieu, puisque vous n'avez pas refusé d'immoler votre fils unique. »

Rembrandt, dans ce tableau, s'est montré supérieur. Sa couleur est belle, son dessin assez correct, et l'expression est sublime. La tête d'Abraham est pleine de noblesse; elle montre à la fois l'effort de l'obéissance d'un serviteur de Dieu, et le déchirement du cœur d'un père; puis, par une nuance de finesse bien sentie, on aperçoit également le saisissement causé par l'ange dans l'ame du patriarche. Le peintre, voulant éviter une autre expression peut-être trop difficile à rendre, a placé la main d'Abraham de manière à ce qu'elle cacha entièrement le visage de la victime. La figure de l'ange est remarquable par la légèreté avec laquelle elle glisse dans les airs.

Ce tableau, gravé en mezzotinte par J. G. Haid, était alors en Angleterre, dans la collection de lord Walpole; il est maintenant à Saint-Pétersbourg dans la galerie de l'Ermitage.

Haut., 4 pieds 5 pouces ; larg., 3 pieds 6 pouces.

DUTCH SCHOOL. — REMBRANDT. — HERMITAGE GALLERY.

ABRAHAM'S SACRIFICE.

The most astonishing example of an entire submission to the divine will, is certainly Abraham's sacrifice. God said to him : « Take now thy son, thine only son, Isaac, whom thou lovest, and get thee into the land of Moriah; and offer him there, for a burnt offering, upon one of the mountains which I will tell thee of. » The patriarch did not hesitate to obey; and he set off with his son, his servants, and the wood for the offering. Being arrived at the place which God had told him, Abraham built an altar and laid the wood in order, and he stretched forth his hand and took the knife to slay his son. But a voice called unto him from heaven, saying : « Now I know thou fearest God, seeing thou hast not withheld thine only son from me. »

Rembrandt, in this picture, has surpassed himself : its colouring is beautiful; its design, pretty correct; and the expression, sublime. Abraham's head is full of dignity : it displays, at the same time, the obedience of a servant of the Lord, and the heart-rending of a father : while, by a delicate conception, finely rendered; the awe, which the angel excites in the patriarch's soul, is also perceived. The painter to avoid another expression, perhaps too difficult to be given, has so placed Abraham's hand, that it wholly hides the countenance of the victim. The figure of the angel is remarkable for the lightness with which it glides through the air.

This picture, engraved in mezzotinto, by J. H. Haid, was in England, in lord Walpole's collection. It is now in the Hermitage gallery at St. Petersburg.

Height, 4 feet 8 inches; width, 3 feet 8 $\frac{1}{2}$ inches.

SAMSON PRIS PAR LES PHILISTINS.

ÉCOLE HOLLANDAISE. — REMBRANDT. — CABINET PARTICULIER.

SAMSON
SURPRIS PAR LES PHILISTINS.

Tandis que le peuple juif, en punition de ses erreurs, se trouvait sous la domination des Philistins, Dieu qui le protégeait toujours, malgré la récidive de ses fautes, suggéra à Samson différens moyens de s'opposer à la tyrannie sous laquelle gémissait son peuple. Cet homme, rempli de l'esprit de Dieu, était doué d'une grande force, qu'on croyait provenir de quelque cause extraordinaire. Samson ayant témoigné le désir d'épouser Dalila, les satrapes des Philistins engagèrent cette femme à tromper Samson, et à savoir d'où lui venait une si grande force : ils lui promirent pour cela chacun onze cents pièces d'argent.

Samson eut quelque peine à faire connaître la cause de sa force; mais vaincu par les importunités de Dalila, il lui avoua que sa force venait de ses cheveux, qui n'avaient jamais été rasés. Profitant alors du sommeil de Samson, elle fit raser les sept touffes mystérieuses de ses cheveux, après quoi le réveillant, elle lui dit : « Samson, voilà les Philistins qui viennent fondre sur vous... » Les Philistins l'ayant donc pris, lui crevèrent les yeux, et l'emmenèrent à Gaza chargé de chaînes.

Ce tableau, d'un aspect terrible, est d'un effet des plus brillans; il est peint largement, ainsi que l'exige un ouvrage de cette proportion. Sur le devant on lit *Rembrandt pinx.* 1636.

Une copie de la même grandeur a été faite par J. Abel; elle se trouve dans la galerie du prince Esterhazi à Vienne. On en connaît deux gravures, l'une faite en 1760 par F. Landerer; l'autre, en mezzotinte, a été faite par Jacobi en 1785.

Larg., 11 pieds 6 pouces; haut., 7 pieds 4 pouces.

DUTCH SCHOOL. REMBRANDT. PRIVATE COLLECTION.

SAMPSON
SURPRIZED BY THE PHILISTINES.

While the jewish people, were suffering as a punishment for their faults, under the domination of the Philistines, God, who still countenanced them, in spite of their relapse into error, stored the mind of Sampson with expedients for opposing the tyranny under which his people groaned. This man, filled with the spirit of God, had been endued with immense strength, which was believed to have proceeded from peculiar causes. Sampson, having expressed a desire of espousing Delilah, the satraps of the Philistines induced her to betray him, by discovering the source from which he derived his great strength; each of them promised her eleven hundred pieces of silver.

Sampson was unwilling to tell his secret, but overcome at last by the importunities of Delilah, he confessed that his strength lay in his hair, which had never been shaven. Taking advantage of Sampson when he slept, she cut the seven mysterious locks from his head, and awaking him, exclaimed: « Sampson, behold the Philistines are coming to overpower you... » The Philistines fell upon him, put out his eyes and carried him to Gaza, loaded with chains.

This picture, of a stern character, produces a most brilliant effect; it is painted on a large scale, befitting its magnitude; in the foreground may be read, *Rembrandt pinx*. 1636.

A copy of the same size has been made by J. Abel and is in prince Esterhazy's gallery at Vienna. There are two engravings of it, one by F. Landerer made in 1760; the other, a mezzotinto, by Jacobi in 1785.

Breadth, 12 feet 2 inches; height, 7 feet 9 inches.

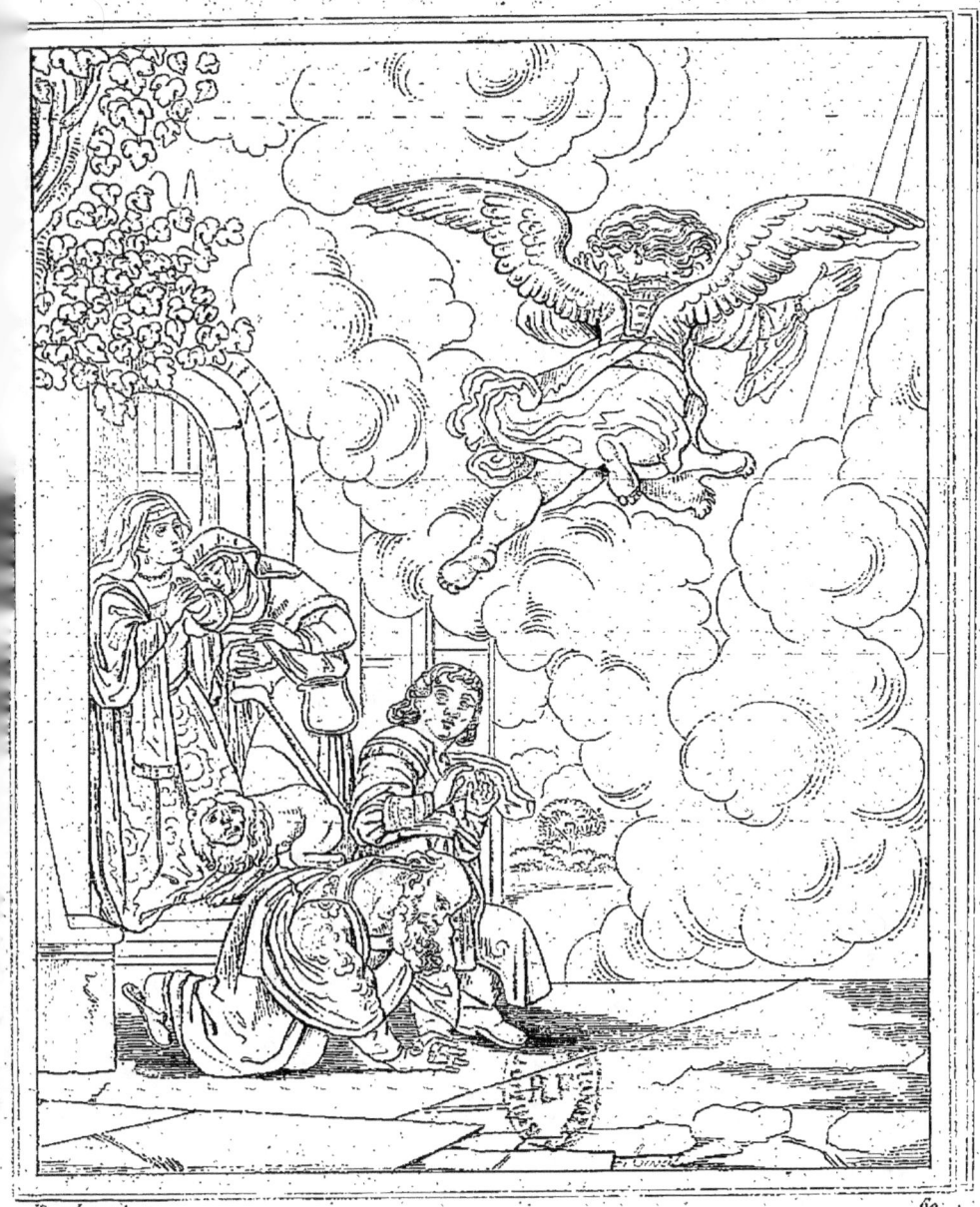

Rembrant p. LA FAMILLE DE TOBIE. 69.

ÉCOLE HOLLANDAISE. REMBRANDT. MUSÉE FRANÇAIS.

LA FAMILLE DE TOBIE.

Tobie le père, emmené en captivité, n'abandonna pas la voie du Seigneur; mais il devint aveugle et malheureux. Anne, sa femme, loin de partager ses sentimens, lui adressait des reproches. Tobie voulut envoyer son fils redemander à Gabellus l'argent qu'il lui avait prêté; mais comme c'était fort loin, il lui fallait un guide, et celui qui se présenta pour le conduire était l'ange Raphaël, envoyé de Dieu sous le nom d'Azarias.

Cet ange gardien évita au jeune Tobie la mort dont le menaçait un grand poisson qui vint à lui lorsqu'il se lavait dans le Tigre; il l'engagea à épouser Sara, fille de Raguel; lui donna les conseils nécessaires pour ne pas être tué par le démon, comme les sept maris qu'elle avait déjà eu; lui fit recouvrer l'argent que Gabellus devait à son père; le ramena avec sa femme dans la maison paternelle, et lui dit d'employer le fiel du poisson pour rendre la vue à son père. Après tous ces services, la famille de Tobie voulait tâcher de s'acquitter avec Azarias; mais il leur annonça qu'il était l'ange Rahaël, et il disparut à leurs yeux.

Rembrandt a représentée cette dernière scène avec le plus grand talent. La pieuse humilité du vieux Tobie, la stupéfaction de son fils en voyant disparaître l'ami que Dieu lui avait envoyé, l'étonnement de Sara sa femme, et la confusion d'Anne sa mère, en reconnaissant que c'est à tort qu'elle a douté de la protection céleste: tous ces divers sentimens sont rendus avec tant de perfection, que ce tableau est un de ceux qui peuvent le mieux faire connaître le talent de Rembrandt.

Il a été gravé par Malbette, Vivant Denon et J. de Frey.

Haut., 2 pieds; larg., 1 pied 6 pouces.

DUTCH SCHOOL ——— REMBRANDT. ——— FRENCH MUSEUM.

THE FAMILY OF TOBIT.

Tobit, being led into captivity, did not forsake the ways of the Lord; but he fell into distress and became blind. Anna, his wife, far from partaking of his sentiments, reproached him. Tobit was desirous of sending his son Tobias to ask of Gabael the payment of some money which he had lent him, but as the distance was great, it was necessary to have a guide, and the angel Raphael, who was sent by God, presented himself under the name of Azarias and offered to accompany him.

This guardian angel saved young Tobias from death to which he was exposed by a large fish that leaped upon him as he was bathing in the Tigris; he prevailed on him to marry Sara, daughter of Raguel; gave him the counsel necessary to avoid being killed by an evil spirit, as was the fate of the seven husbands she had already had; obtained for him the money that Gabael owed his father; conducted him back with his wife to the paternal roof; and directed him to apply the gall of the fish for the restoration of his father's sight. After all these services, the family of Tobit wished to bestow a reward on Azarias; but he informed them that he was the angel Raphael, and vanished out of their sight.

Rembrandt has represented this last scene with most extraordinary talent. The pious humility of old Tobit, the stupefaction of his son upon seeing the friend whom God had sent him disappear, the astonishment of Sara his wife, and the confusion of Anna his mother upon being convinced that she had been wrong in doubting the protection of heaven : all these different sentiments are pourtrayed with such perfection, that this picture is one of those best calculated to convey an idea of Rembrandt's exalted talents. It has been engraved by Malbetie, Vivant Denon and J. de Frey.

Height 2 feet 2 $\frac{1}{2}$ inches; breadth 1 foot 7 $\frac{3}{4}$ inches.

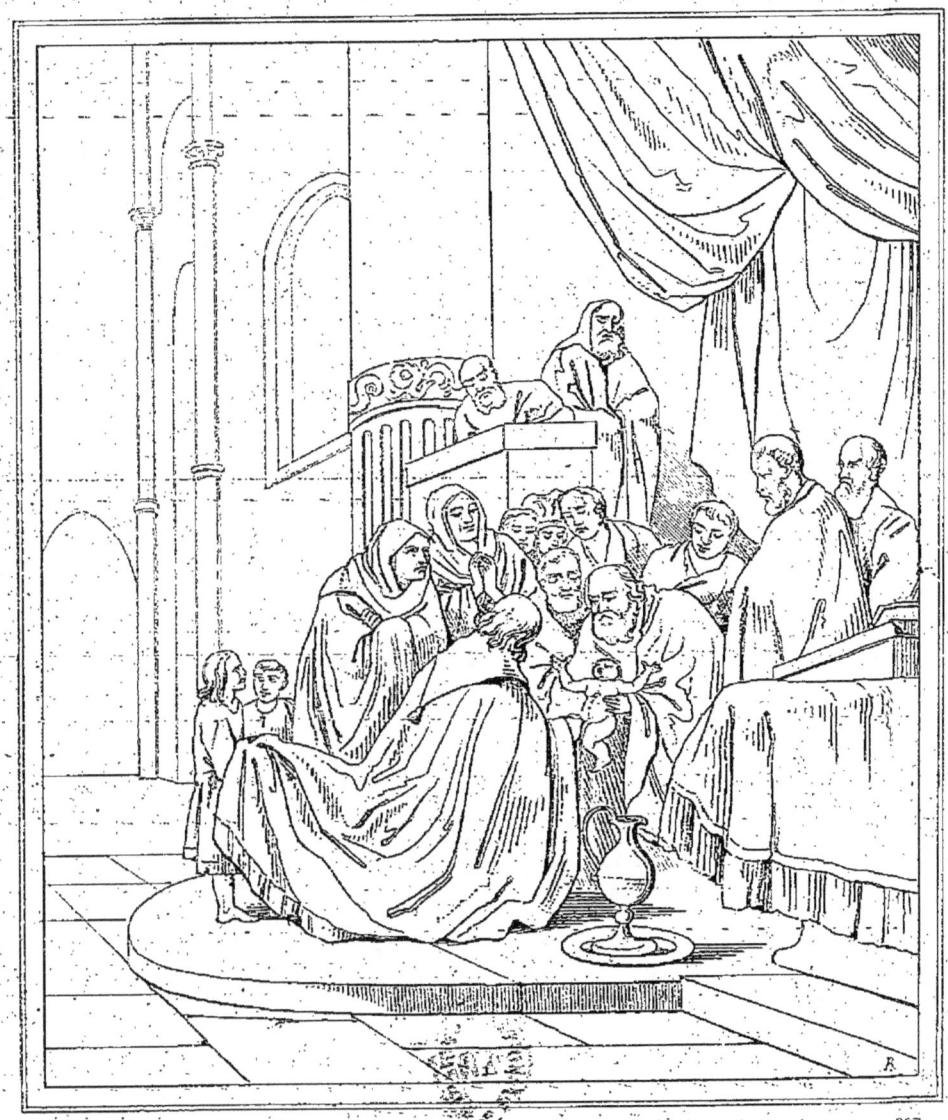

LA CIRCONCISION.

LA CIRCONCISION.

Les Juifs étaient dans l'obligation de faire circoncire les garçons huit jours après leur naissance ; cet usage avait lieu, selon leur religion, en souvenir de l'alliance que Dieu avait faite avec Abraham pour distinguer sa descendance d'avec les autres nations. Jésus-Christ fut comme les autres enfans soumis à cette opération, dont l'habitude est encore conservée parmi les Juifs depuis leur dispersion, et qui a été adoptée par les Turcs.

La composition de ce tableau est digne d'admiration par sa noblesse et sa simplicité : le manteau du prêtre qui se voit sur le devant est drapé de la manière la plus large ; mais Rembrandt, qui ignorait entièrement les usages des anciens peuples, a représenté nu-tête la plupart de ses personnages, ce qui est bien certainement une faute contre la coutume de cette époque et de ce pays. Les figures sont d'une belle expression, la couleur est admirable, le fini très précieux, et le dessin mieux observé que dans les autres ouvrages de cet artiste.

De tous les peintres de l'école hollandaise, Rembrandt est celui qui a le mieux rendu les brillans effets du clair-obscur ; par ce motif ses tableaux seront toujours admirés, et peut-être se passera-t-il encore bien du temps avant de trouver un artiste d'un talent aussi remarquable.

L'ancien propriétaire de ce tableau, M. van Dam à Dordrecht, le regardait comme un des plus précieux bijoux de sa collection ; il l'estimait même autant que la Femme adultère, peinte par Rembrandt, et qui fut vendue par M. Angerstein pour le prix de 250,000 francs.

Haut., 10 pieds 9 pouces ; larg., 9 pieds.

DUTCH SCHOOL. REMBRANDT. PRIVATE COLLECTION.

CIRCUMCISION.

The Jews were obliged to have their children circumcised the eighth day after their birth. This custom, was, according to their religion, in token of remembrance of God's covenant with Abraham, to distinguish his descendants from the other nations. Jesus-Christ also submitted to this rite, which is still preserved among the Jews, notwithstanding their dispersion; and has been adopted by most of the Eastern nations.

The composition of this picture deserves to be admired for its grandeur and simplicity. The priest's mantle, seen in front, is thrown in the fullest manner: but Rembrandt, who was wholly ignorant of the customs of ancient nations, has represented the greater part of his personages bareheaded, which is certainly a fault against the custom at that period, and of the country. The figures are of a fine expression, the colour is admirable, the finish very high, and the drawing more correct, than in the other works of that artist.

Of all the painters of the dutch school, Rembrandt has best expressed the brilliant effects of the chiaro-oscuro; for this reason, he will always be admired, and most likely a long time will elapse before we again meet an artist of so remarkable a talent.

The former proprietor of this picture, M. van Dam, of Dordrecht, looked upon it, as one of the most precious *bijoux* in his collection: he even esteemed it as highly as the Woman taken in adultery, by Rembrandt, and sold, by M. Angerstein, for L. 10,000.

Height, 11 feet 5 inches; width, 9 feet 6 ¾ inches.

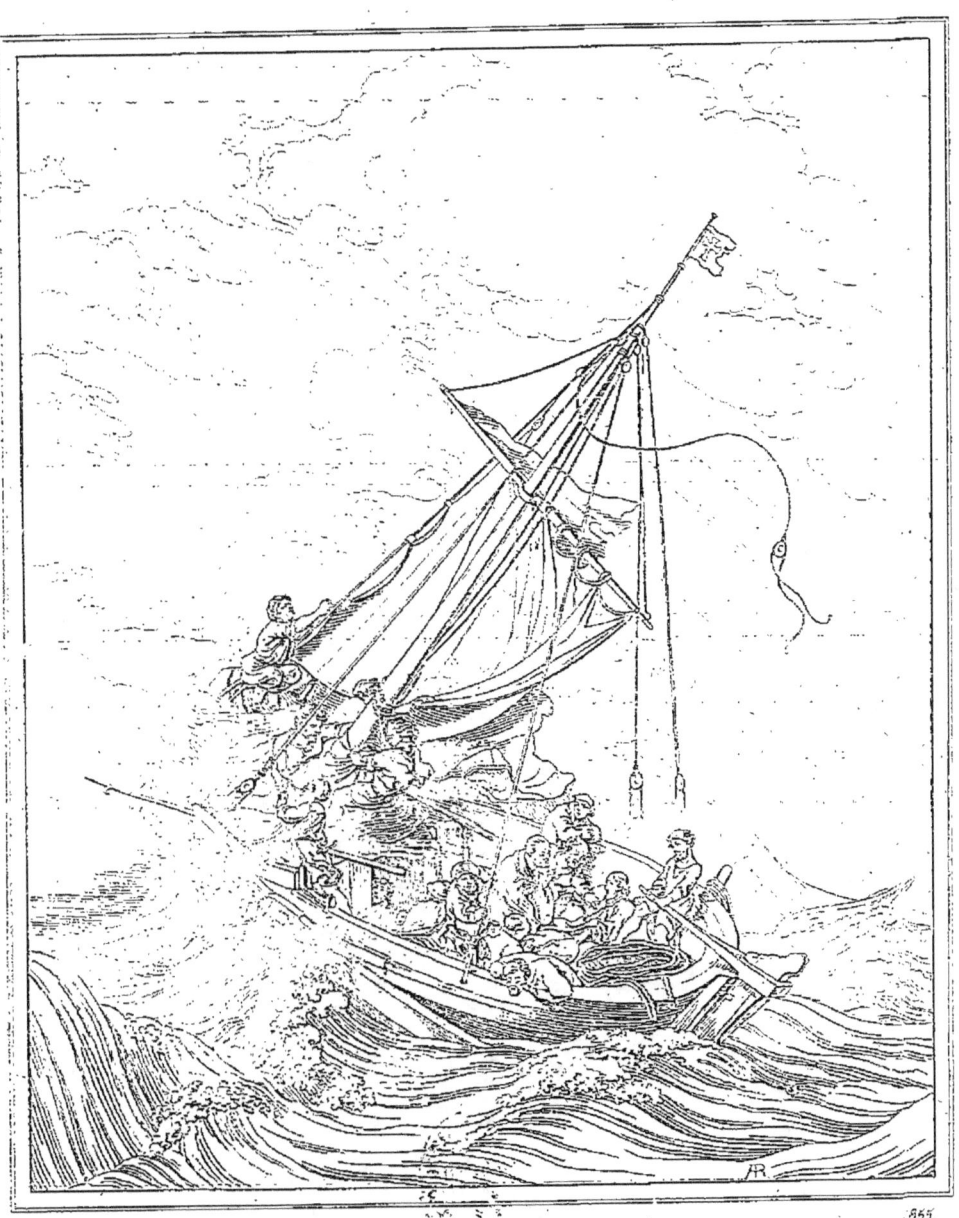

JÉSUS-CHRIST APAISANT UNE TEMPÊTE.

ÉCOLE HOLLANDAISE. — REMBRANDT. — CAB. PARTICUL.

JÉSUS-CHRIST.

APAISANT UNE TEMPÊTE.

Il existe en Galilée un lac de plus de sept lieues de longueur, et auquel on donne le nom de mer de Tibériade à cause de son étendue. C'était sur cette mer que pêchaient les apôtres, et c'était sur ses bords que Jésus-Christ prêchait souvent au peuple, qui accourait pour l'entendre. Un jour, voulant éviter la foule avec ses disciples, il monta sur une barque, et sur le soir, voulant se rendre vers un autre point du lac, ils le traversèrent. « Or il s'éleva une grande bourrasque de vent qui portait les flots dans la barque, de sorte qu'elle se remplissait d'eau : pendant ce temps Jésus dormait à la poupe sur un coussin. Mais les apôtres le réveillèrent en lui disant : Quoi ! Maître, voulez-vous nous laisser périr ? Alors s'étant levé, il menaça le vent et fit taire la mer. Le vent s'arrêta donc, et il se fit un grand calme. »

Ce tableau est d'un grand effet : on voit que le peintre né dans un pays entouré de mers avait pu étudier la nature avec soin, et qu'il sut bien la rendre. Il a donné aux apôtres les poses et les habitudes des gens de mer. Le Sauveur est calme, et l'on voit bien qu'il va leur reprocher leur peu de foi.

Rembrandt avait 27 ans lorsqu'il peignit ce tableau en 1633. Il se trouvait, en 1760, dans la collection de M. Braamcamp, à Amsterdam ; il a passé depuis à Londres, dans celle de M. Henri Hope. On en connaît une eau-forte par Exschau, et une gravure par J. Fittler.

Haut., 4 pieds 10 pouces ; larg., 3 pieds, 10 pouces.

DUTCH SCHOOL. ⸺ REMBRANDT. ⸺ PRIV. COLLECTION.

CHRIST STILLING THE TEMPEST.

There is a lake in Galilee, about seven leagues in length, called from its extent, the sea of Tiberias; on which the Apostles pursued their occupation of fishermen, and on whose shores Christ often taught the crowds that assembled to hear him. One day « there was gathered unto him a great multitude, so that he entered into a ship, and sat in the sea, and taught them... And the same day, when the even was come, he saith unto *his disciples*, Let us pass over unto the other side. And, when they had sent away the multitude, they took him even as he was in the ship..... And there arose a great storm of wind and the waves beat into the ship, so that it was now full. And he was in the hinder part of the ship asleep on a pillow; and they awake him, and say unto him, Master, carest thou not that we perish? And he arose, and rebuked the wind, and said unto the sea, Peace, be still. And the wind ceased, and there was a great calm. »

The effect of this picture is powerful, and shews that the artist, who was born in a country washed for a great extent by the sea, had studied nature with care, and learned to imitate it with talent. He has given the Apostles the attitude and air of seamen: the Saviour is calm, and seems about to reproach them for their want of faith.

This piece was painted by Rembrandt, in 1633, at the age of 27. In 1760 it belonged to the collection of M^r. Braacamp, of Amsterdam, and it has since become the property of M^r. Henry Hope, of London. It has been etched by Exschau, and engraved by J. Fittler.

Height, 5 feet 1 inch; width, 4 feet

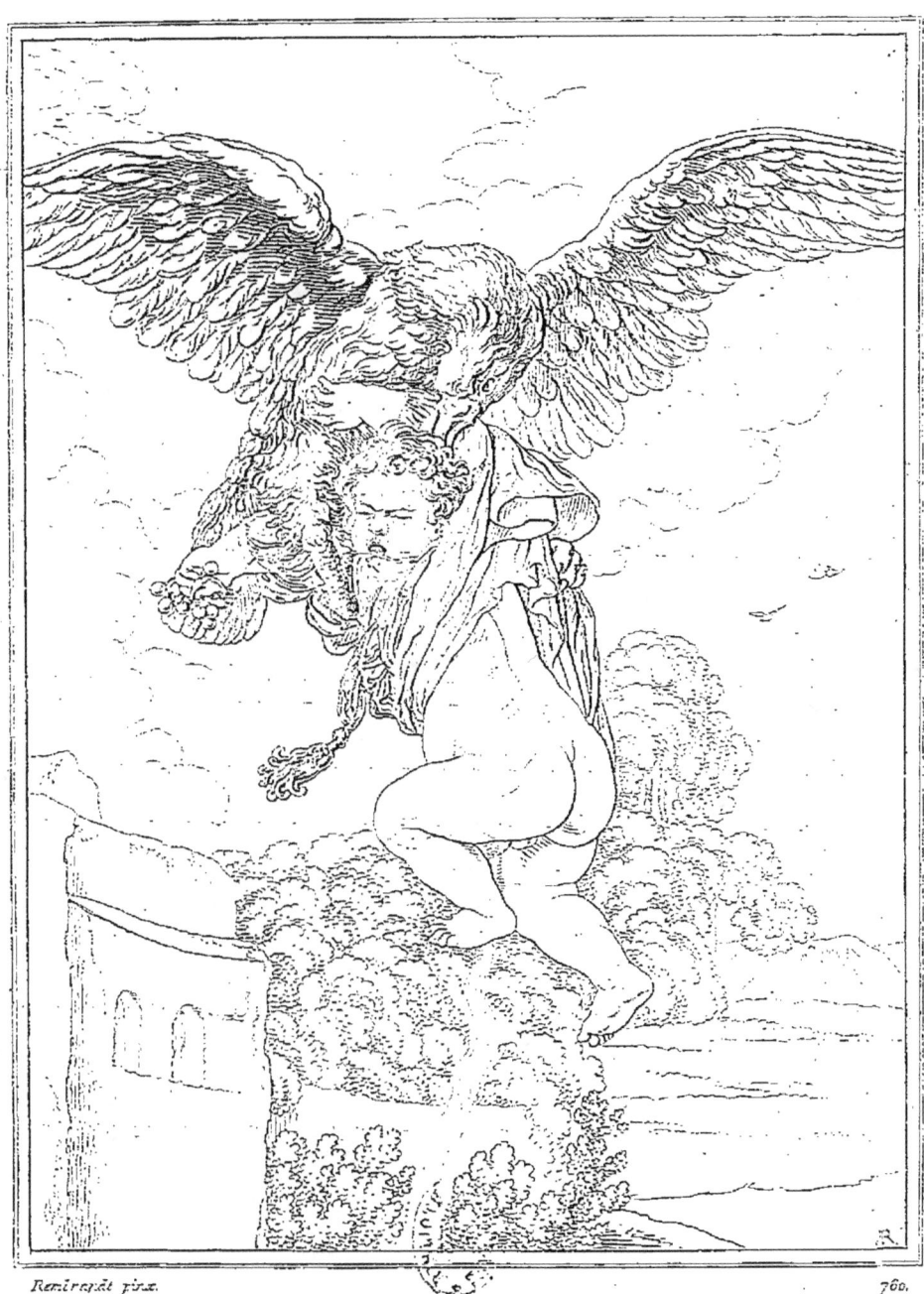

ENLÈVEMENT DE GANIMÈDE.

ÉCOLE HOLLANDAISE. — REMBRANDT. — GALERIE DE DRESDE.

ENLÈVEMENT DE GANYMÈDE.

Rembrandt, loin de se piquer d'érudition, semblait en quelque sorte s'en moquer. On sait qu'en montrant quelques vieilles armures dans son atelier, il disait : voilà mes antiques.

Sans instruction, et croyant inutile d'en acquérir, il ne faisait rien que de sentiment. Lorsqu'il voulut faire l'enlèvement de Ganymède, il représenta un enfant qu'un aigle tient par sa chemise, et que la peur fait pleurer, sans cependant, avoir lâché la grappe de raisin qu'il tenait, et que sans doute le peintre a mise dans les mains du jeune Ganymède pour faire sentir que ses fonctions devaient être de donner à boire à Jupiter.

Il est impossible de pousser plus loin la vérité d'imitation que Rembrandt ne l'a fait dans ce tableau. L'aigle est aussi d'un effet admirable.

Ce tableau fait partie de la galerie de Dresde. Il a été gravé par C. G. Schulze.

Haut., 6 pieds 3 pouces; larg., 2 pieds 8 pouces.

DUTCH SCHOOL. ◦◦◦◦ REMBRANDT. ◦◦◦◦ DRESDEN GALLERY.

THE RAPE OF GANYMEDES.

Far from piquing himself on erudition, Rembrandt, in a manner, seemed to scoff at it: when showing some old armoury in his atelier, he is known to have said to his acquaintances, those are my antiques.

Without instruction and thinking it useless to acquire any, he did nothing from feeling; and when he wished to depict the Rape of Ganymedes, he represented a child which an eagle holds by its shirt, and whom fear causes to weep, without however letting go the bunch of grapes, which, no doubt, the painter placed in the hands of the young Ganymades, to impart that his duties would be to serve Jupiter with drink.

It is impossible to carry farther truth of imitation than Rembrandt has done in this picture. The eagle also has an admirable effec.

This picture forms part of the Dresden Gallery: it has been engraved by C. G. Schulze.

Height, 6 feet 7 inches; width, 2 feet 10 inches.

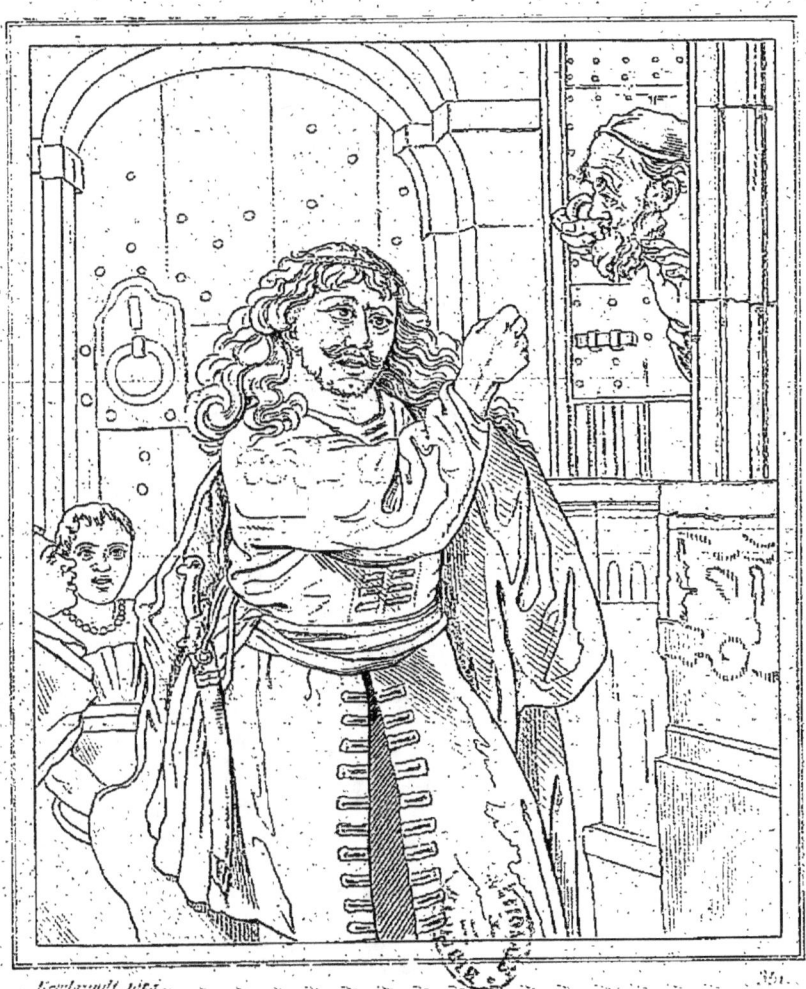

ADOLFE PRINCE DE GUELDRE MENAÇANT SON PÈRE

ADOLFE, PRINCE DE GUELDRE,

MENAÇANT SON PÈRE.

En traitant un sujet de l'histoire moderne, Rembrandt sut le choisir conforme à ses goûts. La scène a peu d'étendue, puisqu'elle se passe en prison, et la lumière y est resserrée. Le peintre a pu, sans ridicule, ne faire voir que les têtes de ses personnages et leur donner des expressions pleines de vigueur.

Arnould d'Egmond, duc de Gueldre en 1423, prince vertueux et plein de modération, eut le malheur d'avoir une méchante femme et un fils dénaturé. Philippe de Comines raconte que «comme Arnould se voulait aller coucher, son fils l'enlève, le mène cinq lieues à pied, sans chausses, par un temps très froid, et le met (au château de Baeren) au fond d'une tour où il n'arrive de clarté que par une bien petite lucarne.» Charles, duc de Bourgogne, chercha à faire un accommodement entre eux, mais le prince Adolfe s'y refusa, et eut l'indignité de répondre : «Il y a quarante-quatre ans qu'Arnould est duc, il est bien juste que je le sois à mon tour.»

Rembrandt a suivi exactement le rapport de l'historien Comines. Quant aux enfans que l'on voit dans le fond du tableau, et que l'auteur du Catalogue de Schmidt a pris pour de petits nègres, ils sont sans doute ceux du prince Adolfe, Charles, depuis duc de Gueldre, et Philippine, qui épousa René II, duc de Lorraine.

Ce tableau, très remarquable sous tous les rapports, porte le nom de Rembrandt et l'année 1665; il se trouve dans la galerie de Sans-Souci, et a été gravé par G. F. Schmidt en 1756, et par Berger en 1767.

Haut., 5 pieds; larg., 4 pieds.

DUTCH SCHOOL. ⸺ REMBRANDT. ⸺ POTSDAM GALLERY.

ADOLPHUS, PRINCE OF GUELDERLAND,
THREATENING HIS FATHER.

Rembrandt, in treating a subject from modern history, knew how to choose it suitable to his manner. The scene has little extent, since it takes place in a prison, and the light, in it, is scanty. The artist has been able to shew, without ridiculousness, the heads only of his personages, and to give them most forcible expressions.

Arnold of Egmont, duke of Guelderland in 1423, a virtuous and peaceable prince, had the misfortune to have a wicked wife, and an unnatural son. Philippe de Comines relates that, « As Arnold was going to bed, his son hurried him off, obliged him to walk, without his hose, five leagues, in very cold weather; and put him in the castle of Baeren, at the bottom of a tower where there was no light admitted, but by a very small grated window. » Charles, duke of Burgundy, endeavoured to bring about a reconciliation between them, but prince Adolphus refused, and was ungenerous enough to give for answer: « Arnold has been a duke forty four years; it is but right that, I, also, should be one, in my turn. »

Rembrandt has minutely followed the historian's account. As to the children, seen in the back-ground of the picture, and whom the author of Schmidt's catalogue has taken for young negroes, they, no doubt, are those of prince Adolphus; Charles, subsequently, duke of Guelderland, and Philippina, who married René II, duke of Lorraine.

This picture, which, in every respect, is very remarkable, bears the name of Rembrandt, and the date 1665: it is in the Potsdam Gallery, and was in 1756, engraved by G. F. Schmidt; and in 1767, by Berger.

Height, 5 feet 3 ¾ inches; width, 4 feet 3 inches.

351.

ÉCOLE HOLLANDAISE. — REMBRANDT. — MUS. D'AMSTERDAM.

LA GARDE DE NUIT.

En laissant à ce tableau la dénomination de *Garde de nuit*, nous ne l'avons fait que pour nous conformer à un usage généralement adopté; mais nous sommes forcés de dire que ce titre est entièrement fautif, et que le sujet représenté par Rembrandt n'est point une réunion de bourgeois assemblés pour la garde de ville, mais une société d'arquebusiers partant pour le tir. Au milieu du tableau est le capitaine F. B. Kok, seigneur de Purmerland et d'Ilpendam; près de lui se trouve un des principaux officiers de la compagnie venant prendre l'ordre du départ. A gauche un des arquebusiers charge son arme. Derrière lui on aperçoit une jeune fille portant suspendu à sa ceinture un coq blanc qui, sans doute, sera le prix du vainqueur.

Dans le fond, à la naissance de la voûte, on voit un grand cartouche sur lequel se trouve écrit en Hollandais le nom de tous les personnages représentés dans ce tableau, dont les figures sont de grandeur naturelle. C'est au Musée d'Amsterdam que se trouve ce véritable chef-d'œuvre, qui donne l'idée la plus avantageuse du talent de Rembrandt. Les têtes sont pleines d'expression; on sent qu'elles doivent être ressemblantes; les poses ont de la noblesse, et le tableau ne laisse rien à désirer sous le rapport de l'effet et du coloris. Il en a été fait une bonne gravure par Claessens.

Larg., 16 pieds? haut. 12 pieds?

DUTCH SCHOOL. ∞ REMBRANDT. ∞ AMSTERDAM MUSEUM.

THE NIGHT GUARD.

By adopting for this picture the title of the *Night Guard*, we have merely done so to conform with the custom generally followed: yet we are obliged to say that this denomination is quite erroneous, and that the subject represented is not a meeting of citizens assembled for the purpose of guarding the town, but a company of arquebusiers setting off to shoot. In the middle of the picture stands Captain F. B. Kok, Lord of Purmerland and Ilpendam; near him is one of the company's chief officers, who is come to receive the order of departure. On the left one of the arquebusiers is loading his gun: behind him a young girl is seen, with a white cock hanging to her girdle, no doubt intended to be the conqueror's prize.

In the back-ground, at the spring of the arch, a large escutcheon is seen, with the names, written in Dutch, of all the personages represented in the pictures, the figures of which are the size of life. This fine masterpiece is in the Museum of Amsterdam: it gives the highest idea of Rembrandt's talent. The heads are full of expression; they make the beholder feel they must be likenesses; the attitudes are grand, and the picture leaves nothing to be desired with respect to effect or colouring: there is a small engraving of it by Claessens.

Width, 17 feet? Height, 12 feet 9 inches?

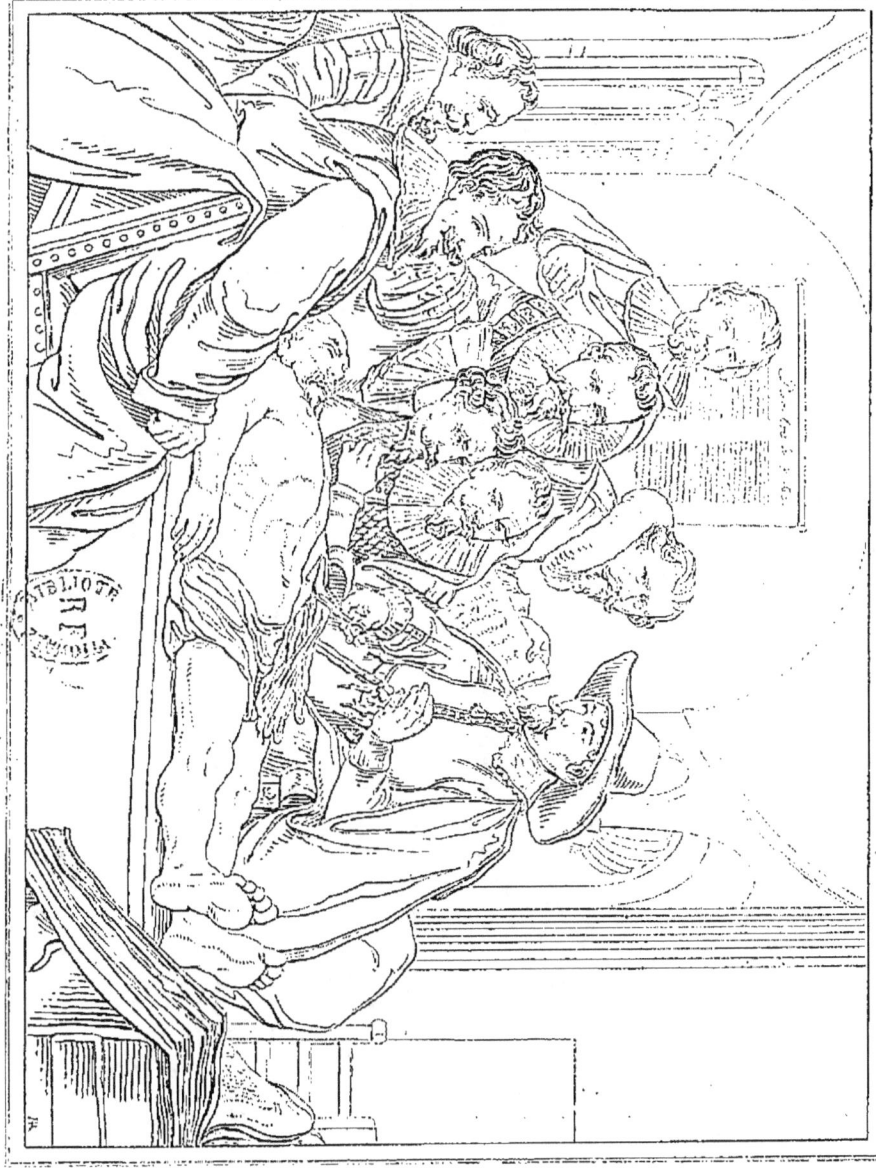

ÉCOLE HOLLANDAISE. — REMBRANDT. — AMSTERDAM.

LEÇON D'ANATOMIE.

L'étude de l'anatomie, si importante pour les médecins, fut cependant abandonnée pendant long-temps et regardée même comme un sacrilége. L'empereur Charles V fit faire à l'université de Salamanque une consultation pour savoir si, en conscience, il était permis de disséquer un corps humain, afin d'en connaître la structure. La réponse ayant été favorable, des cours publics s'ouvrirent, le théâtre anatomique d'Amsterdam fut créé en 1550, et un grand nombre de médecins se livrèrent avec ardeur à ce genre d'étude.

Plus tard on voulut perpétuer le souvenir des savans qui avaient fréquenté l'établissement, et on fit faire quatre tableaux représentant diverses scènes de l'école anatomique. Rembrandt fut chargé d'en faire un en 1632. Ce fut un véritable chef-d'œuvre. Le peintre a représenté le professeur Nicolas Tulp faisant une démonstration anatomique en présence de plusieurs illustres Hollandais. Tout-à-fait à gauche est Jacob Koolveld; près de lui François Van Loenen; au milieu sont Jacob de Witt, bourgmestre de Dordrecht, et, plus près du professeur, Mathieu Kalkoen; celui qui est au-dessus est Jacob Bloeck; et les deux du fond sont Hartman et Halbraan.

D'une vigueur et d'une beauté remarquables, ce tableau est justement admiré par les amateurs. Il a été gravé en 1798, par M. Jacques de Frey, graveur, né à Amsterdam, et qui, tombé en paralysie depuis trente ans, vit à Paris dans l'état le plus malheureux.

Larg., 8 pieds? haut., 6 pieds?

DUTCH SCHOOL. REMBRANDT. AMSTERDAM.

AN ANATOMICAL DEMONSTRATION.

The study of Anatomy, so important to medical men, was nevertheless thrown aside for a long time, and looked upon as sacrilegious. The Emperor Charles V caused a conference to be held at the University of Salamanca, to know, if, according to a man's conscience, it was allowable to dissect a human body, in order to become acquainted with its structure. The answer being favourable, public classes were opened, the Anatomical Theatre at Amsterdam was founded in 1550, and a great number of physicians eagerly pursued this study.

Later, it was wished to perpetuate the remembrance of the learned men who had frequented the establishment; consequently four pictures were ordered, representing various scenes of the Anatomical school. Rembrandt was commissioned to do one, in 1632. It is truly a masterpiece. The artist has represented Professor Nicholas Tulp at an Anatomical demonstration, in presence of several illustrious Dutch personages. Quite to the left is Jacob Koolveld; near him is Francis Van Loenen; in the middle are Jacob de Witt, Burgomaster of Dordrecht, and, nearer the Professor, Matthew Kalkoen; the one above is Jacob Bloeck: the two in the back-ground are Hartman and Halbraan.

Of an extraordinary vigour and beauty, this picture is very justly admired by Amateurs. It was engraved in 1798, by M. Jacques de Frey, an artist born at Amsterdam; but, who, suffering from the palsy during the last thirty years, lives in Paris in the most wretched condition.

Width 8 feet 6 inches? height 6 feet 4 inches?

NOTICE

SUR

ALBERT CUYP.

Albert Cuyp naquit à Dordrecht en 1606. Elève de son père, il fut plus habile que lui et se distingua particulièrement comme peintre de paysages et d'animaux.

Ses tableaux représentent ordinairement des vues de Dordrecht ou des environs; on y voit souvent des eaux courantes ou tranquilles, ils sont ornés de bateaux sur les canaux, ou de voitures sur les routes. Par la vérité des détails que l'on voit dans ses tableaux, on peut juger du soin qu'il mettait à examiner la nature. Ses animaux sont d'une touche fine et d'une bonne couleur. L'un des tableaux le plus remarquables est le marché aux chevaux de Dordrecht. Il choisit ceux qui étaient les plus beaux et les fit d'après nature.

Albert Cuyp a presque toujours signé ses tableaux de son nom en toutes lettres. On en cite un qui fut vendu 10,000 fr.

NOTICE

OF

ALBERT CUYP.

Albert Cuyp was born at Dort in 1606. He was the pupil of his father, whom he greatly excelled. He was particularly distinguished as a painter of landscapes and animals.

The greater part of Cuyp's pieces are views of Dort and its environs. He often introduces flowing or standing waters, and enlivens his scenes with boats and carriages. The care with which he studied nature, is evinced by the truth of the details in his pictures. His animals exhibit a fine touch and good colouring. One of the most remarkable of his productions is the Horse-Market of Dort: in executing this piece he selected the finest animals, and drew from nature.

Albert Cuyp generally inscribed his name, at full length upon his pictures. One of them is said to have sold for four hundred pounds.

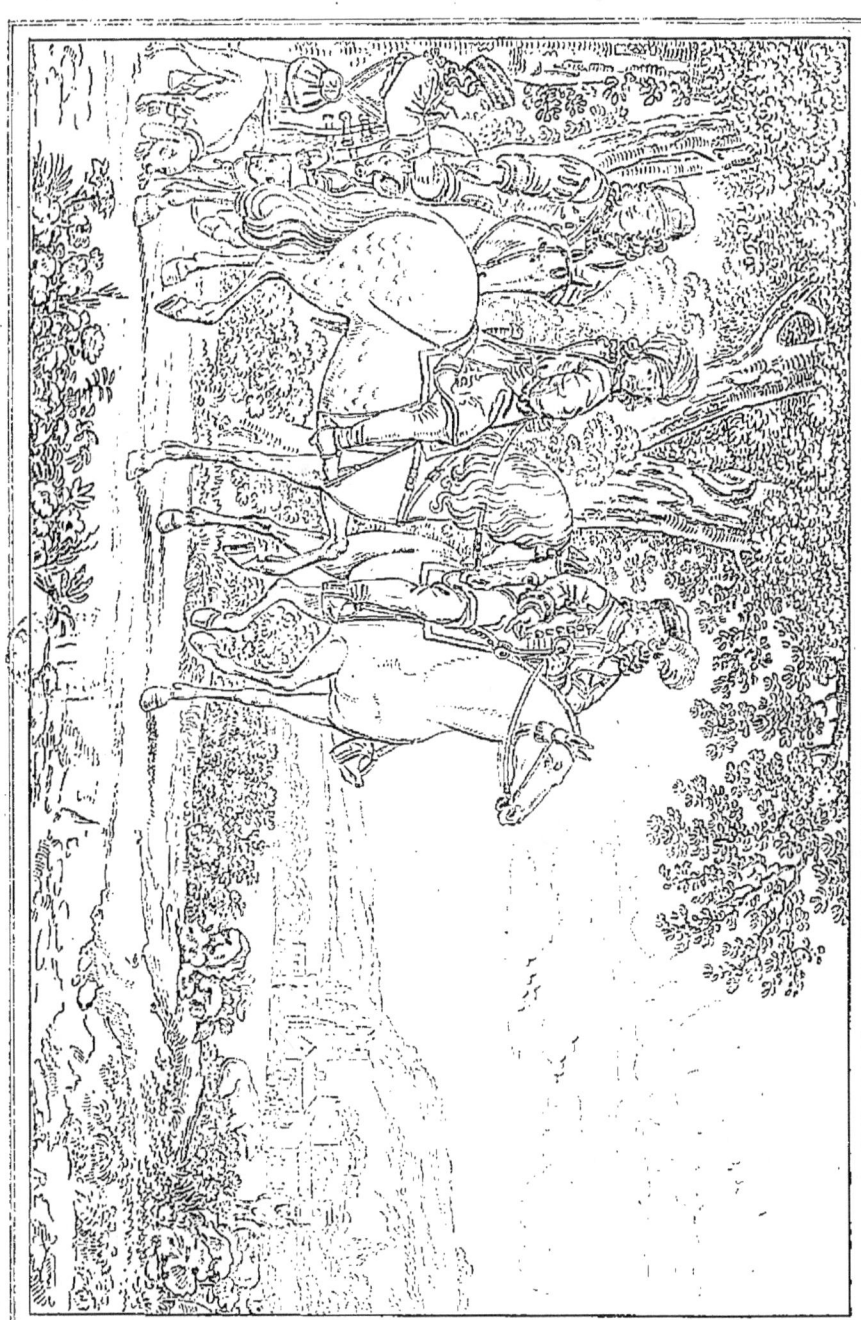

ÉCOLE HOLLANDAISE. ALB. CUYP. MUSÉE FRANÇAIS.

CAVALIERS REVENANT DE LA CHASSE.

Trois personnes à cheval sortent d'un bois, on doit supposer qu'ils reviennent de la chasse, et cependant on a donné à ce tableau le nom de *Retour de la promenade*. A la magnificence de ses vêtemens, à la beauté du coursier qu'il monte, celui qui est placé au milieu paraît un seigneur, les deux autres forment sa suite. Un piqueur, portant une livrée et tenant deux chiens en laisse, présente une perdrix à l'un des écuyers. La clarté du ciel opposée à la verdure, qui entoure le groupe principal, ainsi qu'aux tons bruns qui le soutiennent, contribue à le faire valoir. L'œil se fixe avec plaisir sur la figure du seigneur, sur son cheval gris pommelé, sur son habit de velours bleu, galonné d'or, sur sa tête ornée de cheveux flottans et coiffée d'une espèce de turban formé par les replis d'un tissu blanc. L'exécution présente des beautés remarquables. Une lumière bien ménagée frappe sur la tête, sur les épaules du cavalier et sur la croupe du cheval ; les ombres jetées en avant donnent du relief à la figure et de la vie au coursier. A ce beau cheval dont la peau tigrée offre des détails vrais et piquans, sont opposées les teintes mâles du premier qui est bai-brun et celles du second qui est noir. Un semblable contraste se fait remarquer dans les riches habillemens des cavaliers, l'un est vêtu de drap bleu, l'autre porte un habit d'une couleur roussâtre ; le velours éclatant dont est paré le seigneur domine sur ces tons variés.

Ce tableau se voit dans la grande galerie du Musée. L'un des meilleurs d'Albert Cuyp, il a été gravé par Lavalé.

Larg., 4 p., 7 p.; haut., 3 p., 5 p.

DUTCH SCHOOL. ~~~~~~ A. CUYP. ~~~~~~ FRENCH MUSEUM.

THE RETURN FROM HUNTING.

Three persons on horseback come out of a wood; it is presumable they are returning from the chase, and yet this picture has received the name of the *Return from a Ride*. The individual, who is placed in the middle, appears, by the magnificence of his dress and the beauty of his courser, to be a nobleman: the two others form his train. A huntsman in liverey, and holding a couple of dogs leashed together, presents a partridge to one of the squires. The brightness of the sky, contrasted with the verdure surrounding the principal group and with the dark tints supporting it, contributes to enhance the effect. The eye rests with pleasure on the figure of the nobleman, on his dapple grey horse, his blue velvet coat trimmed with gold, and on his head adorned with flowing hair and dressed with a kind of turban, formed with the folds of a white tissue. The execution offers remarkable beauties. A nicely managed light strikes upon the head and the shoulders of the principal rider, and on the horse's croup; the shadowing thrown forward gives roundness to the figure and life to the courser. To this beautiful horse, whose speckled hide presents faithful and spirited details, are opposed the strong tones of the first, which is of a brown bay, and those of the second, which is black. A similar contrast is discernible in the rich dresses of the riders; one is dressed in blue cloth, another wears a coat of a reddish hue: the bright velvet that adorns the nobleman, predominates over those varied tones.

This picture is in the Grand Gallery of the Museum: it is one of Albert Cuyp's best. It has been engraved by Lavalé.

Width 4 feet 10 inches; height 3 feet 7 inches.

NOTICE

SUR

ERASME QUELLINUS.

Erasme Quellyn, ordinairement nommé Quellinus, naquit à Anvers en 1607. Il fit de très-bonnes études, et fut pendant quelques années professeur de philosophie. Ses liaisons avec Rubens lui donnèrent le goût le plus vif pour les beaux-arts ; il abandonna sa chaire et devint l'élève de son ami. Ses progrès furent rapides, et bientôt il se vit surchargé de travaux ; son dessin ne manque pas de pureté, la manière dont il a composé fait honneur à son génie ; son clair-obscur est plein d'harmonie, sa couleur est vive et digne de l'école où il s'est formé.

Erasme Quellyn voulut connaître toutes les branches de l'art, et pensa qu'il était honteux pour un peintre d'avoir recours à des mains étrangères ; aussi la perspective, l'architecture et les autres sciences lui étaient-elles familières.

Erasme Quellyn se maria richement et eut plusieurs enfans. Il mourut en 1678, âgé de 71 ans; son fils, Jean Erasme, s'est également distingué dans la peinture.

NOTICE

OF

ERASME QUELLINUS.

Erasme Quellyn, commonly called Quellinus, was born at Antwerp in 1607. He had been well educated, and during a few years, was a professor of philosophy. His connexion with Rubens gave him the liveliest taste for the fine arts; he left his pulpit, and became the pupil of his friend. He made a rapid progress, and very soon was overburdened with work; there reigns a purity in his drawing, his manner of composing does honour to his genius; his dark-clear is full of harmony, his colouring is lively and worthy of the school where he was formed.

Erasme Quellyn was willing to be acquainted with the various branches of the art, and thought it shameful for a painter to borrow a foreign aid; so that perspective, architecture and all the other sciences were familiar to him.

Erasme Quellyn married a great fortune, and had several children. He died in 1678, aged 71; his son, John Erasme, equally distinguished himself in painting.

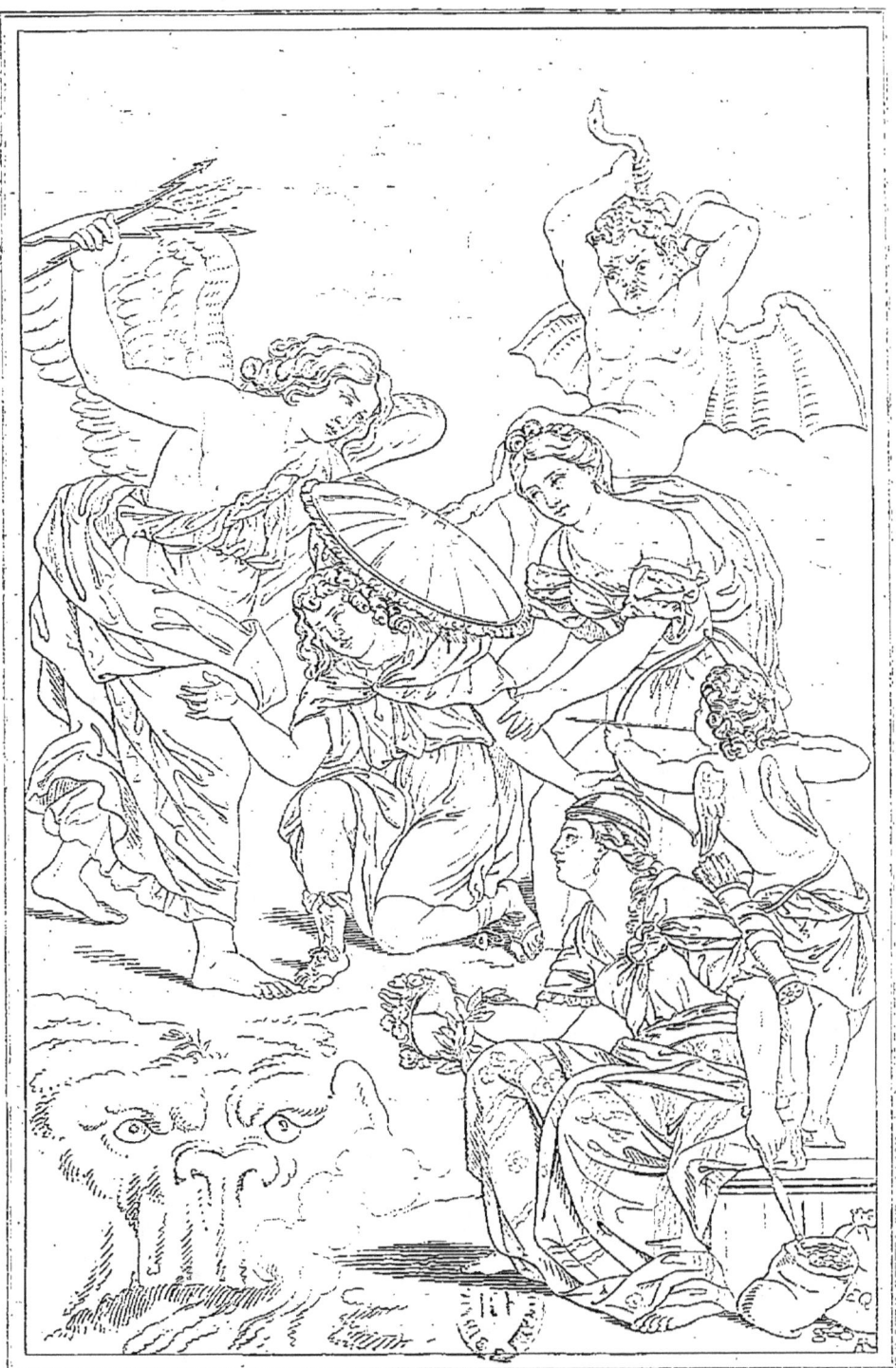

L'ANGE GARDIEN.

ÉCOLE FLAMANDE. QUELLINUS. ANVERS.

L'ANGE GARDIEN.

Le jeune Tobie, pendant son voyage, fut accompagné par un envoyé de Dieu, chargé de le préserver de tout accident. La piété de quelques fidèles les a portés à croire que ce que Dieu avait fait autrefois d'une manière sensible, en faveur d'un de ses fidèles serviteurs, il pouvait le renouveler sans cesse, mais à la vérité d'une manière invisible. On a donc pensé que, dans sa bonté, Dieu avait chargé spécialement un de ses anges de veiller sur chaque chrétien, depuis l'instant de sa naissance, jusqu'à celui de sa mort; que cet ange le préservait des attaques du démon, et l'empêchait de se laisser séduire par les vices, qui offrent sans cesse quelque attrait à l'homme pendant sa vie.

Erasme Quellinus, voulant rendre sensible cette allégorie, a donc représenté un jeune homme, attaqué par le démon de l'envie; la Beauté cherche à le séduire; l'Amour lui lance un trait et l'Ambition lui offre à la fois honneurs et richesses. Son ange gardien suffit pour le prémunir contre ces diverses attaques, il le couvre de son égide, et la foudre dont il est armé va faire rentrer dans le néant les vices qui présentent des embûches à son protégé.

Ce beau tableau n'avait jamais été gravé et méritait bien de l'être. Il est bien composé, les têtes sont jolies et la couleur digne de Van Dyck. Les lettres E. Q. que l'on aperçoit dans le coin à droite, désignent le nom du peintre. Le tableau est placé maintenant dans la croisée de la Paroisse Saint-André à Anvers.

Haut., 14 pieds; larg., 9 pieds.

FLEMISH SCHOOL. QUELLINUS. ANTWERP.

THE GUARDIAN ANGEL.

Young Tobit was accompanied on his journey by a messenger of God, charged to preserve him from every accident. The piety of good men has led them to believe, that what God of old did visibly for one of his faithful servants, he might unceasingly perform, in an unseen manner, for all; and the opinion has prevailed, that he commissions an Angel to watch over every Christian, from the moment of his birth to that of his death. The duty of this celestial guardian is, to defend his charge from the assaults of evil spirits, and to prevent his yielding to the seductions of vice, which cease only with our lives.

To give a sensible form to this allegory, Erasmus Quellinus has represented a youth assailed by the Demon of concupiscence: Beauty seeks to seduce him; Love lets fly his arrow; and Ambition proffers him, at once, riches and honours: but the watchful Angel covers him with his shield, and seems on the point of annihilating, by the bolt with which he is armed, the enemies that seek his destruction.

This beautiful picture has never been engraved, but it richly deserves that honour: the composition is good, the heads are pleasing, and the colouring is worthy of Vandyck. The letters E. Q., in the right corner, designate the artist's name.

This picture is at present in one of the wings of the parochial church of St. Andrew at Antwerp.

Height, 15 feet 11 inches; width, 9 feet 7 inches.

NOTICE

sur

GÉRARD TERBURGH.

Gérard Terburgh naquit en 1608 à Zwol et fut élève de son père. Ses tableaux se font remarquer par un fini des plus précieux. Il fut aussi très-recherché pour ses portraits, et il devint fort riche. Le comte de Pigranda, ambassadeur d'Espagne, l'emmena à Madrid, où il eut beaucoup de succès et fut créé chevalier; mais sa figure et son esprit l'ayant mis dans le cas d'exciter la jalousie de quelques personnes, il quitta l'Espagne, passa à Paris et à Londres, puis retourna en Hollande, où il s'établit à Deventer, dont par la suite il devint bourgmestre.

Terburgh n'a fait que de petits tableaux, tous d'une couleur brillante : ses étoffes et particulièrement ses satins sont faits avec un talent extraordinaire, mais son dessin manque de correction. Le chef-d'œuvre de ce peintre est le tableau dans lequel il a représenté le serment prêté par les ministres plénipotentiaires de toutes les puissances de l'Europe, lors du traité de Munster.

Terburgh est mort à Deventer en 1681, âgé de 73 ans.

NOTICE

OF

GÉRARD TERBURGH.

Gérard Terburgh, born in 1608, at Zwol, was his father's pupil; his pictures were remarked for a most precious finishing. His portraits were also greatly esteemed, and he became very rich. The count de Pigranda, the Spanish Ambassador, carried him to Madrid, where he had great success, and was created a knight; but his figure and wit having raised against him the jealousy of several persons, he left Spain, went to Paris and London, and afterwards returned to Holland, where he settled at Deventer; in due time, he became burgomaster of that town.

Terburgh has only made small pictures, all of a brilliant coloring: his stuffs, and particularly his satins, are drawn with an extraordinary talent, but his drawing stands in need of correction. The master-piece of this painter is the picture in which he has represented the oath taken by the plenipotentiary ministers of all the European powers, at the treaty of Munster.

Terburgh died at Deventer in 1681, aged 73.

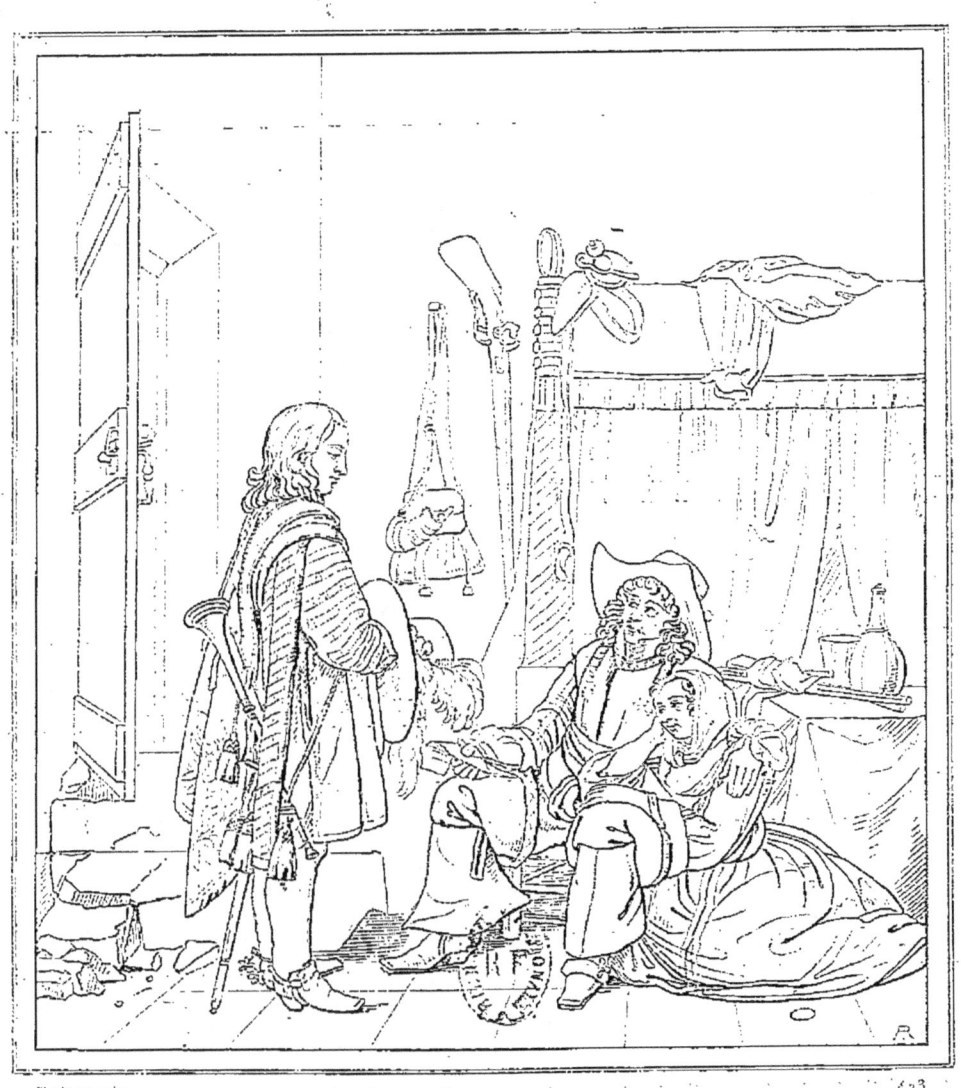

UN OFFICIER ET SA FEMME.

ÉCOLE HOLLANDAISE. — TERBURG. — MUSÉE DE LA HAYE.

UN OFFICIER ET SA FEMME.

Un homme jeune, d'une jolie figure, est assis ayant auprès de lui une jeune femme appuyée sur l'un de ses genoux; ils sont dans une chambre mal meublée, et dont la construction même offre assez de désordre pour laisser croire que ce n'est pas leur appartement, puisque leurs vêtemens annoncent l'opulence. La cuirasse que porte le jeune homme indique un militaire, et le trompette que l'on voit debout devant lui le fait reconnaître pour un officier. Le papier qu'il tient à la main vient de lui être apporté par le jeune trompette, auquel il semble adresser des questions sur l'objet de son message.

La manière dont l'officier pose sa main sur l'épaule de la femme qui est près de lui, l'abandon avec lequel cette femme s'appuie elle-même, l'inquiétude avec laquelle elle semble regarder la lettre qui sans doute va forcer celui qu'elle aime à s'éloigner, tout indique que Terburg a fait ici les portraits de deux époux.

L'expression des trois figures est juste, mais elle manque de vivacité. Si le dessin n'est pas très correct, le pinceau est fin et recherché, comme dans tous les ouvrages de Terburg; les détails sont bien étudiés, bien rendus, et le coloris est très harmonieux.

Ce tableau est maintenant au Musée royal de La Haye.

Haut., 2 pieds 1 pouce; larg., 1 pied 10 pouces.

DUTCH SCHOOL. ～～～～ TERBURG. ～～～～～～ HAGUE.

AN OFFICER AND HIS WIFE.

A handsome young man is seated and near him a young female leaning on his knee; they are in an ill-furnished room, the arrangement of which even marks sufficient confusion to impart that it is not their apartment, since their dress denotes opulence. The cuirass worn by the young man shows him to be a soldier, and the trumpeter, who is standing in his presence, indicates him as an officer. The paper he holds in his hand has just been brought him by the young trumpeter, to whom he seems to address some questions relative to the object of the message.

The manner in which the officer lays his hand on the woman's shoulder, the freedom with which she herself is leaning on him, the uneasiness she displays in looking at the letter, which no doubt obliges him, whom she loves, to leave her; all points out that Terburg has here drawn the portraits of a married couple.

The expression of the three figures is faithful, but is wanting in vivacity. If the drawing is not very correct, the penciling is delicate and highly finished, as in all Terburg's works: the details are well studied, well expressed, and the colouring is very well harmonized.

This picture is now in the Royal Museum at the Hague.

Height, 2 feet 2 inches; width, 2 feet.

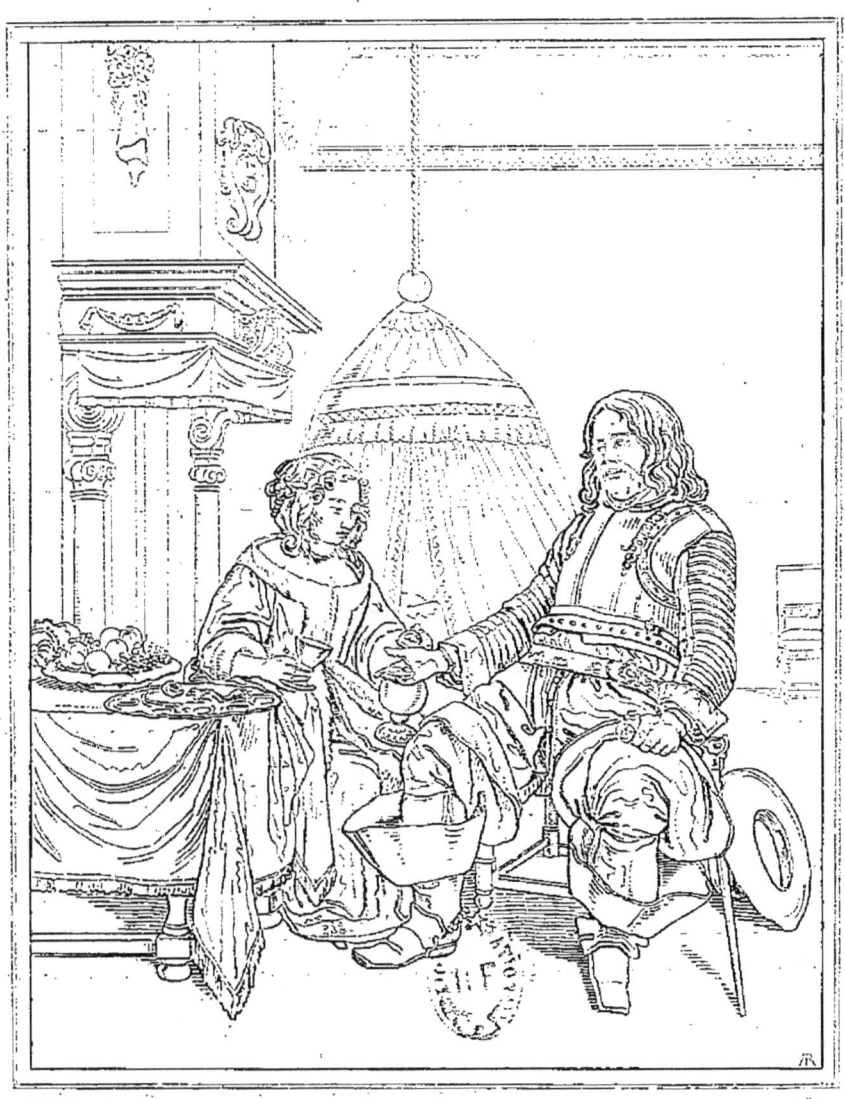

MILITAIRE FAISANT DES OFFRES A UNE JEUNE FEMME.

ÉCOLE HOLLANDAISE. — TERBURG. — MUSÉE FRANÇAIS.

MILITAIRE ASSIS
FAISANT DES OFFRES A UNE JEUNE FEMME.

L'expression douce et tranquille des deux personnages, qui forment cette composition, pourrait laisser des doutes sur le sujet de la scène; cependant il serait difficile de ne pas voir de quelle nature peut être la demande d'un officier déjà âgé et d'un embonpoint remarquable, qui, tenant sa bourse d'une main, présente dans l'autre, quelques pièces d'or à une personne jeune, jolie, élégamment vêtue et qui est seule avec lui dans sa chambre. Tenant encore en main une coupe dans laquelle sans doute elle vient de boire, mais qu'elle n'a pas eu le temps de poser sur la table, elle paraît indécise sur la détermination qu'elle doit prendre; l'attention avec laquelle ses yeux sont fixés sur la main de l'officier permet cependant de croire qu'elle n'est pas éloignée de consentir à la capitulation, proposée militairement.

La physionomie de l'officier, sans être belle, est d'une expression douce; celle de la jeune femme est très-naïve. Les étoffes et la fourrure dont se composent ses vêtemens sont rendus avec soin et avec justesse : on en peut dire autant des fruits et des plats qui sont sur la table, ainsi que de la coupe que tient la jeune personne.

Depuis plus de cent ans ce tableau fait partie de la collection du roi; il a été long-temps à Versailles dans l'appartement du directeur des bâtimens du roi, qui avait alors la surveillance des tableaux. Il a été gravé par Audouin.

Haut., 2 pieds 3 pouces; larg., 1 pied 8 pouces.

DUTCH SCHOOL. ~~~~ TERBURG. ~~~~~ FRENCH MUSEUM.

A SOLDIER SEATED MAKING OFFERS TO A YOUNG WOMAN.

The mild and tranquil expression of the two personages forming this composition, might leave some doubt as to the subject of the scene: yet it would be difficult not to discern the nature of the request, made by an officer, already advanced in years, and of a remarkable corpulence: he holds his purse in one hand, and with the other offers some pieces of gold to a pretty young woman, elegantly attired, and alone with him, in his room: she is still holding in her hand a goblet in which she appears to have been drinking, but which she has not yet had time to place on the table. She appears undecided, yet the attention with which her eyes are fixed on the officer's hand, may allow the supposition that she is not far from yielding to the capitulation so cavalierly proposed.

The officer's countenance, without being handsome, has a mild expression: that of the young woman is very ingenuous. The stuffs and fur composing her dress are rendered with care and exactness: the same may be said of the fruits and dishes on the table, and also of the goblet held by the young woman.

This picture formed, for upwards of a hundred years, part of the King's Collection: it was for a long time, at Versailles, in the apartments of the Surveyor of the King's buildings, who then had the care of the pictures. It has been engraved by Audouin.

Height 2 feet 5 inches; width 21 inches.

NOTICE

SUR

ADRIEN BRAUWER.

Adrien Brauwer naquit à Harlem en 1608. Fils d'une pauvre brodeuse, il fit d'abord des dessins de broderie. François Hals, célèbre peintre de portraits, s'étant un jour arrêté à le voir travailler, aperçut son goût et sa facilité ; il lui demanda s'il ne voudrait pas devenir peintre. Brauwer ne demanda pas mieux, et sa mère consentit à la proposition de l'artiste, qui promettait d'instruire et de nourrir son élève.

Le maître, voulant tirer parti du talent de Brauwer, le sequestra et lui fit faire de petits tableaux qu'il vendait ensuite. Ce trafic honteux fut découvert par des camarades, qui lui firent faire pour quelques sous les Cinq Sens et les Douze Mois.

Adrien Van Ostade lui conseilla de se soustraire à la surveillance de son maître, et en effet il s'échappa ; mais, mal vêtu et sans resource, il fut ramené le soir même chez Hals, qui dans son intérêt consentit à mieux traiter son élève. Cependant Brauwer ne tarda pas à s'échapper une seconde fois, et ce fut pour devenir tout-à-fait indépendant.

Son talent fut bientôt connu à Amsterdam ; ses ouvrages y furent très-recherchés et bien payés ; mais, habitué à la misère, il dépensait tout en débauche, jusqu'à ce que le besoin le forçât à travailler. Accablé de dettes, il quitta furtivement Amsterdam, vint à Anvers où il fut mis en prison comme vagabond. Rubens l'en tira, mais il ne put rester dans cette maison où tout était fait noblement ; il vint à Paris, y resta peu de temps, et retourna dans sa patrie, puis continua à travailler et à vivre de la manière la plus crapuleuse. Enfin, une maladie, suite de ses mauvaises habitudes, le conduisit à l'hôpital d'Anvers, où il mourut en 1640, âgé de trente-deux ans.

NOTICE

OF

ADRIEN BRAUWER.

Adrien Brauwer, born at Harlem in 1608, was the son of a poor embroiderer-woman, he began by making drawings for embroidery. François Hals, a celebrated portrait-painter, having one day seen him a working, perceived his taste and facility, and asked him if he would not become a painter. Brauwer had not a greater desire, and his mother agreed to the proposal of the artist who promised to instruct and board his pupil.

The master willing to take advantage of his pupil's talent kept him close, and caused him to make small pictures which he afterwards sold. This shameful traffic was discovered by his companions who engaged him to make for a few pence the five senses and the twelve Months.

Adrien Van Ostade advised him to get away from his master, he effectually made his escape, but being meanly dressed and quite destitute, he was brought back on the same evening to Hals, who, for his own interest consented to treat his pupil better. However Brauwer was not long in making a second escape which made him wholly independent.

His talent was soon known at Amsterdam; his works were greatly valued and well paid; but inured to misery he spent all his money in debauchery till want forced him to work again. Brauwer, over head and ears in debt, secretly left Amsterdam, and went to Anvers were he was put in prison as a vagabond. Rubens took him out, but he could not remain long in that house in which every thing was on a noble footing; he came to Paris where he staid but a short time, and then returned to his own country, where he continued working and living in the meanest, most shameful and lowest manner. In short, an illness owing to his bad habits forced him to go to the hospital of Anvers where he died in 1640, 32 years old.

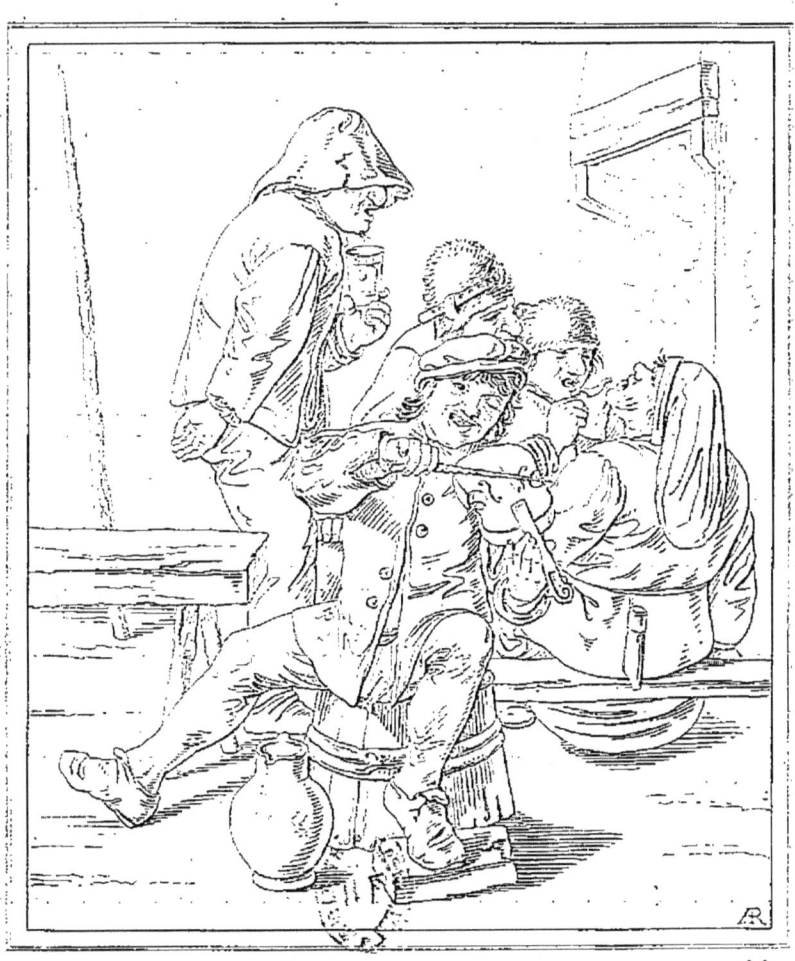
PAYSANS CHANTANT.

ÉCOLE HOLLANDAISE. — A. BRAUWER. — GAL. DE MUNICH.

PAYSANS CHANTANT.

La nature inspira Brauwer, et c'est d'elle qu'il reçut le talent dont il fit preuve dans ses tableaux. Au reste, il se borna presque toujours à rendre des scènes, dont il s'était trouvé témoin, dans des estaminets, et même dans les lieux de débauche qu'il fréquentait.

On voit ici cinq paysans, dont trois sont assis près d'une cheminée, un quatrième est debout; le cinquième est sur le devant, assis sur un baquet; il chante en raclant avec une petite baguette sur un violon sans corde.

Ce tableau, d'un effet très-piquant est peint sur bois, il fait depuis long-temps partie de l'ancienne galerie de Munich. Il a été lithographié par N. Strixner.

Haut., 9 pouces; larg., 7 pouces 6 lignes.

PEASANTS SINGING.

Nature inspired Brawer, and from her he received the talent displayed in his pictures. He commonly confined his pencil to the scenes of which he was a witness, in the drinking-houses and places of debauchery which he frequented.

He has here represented five peasants; of whom three are seated near a chimney, a fourth is standing, and the fifth is sitting on a tub, in the foreground, singing, and scraping, with a stick, on a fiddle without strings.

This piquant little picture is painted on wood, and has long pertained to the ancient Gallery of Munich: it has been lithographied by N. Strixner.

Height, 9 inches 7 lines; width, 7 inches 11 lines.

DAVID TENIERS LE FILS.

NOTICE
HISTORIQUE ET CRITIQUE

SUR

DAVID TENIERS LE JEUNE.

Si l'on regarde la peinture historique comme supérieure aux autres genres, il n'est cependant pas nécessaire de s'y livrer, pour acquérir une grande célébrité; mais il faut approcher de la perfection dans le genre que l'on adopte, et surtout avoir un caractère original; c'est ce qui distingue principalement David Téniers le jeune.

Cet habile peintre naquit à Anvers, en 1610; son père était peintre, portait le même prénom, et travaillait dans le même genre, ce qui fait qu'on a souvent confondu les travaux de l'un avec ceux de l'autre. Cependant le fils eut un talent supérieur, une touche plus fine. Quoique leurs tableaux représentent des scènes semblables, Téniers le fils y plaçait ordinairement des figures plus gracieuses, qui font bien voir que si quelques autres sont courtes, lourdes et grotesques, c'était parce que la nature les lui offrait ainsi.

Téniers le fils fut élève de son père, il reçut aussi des conseils de Brauwer et de Rubens; puis il fit un grand nombre de copies d'après les tableaux des maîtres italiens qui se trouvaient dans la galerie de l'archiduc Léopold d'Autriche, à

Bruxelles. Ces peintures sont maintenant à Bleinhem; en les voyant on est étonné de la facilité avec laquelle Teniers parvint à imiter la manière du peintre qu'il copiait.

Les travaux de cette nature l'occupèrent seulement dans sa jeunesse; mais bientôt l'archiduc l'occupa d'une façon plus convenable à son génie; il lui demanda des tableaux de sa composition, et en répandit le goût dans toutes les cours de l'Europe. Le roi d'Espagne fit construire une galerie particulière pour les placer; la reine Christine de Suède ne crut pas suffisant de payer les tableaux qu'elle avait eus; elle envoya à l'auteur, suivant un usage assez fréquent alors, son portrait en médaille, avec une chaîne en or, pour la porter suspendue à son cou. On plaça aussi, dans les appartemens de Louis XIV, un tableau de Teniers; mais il fut disgracié à l'instant de son apparition : on prétend même que le roi dit, en le voyant, *qu'on m'ôte ces magots*. Un propos aussi singulier n'aurait-il pas été suggéré par des motifs politiques du monarque, plutôt que par le goût d'un prince amateur et protecteur de tous les arts. N'est-il pas permis de penser que le roi de France, en guerre avec le roi d'Espagne et maîtrisant la Flandre, ait voulu, d'un seul mot, montrer son mépris pour la nation et pour le prince dont il était mécontent.

Teniers, pour satisfaire le désir de ceux qui cherchaient à avoir de ses ouvrages, voulut se retirer à la campagne; il acheta le château des Trois-Tours, près du village de Perck, entre Anvers et Malines. C'est alors que, dans ses promenades, il étudia avec soin les kermesses ou fêtes de village. Sans s'avilir, comme Brauwer, qui s'enivrait souvent avec ses modèles, Teniers se mêla avec eux pour observer leurs danses, leurs jeux, leur colère et leurs combats. Il sut saisir avec esprit les attitudes d'un joueur, d'un fumeur ou d'un buveur, et fit, avec un sujet si stérile en apparence, une multitude infinie de tableaux, étonnans par leurs variétés, admirables par le talent qu'on y trouve. Teniers ne sut pourtant pas mettre

autant de diversité dans ses paysages. N'ayant jamais voyagé, les fonds de ses tableaux se ressemblent souvent et n'offrent ordinairement d'autre intérêt que celui de la vérité d'imitation.

En s'éloignant de la cour, Teniers ne fut point abandonné des courtisans, qui vinrent en foule le visiter dans sa demeure, et qui souvent l'accompagnèrent dans ses promenades. Don Juan d'Autriche vivait souvent avec lui, et fut son élève. Ce prince, pour lui témoigner sa reconnaissance, peignit pour lui le portrait de son fils. Le comte de Fuensaldagne le pria d'aller en Angleterre pour lui acheter quelques tableaux de maîtres célèbres; il les choisit bien, les paya de même, et reçut du comte des remerciemens et son portrait.

Teniers fut nommé directeur de l'académie d'Anvers en 1644; mais il assista rarement aux assemblées, préférant aux discussions sur la peinture l'exercice d'un art dans lequel il excellait. Travaillant continuellement et promptement, Teniers fit un nombre considérable de tableaux et il disait que, pour les placer tous, il faudrait une galerie de deux lieues de long. Peut-être ne serait-ce pas exagérer de porter leur nombre à 600. Il est vrai que beaucoup ne sont pour ainsi dire que des études qu'il faisait en jouant et qu'il nommait une *après-dîner*, parce qu'il les faisait, en effet, dans ce peu de temps. D'autres tableaux, d'une ou deux figures, ne l'occupaient qu'une seule journée; mais il en fit d'autres plus considérables, tels que les Œuvres de miséricorde et l'Enfant prodigue, que l'on voit au Musée de Paris. A Cassel, une vue de l'Hôtel-de-Ville d'Anvers et de la grande place, où se trouvent réunies plusieurs confréries en habit de cérémonie.

Si Teniers fit habituellement des fumeurs et des buveurs, il eut encore d'autres sujets de prédilection qu'il répéta plusieurs fois, tels qu'un Chimiste dans son laboratoire, des fêtes de villages et les Cinq Sens; puis la Tentation de saint Antoine. L'une de ces compositions fut peinte en 1666 pour dé

corer l'autel de l'église de Meerbeck, village près de Malines.

Teniers peignait avec une grande facilité, sa couleur est légère et argentine, sa touche des plus spirituelles et des plus fines, l'expression de ses figures est remplie de sentiment et de variété. « Il sait, dit Taillasson, distinguer les différens états des habitans des campagnes, et les nuances y sont clairement senties, depuis le mendiant jusqu'au seigneur de la paroisse. Dans ses fêtes de villages, comme il a bien rendu la différente gaieté des différens personnages! Le paysan aisé n'y danse pas comme le pauvre manœuvre, et il n'est pas jusqu'au magister du hameau qui n'y rie à sa manière. Les ouvrages de Teniers, ajoute le même auteur, sont remplis de vérité; ils paraissent avoir été faits en un instant; rien n'y sent la contrainte; rien n'y paraît servilement copié; tout y semble créé. »

Ses tableaux ont été souvent payés de 12 à 30,000 francs; il a gravé à l'eau-forte quelques pièces d'une pointe légère et spirituelle; plusieurs graveurs ont travaillé d'après ses tableaux, les principaux sont: Coryn Boel, Hollar, Vanden Wingaerde, Coëlmans, Lepicié et surtout Le Bas, qui en fit plusieurs avec l'aide de son élève Chenu.

Teniers mourut à Bruxelles en 1690. Marié deux fois, sa première femme était Anne Breughel, fille du peintre Jean Breughel, dit Breughel de Velours. Il eut de sa seconde femme un fils qui fut récollet à Malines.

Son œuvre se compose de plus de 300 pièces gravées.

HISTORICAL AND CRITICAL NOTICE

OF

DAVID TENIERS THE YOUNGER.

Although historical painting is considered superior to the other branches, still, it is not necessary to embrace it, to acquire great celebrity; but perfection must be attained in the style adopted, and an original character displayed: and in that, David Teniers the Younger, is particularly distinguished.

This skilful artist was born at Antwerp, in 1610: his father was a painter, bore the same surname, and worked in the same style, which has often occasioned the productions of the one, to be attributed to the other. The son however, possessed a superior talent, and a finer handling. Although their pictures represent similar scenes, Teniers the Younger generally introduced more graceful figures, which show that if others are short, heavy, and grotesque, it is because nature offered them to him thus.

Teniers the Younger was pupil to his father; he also received assistance from Brauwer and Rubens: he also did several copies from the pictures of the Italian Masters at Brussels in the Gallery of the Archduke Leopold of Austria. These paintings are now at Blenheim, they cannot be seen without the beholder feeling astonished at the facility with which Teniers succeeded in imitating the manner of the artist copied by him.

It was only during his youth, that he occupied himself in this kind of work; the Archduke soon employed him in a manner more suitable to his genius, commissioning him to paint pictures of his own composition, and spread the taste for them, throughout all the Courts of Europe. The King of Spain caused a gallery to be built purposely for the placing of them: Queen Christina of Sweden not thinking it sufficient to pay for the pictures she received, sent to the author, according to a frequent custom of the time, her picture, in a medallion, with a gold chain to wear round his neck. One of Teniers' pictures was also placed in an apartment of Lewis XIV; but it got immediately into disrepute: it is even said that the King on seeing it, exclaimed: *Qu'on m'ôte ces magots*, Let those ugly runts be removed. Might not so singular an exclamation be suggested by political motives, on the part of the Monarch, rather than by the taste of a Prince, both an amateur and protector of the Fine Arts. May it not be believed that the King of France, being at war with the King of Spain, and trying to subjugate Flanders, wished, by a single word, to testify his contempt for the nation and the prince with whom he was at variance.

Teniers, in order to satisfy the wishes of those who sought to have some of his works, retired in to the country: he purchased the *château* of the three towers, near the village of Perck, between Antwerp and Mechlin. It was then that in his walks he carefully studied his Kermisses, or Village Festivals. Without degrading himself, like Brauwer, who often got intoxicated with his models, Teniers intermixed with them to observe their dances, their sports, their quarrels and fights. He knew how to catch with spirit the attitudes of a player, a smoker, or a drinker; and did, with subjects, to every appearance so unpromising, an infinite number of pictures, astonishing for their diversity, and admirable for the talent displayed in them. Teniers did not however succeed

in putting as much variety in his landscapes. Never having travelled, the back-grounds of his pictures often resemble each other, and generally offer no other interest than that of faithful imitation.

Though removed from Court, Teniers was not forgotten by the Courtiers, who came in crowds to visit him in his abode, and often accompanied him in his walks. Don John of Austria frequently resided with him and was his pupil. This prince to testify his gratitude, painted for him his son's picture. Count Fuensaldagna requested him to go to England to purchase some pictures by famous masters: he made a good choice, paid them well, and received from the Count thanks and his picture.

Teniers, in 1644, was named Director of the Academy of Antwerp; but he seldom assisted at the meetings, preferring the practical part of an art in which he excelled to discussions on painting. Working continually and with facility, Teniers executed an immense number of pictures; it is said that to place them all, it would require a gallery two leagues in length. Perhaps their number is not exaggerated, when estimated, at six hundred. It is true that many of them are, in a manner of speaking, but studies which he did in playing: these he called his *afternoons* from the circumstance in fact of his doing them in that space of time. Other pictures, with one or two figures, took him but a single day: but he did others that were considerable, such as the Acts of Mercy, and the Prodigal Son, seen in the Paris Museum. At Cassel, there is a view of the Antwerp Hôtel de Ville, or Mansion House, and the great Square in which are introduced several Companies in full-dress.

If Teniers usually represented Smokers and Drinkers there were also other subjects, fr wohichhe had a predilection, repeating them several times, such as a Chimist in his Laboratory, Village Festivals, and the Five Senses; as also

the Temptation of St. Anthony. One of these compositions was painted in 1666, to decorate the altar of the Church of Meerbeck, a village near Mechlin.

Teniers wrought with great facility; his colouring is light and silvery; his touch most spirited and delicate; the expressions of his figures are full of feeling and variety. « He knows, says Taillasson, how to distinguish the different callings of the country inhabitants, and the gradations are clearly felt in them, from the beggar to the Lord of the Manor. In his Village Festivals how finely has he expressed the varying mirth of the different personages! The rich peasant does not dance like the poor labourer: even the village school master laughs after his own fashion. » The same author adds: « The works of Teniers are filled with truth: they appear as if struck off in a moment; nothing in them appears constrained; nothing is servilely copied: every thing in them seems created. » Teniers painted very fast and did not fatigue himself by a high finish: general action was what he felt and expressed best.

His pictures have often been paid from twelve to thirty thousand franks, from L. 500 to L. 1,300: he etched a few pieces with a light and spirited point. Several engravers have worked after his pictures; the principal are: Coryn Boel, Hollar, Vanden Wingaerde, Coelmans, Lepicie, and particularly Le Bas who did several, assisted by his pupil Chenu.

Teniers died at Brussels in 1690. He was twice married: his first wife was Anne Breughel, daughter to the painter, called Velvet Breughel. He had by this second wife a son, who became a Recollet at Mechlin.

The Collection of his works amounts to more than 300 engraved subjects.

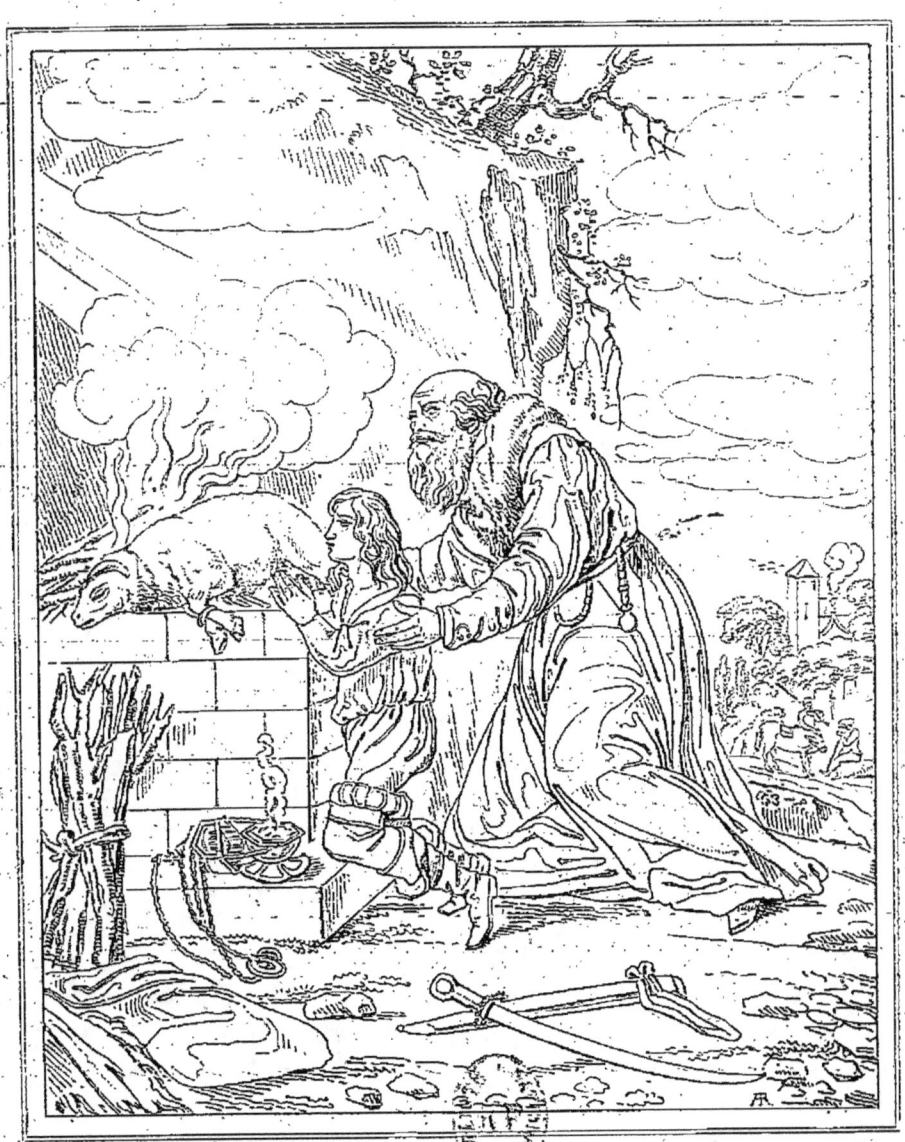

SACRIFICE D'ABRAHAM.

ÉCOLE FLAMANDE. TÉNIERS. GAL. DE VIENNE.

SACRIFICE D'ABRAHAM.

Le même sujet a déjà été donné sous les n°s 302 et 356. Rembrandt et André del Sarte y ont fait voir le patriarche prêt à immoler son fils. Teniers nous donne ici la dernière scène de cet acte de résignation. Abraham, ayant aperçu un bélier près de l'endroit où il était, alla le prendre, et l'offrit en holocauste à la place de son fils Isaac.

Au lieu du grandiose que devait comporter ce sujet, le peintre a rappelé ici son habitude de traiter des scènes familières. Rien de noble, rien de majestueux dans la pose des figures. Le patriarche et son fils prient Dieu comme l'auraient fait de braves Flamands du XVIIe. siècle, le fils surtout ayant une chemise de toile, une culotte avec des crevées et des bottes à retroussis, rappelle un élégant du règne de Louis XIII prêt à jouer à la paume. On peut s'étonner aussi de voir sur la montagne de Moria un autel construit en pierres bien taillées, et surtout un encensoir.

La composition de ce sujet ne peut donner une idée avantageuse du talent de Teniers; mais la dimension des figures est extraordinaire pour ce peintre, qui ne faisait habituellement que de petits tableaux. Dans celui-ci les figures sont de demi-nature, et pourtant on retrouve tout le talent du maître dans un coloris chaux et brillant, l'entente du clair-obscur, le fini de tous les détails et la naïveté des têtes. Ce tableau porte la signature de Teniers et l'année 1653. Il fait partie de la galerie de Vienne, et a été gravé par J. Berkowetz.

Haut., 4 pieds 1 pouce; larg., 3 pieds 3 pouces.

FLEMISH SCHOOL. ⸺ TENIERS. ⸺ VIENNA GALLERY.

THE SACRIFICE OF ABRAHAM.

The same subject has already been given nos. 302 and 356. Rembrandt and Andrea del Sarto represent the patriarch on the point of immolating his son. Teniers here gives us the last scene of this act of resignation. Abraham, perceiving a ram, near the spot where he was standing, took it and offered it for a burnt offering in the stead of his son.

Instead of the grandeur presented by the subject, the artist has employed his usual style of treating familiar scenes. Nothing either majestic or noble in the attitude of the figures. The patriarch and his son are praying God in the same manner as worthy Flemings of the XVII. century might be supposed; the son, with his linen shirt, slashed breeches, and loose top boots, strongly resembles a Buck in the reign of Lewis XIII, starting to play at Tennis. Some astonishment must also be felt at seeing, on the mountains of Moriah, an altar built with stones nicely squared, and particularly a censer.

The composition of this subject cannot give an advantageous idea of Teniers' talent; but the size of the figures is extraordinary for that artist, who usually did but small pictures. In this, the figures are half the size of life; and yet all the talent of the master is found in a warm and brilliant colouring, in the management of the chiaro-scuro, the finishing of all the details, and the simplicity of the heads. This picture bears the signature of Teniers and the date 1653. It forms part of the Gallery of Vienna, and has been engraved by J. Berkowetz.

Height 4 feet 4 inches; width 3 feet 5 inches.

ÉCOLE FLAMANDE. TENIERS. MUSÉE FRANÇAIS.

RENIEMENT DE S*r*. PIERRE.

La disposition générale de ce tableau est parfaite sous le rapport de l'ordonnance et de la couleur; mais plus il offre de beautés, plus on regrette d'y trouver des défauts graves quant aux convenances et aux costumes. Combien sont choquans des anachronismes tels que ceux des soldats de Tibère dans Jérusalem, avec le costume flamand du xviie. siècle! Comment le peintre a-t-il pu leur donner des hallebardes et un drapeau? comment les fait-il jouer aux cartes? puis d'où vient qu'il a mis sur le devant de son tableau, des personnages accessoires, tandis que saint Pierre, l'objet principal, est au second plan du tableau dans un coin? Ces critiques ne doivent pas empêcher de voir la finesse d'expression que Teniers a donnée à l'officier, qui par la place qu'il occupe, semblerait être le principal personnage. On le reconnaît à l'élégance de son costume, et l'on voit que, tout en jouant aux cartes, il paraît distrait de son jeu, par les questions que la servante adresse à saint Pierre. Il semble prêter toute son attention à cette conversation afin d'entendre la réponse de l'apôtre.

Ce tableau a été gravé par Delaunay.

Larg., 1 pied 8 pouces; haut., 1 pied 2 pouces.

FLEMISH SCHOOL. TENIERS. FRENCH MUSEUM.

Sᵗ. PETER'S DENIAL OF CHRIST.

The general arrangement of this picture is perfect, with respect to the composition and colouring : but, the more beauties it presents, the more it is to be regretted, that serious faults are discernible in it, as to propriety and the costumes. How revolting are such anachronisms as Tiberius' soldiers in the Flemish dress of the seventeenth century! How came the painter to think of giving them halberds and a flag? How came he to represent them playing at cards? And then, how came he to place in the fore-ground of his picture, secondary personages, whilst Sᵗ. Peter is in a corner of the middle-ground? Still these defects must not blind us to the delicacy of expression which Teniers has given to the Officer, who, by the part where he is introduced, might have been supposed to be the principal personage. He is known by the elegance of his dress, and it is evident, that, although playing at card, his mind is off the game, in consequence of the questions which, the servant girl addresses to Sᵗ. Peter; he appears to give all his attention to this conversation, that he may catch the reply of the Apostle.

This picture has been engraved by Delaunay.

Width 1 foot 9 inches; height 1 foot 3 inches.

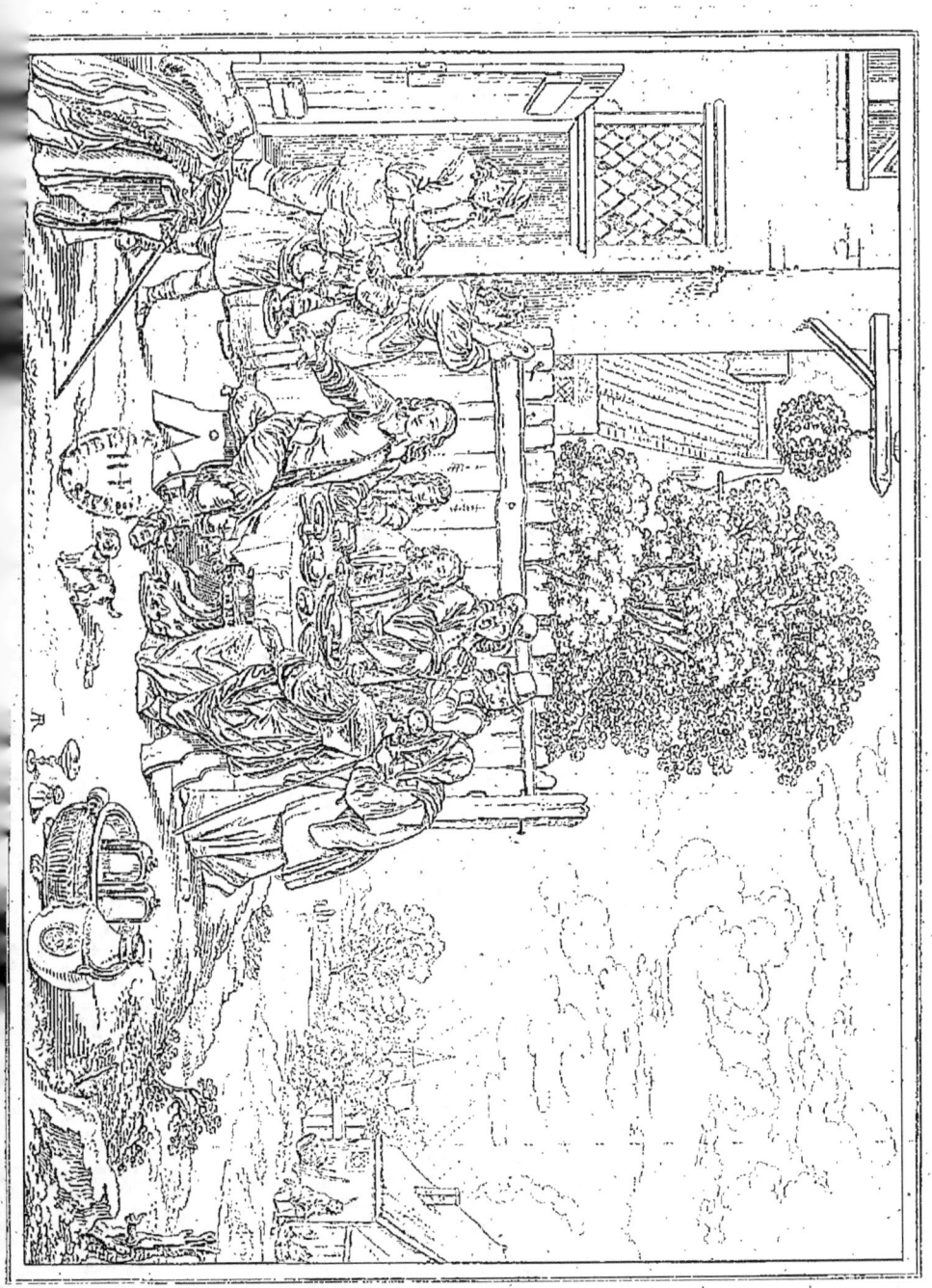

ÉCOLE FLAMANDE. ○○○○○ TENIERS. ○○○○○○ MUSÉE FRANÇAIS.

L'ENFANT PRODIGUE.

Les peintres ont souvent représenté l'enfant prodigue, lors de son repentir, ou bien à l'instant où il vient se jeter dans les bras de son père, c'est ainsi que nous l'avons vu sous les n°s. 32, 301 et 501. Teniers, dont le goût était de représenter des fêtes et des orgies, nous fait voir ce jeune débauché dissipant son bien au milieu des plaisirs de la table, en compagnie avec des courtisanes et voulant encore au milieu de ces plaisirs éprouver le charme de la musique.

La parabole de l'Évangile pouvant appartenir à tous les temps, le peintre n'a fait aucune difficulté de donner à ses personnages le costume de l'époque où il vivait. Il en a même fait en quelque sorte une scène de famille, puisqu'il s'est peint sous les traits de l'enfant prodigue, et que sa femme est représentée à table près de lui.

Ce tableau, peint sur bois, est touché avec infiniment d'esprit, le coloris est des plus fins, les costumes y sont très-soignés; il peut être regardé comme l'ouvrage le plus parfait de Teniers. Il a été gravé par J.-Ph. Le Bas.

Larg., 2 pieds, 8 pouces; haut., 2 pieds.

FLEMISH SCHOOL. ○○○○ TENIERS. ○○○○○ FRENCH MUSEUM.

THE PRODIGAL SON.

Painters commonly represent the Prodigal Son after his repentance, or at the moment when he throws himself into his father's arms; — as we have seen in n^os. 32, 301 and 501. But Teniers, who delighted in portraying scenes of festivity and dissolute mirth, shews him squandering his wealth on the pleasures of the table, surrounded by harlots, and heightening the charms of grosser voluptuousness by those of music.

As the parable of the Gospel is applicable in every age, the artist has not scrupled to adopt the costume of his own: he has even made a sort of family-picture, by giving his own features to the Prodigal, and representing his wife near him, at table.

This piece, which is painted on wood, is touched with great spirit and exquisitely coloured; the costumes, particularly, are laboured with extraordinary care. On the whole it may be pronounced to be the author's most perfect work. It has been engraved by J. Ph. Le Bas.

Width, 2 feet 9 inches; height, 2 feet 1 inch.

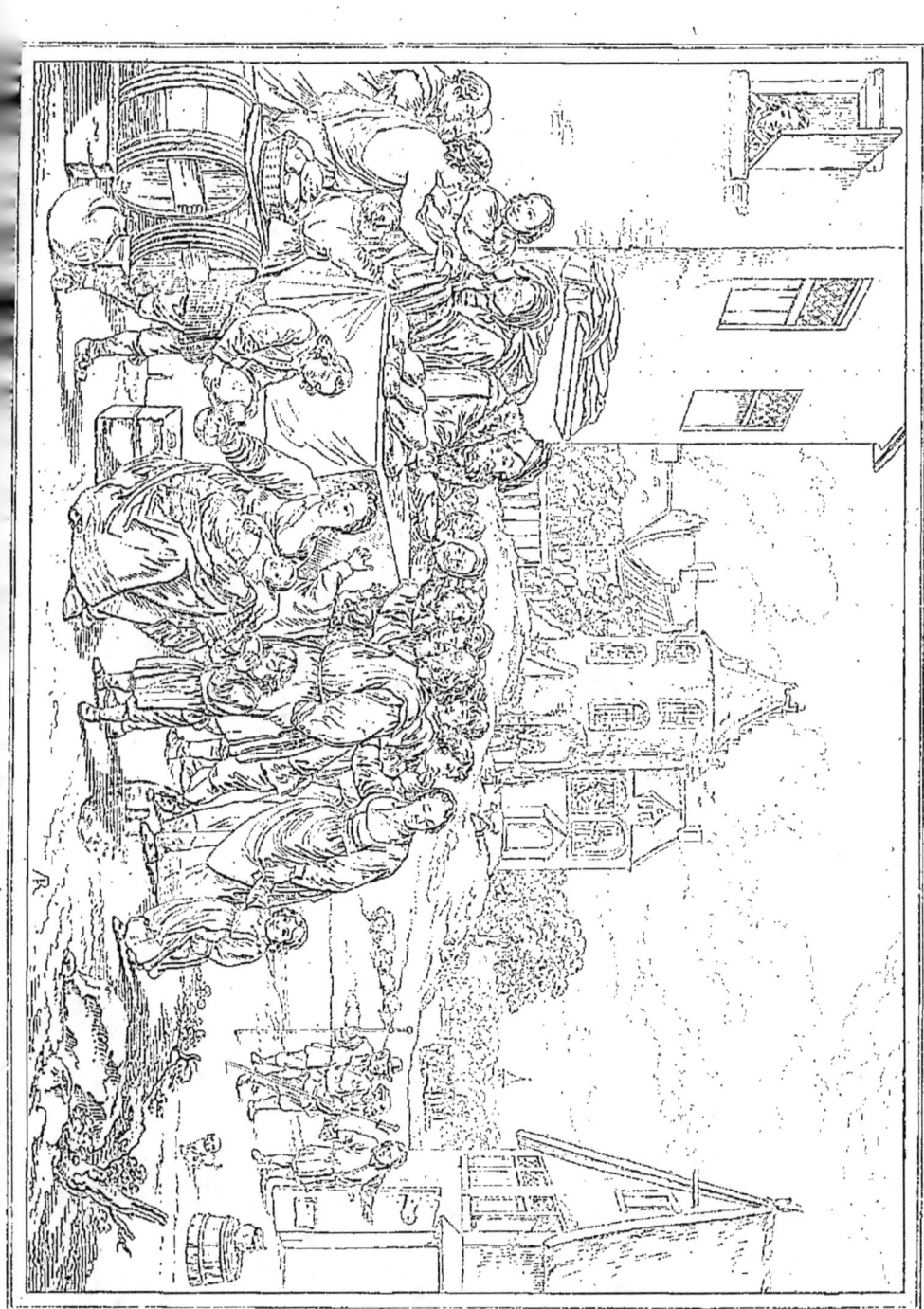

ÉCOLE FLAMANDE. ~~~~ TENIERS. ~~~~ MUSÉE FRANÇAIS

LES OEUVRES DE MISÉRICORDE.

Teniers a mis en action, dans ce tableau, divers personnages exerçant les sept œuvres de miséricorde, tracées dans l'Évangile, comme la marche nécessaire à suivre pour gagner le ciel.

« Rassasier ceux qui ont faim ; désaltérer ceux qui ont soif; donner l'hospitalité aux voyageurs; vêtir les nus ; soigner les malades ; délivrer les captifs, et ensevelir les morts. »

Ces diverses actions sont liées et groupées d'une manière si convenable, qu'elles forment un ensemble plein de grâce.

Le personnage principal est un père de famille, qui lui-même distribue du pain à des mendiants de diverses natures. Sur le devant un jeune homme, sans doute son fils, satisfait à la soif d'une femme et de ses enfans, tandis que la femme du père de famille donne des vêtemens aux malheureux. Au second plan on aperçoit un homme qui engage deux voyageurs à entrer dans sa maison. Dans le fond on voit une petite maison avec deux fenêtres ouvertes, qui laissent voir plusieurs personnes donnant leurs soins à un malade alité. Auprès est une tour qui sert de prison et d'où sort un homme qui témoigne sa reconnaissance à son libérateur. Enfin à droite, dans l'éloignement, on aperçoit plusieurs personnes rangées autour d'une fosse, dans laquelle on vient de déposer les restes inanimés d'un mortel.

Ce précieux tableau peint sur cuivre est regardé comme un des chefs-d'œuvre du peintre. Il fait depuis long-temps partie de la collection du roi, et se voit maintenant dans la grande galerie du Musée. Le Bas en a fait en 1747 une gravure très-estimée. Il existe aussi de ce tableau des copies dont plusieurs passent pour être de Teniers lui-même.

Larg., 2 pieds 4 pouces; haut., 1 pied 8 pouces.

FLEMISH SCHOOL. TENIERS. FRENCH MUSEUM.

THE WORKS OF MERCY.

In this picture Teniers has represented the seven works of mercy, prescribed in the Gospel, as the means of gaining heaven : — feeding the hungry, giving drink to the thirsty, clothing the naked, shewing hospitality to travellers, visiting the sick, freeing the prisoner, and burying the dead.

These actions are so skilfully grouped and connected, as to form a very graceful whole.

The principal figure is the master of a family, who is distributing bread to a number of mendicants: in front, a youth, doubtless his son, is giving drink to a woman and her children; while the mistress of the house is bestowing garments on other objects of charity. The second part of the composition consists of a man and two travellers, whom he is inviting to enter his door. In the back-ground is seen a small house with two open windows, through which several persons are distinguished, attending a man confined to his bed by sickness. Hard by is a tower, used as a prison, from which a captive issues, testifying his gratitude to his deliverer : in fine, in the distance on the right, are seen several persons assembled round a grave, to which have just been consigned the lifeless remains of a child of mortality.

This invaluable picture, which is painted on copper, is considered as one of the artist's master-pieces. It has long pertained to the King's collection, and is now in the great gallery of the Museum. Numerous copies of it exist, several of which are believed to be by Teniers himself : it was finely engraved by Le Bas, in 1747.

Width, 2 feet 5 inches ; height, 1 foot 9 inches.

ÉCOLE FLAMANDE ⸺ TENIERS. ⸺ GAL. DE VIENNE.

FÊTE DE VILLAGE.

Teniers a fait un grand nombre de tableaux, et, quoiqu'il ait souvent représenté les mêmes scènes, ils offrent cependant une grande variété. Un des sujets qu'il affectionnait le plus, était la représentation d'une *kermesse*, ou fête de village en Flandre. Il avait fixé sa demeure à Perk, entre Anvers et Malines; ses goûts le portaient à diriger ses promenades aux fêtes des environs, et on pourrait presque dire que toutes ses *kermesses* sont faites d'après nature. Il a bien fait connaître la variété des personnages, et rendu avec beaucoup d'esprit et de vérité la différence de leur gaîté; le campagnard aisé, soit qu'il boive ou qu'il danse, ne ressemble pas au pauvre manouvrier.

Teniers a représenté ici une de ces fêtes flamandes qu'il affectionnait. La scène se passe dans la cour d'une grande auberge; la fête est annoncée par un étendart déployé sur la façade de la maison, et sur lequel est représentée la figure de l'archiduc Léopold, gouverneur des Pays-Bas. Sur le devant à gauche, on voit une nombreuse société à table, tandis que plus près de la maison sont établis de joyeux buveurs. Au milieu, plusieurs paysans dansent au son de la cornemuse; le groupe tout-à-fait à droit représente Teniers arrivant avec sa famille.

Dans le fond, de ce côté, on voit un *Mai* planté devant une autre auberge, et plusieurs personnes dansant autour.

Ce tableau fait partie de la galerie du Belvédère à Vienne; il a été gravée par J.-Ph. Le Bas, vers 1740.

Larg., 3 pieds 6 pouces; haut., 2 pieds 4 pouces.

ITALIAN SCHOOL. TENIERS. VIENNA GALLERY.

THE VILLAGE FESTIVAL.

The works of Teniers are numerous and display great variety, though he often represents the same scenes. One of his favorite subjects was a *kermesse,* or Flemish village festival. He had fixed his residence at Perk, between Antwerp and Malines, and frequented the festivals of the neighbouring villages; so that probably all his scenes of this kind are copied from nature. He marks distinctly the variety of persons in them, and discriminates with ingenuity and truth, the different character of their mirth; whether drinking or dansing, the easy inhabitant of the country bears no resemblance to the poor labourer.

Teniers has here represented one of his favorite *kermesses.* The scene is in the court of a large inn, and the festivity is announced by a flag, with the figure of the Archduke Leopold, Governour of the Low-Countries, displayed from a window. On the left of the picture, in the foreground, is a numerous company at table; and, nearer the house, an assemblage of jovial drinkers. In the centre, is a group of peasants dansing; and on the right, is Teniers arriving with his family. In the back-ground, on the same side, is another inn, with a may-pole, and several persons dansing round it.

This picture is in the Belvedere Gallery at Vienna: it was engraved by J. Ph. Le Bas, about the year 1740.

Width, 3 feet 8 inches; height, 2 feet 5 inches.

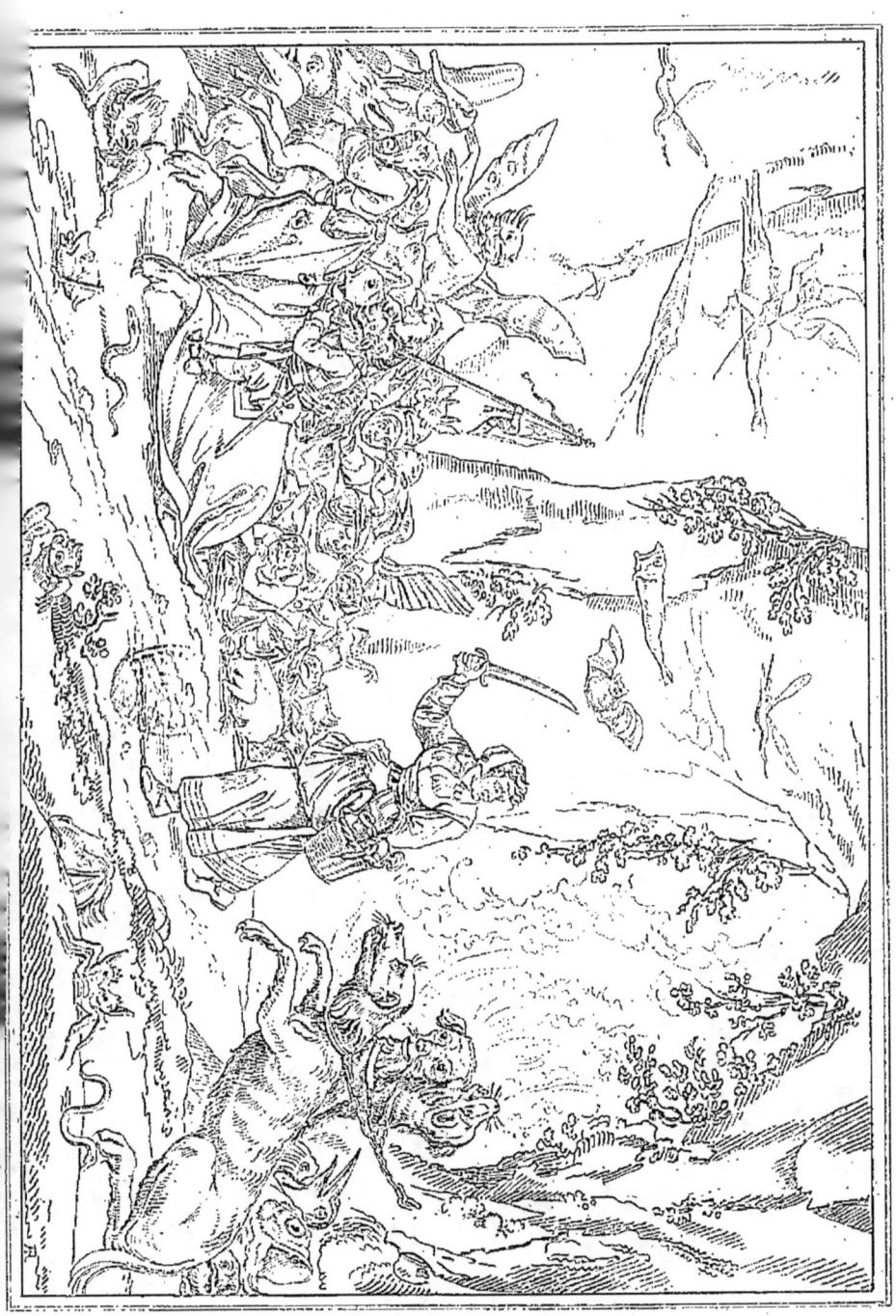

ÉCOLE FLAMANDE. TENIERS. CAB. PARTICUL.

UNE SORCIÈRE.

Le principal mérite des tableaux de Teniers consiste dans la vérité avec laquelle il sut rendre des scènes familières et quelquefois triviales des habitans de la Flandre, dans le siècle où il vivait. Celui-ci n'est point en rapport avec les habitudes de Teniers, tout est d'imagination, et le peintre, en cessant d'imiter la nature, n'en a pas moins fait un ouvrage d'un grand mérite. Le preuve en est que ce tableau a décoré le cabinet du célèbre peintre Josué Reynolds.

Les figures hideuses et fantastiques qui fourmillent dans ce tableau, la bouillante fureur de Cerbère, contrastent très-bien avec le calme parfait de la sorcière, qui entretient un commerce habituel dans l'enfer.

On connaît de ce précieux tableau, une belle gravure en mezzo-tinte, faite en 1786, par Richard Earlom.

Larg., ; haut.,

FLEMISH SCHOOL.　　TENIERS.　　PRIV. COLLECTION.

A SORCERESS.

Teniers's chief excellence is the truth with which he represents the familiar, and even trivial scenes of Flemish life. Contrary to his usual practice, he has here attempted a work of pure imagination; and, though no longer guided by the exact imitation of nature, has produced a picture of extraordinary merit: in proof of this assertion it is sufficient to remark, that it adorned the cabinet of Sir Joshua Reynolds.

The hideous and fantastic shapes that crowd this piece, and the rage of Cerberus, are strikingly contrasted with the calmness of the Sorceress, who holds habitual commerce with hell.

This picture was finely engraved in mezzo-tinto, by Richard Earlom, in 1786.

ÉCOLE FLAMANDE. TENIERS. CAB. PARTICULIER.

UN CHIMISTE.

Teniers a souvent répété ce sujet, et toujours en variant quelque chose dans les accessoires, et même dans la pose de ses figures. Quoique celle du chimiste soit ici fort remarquable, par l'excessive application qu'il met à surveiller son opération, encore peut-on dire avec raison que ce qu'il y a de plus surprenant dans ce tableau, c'est la vérité et la perfection avec lesquelles sont rendus tous les ustensiles du laborator.

Ce précieux tableau, peint sur bois, fait partie de la galerie de lord Stafford. Il a fait autrefois partie du cabinet de M. de la Live de Jully, et fut gravé dans la même dimension, par J. Ph. Lebas en 1739.

Les autres compositions, représentant le même sujet avec plus ou moins de différence, se trouvaient à Paris, au Palais-Royal, chez le comte de Vence, et chez le maréchal d'Issenghien. Deux autres se voyaient en Hollande, chez M. Fagel et chez M. Leender. L'un d'eux fait aujourd'hui partie de la belle et riche collection de M. Errard, à la Muette.

Larg., 1 pied; haut., 1 pied 4 pouces.

THE CHEMIST.

Teniers has often repeated this subject, and always in varying something in the details, and even in the attitude of his figures. Altho that of the chemist is here very remarkable, by the busy attention with which he surveys the operation, it is still more so, for the truth and fidelity with which he has represented the details of the laboratory.

This valuable picture, pained on wood, formed part of the gallery of Lord Stafford, and formerly belonged to the cabinet of M. de la Jive de Lully.

It has been engraved after the same size, by J. Ph. Lebas in 1739.

The other compositions representing the same subject, with more or less difference, are seen at Paris, at the Palais Royal, at the comte de Vernes, and at maréchal d'Issenghien's. Two others are in Holland, at M. Fagel's and at M. Leender's. One of which now forms part of the beautiful and rich collection of M. Errard at la Muette.

Breadth 1 foot 9 lines; height 1 foot 5 inches.

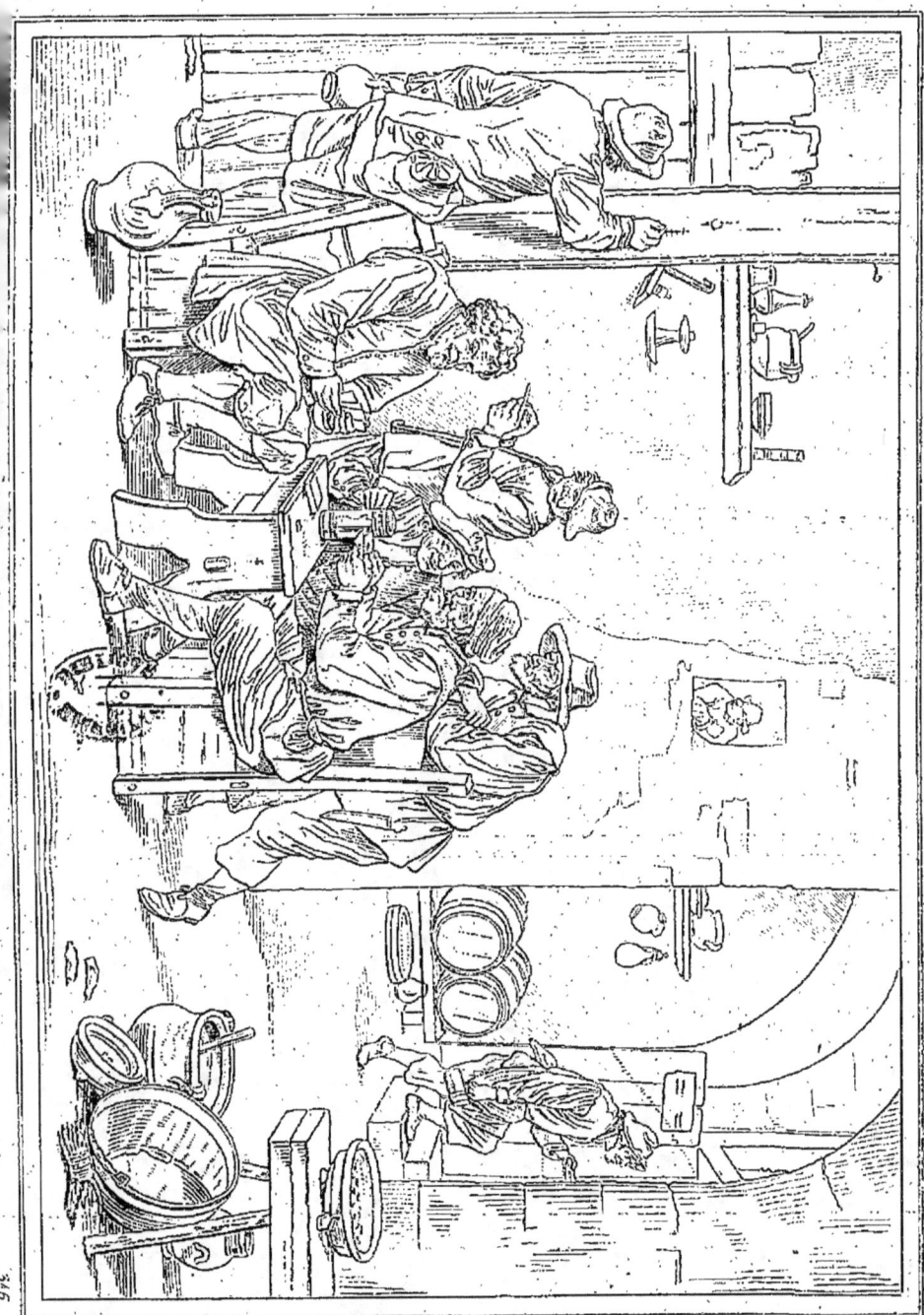

ÉCOLE FLAMANDE. ⬥⬥⬥⬥⬥⬥ TENIERS. ⬥⬥⬥⬥⬥⬥ PALAIS DE TURIN.

JOUEURS DE CARTES.

Les scènes représentées par Teniers dans ses tableaux sont ordinairement remarquables par leur naïveté, par la vérité et la finesse avec lesquelles elles sont rendues. Deux hommes jouent aux cartes dans un cabaret; trois autres paraissent prendre part à leur jeu; vers la gauche, l'hôte marque avec de la craie, sur un poteau, le nombre de pots de bière déjà bus, tandis qu'à droite un valet sort, pour aller encore chercher de quoi augmenter la dépense.

Le coloris de ce joli tableau est vigoureux, et pourtant argentin; sa touche est spirituelle, facile et moëlleuse. Le groupe des joueurs est frappé par une vive lumière bien dégradée dans ses diverses parties. Le joueur qui est à droite, sur le devant, est vêtu de gris, celui que l'on voit à gauche porte un habit bleuâtre. Les regards sont appelés vers le centre du groupe par l'éclat d'un bonnet blanc dont est coiffé l'un des joueurs, et aussi par la couleur rouge du bonnet qui couvre la tête du paysan assis à côté de lui.

Le nom de Teniers se trouve auprès des ustensiles que l'on voit à droite, et l'année 1650 est écrite sur la feuille où est un petit portrait cloué sur le mur dans le fond. Ce tableau, peint sur bois, est maintenant au palais de Turin. Il a été gravé par H. Guttenberg.

Larg., 2 pieds; haut., 1 pied 6 pouces.

FLEMISH SCHOOL. TENIERS. TURIN.

CARD PLAYERS.

The scenes represented in Teniers' pictures are generally remarkable only for their simplicity, and the truth and quaintness with which they are rendered. Two men, in a public house, are playing at cards: three others appear to take an interest in the game: towards the left, the landlord is chalking up, on a post, the number of pots of beer already drunk; whilst on the right hand, a waiter is going out, to fetch what will increase the score.

The colouring of this pretty picture is strong, and yet silvery; the penciling is light, easy, and soft. A full light, nicely degraded in its various tints, falls on the group that are playing. The player who is to the right, in the fore-ground, is clothed in grey; the other to the left, wears a bluish dress. The attention is attracted towards the middle of the group, by the brightness of a white cap, worn by one of the players, and also by the red colour of the cap on the countryman's head, who is seated near him.

The name of Teniers is seen near the kitchen utensils, to the right; and the year 1650 is written on the paper upon which is a small portrait, nailed to the wall. This picture, which is painted on wood, is now in the palace of Turin: it has been engraved by Guttenberg.

Width, 2 feet 1½ inch; height, 1 foot 7 inches.

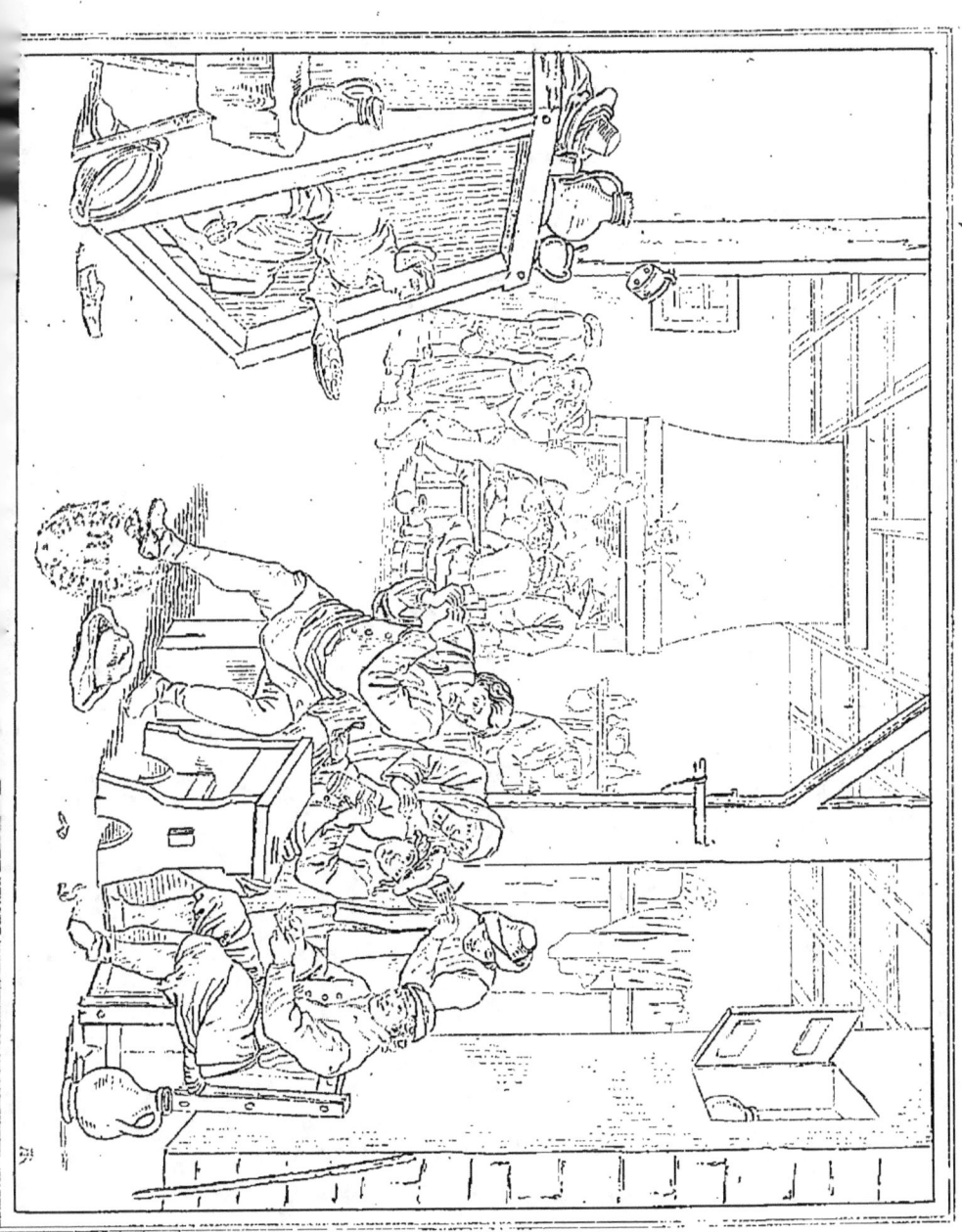

ÉCOLE FLAMANDE. D. TÉNIERS. CAB. PARTICULIER.

ESTAMINET.

Un estaminet, comme on le sait, est un lieu public où chacun vient pour fumer et boire; souvent aussi pour se distraire en prenant part à quelque jeu. C'est l'occupation du groupe principal de ce tableau. Le peintre Téniers, pour donner de la variété à l'expression de ses personnages, a représenté la fin d'une partie de cartes : l'un des joueurs abat ses cartes et fait voir qu'il a gagné, ce dont son adversaire témoigne vivement son dépit.

La table des joueurs et leurs chaises sont extrêmement rustiques, la salle est aussi d'une simplicité extrême. On voit à gauche l'entrée de la cave d'où va sortir une femme tenant un pot de bière et un plat d'huîtres.

Ce petit tableau faisait autrefois partie de la galerie du Palais-Royal; il est maintenant en Angleterre, chez W. Beckford, qui l'a payé 6000 francs. Il a été gravé par Robert Delaunay.

Larg., 1 pied, 10 pouces; haut., 1 pied, 5 pouces.

FRENCH SCHOOL. ⁂ D. TENIERS. ⁂ PRIVATE COLLECT.

AN ESTAMINET.

On the continent an estaminet is a house of public resort which people frequent for the purpose of smoking and drinking; or to amuse themselves by partaking in some game. This forms the occupation of the principal group of the picture before us. Teniers to impart variety to the expression of his personages, has represented the end of a game at cards: one of the players lays down his hand and shows that he has won, at which his adversary testifies much vexation.

The table of the players and their chairs are very coarse, the room also is of the greatest simplicity. On the left hand is the entrance to a cellar, from whence a woman is ascending with a jug of beer and a dish of oysters.

This small picture formerly was in the Gallery of the Palais Royal; it now is in England in the possession of W. Beckford Esq. It has been valued at 6000 franks, about L. 240, and has been engraved by Robert Delaunay.

Width, 24 inches; height 18 inches.

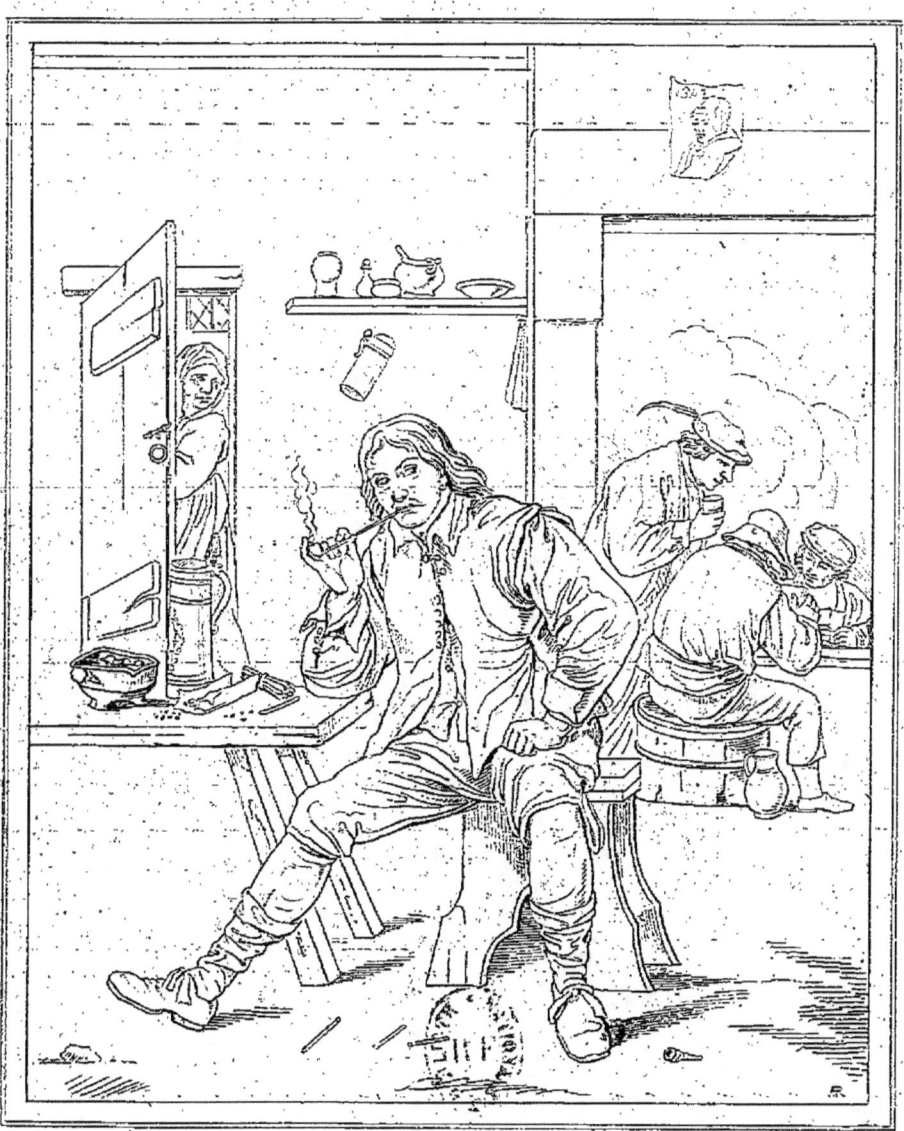

D. Teniers pinx. UN FUMEUR. 357.

ÉCOLE FLAMANDE. ~~~~~~~~ TÉNIERS. ~~~~~~~~ MUSÉE FRANÇAIS.

UN FUMEUR.

Une scène des plus simples, des personnages grossiers, une chambre sans décoration et sans ornemens, composent ce tableau, dont Téniers a su former un ensemble agréable par la vérité avec laquelle il a rendu la nature. La figure du fumeur est dessinée correctement, et malgré la simplicité de ses habits, sa pose indique un homme d'une classe supérieure à celle des buveurs qui jouent aux cartes dans le fond du cabaret.

On ne peut trouver ici une couleur aussi agréable, un ton aussi frais que dans les plus beaux tableaux de Téniers; cependant les touches sont vives, fines et légères, le ton général est argentin et harmonieux; la tête du fumeur est remarquable; le peintre a donné à ce personnage toute la gravité qui convient à son action, avec la noblesse qui caractérise un homme d'une condition relevée.

Haut., 1 pied 3 pouces; larg., 9 pouces.

FLEMISH SCHOOL. TENIERS. FRENCH MUSEUM.

A SMOKER.

This picture, in which Teniers has given an *ensemble* highly pleasing for the truth with which nature in rendered, is composed of one of the simplest scenes, and of vulgar personages in a room, without either decorations or ornaments. The figure of the smoker is designed correctly, and notwithstanding the plainness of his dress, his attitude shews a man of a class superior to that of the drinkers, who are playing at cards, in the further part of the public house.

The colouring is not so agreeable, nor are the tints so fresh as in Teniers' finer pictures; yet the touches are bright, delicate and free; the general tone is silvery and harmonious; the head of the smoker is remarkable; the artist has given to this personage all the seriousness becoming his occupation, with that dignity which characterizes a man of high birth.

Height, 16 inches; width, 9 ½ inches.

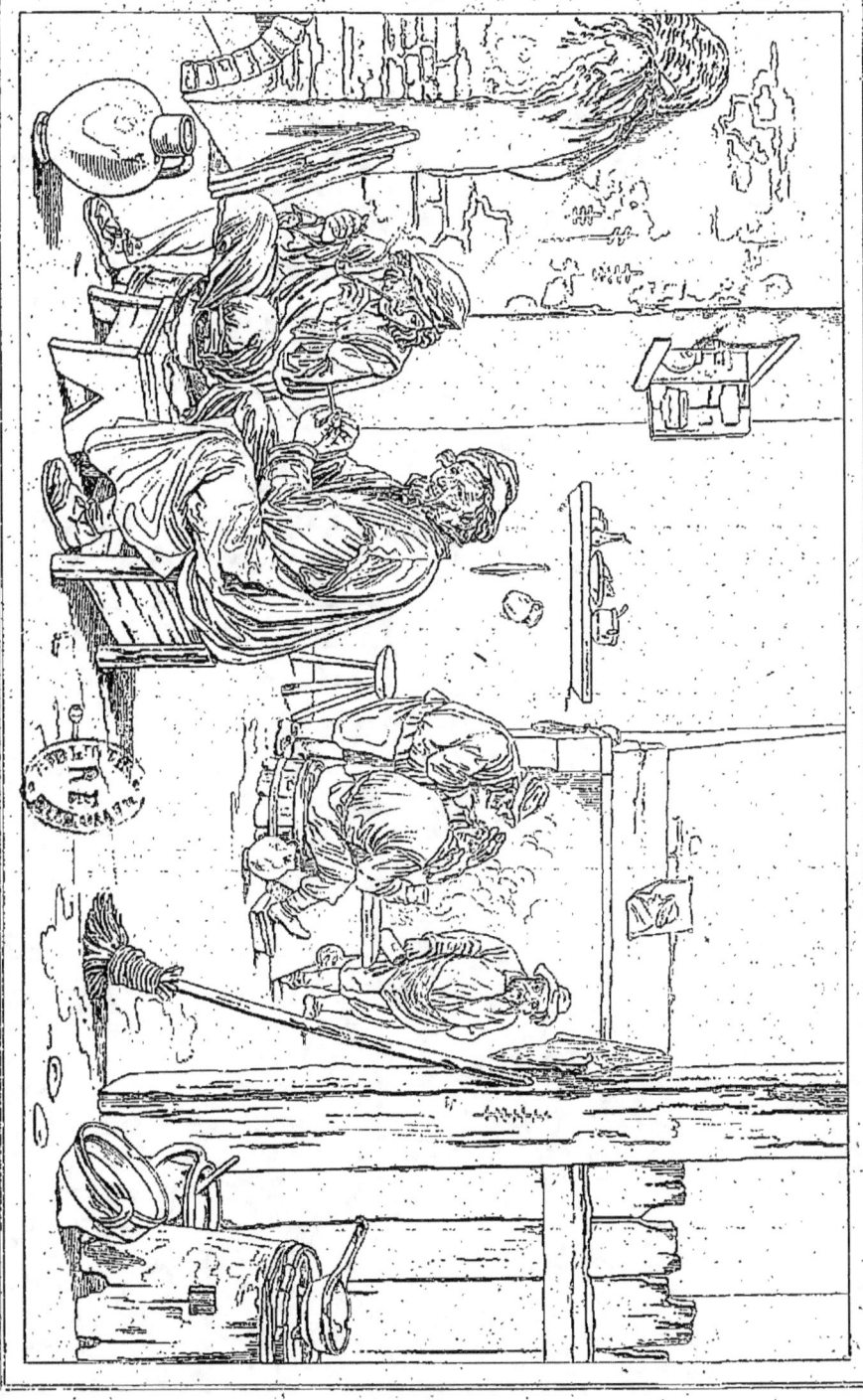

ÉCOLE FLAMANDE. TÉNIERS. CABINET PARTICULIER.

DEUX FUMEURS.

Sur le devant de ce tableau sont assis deux hommes qui se préparent à fumer. L'un d'eux allume déja sa pipe, tandis que l'autre est encore occupé à la charger. Tous deux sont remarquables par l'attention qu'ils apportent à l'objet dont ils s'occupent, tandis que dans le fond quatre autres fumeurs sont groupés auprès de la cheminée. Les personnes qui ont eu l'occasion de considérer ce charmant tableau se rappelleront sans doute l'esprit et la vérité qui animent tous les détails; l'admirable effet pittoresque de la figure placée sur le devant, ainsi que les traits énergiques du personnage principal; la lumière large qui frappe sur sa tête, sur son bonnet bleu, sur sa redingotte d'un gris jaunâtre, et sur son habit d'un gris foncé; l'habileté enfin avec laquelle le peintre a su faire dominer cette figure, sans rien sacrifier de ce qui l'environne, dans un ensemble dont tous les tons sont clairs et argentins.

Ce tableau, peint sur bois, appartient au prince de Schwerin.

Larg., 1 pied 8 pouces; haut., 1 pied 6 pouces.

FLEMISH SCHOOL. TENIERS. PRIVATE COLLECTION.

TWO SMOKERS.

In the fore-ground of this picture, two men are seated, preparing to smoke. One of them has already lighted his pipe, whilst the other is yet engaged in filling his. Both are remarkable for the attention they are paying to the object that occupies them: in the back-ground, near the chimney, are grouped four other smokers. Those persons, who have had an opportunity of seeing this charming picture, will no doubt remember the spirit and truth, which animate all the details; the admirable and picturesque effect of the figure placed in front; as also, the striking features of the principal personage; the broad light that falls on his head, on his blue cap, on his surtout of a yellowish grey, and on his coat of a deep grey; in a word, the skill with which the painter has made this figure to predominate, without however sacrificing to it, any of the surrounding objects, in an *ensemble*, all the tints of which are bright and silvery.

This picture, painted on wood, belongs to the prince Schwerin.

Width, 1 foot 9 inches; height, 1 foot 7 inches.

RÉMOULEUR.

ÉCOLE FLAMANDE. ○○○○○ TENIERS. ○○○○○ MUSÉE FRANÇAIS.

LE RÉMOULEUR.

Dans ce joli tableau, d'un coloris doux et harmonieux, la figure principale se détache sur un fond clair, et tous les accessoires sont disposés de manière à la faire ressortir. Ce rémouleur est vêtu d'une veste de drap rouge et d'une ample culotte verdâtre, son chapeau gris et vert est orné d'une plume blanche passée dans un ruban couleur d'or. Le visage est peint avec soin, le regard a de la fermeté et la bouche ne manque pas de finesse. Quelques personnes ont prétendu qu'une tête aussi spirituelle, un costume aussi soigné, devait faire penser, que Teniers avait peint, dans ce tableau, quelque guerrier, caché sous un déguisement, pour observer plus facilement les lieux qu'il projette d'attaquer : en rapportant cette supposition nous ne pouvons l'appuyer d'aucune preuve.

Ce tableau est au Musée du Louvre ; il a été gravé par J. Ph. Le Bas, par Guttemberg, et par Langlois.

Haut., 1 pied 3 pouces ; larg., 10 pouces.

FLEMISH SCHOOL. ～～～ TENIERS. ～～～ FRENCH MUSEUM.

THE GRINDER.

In this delightful picture, of a sweet and harmonious colouring, the principal figure is detached from a bright background, and all the accessories are so arranged as to bring it out. This Grinder is dressed in a red cloth jacket, and full green breeches; his green and grey hat is ornamented with a white feather, slipped in a gold coloured ribban. The countenance is carefully painted, the look is firm, and the mouth is not wanting in expressiveness. Some persons have advanced that so spirited a head, a costume so much attended to, must induce the belief that Teniers had, in this picture, represented a warrior, hidden under a disguise, the more easily to observe the spot he intended to attack: although we mention this supposition, we cannot support it by any proof.

This picture is in the Museum of the Louvre: it has been engraved by J. Ph. Le Bas, by Guttemberg, and by Langlois.

Height 16 inches; width 11 inches.

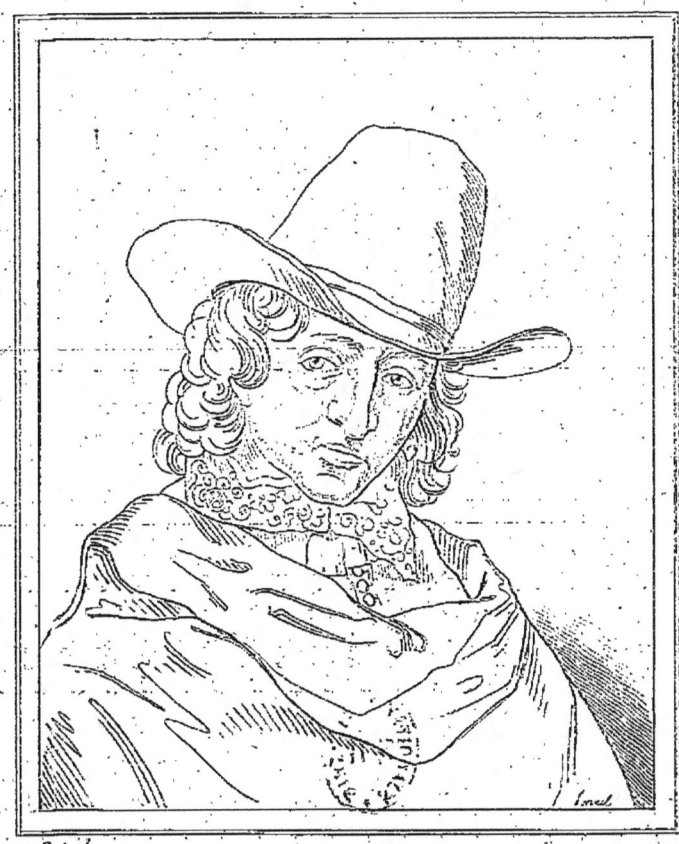

ADRIEN VAN OSTADE.

NOTICE
HISTORIQUE ET CRITIQUE
SUR
ADRIEN VAN OSTADE.

Né à Lubeck en 1610, Adrien van Ostade quitta fort jeune sa ville natale pour se rendre à Harlem, où il entra dans l'école de François Hals, peintre en assez grande réputation. Il se lia d'amitié avec Adrien Brauwer, et après l'avoir consolé dans les tourmens que lui occasionaient l'avarice et la cupidité de son maître, il l'engagea à le quitter et à tirer parti de son talent pour son propre compte.

Après être resté long-temps à Harlem, l'approche des troupes françaises, en 1672, alarma van Ostade au point de le déterminer à vendre ses meubles et ses effets pour retourner dans son pays se mettre à l'abri des événemens de la guerre. Passant par Amsterdam pour s'y embarquer, Constantin Senneport, amateur, l'engagea à rester chez lui quelque temps, et lui fit entrevoir les avantages qu'il trouverait en se fixant dans une ville où ses ouvrages étaient fort estimés. Ostade en effet ne quitta plus la capitale de la Hollande, et, malgré son assiduité au travail, il eut bien de la peine à satisfaire tous ceux qui lui faisaient quelques demandes.

Taillasson, dans ses *Observations sur quelques grands peintres*, dit avec raison, en parlant des tableaux et du talent d'Ostade, que « ses héros sont des ouvriers, des paysans hollandais, des buveurs, des fumeurs, des joueurs; parmi eux il semble avoir choisi ceux dont les formes étaient plus visiblement

basses; les compagnes qu'il leur a données sont toujours bien dignes d'eux. Quelquefois il les peint dansant au bruit discordant d'un violon de village. Souvent il les offre au milieu de leur ménage; c'est là qu'il a rendu avec une vérité frappante, avec une sorte d'enthousiasme, l'intérieur d'un ménage de paysan, où le père, la mère, la grand'mère et une nichée d'enfans bien laids, bien sales, bien morveux, mangent, couchent, satisfont à tous les besoins de la nature, entassés dans la même chambre, où sont confondus les outils de leur profession, de leur cuisine et de leur parure. On ne saurait cependant mettre plus de chaleur, plus d'harmonie, de lumière et de couleur qu'il en a mis dans ces asiles pittoresques.

« Si on cherchait les principes de l'ignoble, on les trouverait dans ses figures; elles sont courtes, leurs gestes sont bas, leurs têtes sont grosses; dans leurs visages hâlés dominent toujours des nez rouges, gros par le bout, étroits dans le haut; elles ont de petits yeux bordés d'écarlate, enfoncés et bien près l'un de l'autre, de grandes bouches de travers, bien loin du nez, et dont la lèvre inférieure avance plus que l'autre; un menton qui vient encore plus en avant, et qui mène à un cou où l'on rencontre plusieurs mentons encore, chemin charmant conduisant vers d'autres appas qu'il est bien permis de se dispenser de décrire.

«Les figures principales de Van Ostade sont toujours les plus laides. On serait tenté de croire que parmi les humains qu'il peignait, la laideur était en grande considération, et l'on serait autorisé à imaginer que si quelque divinité jalouse eût voulu exciter parmi eux une sanglante guerre, et jeter au milieu de leur assemblée une pomme de discorde, elle aurait écrit dessus : *A la plus laide.* »

Cette critique plaisante n'empêchera pas d'admirer les tableaux d'Ostade, à cause de leur originalité; ses personnages intéressent malgré leurs vilaines formes: on ne chercherait pas à faire société avec ses modèles, mais on les voit avec plaisir. C'est

un de ses caractères distinctifs d'être de tous les peintres celui qui excite le plus à rire. Ses figures ont des formes triviales, mais elles n'ont pas l'air d'avoir un mauvais naturel; elles sont spirituelles, inspirent la gaieté et non pas l'effroi, et l'on ne craindrait pas de les rencontrer sur une grande route, comme celles que l'on voit dans les tableaux de Salvator Rosa.

Un reproche qu'on peut faire à Van Ostade, c'est d'avoir quelquefois placé son point de vue trop haut, de sorte que ses chambres paraissent bizarres, et seraient même ridicules s'il n'avait su remplir de grands espaces par quelques détails intéressans. La beauté du coloris est un des principaux mérites de cet habile maître; et aucun peintre, de tous les genres et de toutes les nations, n'a été coloriste plus fin et plus harmonieux que lui.

Le nombre de tableaux et de dessins qu'a faits van Ostade ne l'a pas empêché de s'occuper aussi de la gravure; on a de lui une suite de cinquante pièces représentant des scènes familières; quelques figures isolées et des têtes d'étude, dans lesquelles on retrouve le même mérite et les mêmes bizarreries que dans ses tableaux. Sa pointe, sans être soignée, est cependant fine et spirituelle.

Adrien Van Ostade mourut à Amsterdam en 1685, âgé de 75 ans; il eut pour élève son frère Isaac Van Ostade, qui mourut jeune, et dont les tableaux lui ont été quelquefois attribués; Jean Van Goyen, dont il épousa la fille; et Jean Steen qui, en imitant son maître pour la trivialité de ses sujets, ne leur a pas conservé autant de modestie.

Parmi les graveurs qui ont travaillé d'après lui on remarque Blooteling, Suyderhoef, C. de Visscher, G. Fr. Schmidt, Le Bas et Chenu.

ERRATA

POUR QUELQUES EXEMPLAIRES.

N° 1, ligne 1, ÉCOLE FRANÇAISE, *lisez* ÉCOLE ITALIENNE.
N° 9, ligne 1, LICHTENSTEIN, *lises* LIECHTENSTEIN;
 ligne 4, qu'on a vu précédemment, *lisez* qui se trouve au n° 34;
 ligne 16, Lichtenstein, *lisez* Liechtenstein;
N° 10, ligne 1, ÉCOLE ITALIENNE, *lisez* ÉCOLE FRANÇAISE.
N° 20, ligne dernière, Clirc, *lises* Clive.
N° 24, ligne dernière, long., *lisez* larg.
N° 25, ligne 1, ÉCOLE D'ITALIE, *lisez* ÉCOLE ITALIENNE;
 ligne 10, quatre ans, *lisez* quatre cents ans;
N° 26, ligne 1, ÉCOLE D'ITALIE, *lisez* ÉCOLE ITALIENNE.
N° 30, par M., *ajoutez* Sudré.
N° 50, ligne 1, A. Carrache, *lisez* A. Corrège.
N° 50, sur la gravure, Ant. Carrache, *lisez* A. Corrège.

HISTORICAL AND CRITICAL NOTICE

OF

ADRIAN VAN OSTADE.

Adrian Van Ostade, who was born at Lubeck in 1610, left his native town, when very young, for Harlem, where he entered into the school of Francis Hals, a painter of high reputation. He formed a friendship with Adrian Brauwer, and after having consoled him under the torments he endured from the avarice and covetousness of his master, he persuaded him to quit him and employ his talents for his own advantage.

After a long residence at Harlem, the approach of the French troops, in 1672, threw Van Ostade into such alarm that he determined to sell his furniture and effects and return to his own country, to shelter himself against the chances of war. Having gone to Amsterdam to embark, an amateur, named Constantine Senneport, induced him to remain with him for some time, and shewed him the advantage he would find in taking up his abode in a town where his works were highly esteemed. Ostade, in short, never after quitted the capital of Holland, and notwithstanding his close application to labour, had great difficulty in executing all the orders that he received.

Taillasson, in his *Observations on some great painters*, says rightly, when speaking of the pictures and talents of Ostade, that « his heroes are workmen, Dutch peasants, drunkards, smokers and gamesters; from among whom he seems to have chosen those whose forms are the most strikingly mean, and

the female companions he has given them are always truly worthy of them. Sometimes he paints them dancing to the discordant sound of a village violin. Frequently he represents them in the midst of their family; and it is here that he has depicted with striking correctness, and with a king of inspiration; the interior of a cottage, where the father, the mother, the grandmother and a brood of most ugly, dirty, snotty-nosed children, eat, sleep, and satisfy the wants of nature, all stowed in the same room, which is likewise lumbered with their tools, their kitchen ustensils and their garments. It is, however, impossible to give to any picture a greater glow and harmony of light and shade than he has introduced into these picturesque retreats.

« If we looked for the principles of the ignoble, we should find it in his figures; their stature in short, their gestures mean and their heads large; the most prominent feature of their sunburnt faces is always a red nose, large at the end and narrow at the top; they have little eyes set close to each other in deep sockets bordered with scarlet, and wide wry mouths, very far from they nose, and of which the lower lip projects more than the other; a chin which projects still further, and leads to a neck where we meet with several other chins, a charming road conducting to other attractions, with the description of which we shall be readily allowed to dispense.

«The principal figures of Ostade are always the most ugly. We should be tempted to believe that among the human beings that he painted, ugliness was held in great consideration, and should be autorised in imagining that if any jealous deity had wished to excite among them a sanguinary war, and throw into the midst of their assembly an apple of discord, the inscription on it would have been : *For the most ugly.*»

This facetious criticism cannot prevent us admiring the pictures of Ostade, on account of their originality; his personages interest us in spite of their graceless forms. We should not

wish to go into the company of his models, but we look at them with pleasure. It is one of his distinguishing characteristics to be of all painters that which produces the greatest excitement to laughter. His figures display vulgar forms, but they have not the air of being ill-humoured; they are sprightly, they inspire merriment and not dread, and we should not fear to meet them upon a high road, like those we behold in Salvator Rosa's pictures.

Van Ostade may be reproached with having sometimes placed his visual point too high, so that his rooms appear fantastical, and would be absolutely ridiculous if he had not had skill to fill up great spaces with interesting minute objects. The beauty of the coulouring is a principal merit of this able master; for no painter, in any of the different branches of the art or of any nation, has proved himself a more delicate and harmonious colourist than Ostade.

The number of pictures and designs executed by Van Ostade did not prevent him devoting a part of his time to engraving; he has left a series of fitfty pieces representing familiar scenes, besides some single figures and academical heads which display the same merit and the same whimsicalities as his paintings. His execution, although not exquisite, is nevertheless delicate and spirited.

Adrian Van Ostade died at Amsterdam in 1685, at the age of 75 years. He had for pupils his brother Isaac Van Ostade, who died young, and whose pictures have sometimes been attributed to him; John Van Goyen, whose daughter he married; and John Steen who whilst he imitated his master in the vulgarity of his subjects, did not preserve in them the same degree of modesty.

Among the engravers who copied from his works are Blooteling, Suyderhoef, C. de Visscher, Schmidt, Le Bas and Chenu.

ERRATA.

N° 1, line 1, *for* FRENCH SCHOOL, *read* ITALIAN SCHOOL.
N° 1, line 4, *for* de Boris, *read* de Boissi.
N° 9, line 1, *for* LICHTENSTEIN's, *read* LIECHTENSTEIN's.
N° 9, line 15, *for* Lichtenstein's, *read* Liechtenstein's.
N° 10, line 1, *for* ITALIAN SCHOOL, *read* FRENCH SCHOOL.
N° 24, last line, *for* long, *read* broad.
N° 38, last line, *for* high; broad, *read* height, 8 feet 6 inches; breadth, 5 feet 4 inches.
N° 40, last line, *for* broad; high, *read* height, 3 feet 2 inches; breadth 1 foot 7 inches.
N° 41, last line, *read* height, 3 feet 8 inches; breadth, 2 feet 11 inches.
N° 50, line 1, *for* A. Carrache, *read* A. Correge.
Errata under the print facing N° 50, *for* Ant. Carrache, *read* A. Correge.

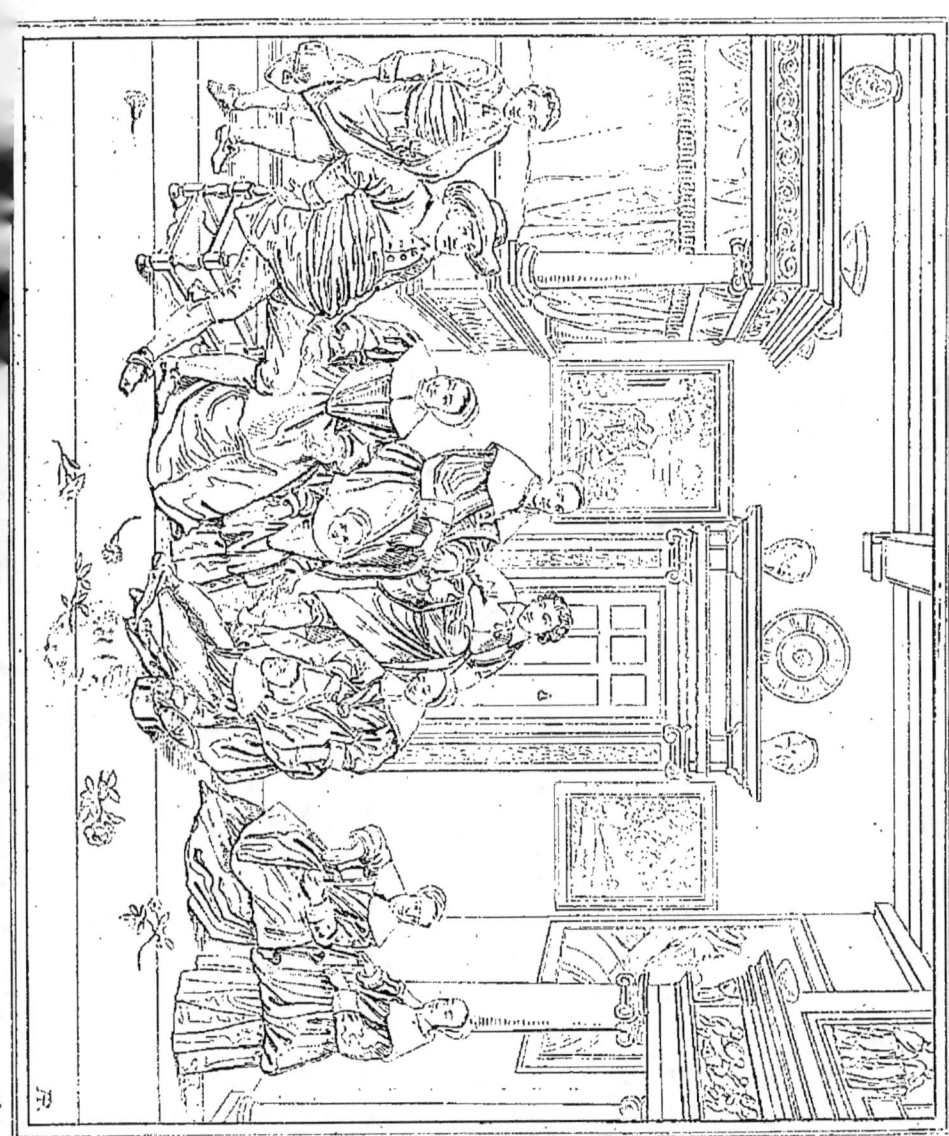

ÉCOLE HOLLANDAISE. — OSTADE. — MUS. FRANÇAIS.

FAMILLE D'OSTADE.

Le peintre Adrien van Ostade s'est représenté ici avec sa famille; il est assis tenant la main de sa femme placée près de lui. Son fils aîné est debout un peu derrière, tandis que ses cinq filles occupent l'autre partie du tableau. Elles sont dans des poses variées et qui indiquent bien la différence de leur âge. Deux personnes occupent le milieu du second plan; il est à croire que c'est Isaac Ostade et sa femme. Le fond de l'appartement représente une salle richement décorée, à la manière hollandaise.

Il serait difficile de rendre avec plus de vérité le calme et la gravité si remarquables parmi les Hollandais. L'exécution de ce tableau est de la plus grande perfection, la magie de la couleur y est portée au plus haut degré, et il serait impossible de rien voir de plus vrai. Tous les personnages, étant vêtus de noir, cela offrait des difficultés nombreuses, que l'auteur a su vaincre avec une rare habileté.

Tous ces portraits ont un air de famille, et l'on ne peut douter de leur ressemblance; mais on ne peut non plus se dissimuler que tous ils étaient d'une laideur disgracieuse et bien désagréable à rendre en peinture.

Ce tableau, peint sur bois, est maintenant dans la galerie du Louvre. Il a été gravé par Chateignier et Oortmann.

Larg., 2 pieds 9 pouces; haut., 2 pieds 2 pouces.

DUTCH SCHOOL. —— VAN OSTADE. —— FRENCH MUSEUM.

THE FAMILY OF VAN OSTADE.

Adrian Van Ostade has here represented himself, in the midst of his family. He is seated, and holding the hand of his wife, who is placed near him. A little in the rear, stands his eldest son; his five daughters occupy the other part of the picture, and, by their various attitudes, indicate the difference of their ages. The two persons in the centre of the second plane, are probably Isaac Van Ostade and his wife. The back-ground represents a room richly furnished in the Dutch taste.

The calmness and gravity which distinguish the people of Holland, are strikingly expressed in this picture; the finishing, also, is exquisite, and the magic of colour and truth of effect are carried to their highest perfection. The dresses, which are all black, offered, in respect of colouring, a difficulty which the artist has overcome with rare ability.

A strong family likeness is visible in these portraits, but it cannot be concealed that they are all homely, and ungrateful subjects for the pencil.

This picture is painted on wood : it is now in the Gallery of the Louvre, and has been engraved by Chateignier and Oortman.

Width, 3 feet; height, 2 feet 3 inches.

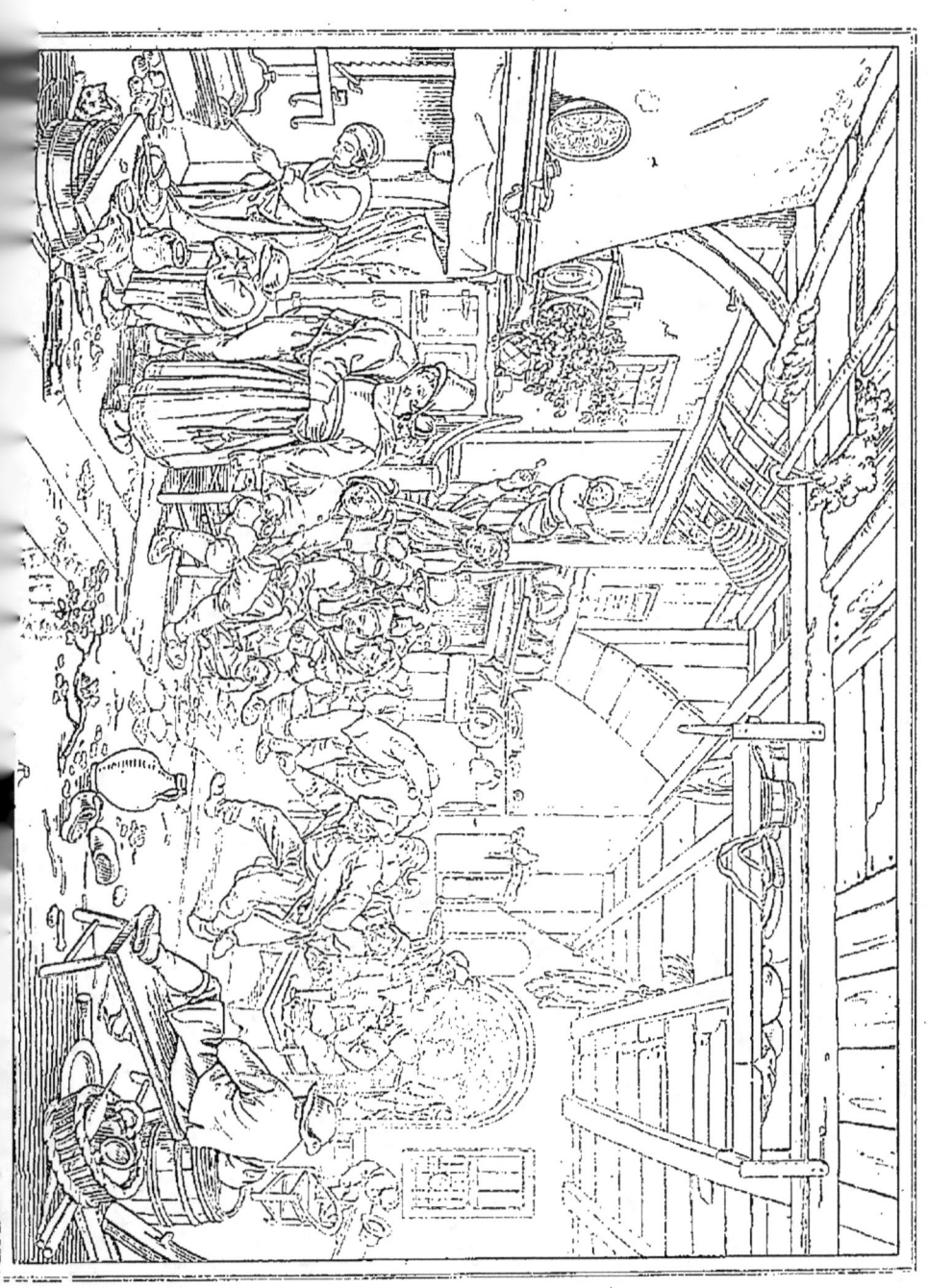

ECOLE FLAMANDE. ○○○○○ OSTADE. ○○○○ CAB. PARTICULIER.

FÊTE DE FAMILLE.

Les tableaux de Van Ostade n'offrent souvent qu'une ou deux figures, quelquefois cependant ils présentent une composition de quatre ou cinq. Le peintre est ici sorti de son habitude : il a représenté une réunion nombreuse, dans laquelle on a cru voir une fête de famille; mais nous serions plus disposés à la regarder comme l'intérieur d'une guinguette un jour de fête, où tout le monde s'amuse ensemble, mais où chacun paie son écot.

A gauche on voit une grande cheminée, sous laquelle est entrée une servante, qui s'occupe à faire frire des huîtres. Près de là, un homme debout retient dans ses bras une femme, qui semble être la maîtresse de la maison; près d'eux un autre homme assis paraît être égayé de ce qu'ils se disent.

Ce tableau faisait partie du cabinet de M. de Gaignat, passa ensuite dans celui de M. Randon de Boisset. A sa vente, en 1777, il fut vendu 12,000 fr. Il a passé depuis dans la possession de M. Gildemestre à Amsterdam.

Larg., 1 pied 9 pouces; haut., 1 pied 3 pouces.

FLEMISH SCHOOL. OSTADE. PRIVATE COLLECTION.

A FAMILY FESTIVAL.

Van Ostade's pictures often contain but one or two figures, sometimes however they present a composition of five or six. Here the painter has deviated from his ordinary custom, and he has represented a numerous meeting, which has been considered a family festival; but we should be rather inclined to look upon it as the Interior of a Cabaret, or public-house, on a holiday, the visitors amusing themselves together, but each paying his own share.

On the left of the picture a large chimney is seen under which a female servant has placed herself to fry oysters. Near that spot stands a man, holding in his arms a woman who appears to be the hostess; near these, another man is seating pleased it would appear by what is said.

This picture formed part of M^r. de Gaignat's Collection; afterwards in M. Randon de Boisset's, and at his sale, in 1777, it was sold for 12,000 franks, about L. 480. It has since got into the possession of M^r. Gildermestre of Amsterdam.

Width, 22 inches; height, 16 inches.

ÉCOLE HOLLANDAISE. ⚜⚜⚜ OSTADE. ⚜⚜⚜ GALERIE DE SANS-SOUCI.

JEU INTERROMPU.

Ostade n'a jamais représenté que des scènes familières; et le mérite de ses tableaux consiste à avoir su rendre la nature avec une parfaite exactitude. Point d'art dans ses compositions, pas de noblesse dans ses personnages, pas de pureté dans son dessin; mais une vérité étonnante dans la pose de ses figures, une entente parfaite du clair-obscur, et une couleur des plus fines et des plus vraies.

A la porte d'une maison de village, sous quelques arbres dont l'ombrage est augmenté par des guirlandes de houblon, on voit plusieurs paysans assis tranquillement pour boire et fumer; l'un deux, pour égayer la scène, joue du violon; deux autres étaient à jouer aux cartes, et viennent, à ce qu'il paraît, d'interrompre leur partie, peut-être pour quelque contrariété, puisque l'un d'eux paraît avoir jeté ses cartes à terre.

Quoiqu'on aperçoive facilement dans ce tableau une scène de joueurs, il est difficile de trouver pourquoi il est nommé *Inconvéniens du jeu*, car rien ne retrace les suites fâcheuses qu'occasione souvent cette distraction si habituelle parmi les hommes de toutes les classes.

Ce tableau fait partie de la galerie formée par le roi de Prusse, dans le palais de Sans-Souci.

Larg., 1 pied 11 pouces; haut., 1 pied 5 pouces.

DUTCH SCHOOL. ⋯⋯ OSTADE. ⋯⋯ GALLERY OF SANS-SOUCI.

THE GAME INTERRUPTED.

Ostade never represented any but familiar scenes, and the merit of his pictures consists in his having copied nature with perfect exactness. There is neither art in his compositions, nor nobleness in his personages, nor purity in his design; but astonishing truth in the attitudes of his figures, perfect judgment in the clare-obscure, and a colouring the most beautiful and natural.

At the door of a cottage, beneath some trees, the shade of which is increased by garlands of the hop-plant, several peasants are seen quietly seated with their glasses and their pipes; one of them, to enliven the scene, is playing on the violin; two others were playing at cards, and have just, it would seem, interrupted their game, perhaps on account of some disagreement, as one of them appears to have thrown his cards upon the ground.

Although a scene of gamesters may be easily perceived in this picture it is difficult to guess why it is called *Inconveniences of gaming*, for there is nothing that reminds us of the lamentable consequences which frequently result from this amusement so common among persons of all classes.

This picture belongs to the gallery formed by the king of Prussia, in the palace of Sans-Souci.

Breadth, 2 feet 1 inch; height, 1 foot 6 $\frac{3}{4}$ inches.

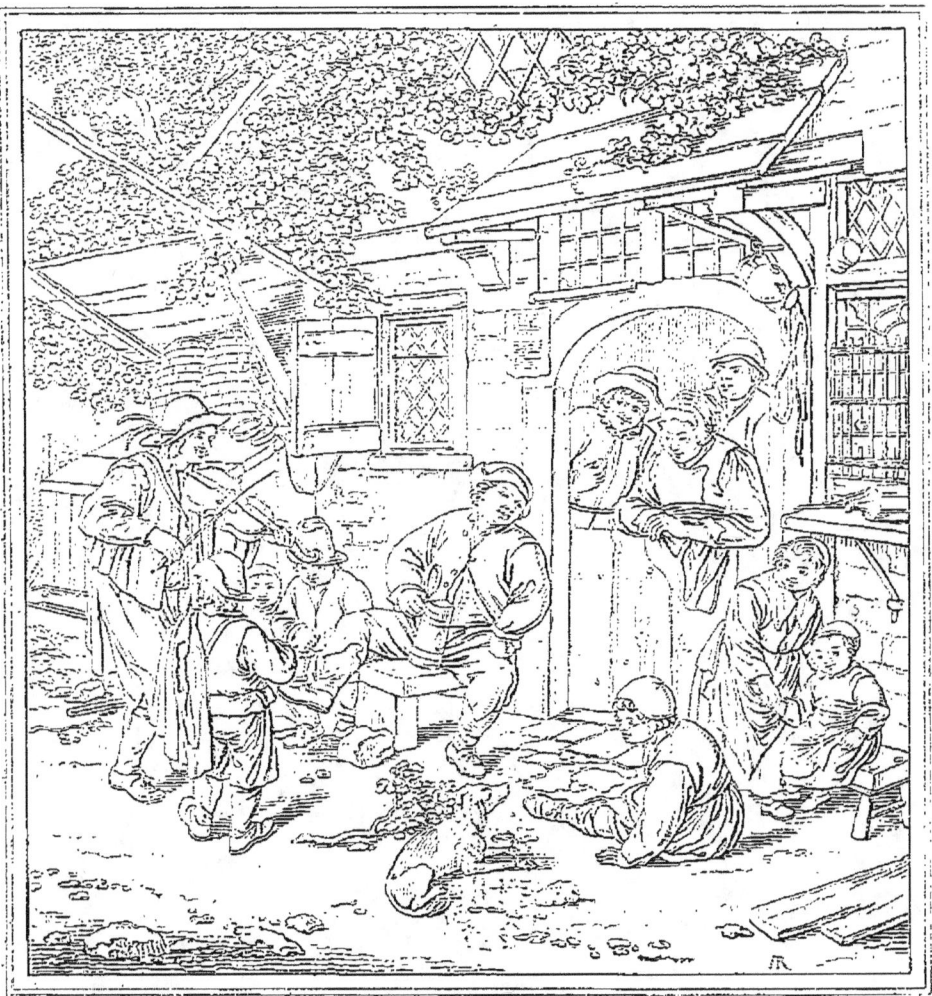

LE CHANSONNIER.

ÉCOLE HOLLANDAISE ⸺ VAN OSTADE. ⸺ MUSÉE DE LA HAIE.

LE CHANSONNIER.

Les tableaux de Van Ostade se font remarquer par l'exacte représentation de la nature. Le peintre fait voir ici une scène qui peut se répéter sans cesse, et dans laquelle un chansonnier cherche à émouvoir les paysans qui l'écoutent, afin de les engager à lui donner quelques pièces de monnaie.

On voit dans ce tableau trois groupes bien disposés et présentant d'heureux contrastes. Le lieu de la scène est ombragé par un arbre et par des tiges touffues de houblon grimpant en spirale sur des perches. La lumière s'introduit au travers du feuillage, frappe vivement sur le mur au centre du tableau, et se répand de proche en proche avec une dégradation admirable. Le ton général est clair; le feuillage transparent jette sur tous les objets un reflet verdâtre qui s'associe moelleusement à des couleurs vigoureuses. Cette teinte un peu verte, qui était familière à Van Ostade, devient ici une grande beauté à cause du feuillage qui la motive et de la lumière ferme qui anime le tableau. Le mur, la porte, le terrain, offrent une couleur vraie, des tons vifs, des demi-teintes fines, des détails soignés. La figure du gros paysan est peut-être éclairée trop également; on pourrait y désirer plus de vigueur : mais ce léger défaut, si cela en est un, ne nuit point à l'harmonie générale.

Ce tableau fait partie du musée de La Haye, il est peint sur bois, et porte la signature d'Ostade avec la date de 1673; le peintre avait donc 63 ans. Il a été gravé par Bovinet.

Haut., 1 pied 5 pouces; larg., 1 pied 4 pouces.

DUTCH SCHOOL ~~~~~~ VAN OSTADE ~~~~~~ HAGUE MUSEUM.

THE BALLAD SINGER.

Van Ostade's picture are remarkable for their faithful delineation of nature. The artist has here represented a scene that may be often repeated, and in which a ballad singer is endeavouring to amuse the listening peasants, so as to induce them to give him some trifling pieces of money.

In this picture three groups are seen, well disposed and offering happy contrasts. The spot of the scene is shaded by a tree, and by tufted hop plants twining around their poles. The light, gliding through the foliage, strikes vividly on the wall in the middle of the picture and spreads insensibly with an admirable degradation. The general tone is clear, the transparent leafing casts on all the objects a greenish reflection which delightfully blends with mellow colours. This greenish hue, which was usual to Van Ostade, here becomes a great beauty, on account of the foliage that explains it, and of the strong light that animates the picture. The wall, the door, and the ground, offer a faithful colouring, bright tones, delicate demitints, and finished details. The figure of the jolly peasant is perhaps too equally illumined, and a little more force in it might be wished; but this slight defect, if it is one, does not hurt the general harmony.

This picture forms part of the Museum at the Hague: it is painted on wood, and bears Ostade's signature, with the date 1673; the artist was therefore 63 years old. It has been engraved by Bovinet.

Height, 18 inches; width, 17 inches.

LE MAITRE D'ÉCOLE.

ÉCOLE HOLLANDAISE. ⋘ A. OSTADE. ⋘ MUSÉE FRANÇAIS.

LE MAITRE D'ÉCOLE.

Quelques personnes se souviennent encore des férules qu'il y a une quarantaine d'années les maîtres donnaient dans les mains des enfans qui faisaient mal leur devoir. Cet usage a cessé, et, quoiqu'en plusieurs choses on ait voulu rappeler les anciennes méthodes, celle-là pourtant ne prévaudra point. Le tableau d'Adrien van Ostade n'en est que plus curieux maintenant, puisqu'il retrace des scènes que nous ne connaissons plus que par tradition.

Le maître, seul être raisonnable de toute la composition, semble témoigner son mécontentement de l'obligation où il se trouve de faire réciter des leçons, aussi peu amusantes pour lui-même que pour les écoliers forcés de les apprendre. Le jeune enfant, qui est debout devant lui, paraît avoir excité la mauvaise humeur du maître et sans doute il en a ressenti les effets. Un autre enfant, tenant son chapeau à la main, semble demander la permission de sortir; plusieurs autres forment sur le devant différens groupes, tandis que d'autres enfans un peu plus âgés sont assis dans le fond, auprès d'une table et paraissent assidus à leur travail.

Ce tableau, peint sur cuivre en 1662, vient du cabinet de M. de Julienne; il fait partie des tableaux placés dans la grande galerie du Louvre. Il est très-remarquable sous le rapport de la couleur et sous celui du clair-obscur; les tons en sont vigoureux et brillans, et l'harmonie est des plus douces. Les groupes sont parfaitement disposés; si l'on n'y trouve pas beaucoup de grâce, on sent du moins qu'ils sont d'une grande vérité, et que le peintre a puisé ses modèles dans la nature qu'il avait sous les yeux. Il a été gravé par Bovinet.

Haut., 1 pied 3 pouces; larg., 1 pied.

R. 3.

DUTCH SCHOOL. ～～～ A. OSTADE. ～～～ FRENCH MUSEUM.

THE SCHOOL MASTER.

Some few persons on the Continent may yet remember the ferula with which school masters, about forty years since, used to strike the hands of those pupils who neglected their duty. This custom has ceased, and although attempts have been made to renew in many things several of the ancient ways, that however will not prevail. Adrian Van Ostade's picture is now the more curious, as it recals scenes that we are acquainted with, only by tradition.

The master, the only rational being in all the composition, seems to mark his repugnance at being forced to hear the repetition of lessons, as little amusing to himself, as to the scholars who are obliged to learn them. The youngster standing before him, appears to have excited the master's ill-humour, and, no doubt, he has felt its effects. Another boy, holding his hat in his hand, seems to ask leave to go out: several others in the fore-ground form various groups, whilst other youths, who are rather older, are sitting near a table in the back-ground, and appear very assiduous at their lessons.

This picture, which was painted on copper in 1662, belonged to M. de Julienne's Collection: it now forms part of the paintings in the Grand Gallery of the Louvre. It is very remarkable with respect to the colouring and the light and shade: its tones are vigorous and bright, and the harmony very soft. The groups are perfectly well arranged; if they are not very graceful at least they display great fidelity and show that the artist took his models from that nature he saw before him. It has been engraved by Bovinet.

Height, 16 inches; width 3 inches.

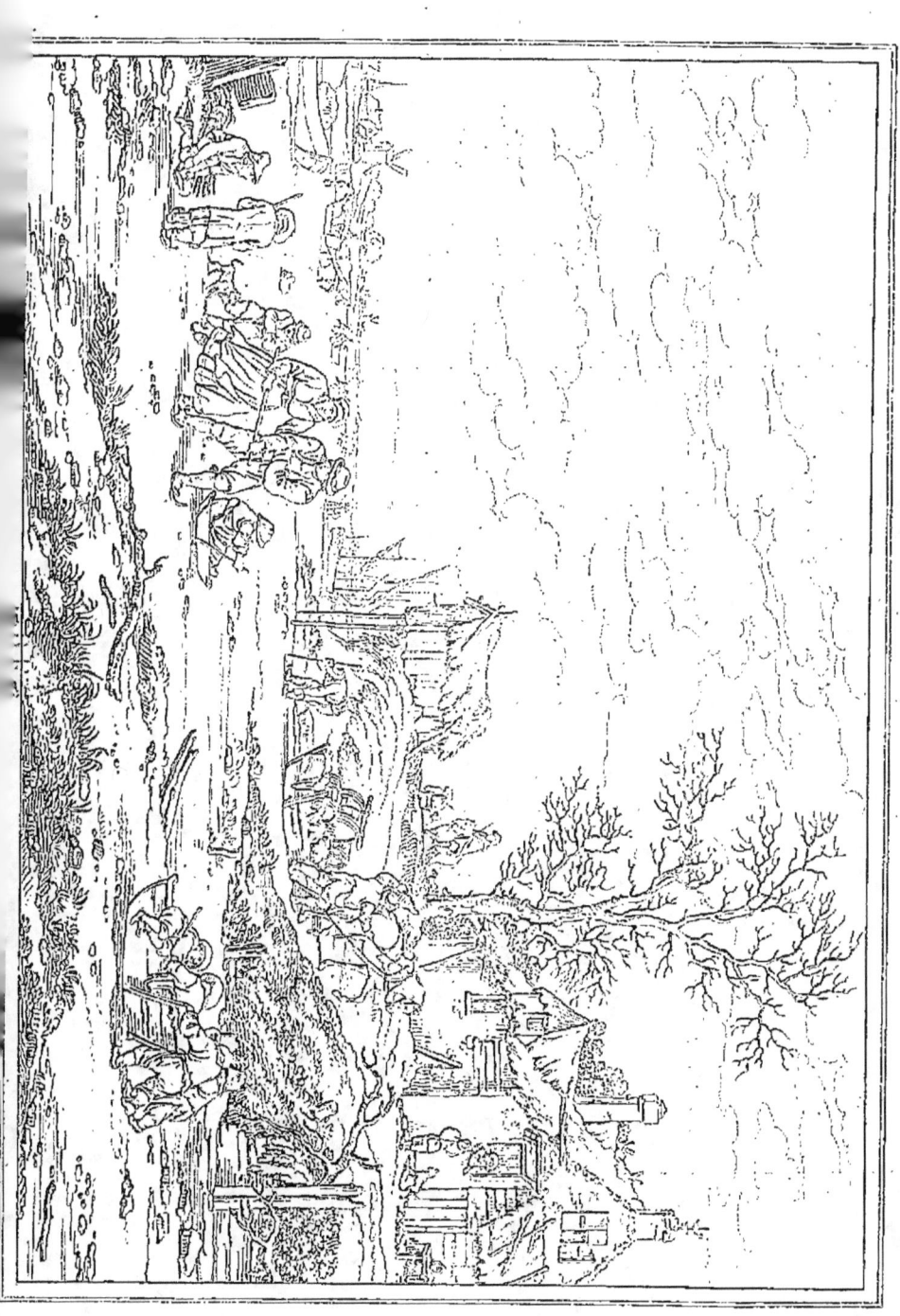

ÉCOLE HOLLANDAISE. OSTADE. MUSÉE FRANÇAIS.

LES PATINEURS.

Ce joli tableau d'Ostade est probablement de ses premiers temps, alors qu'il cherchait à suivre les traces de Téniers. Comme ce maître, il a embrassé dans cette composition un vaste ensemble; il y offre une scène en plein air, où la lumière se répand partout, et dans laquelle on voit des groupes nombreux et variés, tandis qu'ordinairement ses tableaux ne représentent qu'un lieu peu éclairé où les personnages sont resserrés, et dans lequel la lumière ne pénètre que par un seul endroit.

Ostade a fait voir ici une vue de la Hollande au milieu de l'hiver : on sait que dans cette saison les rivières et les canaux y présentent une grande affluence de monde. Les habitans des campagnes, au lieu de suivre les routes ordinaires, apportent leurs denrées à la ville au moyen de traîneaux; des femmes patinent avec leur pot au lait sur la tête; des hommes portent leurs marchandises au moyen de paniers suspendus à chacun des bouts d'un bâton soutenu sur l'épaule.

L'art de patiner donne beaucoup de facilité pour parcourir en peu de temps de grandes distances; on fait souvent ainsi quatre lieues à l'heure. Lorsqu'on est habile dans cet exercice et qu'on veut suivre une ligne droite, on peut sur une seule jambe et d'un seul élan faire un coulé de 250 pieds.

Ce tableau a été gravé par L. Garreau.

Larg., 4 pieds 6 pouces; haut., 3 pieds.

DUTCH SCHOOL. ~~~~~~~ VAN OSTADE. ~~~~~~~ FRENCH MUSEUM.

SKATERS.

This charming picture was probably painted in early life by Ostade, at the time he was endeavouring to follow the traces of Teniers. He has in this composition, like the latter master embraced a vast extent: he offers a scene in the open air, where the light spreads on all sides, and in which numerous varied groups are seen, whilst his pictures generally represent a spot slightly illumined with few personages, and upon which the light penetrates but from a single part.

Ostade has here given a view of Holland, in Winter: it is known, that during that season, the rivers and canals are covered with crowds of people. The country people, instead of following the common roads, take their goods to town upon sledges: the women skate with their milk pails upon their heads, and the men carry their wares, by means of baskets slung at each end of a stick placed across the shoulder.

The art of skating gives much facility to go over a great distance, in a short time: four leagues per hour are often thus performed, and those who are skilful in this exercice, when following a straight line, may, at a single spring, slide 250 feet on one foot.

This picture has been engraved by L. Garreau.

Width, 4 feet 9 inches; height, 3 feet 2 inches.

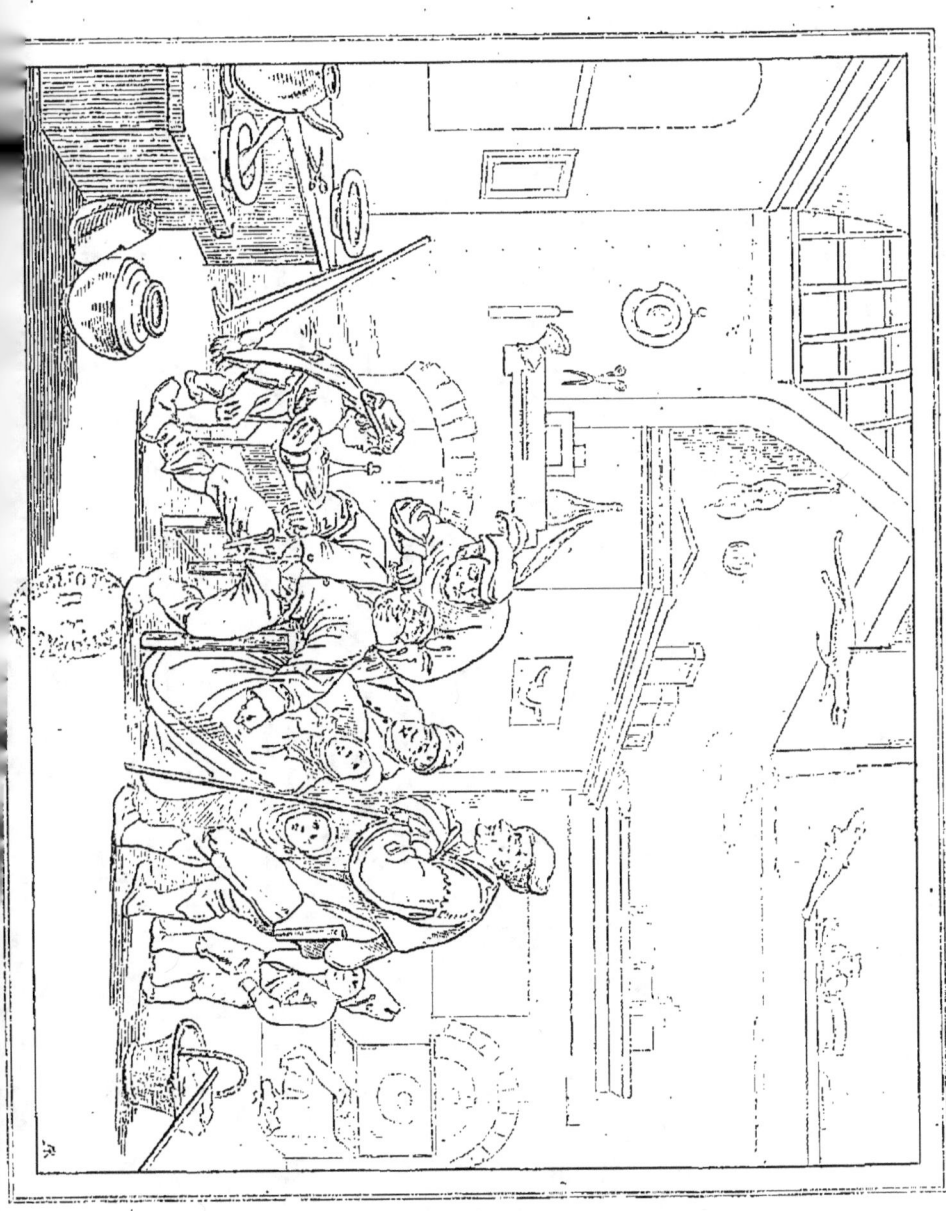

ECOLE HOLLANDAISE. ○○○○○ OSTADE. ○○○○○○ GALERIE DE VIENNE.

L'ARRACHEUR DE DENTS.

Un pauvre paysan, allant au marché avec sa famille, est entré en passant chez le barbier, chirurgien, dentiste, pour faire cesser un mal insupportable par une opération simple mais très douloureuse, et il paraît jeter des cris qui semblent émouvoir sa femme et ses enfans. Le petit domestique habillé de gris, que l'on voit à gauche, tenant un bassin, est tellement habitué à des scènes de cette nature qu'il n'y fait pas attention ; un ami du patient, debout sur le devant à droite, semble faire voir, par son air goguenard, que son âge l'a mis hors des atteintes du mal de dents. Quelques personnes ont prétendu trouver dans la pose du patient de la ressemblance avec celle de la statue du Laocoon ; mais c'est pousser trop loin le goût des similitudes.

Toutes les figures sont pleines d'expression ; le groupe est bien composé. La lumière est vive, le clair-obscur parfaitement senti, et le coloris vigoureux, moins brillant cependant qu'il ne l'est ordinairement dans les tableaux de ce peintre, et c'est sans doute pour cela que ce tableau est cité sous le nom de l'*Ostade gris*.

Ce tableau est peint sur bois de chêne ; il fait partie de la Galerie de Vienne, et a été gravé par Séb. Langer.

Larg., 1 pied 3 pouces ; haut., 1 pied.

DUTCH SCHOOL. VAN OSTADE. VIENNA GALLERY.

THE TOOTH DRAWER.

A poor peasant, on his way to market with his family, has entered at the barber's, who is also a surgeon and dentist, to be rid, by a simple, though very painful operation, of an insufferable torment; and he appears to utter cries, that seem to deeply affect his wife and children. The young attendant, dressed in grey, who is seen to the left, holding a basin, is too much accustomed to similar scenes to pay any attention to them: a friend of the sufferer, standing in the fore-ground, to the right, seems, by his bantering, to impart that his years have placed him beyond the reach of the toothache. Some persons have pretended to find in the patient's attitude a resemblance with the statue of the Laocoon: but this is carrying too far a taste for similitudes.

All the figures are full of expression: the group is well composed. The light is vivid, the chiaroscuro perfectly rendered, and the colouring vigorous, though less brilliant than is generally found in this artist's pictures: and, no doubt it is for this reason that the present picture is known by the name of the *Grey Ostade*.

This picture is painted on oak wood: it forms part of the Gallery at Vienna, and has been engraved by Seb. Langer.

Width, 16 inches; height, $12\frac{5}{7}$ inches.

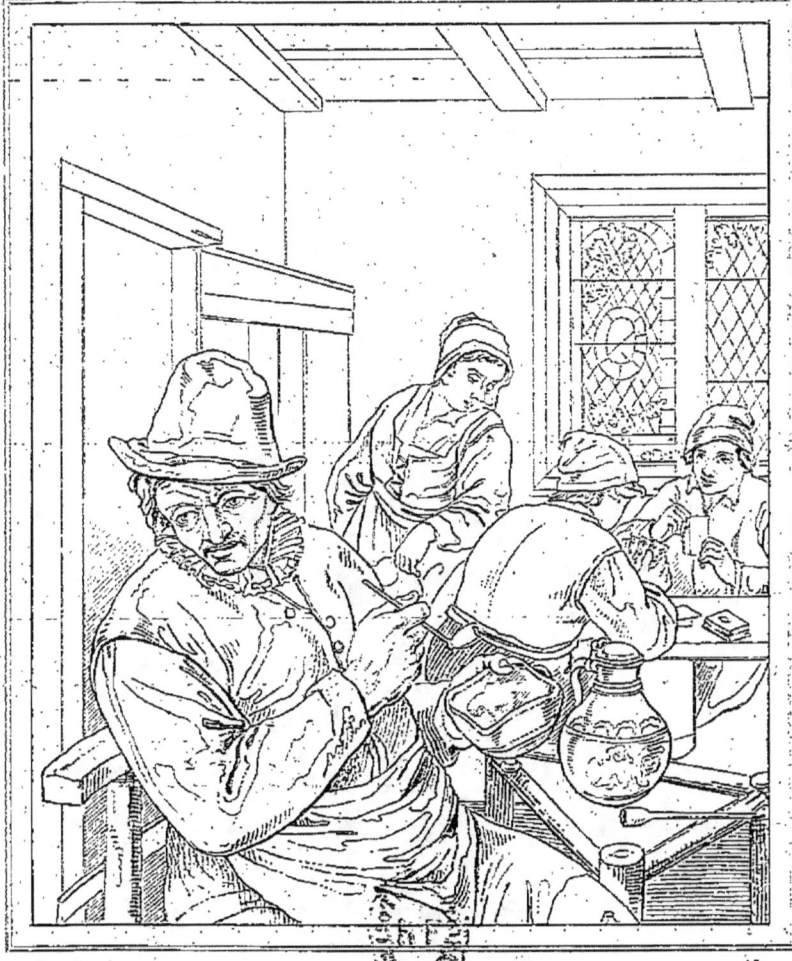

UN FUMEUR.

ÉCOLE HOLLANDAISE. OSTADE. MUSÉE FRANÇAIS.

UN FUMEUR.

Ce tableau est remarquable par un fini extrême, l'effet de la lumière est ménagé avec une grande habileté, et la tête du personnage principal est un chef-d'œuvre pour la vivacité des tons et pour la finesse du pinceau.

Van Ostade, admirateur des tableaux de Téniers, cherchait à imiter la manière de ce maître, lorsque Brauwer lui fit sentir qu'il s'exposait ainsi à être comparé avec désavantage à son modèle, tandis qu'en prenant une manière différente et originale, il pouvait arriver à la réputation et à la fortune. Ostade se rendit à ce conseil, et une différence remarquable distingue ses ouvrages de ceux de Téniers. Le coloris de Téniers est clair, gai, argentin et varié; celui d'Ostade, vigoureux et chaud, est souvent violet ou verdâtre et plus uniforme. La touche de Téniers est ferme, légère, hardie; le pinceau d'Ostade, toujours nourri, fondu et moelleux, manque quelquefois de fermeté. Téniers, en imitant la nature, lui conserve sa grâce; il la peint telle qu'elle est, aimable, vive, riante, et surtout admirable par sa variété. Van Ostade s'attache constamment à représenter des scènes comiques; resserrant le cercle de ses modèles, il se borne à prendre sans choisir, dans les actions des paysans, ce que la nature offre de plus grotesque; il varie avec esprit ses sujets, ainsi que l'expression de chaque figure, mais il ne sort pas du genre burlesque. L'un et l'autre de ces peintres étaient également recommandables par de bonnes mœurs.

Ce tableau a été gravé par Claessens.

Haut., 1 pied 3 pouces; larg., 9 pouces.

A SMOKER.

This picture is remarkable for its high finishing; the effect of the light is managed with great skill, and the head of the principal personage is a masterpiece for the vivacity of the tones, and for the delicacy of the pencilling.

Van Ostade, who was a great admirer of Teniers' pictures, thought of imitating the manner of that master, but Brauwer made him feel that he thus exposed himself to be disadvantageously compared with his model, whilst, by adopting a different and original style, he might acquire both fame and fortune. Ostade acquiesced in this advice, and a remarkable difference distinguishes his productions from Teniers'. The colouring of Teniers is clear, gay, silvery, and varied: that of Ostade, which is vigorous and warm, is often violet or greenish, and more uniform. The handling of Teniers is firm, light, and bold; the pencilling of Ostade, always rich, blended, and mellow, sometimes fails in firmness. Teniers, by imitating nature, preserves her grace; he depicts her, as she is, amiable, sprightly, smiling, and, above all, admirable for her variety. Van Ostade constantly chuses comic scenes; contracting his range for models, he limits himself in taking, without choice, in the actions of peasants, what nature offers of most grotesque; he varies his subjects with judgment as also the expression of each figure, but he never wanders from the burlesque style. Both were praiseworthy for their morals.

This picture has been engraved by Claessens.

Height, 16 inches; width, 9 inches.

NOTICE

SUR

JEAN BOTH.

Jean Both, ordinairement désigné sous le nom de Both d'Italie, naquit à Utrecht en 1610. Ainsi que son frère André, il reçut les premières leçons de son père, et étudia ensuite dans l'école de Abraham Bloëmaert. Tous deux allèrent ensuite à Rome et cherchèrent à imiter les ouvrages de Claude Lorrain. C'est André qui faisait les figures sur les paysages de son frère Jean. Tous deux s'étaient acquis une grande réputation, par leur manière facile et prompte, ainsi que par les beaux effets de lumière dont leurs tableaux sont empreints.

Winckelmann dit en parlant de Jean Both : « Il rappelle habituellement dans ses tableaux la lumière du soir, par cette raison on y rencontre un éclat jaunâtre, qui plaît aux yeux et est même très-agréable. »

Jean Both ayant vu périr son frère André à Venise, il revint à Utrecht, où il mourut en 1650, âgé seulement de 40 ans. Il a gravé quelques paysages à l'eau-forte avec beaucoup de goût. Ces pièces sont très-recherchés des connaisseurs, et les premières épreuves se payent extrêmement chers.

NOTICE

OF

JEAN BOTH.

Jean Both, commonly known by the name of Both of Italy, was born at Utrecht, in 1610. His father gave him his first lessons, as also to his brother André; he afterwards studied in the school of Abraham Bloëmaert. The two brothers went to Rome, endeavouring to imitate the works of Claude Lorrain; André made the figures on the landscapes of his brother Jean. Both of them acquired a high reputation for the easy and active manner as well as the beautiful brightness which were imprinted in their pictures.

Winckelmann says in speaking of Jean Both: « He usually calls to mind in his pictures the light of the evening, which, for that reason appears a brilliant yellow very pleasing and even agreeable to the sight. »

Jean Both having witnessed his brother André's death at Venise, returned to Utrecht, where he died in 1650, being only 40 years old. He has tastefully etched several landscapes which are greatly sought after by connoisseurs, and the first proofs are paid very dear.

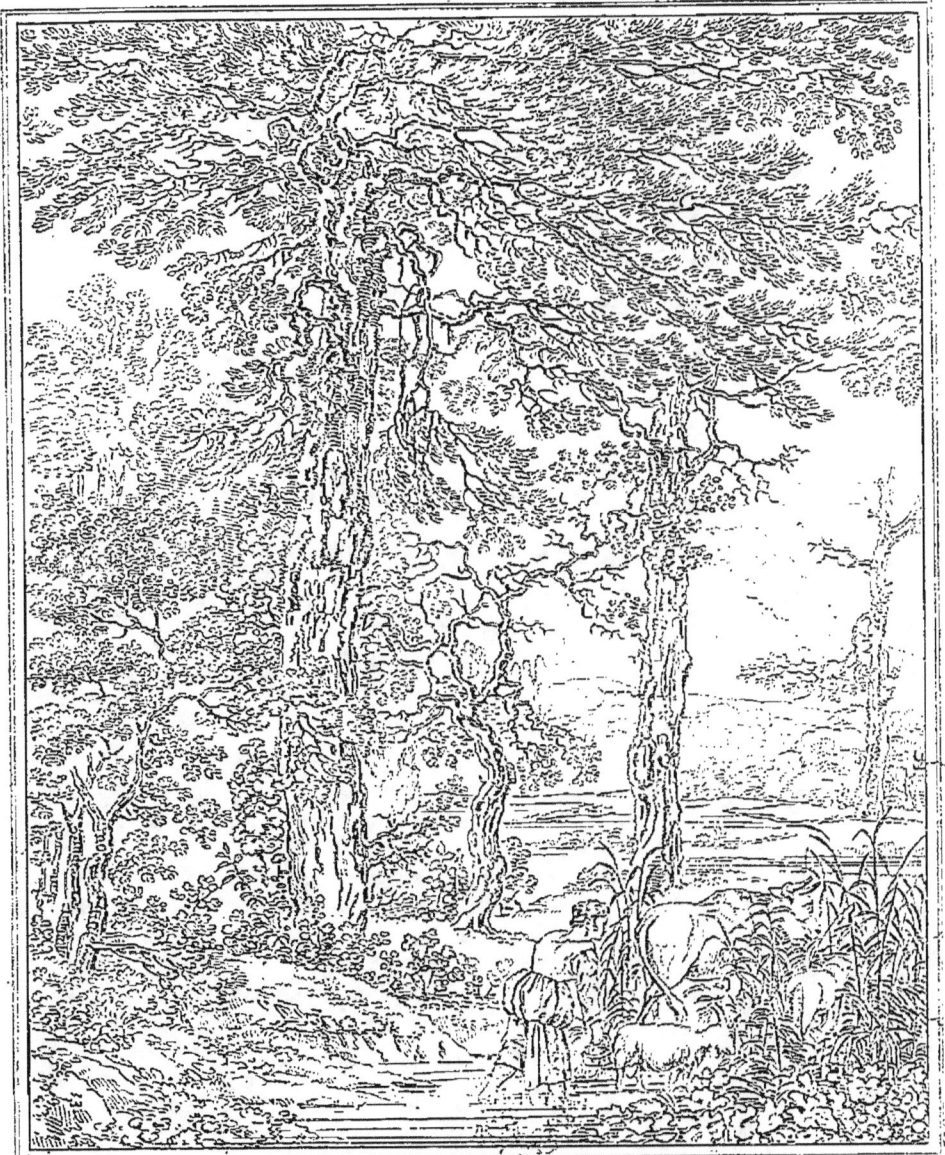

PAYSAGE.

FEMME CONDUISANT UN TROUPEAU.

ÉCOLE HOLLANDAISE. — J. BOTH. — GAL. DE MUNICH.

PAYSAGE,

UNE FEMME CONDUISANT UN TROUPEAU.

Rien ne paraît plus facile que de tracer quelque chose qui ressemble à un paysage; cependant il est bien rare d'arriver à rendre la nature avec une telle perfection, qu'en voyant un tableau on puisse croire, en quelque sorte, apercevoir une vaste campagne, par la fenêtre d'un appartement.

Tel est le mérite des ouvrages de Jean Both, rival de Claude-Lorrain, qui, comme lui, sut répandre dans ses tableaux une vive lumière. On la voit ici passer d'une manière étincelante à travers des arbres touffus, variés, dont la touche est des plus agréables. Les devants, suivant l'habitude du peintre, sont chargés de légères broussailles et de quelques roseaux. Les fonds remplis de vapeurs sont d'un effet merveilleux. La figure de la femme et les animaux qu'elle conduit sont de la main de Carle Dujardin.

Ce tableau appartient au roi de Bavière; il a été lithographié par C. Stier.

Haut, 1 pied 5 pouces; larg., 1 pied 1 pouce.

DUTCH SCHOOL. ⚜⚜⚜ J. BOTH. ⚜⚜⚜ MUNICH GALLERY.

LANDSCAPE,

A WOMAN DRIVING HER FLOCK.

Nothing is easier than to throw on canvass something resembling a landscape; but nothing is more rare than the talent of representing nature with such truth that, while beholding a picture, we may imagine ourselves viewing a vast country, through the window of an apartment.

Such is the merit of John Both, who was the rival of Claude Lorraine, and like him, possessed the art of shedding a sweet and vivid light over his landscapes. In this piece, it is seen glancing through tufted trees, variegated by the happiest and most skilful touch. The foreground, agreeably to the artist's practice, is charged with light brush-wood and reeds; and the back-ground is filled with vapours, of an astonishly fine effect. The figure of the woman and the animals are by Karl Dujardin.

This picture belongs to the King of Bavaria, and has been lithographied by C. Stier.

Height, 1 foot 6 inches; width 1 foot 1 inch.

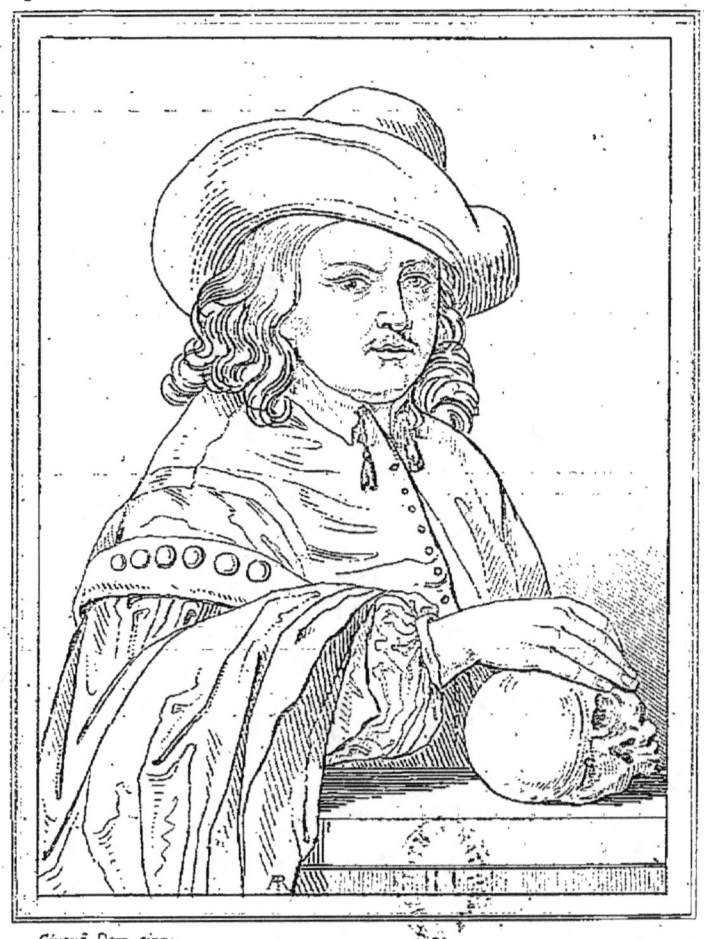

GÉRARD DOW.

NOTICE
HISTORIQUE ET CRITIQUE

sur

GÉRARD DOW.

—

Plusieurs peintres hollandais se sont fait remarquer par le fini extrême de leurs tableaux; tous dans cette manière ont été imitateurs de Gérard Dow, mais aucun n'a su aussi bien que lui rendre les accessoires et les détails, avec le soin le plus précieux, sans nuire ou plutôt sans négliger les effets du clair-obscur et de l'harmonie générale. Aussi ce peintre est regardé comme le chef de cette école, et toujours il est cité par les amateurs de cette nature de talent comme le modèle le plus parfait.

Gérard Dow naquit à Leyde en 1613 : son père était vitrier, ce qui n'était pas alors une profession étrangère aux beaux arts, puisqu'à cette époque on faisait encore usage de vitraux peints. Le jeune Gérard fut d'abord placé chez le graveur Barthélemy Dolendo, où il apprit le dessin; il travailla ensuite chez Pierre Kouwhoorn, peintre sur verre, afin d'être utile à son père; mais ses succès rapides engagèrent bientôt sa famille à le laisser suivre exclusivement la carrière de la peinture. A l'âge de 15 ans, il entra dans l'atelier de Rembrandt, et trois années d'étude sous cet habile maître lui suffirent pour faire connaître son talent. Comme son maître, il a souvent éclairé les objets d'en haut avec des lumières étroites, et par conséquent très

vives; mais dans toutes les autres parties il ne lui ressemble point. Rembrandt semble toujours plein d'enthousiasme et de poésie; Gérard Dow ne paraît qu'un imitateur patient et laborieux d'une nature froide et presque sans mouvement. Le maître a une manière de peindre heurtée, qui de près semble très négligée, et qui produit le plus grand effet en la voyant à une certaine distance; l'élève au contraire, avec une main plus assurée, a une manière propre et soignée, qui paraît d'autant plus étonnante qu'elle est examinée de plus près.

Gérard Dow fit d'abord quelques portraits, mais portant toute son attention à tout faire avec un fini précieux, il lassait la patience de ses modèles, dont l'ennui altérait les traits, et plaçait le peintre dans le cas de produire une ressemblance peu agréable. Gérard Dow mettait un soin excessif jusque dans ses préparatifs: il broyait lui-même ses couleurs, tenait son tableau, sa palette, ses pinceaux et ses couleurs dans une boîte exactement fermée, pour les préserver de la plus légère poussière. Lorsqu'il venait pour travailler, il entrait doucement dans son atelier, s'asseyait avec précaution; puis restait quelques instans dans l'immobilité, et n'ouvrait sa boîte que lorsqu'il pensait qu'il n'y avait plus de poussière en mouvement. On pense bien qu'avec tant de soins préliminaires, Gérard Dow devait en avoir encore plus pendant son travail; aussi assure-t-on que dans un petit tableau représentant la famille Spieringer, il employa cinq jours à peindre seulement une des mains. On va même jusqu'à prétendre que dans un autre de ses tableaux, sans doute la jeune Ménagère, il mit trois jours à peindre le manche du balai.

Tant de petits soins n'empêchent cependant pas ses tableaux d'être remplis de mérite. Quoique la patience semble opposée à la liberté que réclame la peinture; cependant cette patience n'a rien de peiné, de sec ni de ridicule. Ses tableaux sont autant de chefs-d'œuvre de goût, d'un effet piquant et vrai, qui

montrent une parfaite imitation de la nature. Gérard Dow, pour y parvenir avec plus de facilité, imagina différens moyens : l'un était d'avoir un verre concave, au travers duquel il regardait l'objet qu'il voulait peindre, de manière à n'avoir plus qu'à le copier, sans penser à le réduire; l'autre était d'avoir un châssis avec des fils qui correspondaient aux carreaux tracés sur son panneau. Cette pratique qui peut offrir quelque commodité n'est pas sans inconvéniens ; elle empêche l'œil d'acquérir la justesse nécessaire pour bien rendre les objets qu'il voit.

Gérard Dow a presque toujours choisi des sujets de peu d'étendue et de peu de mouvement qui prêtaient facilement à une exacte imitation. Ses tableaux sont tous d'une très petite dimension. On doit cependant en excepter le célèbre tableau de la Femme hydropique; car le grand tableau de la Décollation de saint Jean que l'on voit à Rome dans l'église de Sainte-Marie *della Scala*, et qu'on lui a souvent attribué, n'est pas de lui, mais de Gérard Hondhorst.

Naturellement laborieux, Gérard Dow acquit une fortune d'autant plus considérable, qu'il mourut dans un âge avancé, mais on ne sait en quelle année. Corneille de Bie, écrivant en 1662, dit qu'il vivait à Leyde en cette année-là.

Plusieurs de ses élèves ont suivi sa manière avec succès : les plus remarquables sont Scalken, Mieris, Slingelandt et Charles de Moor.

Gérard Dow a fait fort peu de dessins; on trouve cependant de lui quelques portraits au crayon rouge estompé, avec des touches fermes et d'un bon sentiment.

Ses tableaux passent le nombre de soixante; plusieurs ont été gravés en mezzotinte par Sarrabat, Verkolie, Kauperz, Valk et Jean Raphaël Smith; d'autres au burin par Beauvarlet, Gaillard, Kruger, P. G. Moitte et Voyer : mais le graveur qui les a le mieux rendus est le célèbre J. G. Wille.

HISTORICAL AND CRITICAL NOTICE

OF

GERARD DOW.

Several Dutch Painters have become remarkable for the high finish of their pictures, and all, in that style, have imitated Gerard Dow: but none have possessed the art of giving the accessories and details, with the utmost precision, without injuring, or rather neglecting, the effects of the light and shade, and of harmony in general. This Artist is therefore considered as the head of that School, and is always mentioned by Amateurs of this species of talent, as the most perfect standard.

Gerard Dow was born at Leyden, in 1613: his father was a glazier, a profession, at that time, not foreign to the Fine Arts, as painted windows were still in fashion. Gerard was at first put under the Engraver Bartholomew Dolendo, of whom he learnt Drawing: he afterwards worked under Peter Kouwhoorn, a glass painter, that he might assist his father, but his rapid progress soon induced his family to allow him to follow solely the profession of painting. When 15 years old, he was admitted into Rembrandt's *Atelier*, and three years' practice under that skilful master were sufficient for his talent to become known. Like his master, he has often illumined the objects, from above, by a narrow, and consequently, a very vivid light. But he resembles him in no other point. Rembrandt always seems enthusiastic and imaginative: Gerard Dow only

appears a patient and persevering imitator of cold, and almost lifeless, nature. The master has an off-hand style of painting, which viewed closely appears neglected, and seen at a certain distance produces the grandest effect: the pupil on the contrary, with a surer hand, has a neat and careful style, which appears the more astonishing, the nearer it is examined.

Gerard Dow at first did some portraits, but bearing all his attention to a high finish in all the parts, he fatigued the patience of his models, whose features became altered through wearisomeness and thus disabled the painter from producing agreeable likenesses. Gerard Dow put the greatest care even in his preparations; he ground his colours himself, kept his canvass, palette, pencils, and colours, in a box closely shut up, to preserve them from the slightest dust. When he came to work, he would enter his study softly, and would sit down with great precaution; then, remaining a few moments perfectly still, he would open his box, only when he thought there could be no dust floating in the air. It may be well supposed that with so much preliminary care, Gerard Dow must have taken still more, whilst working: it is said that in a small picture representing Spieringer's Family, it took him five days to paint one of the hands only. It is even asserted that in another of his pictures, no doubt the Young Housewife, he was three days, painting the broomstick.

So much attention to trivialities does not however prevent his pictures being full of merit. Although patience seems contrary to that freedom required in painting, still in this case, his minuteness has nothing laboured, dry, or ridiculous. His pictures are so many masterpieces of taste, of a true and spirited effect, displaying a perfect imitation of nature, which to reach, the more easily G. Dow invented different methods: the one was to have a concave glass, through which he looked at the object he wished to paint, so that he had but to copy it, without

attending to the reducing; the other was to have a frame, with threads, corresponding to the squares marked on his board. This habit, though it may offer advantages, is not without inconveniencies: it prevents the eye from acquiring that accuracy so essential to give faithfully the objects seen.

Gerard Dow has almost always chosen subjects of little extent and of little action, lending easily to an exact imitation. All his pictures are of very small dimensions. The Dropsical Woman must however be excepted. As to the great picture of the Decollation of St. John seen in the Church of Santa Maria della Scala, at Rome, and which has often been attributed to Gerard Dow, it is not by him, but by Gerard Hondhorst.

Naturally laborious, Gerard Dow acquired a fortune the more considerable, as he died at an advanced age: but the year is known. Cornelius Bie who wrote in 1662, says that Gerard Dow was that year living at Leyden.

Several of his pupils have successfully followed his manner: the more remarkable are, Scalken, Mieris, Slingelandt, and Charles de Moor.

Gerard Dow did very few drawings: there are however a few portraits by him in red stumped crayons, with firm and spirited touches.

His paintings exceed sixty in number: several have been engraved in Mezzotinto by Sarrabat, Verkolie, Kauperz, Valk, and John Raphael Smith: others in the Line Manner by Beauvarlet, Gaillard, Kruger, P. G. Moitte, and Voyer: but the engraver who has done him most justice is the celebrated J. G. Wille.

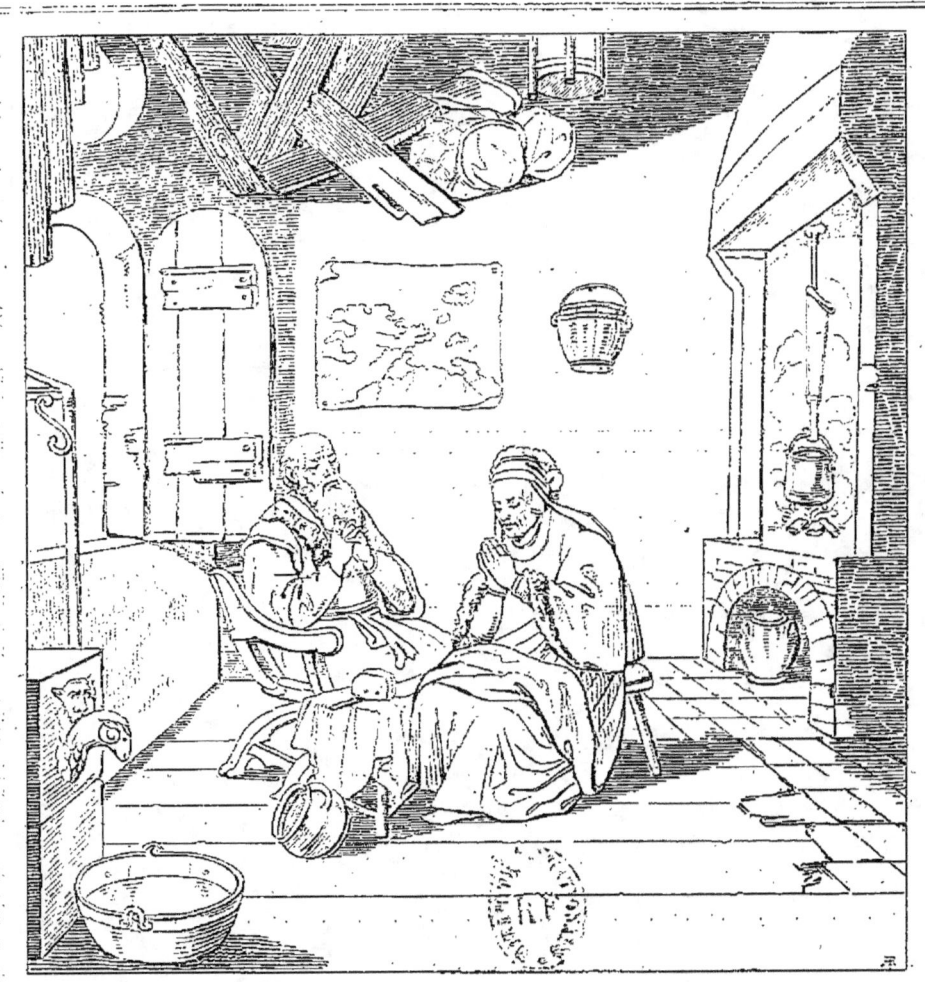

TOBIE ET SA FEMME.

ÉCOLE HOLLANDAISE. — GÉRARD DOW. — CABINET PARTICULIER.

TOBIE ET SA FEMME.

Une composition aussi simple pourrait bien être regardée comme une scène familière, représentant un vieillard et sa femme près de prendre leur repas; mais on doit y voir un sujet historique, dont les caractères sont suffisans pour faire reconnaitre Tobie et sa femme priant Dieu et lui demandant le retour heureux de leur fils.

Le vieillard est aveugle; sa tête chauve et sa grande barbe indiquent assez un patriarche; la carte de géographie, quoiqu'elle puisse être regardée comme un anachronisme, fait voir en même temps le soin qu'a pris le peintre de montrer avec quelle attention les parens aiment à retrouver sur la carte la route que doit suivre leur fils dans un voyage éloigné, et le plaisir qu'ils éprouvent à calculer le point de son séjour.

La couleur de ce tableau est très remarquable, les figures sont bien dessinées et bien finies, ce qui le fait regarder comme un des chefs-d'œuvre de Gérard Dow. Il faisait partie de la belle collection formée à Dordrecht par feu M. Van Dam; il n'a jamais été gravé.

Haut., 2 pieds 2 pouces; larg., 2 pieds.

DUTCH SCHOOL. ———— GER. DOW. ———— PRIVATE COLLECTION.

TOBIT AND HIS WIFE.

So simple a composition might induce some persons to look upon this as a familiar scene, representing an old man and his wife, who are going to take their meal: but it must be considered as an historical subject, the characteristics of which, indicate Tobit and his wife, offering their prayers to God, for the safe return of their son.

The old man is blind: his bald head, and long white beard, sufficiently shew him to be a patriarch: the geographical map, although it must considered as an anachronism, at the same time points out the care the artist has taken to shew with what attention the parents trace, on the map, the road, their son must follow in a distant journey; and the pleasure they feel in supposing the spot on which he then is.

The colouring of this picture is very remarkable; the figures are well drawn, and highly finished, which causes it to be looked upon as one of Gerard Dow's master pieces. It formed part of the beautiful collection formed at Dordrecht by the late M. van Dam: it has never been engraved.

Height, 2 feet $3\frac{2}{3}$ inches; width, 2 feet $1\frac{1}{2}$ inch.

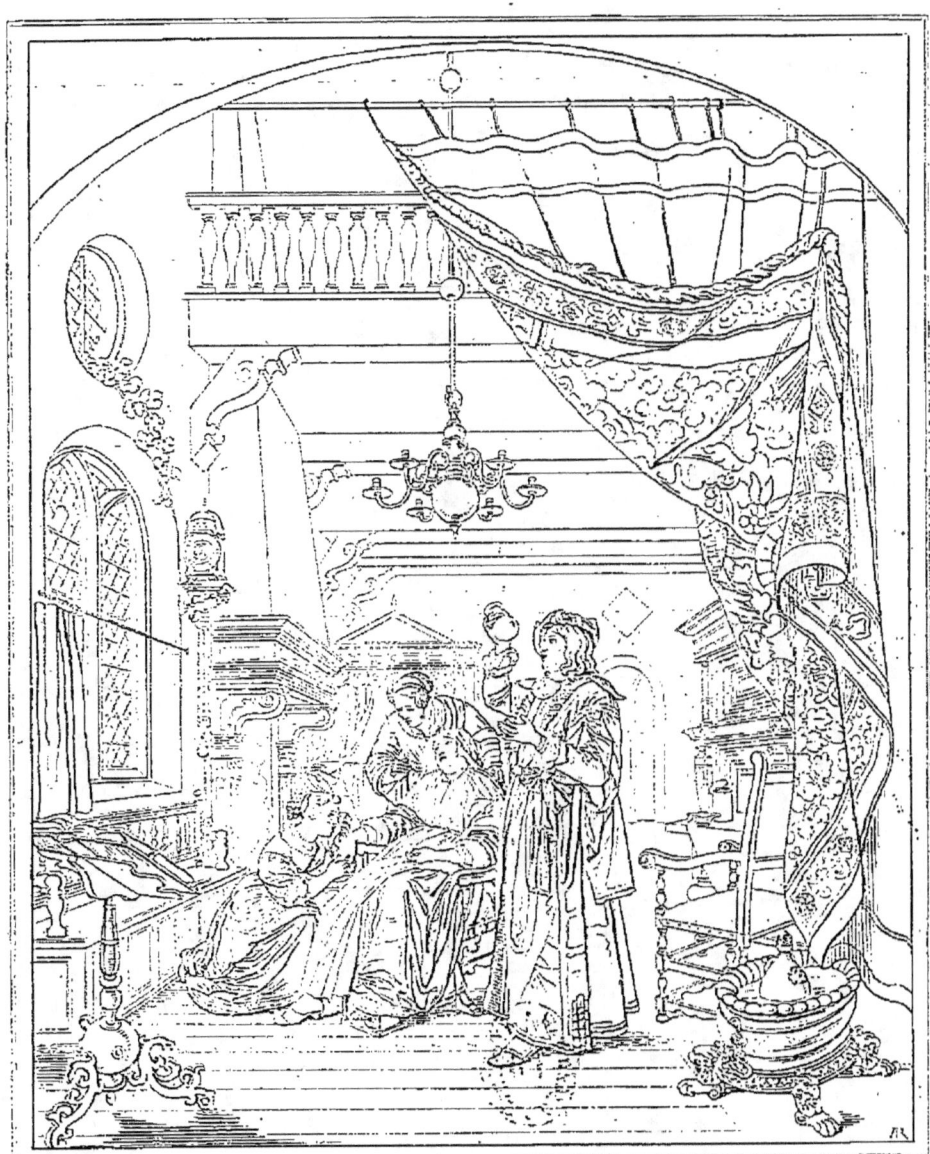

LA FEMME HYDROPIQUE.

ÉCOLE HOLLANDAISE. — G. DOW. — MUSÉE FRANÇAIS.

FEMME HYDROPIQUE.

Les tableaux de Gérard Dow sont ordinairement d'une très-petite dimension et ne contiennent qu'une ou deux figures, souvent à mi-corps, ce qui rappelle la première habitude du peintre, qui d'abord s'était livré à l'étude du portrait.

Ici quatre personnes concourent à l'action, dans laquelle on voit une unité parfaite. Une femme, sans être fort âgée, est attaquée d'une maladie mortelle; elle paraît affectée profondément, et sans doute une crise fâcheuse vient de la saisir. Sa fille a interrompu la lecture de la Bible, que l'on voit ouverte sur un pupitre; elle s'est jetée précipitamment aux pieds de sa mère, et lui serrant la main la couvre de larmes. Une servante offre à sa maîtresse un breuvage dont on espère quelque soulagement. Le médecin, debout près du groupe, tient une fiole de verre dans laquelle se trouve l'urine de la malade. L'attention avec laquelle il l'examine rappelle l'époque où la médecine croyait, par de semblables observations, tirer d'importans éclaircissemens sur l'état des malades.

Tous les détails de ce magnifique tableau sont rendus avec un soin et une perfection rares. Acquis pour le prix de 70,000 fr. par l'électeur palatin, il fut donné par lui au prince Eugène de Savoie. A la mort de ce prince il devint la propriété du roi de Sardaigne, et se trouvait dans ses appartemens lorsqu'en 1799 le roi, voulant donner au général Clausel un témoignage de satisfaction, lui fit présent de ce tableau. Le général s'empressa d'en faire honneur au Directoire exécutif, qui le fit placer au Musée.

Ce tableau a été gravé par Fosseyeux et par L. A. Claessens.

Haut., 2 pieds 7 pouces; larg., 2 pieds 1 pouce.

Gio.

DUTCH SCHOOL. — G. DOW. — FRENCH MUSEUM.

THE DROPSICAL WOMAN.

Gerard Dow's paintings are usually of very small dimensions, and contain but one or two figures, often half-lengths, which recal the early habits of the artist, who, at first, had given himself up to portraits.

Here four persons contribute to the scene, in which a perfect unity is kept. A woman, who, though not advanced in years, is attacked by a cruel disorder; she appears deeply affected, and no doubt a fatal crisis is upon her. Her daughter has suspended the reading of the Bible, seen open on a desk; she has thrown herself at her mother's feet, and pressing her hand, bathes it with her tears. A female servant presents her mistress with a draught, from which some relief is hoped. The physician, standing near the group, holds a glass phial containing some of the patient's water. The attention he gives to it, refers to the time when the medical world believed that important prognostics might be derived from similar observations on the state of their patients.

All the details of this magnificent picture are given with extraordinary care and precision. It was purchased for 70,000 franks, about L. 2,800, by the Elector-Palatine, and by him given to Prince Eugene of Savoy. At the death of the latter prince, it became the property of the King of Sardinia, and was in his palace, when in 1799, wishing to give General Clausel a mark of his satisfaction, he offered him this picture. The General immediately presented it to the Executive Directory, who caused it to be placed in the Museum.

This picture has been engraved by Fossoyeux, and by L. A. Claessens.

Height 2 feet 9 inches; width 2 feet 2 ½ inches.

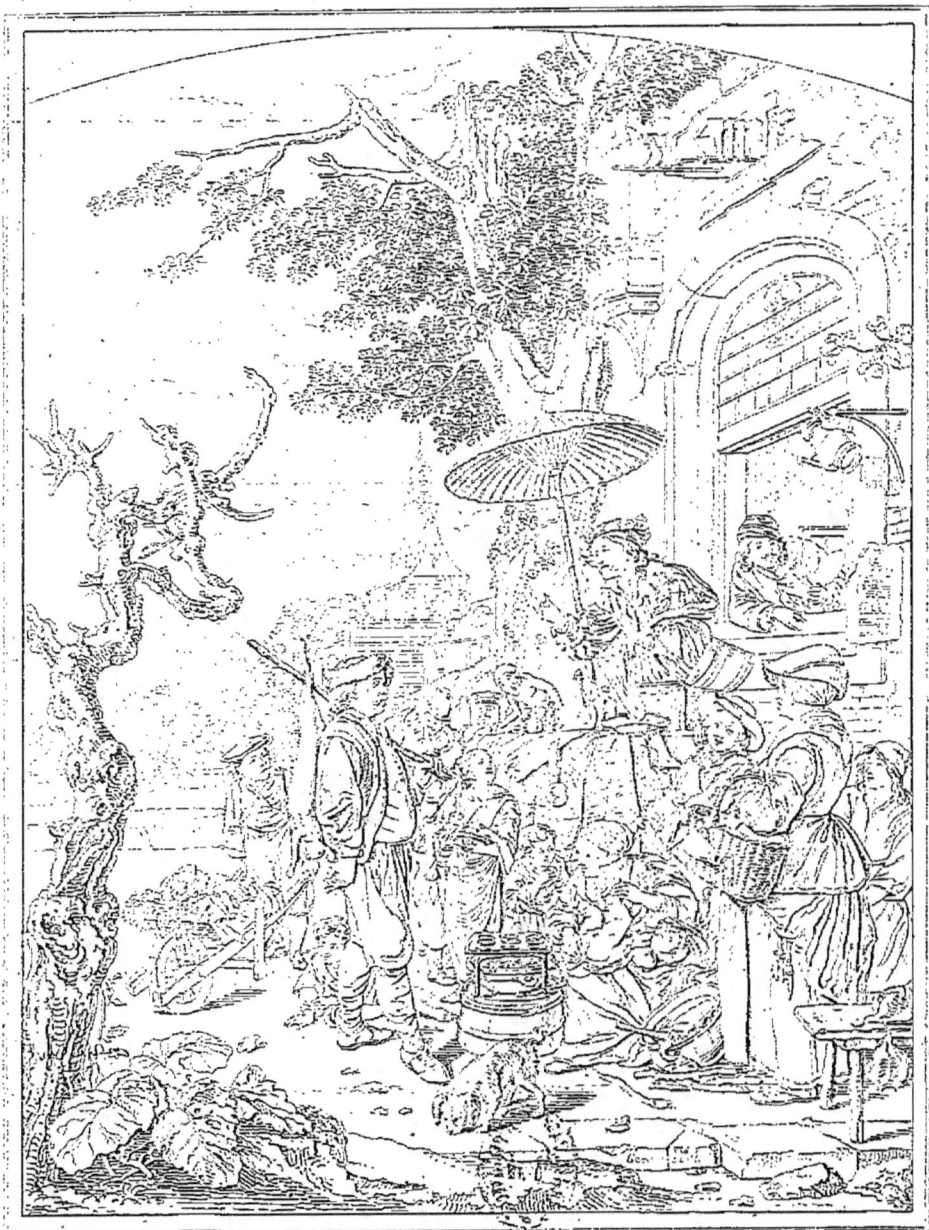

Gerard Dow p. 801.

CHARLATAN.

ÉCOLE HOLLANDAISE. — G. DOW. — GAL. DE MUNICH.

CHARLATAN

DISTRIBUANT DES DROGUES.

Ce précieux tableau de Gérard Dow était le seul de ce maître qui se trouvât dans la collection de Dusseldorf, et il donnait son nom à la deuxième salle. Il était dès lors admiré comme un des chefs-d'œuvre du peintre, et se faisait remarquer par la richesse de sa composition et la variété des détails, ainsi que par la naïveté et la vérité d'expression de chacun des personnages. Sa dimension le rendait aussi très-remarquable, puisqu'il est plus grand que le tableau de *la femme hydropique*, au Musée du Louvre.

La scène se passe dans la rue d'une petite ville de Hollande, devant la porte d'un cabaret, à la fenêtre duquel s'est placé le peintre, tenant sa palette.

On lit au bas du Tableau : *G. Dov*, 1632.

Peint sur bois, il se voit maintenant dans la Galerie de Munich et a été gravé par

Haut., 3 pieds 5 pouces ; larg., 2 pieds 7 pouces.

DUTCH SCHOOL. — G. DOW. — MUNICH GALLERY.

QUACK VENDING DRUGS.

This valuable picture by Gerard Dow, was the only work of his in the Dusseldorf Collection, and gave name to the second room. It is considered as one of his masterpieces; being distinguished for the richness of the composition and the variety of the details, as well as for truth of expression; and the perfectly natural air of the figures. It is remarkable also for its dimensions, which exceed those of the Dropsical Woman, in the Gallery of the Louvre.

The scene is before the door of an inn, in the street of a little Dutch town: at the window is placed the painter, with his palette.

Near the bottom of the piece is inscribed: *G. Dov.* 1632.

This picture is painted on wood: it is now in the Munich Gallery: it has been engraved by

Height, 3 feet 7 inches; width, 2 feet, 8 inches.

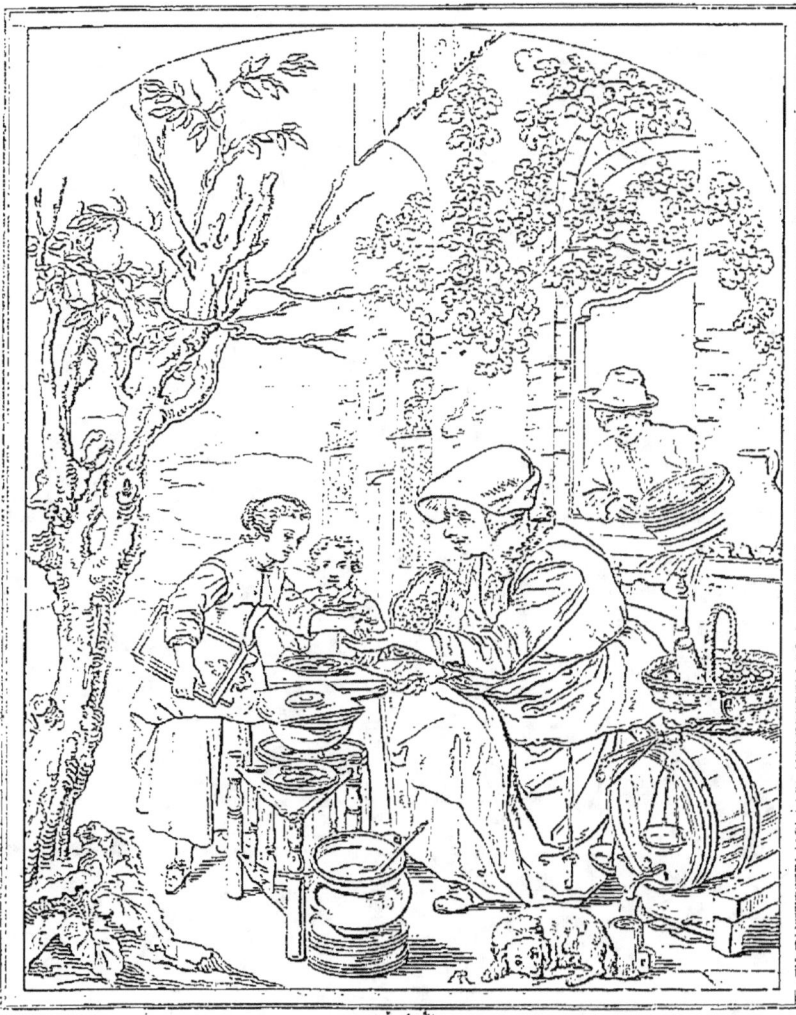

MARCHANDE DE BEIGNETS.

ÉCOLE HOLLANDAISE. — G. DOW. — GAL. DE FLORENCE.

MARCHANDE DE BEIGNETS.

Gérard Dow a placé dans ce tableau une vieille femme, une jeune fille, un enfant et un jeune homme. Ces différences d'âge ont donné au peintre le moyen de varier ses expressions de la manière la plus avantageuse. Suivant son habitude, il a rendu merveilleusement tous les accessoires, sans pourtant nuire à l'ensemble. La perfection minutieuse du travail n'empêche pas de voir une touche libre et un coloris frais. Le clair-obscur est très-vigoureux, mais il semble que, dans une scène de cette nature, représentée en plein air, les lumières ne devraient pas être aussi restreintes qu'elles le sont en effet, en comparaison de la masse d'ombre.

Ce tableau, peint sur cuivre, fait partie de la galerie de Florence. Il a été gravé au trait par Lasinio.

Haut., 2 pieds 4 pouces; larg. 1 pied.

DUTCH SCHOOL. G. DOW. FLORENCE GALLERY.

THE FRITTER WOMAN.

Gerard Dow has placed in this picture an old woman, a young lass, a boy, and a young man. These gradations of age have given the artist the means of varying his expressions most advantageosuly. According to his custom he has wonderfully rendered all the accessories, without however injuring the whole. The minute perfection of the work does not hide a free handling and a fresh colour. The light and shade is strong, but it seems that in a scene of this kind, represented in the open air, the body of light ought not to be as limited as in fact it is, compared with the shading.

This picture which is painted on copper, forms part of the Gallery of Florence: it has been engraved in Outline by Lasinio.

Height 30 inches; width 13 inches.

LA JEUNE MÈRE.

ÉCOLE HOLLANDAISE. — GÉRARD DOW. — MUSÉE DE LA HAYE.

LA JEUNE MÈRE.

La grandeur de la pièce où se passe la scène représentée par Gérard Dow, l'élégance des ajustemens, la propreté du mobilier, la richesse des vitraux, tout indique ici une maison riche; mais il est singulier de voir, dans la pièce où se tient la maîtresse de la maison, des ustensiles et des provisions de ménage, qui seraient plus convenablement placés dans la cuisine que l'on aperçoit au fond.

On peut penser que le peintre a fait ici le portrait d'une jeune femme de la maison de Montmorenci, puisque, dans les armoiries placées sur les vitraux, on retrouve les alérions qui désignent cette ancienne et illustre famille, dont une branche résidait en Flandre. Cette figure est peinte avec beaucoup d'art; la tête surtout est remplie d'expression et d'une finesse extrême.

Les accessoires, multipliés à l'infini dans ce tableau, sont rendus avec le soin et la précision que Gérard Dow mettait toujours dans ses ouvrages.

Ce petit tableau, peint sur bois, fut, à ce qu'on croit, donné par les États de Hollande au roi Charles II, lors de son départ pour l'Angleterre; sans doute il fut rapporté par le roi Guillaume, puisqu'il se trouvait au château de Loo. Il fait partie du Musée de La Haye, et a été gravé par Châtaigner et Dambrun.

Haut., 2 pieds 3 pouces; larg., 1 pied 8 pouces.

DUTCH SCHOOL. — GERARD DOW. — THE HAGUE MUSEUM.

THE YOUNG MOTHER.

The size of the room in which this scene is represented, the elegance of the dress and furniture, and the rich glazing of the windows, all indicate an opulent house; and it appears singular to see, in the apartment occupied by the mistress of the mansion, utensils and provisions, which more properly belong to the kitchen.

We are inclined to believe that we have here the portrait of some young dame of the family of Montmorency; as in the armorial bearings in the window, we distinguish the eaglets of that ancient and illustrious house, one branch of which resided in Flanders.

This figure is executed with the nicest art; the head in partitular, is remarkable for delicacy and expression: the accessories, also, are finished with the careful precision uniformly found in the works of Dow.

The little piece, which is painted on wood, is believed to have been presented, by the States of Holland, to Charles II., on his departure for England. It was doubtless returned by King William, as it was found in the Castle of Loo, and is now in the Museum of the Hague: it has never been engraved.

Height, 2 feet 4 inches; width, 1 foot 9 inches.

CUISINIÈRE HOLLANDAISE.

ÉCOLE HOLLANDAISE. — G. DOW. — MUSÉE FRANÇAIS.

CUISINIÈRE HOLLANDAISE.

Une femme versant du lait dans un vase placé sur l'appui d'une fenêtre, où l'on voit un chou, quelques carottes et une lanterne; dans le fond, une grande cheminée près de laquelle est suspendue une volaille. Telle est la composition pour laquelle sans doute il n'a pas fallu un grand effort d'imagination. Mais tel est le charme attaché à la perfection, que ce petit tableau, si simple en apparence, intéresse et plaît tout à la fois.

Cette jeune Hollandaise attache par sa fraîcheur; on aime à reconnaître, dans tout ce qui l'entoure, cette extrême propreté si familière à sa nation. Le peintre Gérard Dow, en donnant à chaque chose un fini des plus précieux, n'a pourtant nui en rien à l'effet général du tableau.

Peint sur bois, il fait partie du Musée français, et se trouve placé dans la galerie du Louvre. Il a été gravé par Lips.

Haut., 13 pouces; larg. 10 pouces.

DUTCH SCHOOL. G. DOW. FRENCH MUSEUM.

A DUTCH COOK MAID.

A female pouring some milk into a platter on the window-ledge, on which are seen a cabbage, some carrots, and a lantern; whilst in the back-ground is a fowl hanging near a large chimney, such is the composition presented here, which certainly required no great effort of imagination: but such is the influence of perfection that this small picture so simple in appearance, excites interest, and, at the same time, pleases.

This young Dutch woman attracts by her freshness; it is delightful to see in every thing around her, that excessive cleanliness so common in her country. The painter Gerard Dow, in giving to each object the highest finish, has, however, in no part, injured the general effect of the picture.

Painted on wood it forms part of the French Museum, and is now in the Gallery of the Louvre. It has been engraved by Lips.

Height $13\frac{1}{4}$ inches; width $10\frac{1}{2}$ inches.

ÉPICIÈRE DE VILLAGE.

ÉCOLE HOLLANDAISE. — G. DOW. — MUSÉE FRANÇAIS.

ÉPICIÈRE DE VILLAGE.

Toujours parfait dans les détails, sans nuire à l'ensemble, Gérard Dow a rendu avec un soin étonnant une scène des plus simples. Les têtes sont d'une naïveté et d'une vérité parfaites, l'exécution est admirable et ne laisse rien à désirer.

Ce tableau peut être considéré comme l'un des plus précieux ouvrages de cet habile peintre. Peint sur bois, il a été apporté en France il y a nombre d'années; il a successivement décoré les plus riches cabinets de Paris. Dans les ventes publiques où il a passé, il n'a jamais descendu au-dessous de 17,000 fr. On le voit maintenant dans la grande galerie du Louvre.

Il a été gravé par Dambrun, pour le Musée publié par Filhol.

Haut., 1 pied 2 pouces; larg., 11 pouces.

DUTCH SCHOOL. ⸻ G. DOW. ⸻ FRENCH MUSEUM.

THE VILLAGE CHANDLER.

Ever perfect in the details, without injuring the general effect, Gerard Dow, has expressed with an astonishing care one of the most simple scenes. The heads are of a perfect simplicity and truth, the execution is admirable and leaves nothing to be desired.

This picture may be considered as one of that skilful painter's most precious works. It is painted on wood, and was brought to France many years back: it has successively ornamented the richest Paris Collections. In the public sales, where it has been put up, it has never been sold under 17,000 franks, about L. 680. It now is in the Grand Gallery of the Louvre.

It has been engraved by Dambrun, for the Museum published by Filhol.

Height 15 inches; width 12 inches.

GERARD DOW.

ÉCOLE HOLLANDAISE. — G. DOW. — CAB. PARTIC.

GÉRARD DOW.

Le peintre Gérard Dow s'est représenté ici à l'âge de vingt-quatre ans, tenant son violon. La pièce où il se tient est remplie de livres et d'autres objets d'études, qui n'ont pas rapport à la peinture. Son costume est celui des gens aisés ; les bottes et les éperons qu'il porte semblent rappeler qu'à cette époque, en Hollande, chaque citoyen, sans être militaire, avait du service dans la garde civique, comme aujourd'hui tous les Français en ont dans la garde nationale.

Ce charmant tableau, peint sur bois, fut exécuté en 1637 ; il est d'un effet exquis, et surpasse, pour le fini, tout autre ouvrage de ce maître. Aussi, quoique fait dans son jeune âge, il mérite d'être placé au même rang que ce qu'il fit de plus précieux dans un âge plus avancé.

Après avoir appartenu à M. Ladbroke, ce portrait de Gérard Dow vint dans la possession de lord Stafford, et fait maintenant l'un des plus plus beaux ornemens de sa galerie.

Haut., 1 pied; larg., 8 pieds 9 lignes.

DUTCH SCHOOL. G. DOW. PRIVATE COLLECTION.

GERARD DOW.

The painter Gerard Dow has drawn himself here when twenty four years old, and holding a violin. His chamber filled with books and other articles for studying, but which have no reference to painting. His dress is that of a person in easy circumstances; the boots and spurs he wears, seem to impart that, every citizen in Holland at that period without being a soldier, did duty in the Civic Guards, as in the present time, the French do in the National Guards.

This charming picture painted on wood was executed in 1637; it has a most delightful effect, and surpasses for its finishing all the other works by that master. Therefore although painted in his youth, it deserves to be placed in the same estimation as what he did of most precious at a later time of life.

After belonging to M^r. Ladebroke, this portrait got into the possession of Lord Stafford, and now forms one of the finest ornaments of his collection.

Height, 12 ¼ inches; width, 9 inches.

LA FAMILLE DE GÉRARD DOW

ÉCOLE HOLLANDAISE. ⁂ GERARD DOW. ⁂ MUSÉE FRANÇAIS.

LA FAMILLE DE GÉRARD DOW.

Élève de Rembrandt, Gérard Dow s'est fait remarquer pour le soin et la perfection avec laquelle il a représenté la nature dans ses moindres détails, sans nuire à l'effet général de ses tableaux, qui sont aussi vigoureux de ton que ceux de son maître.

Gérard Dow était fils d'un vitrier; il a dit-on, représenté dans ce tableau son père et sa mère dans l'humble asile où ils passèrent leurs vieux jours : la femme est assise près de la fenêtre, un grand livre sur ses genoux, tandis que le père, également assis, se penche vers elle et parait prêter une grande attention à la lecture que fait sa femme. La tête du vénérable vieillard est remplie de l'expression la plus douce et la plus noble. La chambre est éclairée par une seule fenêtre; la lumière vient frapper directement sur le livre que tient la mère de Gérard Dow, dont le visage n'est éclairé que par reflet. La tête du père au contraire est dans la pleine lumière, ainsi qu'une serviette qui couvre un siége sur lequel est placée une modeste collation. Tous les autres objets sont dans la demi-teinte ou dans l'ombre, et n'en sont pas moins terminés avec le plus grand soin.

Ce tableau, d'un ton chaud et ferme, est un des plus remarquables de Gérard Dow; il donne une haute idée de son talent. Il a été gravé par Jacques de Frey.

Haut., 1 pied 7 pouces; larg., 1 pied 5 pouces.

DUTCH SCHOOL. ——— GERARD DOW. ——— FRENCH MUSEUM.

THE FAMILY OF GERARD DOW.

Gerard Dow, one of Rembrandt's pupils, became remarkable by the care and perfection with which he has represented nature in her most trifling details, without injuring the general effect of his pictures, which are as vigorous in tone as those of his master.

Gerard Dow was the son of a glazier: it is said, that, in this picture, he has represented his father and mother in the humble dwelling where there spent their old days: the woman is sitting near the window, with a large book upon her knees; whilst the father, who is also sitting, leans forwards towards her, and appears to pay great attention to his wife's reading. The head of the venerable old man is full of the mildest and most noble expression. The room is illumined by a single window; the light strikes directly upon the book held by Gerard Dow's mother, whose face is illumined but by the reflex. The head of the father on the contrary is in full light, as also a napkin, covering a seat upon which their moderate repast is placed. All the other objects are in demitint, or in shade, but are not the less finished with the greatest care.

This picture, which is in a warm and firm tone, is one of the most remarkable by Gerard Dow; it gives a lofty idea of his talent. It has been engraved by James de Frey.

Height, 20 inches; width, 18 inches.

NOTICE

SUR

PIERRE DE LAER.

Pierre naquit en 1613 à Laaren, village de Hollande, près de Narden. Suivant un usage assez fréquent à cette époque, il n'avait d'autre nom que celui qu'il avait reçu en naissant; il y joignit par la suite celui de son village, et fut alors désigné sous le nom de Pierre de Laer; quelques personnes ont pris ce dernier nom pour celui de sa famille.

On ignore quel fut le premier maître de Pierre; mais, ses parens étant dans l'aisance, il alla fort jeune à Rome, où il reçut des conseils de Jean del Campo, et vécut dans l'intimité avec Poussin, Claude Lorrain et Sandrart. D'un esprit très-vif, mais difforme de corps, il reçut en Italie le sobriquet de *Bambozzo*, d'où sont venus les mots *bamboches* et *bambochades*, employés pour désigner des scènes triviales semblables à celles que peignait ordinairement cet artiste. Le dessin de Pierre de Laer est spirituel, sa couleur vigoureuse et vraie, son génie fertile, et sa composition variée.

Après seize années de séjour à Rome, il revint dans sa patrie, où ses tableaux furent très-recherchés. Il a gravé à l'eau-forte vingt-deux pièces fort estimées. Sa santé s'étant détériorée, il tomba dans la mélancolie, et mourut en 1674, âgé de 61 ans.

NOTICE

OF

PIERRE DE LAER.

Pierre was born in 1613 at Laaren, a village in Holland, near Narden. According to a pretty frequent use at that time, he had no other name but that one he had received at his birth; he afterwards added that of his village, and was then assigned by the name of Pierre de Laer; some have taken this latter name for his family one.

Pierre's first master is not known, but his parents being in easy circumstances, he went very young to Rome, where he was advised by Jean del Campo, and lived intimately with Poussin, Claude Lorrain and Sandrart. Being of a lively wit, but a deformed body, they gave him in Italy the nickname of *Bambozzo*, from which word derive *bamboches* and *bambochades*, used to denote trivial scenes, like those generally painted by this artist. Pierre de Laer's design is witty, his colouring vigorous and true, he has a fruitful genius, and a varied composition.

After having dwelt sixteen years at Rome, he returned to his country, where his paintings were much enquired after. He has etched twenty two pieces greatly esteemed.

His health being much impaired, he fell into a melancholy state, and died in 1674, aged 61.

ÉCOLE HOLLANDAISE. — PIERRE DE LAER. — GAL. DE VIENNE.

FÊTE DE VILLAGE.

On voit ici l'un des divertissements du peuple, en Italie, dans le xvii^e. siècle. Un cabaretier a tendu une banc devant sa porte, afin de pouvoir placer à l'abri du soleil, les gens qui viennent lui demander quelques rafraîchissements. Tandis que plusieurs d'entre eux prennent leurs plaisirs à table, d'autres dansent au son de la cornemuse et du tambourin qui l'accompagne. La colonne qui décore le fond à gauche, et la flèche que l'on voit à droite, ne laissent pas deviner quel pays Pierre de Laer peut avoir eu l'intention de représenter.

Ce tableau, l'un des plus grands et des meilleurs de cet artiste, est d'un ton très-chaud ; les ombres sont transparentes, les figures bien dessinées et pleines d'expression.

Il est maintenant dans la galerie du Belvédère à Vienne, et a été gravé par G. Dobler, pour l'ouvrage publié par M. Charles Haas, sous le titre de *Galerie impériale du Belvédère à Vienne.*

Larg., 4 pieds 1 pouce ; haut., 2 pieds 8 pouces.

DUTCH SCHOOL. — P. DE LAER. — VIENNA GALLERY.

A VILLAGE FESTIVAL.

The annexed picture represents a popular recreation in Italy, during the XVIIth. century. A tavern keeper has hung an awning before his door, to shelter from the sun those who come to his house seeking refreshment. Whilst several of his customers are enjoying themselves at tables, others are dancing to the sound of the bag-pipe and the drum that accompanies it. The column which ornaments the back-ground, on the left hand, and the arrow seen on the right, give no clue for guessing the country Peter De Laer may have intended to represent.

This picture, one of the greatest and best by that artist, is of a very warm tone; the shading is transparent, and the figures are well drawn and full of expression.

It now is in the Belvedere Gallery at Vienna and has been engraved by G. Dobler, for the work published by M^r. Charles Haas, under the title of *Galerie Impériale du Belvédère à Vienne*.

Width, 4 feet 4 inches; height, 2 feet 10 inches.